HISTOIRE ANECDOTIQUE

DE

L'ANCIEN THÉATRE

EN FRANCE

TRÉATRE-FRANÇAIS, OPÉRA, OPÉRA-COMIQUE, THÉATRE-ITALIEN
VAUDEVILLE, THÉATRES FORAINS, ETC.

PAR

A. DU CASSE

AUTEUR DES MÉMOIRES DU ROI JOSEPH, DU PRINCE EUGÈNE, ETC.

TOME SECOND

PARIS

E. DENTU, ÉDITEUR

LIBRAIRE DE LA SOCIÉTÉ DES GENS DE LETTRES

PALAIS-ROYAL, 17 ET 19, GALERIE D'ORLÉANS

—

1864

Tous droits réservés.

HISTOIRE ANECDOTIQUE

DE

L'ANCIEN THÉATRE EN FRANCE

OUVRAGES DU MÊME AUTEUR

Mémoires du roi Joseph, 10 vol. in-8°.

Histoire des négociations relatives aux traités de Morfontaine, de Lunéville et d'Amiens, faisant suite aux *Mémoires du roi Joseph*, 3 vol. in-8°.

Album des Mémoires du roi Joseph, grand in-folio.

Précis historique des opérations de l'armée de Lyon en 1814, 1 vol. in-8°.

Mémoires pour servir a l'histoire de la campagne de 1812, 1 vol. in-8°.

Opérations du neuvième corps de la Grande-Armée en 1806 et en 1807, 2 vol. in-8° avec atlas.

Précis des opérations de l'armée d'Orient de mars 1854 a octobre 1855, 1 vol. in-8°.

Le duc de Raguse devant l'histoire, 1 vol. in-8°.

Les erreurs militaires de M. de Lamartine, 1 vol. in-8°.

Mémoires du prince Eugène, 10 vol. in-8°.

La morale du soldat, 1 vol. in-18.

Souvenirs d'un officier du 2ᵉ de zouaves, 1 vol. in-18.

ROMANS

Quatorze de Dames, 1 vol. in-18.

Rambures, 1 vol. in-8°.

Du soir au matin, 1 vol. in-8°.

Les deux belles-sœurs, 1 vol. in-8°.

Le marquis de Pazaval, 1 vol. in-18. } En collaboration avec
Le conscrit de l'an vii, 1 vol. in-18. } M. Valvis.

HISTOIRE ANECDOTIQUE

DE

L'ANCIEN THÉATRE EN FRANCE

XIII

LA COMÉDIE AVANT MOLIÈRE.

La comédie ancienne. — Comédie de caractère et comédie d'intrigue. — Usage à Athènes. — JEAN DE LA TAILLE DE BONDARROY et JODELLE, de 1552 à 1578. — Anecdote sur Jodelle. — JEAN DE LA RIVEY. — CHAPUIS (1580). — *L'Avare cornu et le Monde des cornus*. — ROTROU, auteur de plusieurs comédies et tragi-comédies. — La tragi-comédie. — Comédies de Rotrou. — *Les Ménechmes* (1631), sujet souvent remis à la scène. — *Diane* (1635). — *Les Captifs* (1638). — *Célimène* (1633), pastorale. — Sujet de cette pièce. — *Doristé et Cléagenor* (1630). — Mot de Rotrou en donnant son *Hypocondriaque* (1628). — *Les Deux pucelles* (1636), singularité de ce titre. — Deux vers de *Don Lope de Cordoue*. — SCUDÉRY, de 1630 à 1642. — *La Comédie des Comédiens* (1634). — Anecdote. — *L'Amour tyrannique* (1638), son succès. — *Axiane* (1642), sorte de drame historique. — VION D'ALIBRAI, sa célébrité comme buveur. — BEYS, de 1635 à 1642. — Sa *Comédie des Chansons* (1642). — Origine probable du vaudeville et de l'opéra comique. — DOUVILLE, de 1637 à 1650. — Son genre de talent. — *La Dame invisible* (1641). — *Les fausses Vérités* (1642). — *L'Absent de chez soi* (1643). — Anecdote. — LEVERT, de 1638 à 1646. — *Aricidie* (1646). — Anecdote. — GILLET, de 1639 à 1648, précurseur de Molière. — Son genre de talent. — Ses

comédies puisées dans son propre fonds. — *Le Triomphe des cinq passions* (1642). — Citation. — DE BROSSE, de 1644 à 1650. — *Le Curieux impertinent* (1645). — Anecdote. — SCARRON, de 1645 à 1660. — Notice historique sur ce poëte dramatique et sur son genre. — Ses principales productions, pièces burlesques. — JODELET. — *L'Héritier ridicule* (1649). — Anecdote. — *Don Japhet d'Arménie* (1653). — Anecdotes. — *L'Écolier de Salamanque* (1654). — Anecdote. — Épigramme sanglante. — *Le Menteur*, de CORNEILLE. — Anecdote.

Le genre dramatique auquel on a donné le nom de *Comédie*, très-fort en honneur dans la Grèce ancienne et à Rome, n'exista en France qu'à l'état le plus imparfait jusqu'à la venue de Molière, au milieu du dix-septième siècle.

La Comédie, comme l'entendaient les anciens, était une critique pouvant être utile pour l'amélioration des mœurs, car elle faisait passer sous les yeux des humains les travers à éviter. La Comédie tirait naturellement sa principale force du ridicule mis en scène, quelquefois même exagéré à dessein. Les anciens évitaient avec soin que les travers peints par ce genre de drame, fussent affligeants, révoltants ou dangereux, dans la crainte d'exciter la compassion, la haine ou l'effroi; ces sentiments étaient réservés par eux à la Tragédie.

Leurs comédies étaient donc la représentation d'une action plus ou moins touchante de la vie habituelle, la peinture plus ou moins fidèle de mœurs prêtant au ridicule.

Il est bien entendu que nous ne parlons ici que de la comédie sortie de ses langes et épurée par les habiles auteurs de la Grèce et de Rome. Dans le prin-

cipe, en effet, la Comédie ne consistait guère qu'en un tissu d'injures adressées aux passants par des vendangeurs (dit l'histoire) barbouillés de lie de vin. Cratès l'éleva sur un théâtre plus décent, en prenant pour modèle la tragédie inventée par Eschyle. Après lui, quelques auteurs lui firent faire un grand pas.

On divisait l'histoire de la Comédie chez les Grecs en trois périodes : la comédie *ancienne*, satire politique et civile qui allait jusqu'à nommer les personnages ; la comédie *moyenne* qui se bornait à désigner ceux dont elle s'emparait pour les soumettre à sa censure, attendu qu'on avait fini par interdire la licence dont nous venons de parler ; enfin la comédie *nouvelle*, qui consistait à intéresser les spectateurs par la peinture des mœurs générales, au moyen d'une intrigue attachante. Ce fut cette espèce de comédie imaginée par Ménandre et les poëtes ses contemporains, que Plaute et Térence transportèrent avec tant d'habileté et de succès sur la scène de Rome.

La comédie, la bonne et saine comédie, dégénéra ensuite, et on la perd de vue pendant des siècles entiers, avant de retrouver en Italie quelque trace, même des plus imparfaites, de l'art dramatique tombé dans la plus complète décadence. Elle commença enfin à renaître vers le quinzième siècle, grâce à des troupes de baladins allant de ville en ville jouer sur les tréteaux des farces qu'ils décoraient fort improprement du nom de comédies, farces dont les intrigues absurdes et les situations ridicules avaient pour principal but de faire valoir la pantomime italienne. Quelques auteurs, entre autres le cardinal Bibiena et

Machiavel, puis l'Arioste, essayèrent de produire des comédies imitées des bons auteurs grecs et romains. Composés spécialement pour des fêtes, ces ouvrages n'étaient malheureusement représentés que dans de rares occasions. A peu près vers la même époque, le théâtre espagnol se releva également par des comédies assez intéressantes et dont les intrigues ne manquaient pas d'un certain mérite. En France, on peut dire que jusqu'au *Menteur* de Corneille (1642), on n'eut pas de véritable comédie.

Avant l'envahissement du genre dit romantique, ce genre de pièces était soumis, comme la tragédie, à diverses règles dont les auteurs n'osaient s'affranchir. Nous avons tous été bercés sur les bancs des collèges avec la fameuse règle des *trois unités :* Unité d'action, unité de temps, unité de lieu.

> Qu'en un lieu, qu'en un jour, un seul fait accompli
> Tienne jusqu'à la fin le théâtre rempli...

a dit le grand critique.

Corneille a écrit une excellente dissertation à ce sujet, ce qui ne l'a pas empêché, presque seul des auteurs dramatiques faisant loi, de s'écarter un beau jour de cette règle, en mettant au monde son chef-d'œuvre, *le Cid*. Aujourd'hui nous sommes beaucoup moins exclusifs, nous laissons parfaitement de côté la règle des trois unités et bien d'autres. Au théâtre, la seule règle actuellement en honneur, est celle qui astreint l'auteur à plaire à son public. Avons-nous tort? Je ne le pense pas. Nous préférons, en

général, une comédie qui plaît, quoiqu'elle soit irrégulière, à un ouvrage construit dans les règles de l'art, mais qui fatigue ou ennuie. Pour tout dire, en un mot, nous ne connaissons plus de règles. La scène n'est plus, de nos jours, un *amusement sérieux*, c'est un moyen de passer le plus agréablement possible quelques heures, et pourvu qu'en effet les heures s'écoulent agréablement, l'on n'en demande guère plus aux auteurs dramatiques.

Il y a deux sortes de comédies, la comédie d'intrigue et la comédie de caractère. Ce dernier genre est celui dont Molière a surtout fait usage. Son *Avare* semble être un modèle. Ainsi que nous l'avons fait remarquer plus haut, quand la comédie est une imitation de mœurs, il faut qu'elle soit un peu exagérée. Ainsi, pour prendre un exemple, il est impossible d'admettre qu'en un seul jour un *Harpagon*, quelque harpagon qu'il puisse être, ait l'occasion de produire autant de traits d'avarice que celui de Molière. Ce dernier a concentré nécessairement en quelques scènes le résumé, pour ainsi dire, de la vie morale de son héros.

Une remarque avant de quitter la comédie ancienne.

Il existait à Athènes un usage qu'on devrait bien acclimater chez nous. Les pièces dramatiques étaient soumises à dix juges, hommes distingués, indépendants, d'un mérite reconnu, d'une intégrité à l'abri de tout soupçon, et qui prêtaient serment de juger avec la plus grande équité. Ces juges n'avaient égard ni aux sollicitations, ni à la cabale. Leur apprécia-

tion, complétement littéraire, était étrangère à toute considération, même politique. Que n'avons-nous en France un semblable aréopage? Certes, on ne verrait pas sur la scène autant de rapsodies, et le goût du public n'irait pas se perdant de plus en plus. Ce ne serait fâcheux que pour cette littérature de couplets grivois, de ronds de jambes et d'exhibition de maillots, cherchant son succès dans des excentricités déplorables. Le théâtre s'enrichirait, selon toute apparence, de comédies dignes de ce nom, de vaudevilles plus décents et non moins gais, de couplets plus spirituels, de bons mots plus convenables, de situations moins ridicules. Ce serait là un grand bien pour les théâtres modernes.

Mais parlons maintenant de la comédie en France avant la venue de Molière.

Les deux écrivains auxquels on peut attribuer la régénération de la comédie sur notre scène furent JEAN DE LA TAILLE DE BONDARROY, qui donna en 1562 *les Corrivaux*, en 1567 *Négromant*, et en 1578 *le Combat de Fortune et de Pauvreté*; et JODELLE, qui fit représenter en 1552 *Eugénie* ou *la Rencontre*, et en 1558 *la Mascarade*. Ces deux poëtes ne brillent ni par un goût épuré, ni par un style décent, mais enfin il y a, dans leurs conceptions dramatiques, quelque chose de mieux que les rapsodies sans intrigue et sans intérêt mises jusqu'alors au théâtre.

Le roi Charles IX avait compris la supériorité de Jodelle sur ses devanciers, car il le comblait de bienfaits, ce qui n'empêcha pas le poëte de se plaindre du sort jusqu'à son dernier soupir.

On raconte qu'étant presque à l'agonie, il adressa au roi un sonnet dans lequel il compare sa position à celle du philosophe Anaxagore, que Périclès aimait et cependant laissait dans le besoin. Anaxagore, pressé par l'indigence, se décide à mourir. Périclès l'apprend, vole près de lui, lui exprime ses regrets, lui fait mille promesses :

> L'autre, tout résolu, lui dit (ce qu'à toi, Sire,
> Délaissé, demi-mort presque, je puis bien dire) :
> Qui se sert de la lampe au moins de l'huile y met.

JEAN DE LA RIVEY, comme les deux précédents, essaya de ranimer la comédie et fit faire quelques pas au genre dramatique. Un peu plus tard, en 1580, parut CHAPUIS, qui composa deux comédies : *l'Avare cornu*, en cinq actes et en vers de dix syllabes, et *le Monde des Cornus, où l'on traite de l'origine des cornes*. Le sous-titre de cette dernière pièce indique suffisamment la force du sujet.

La comédie resta ensuite quelques années stationnaire ; ROTROU, que nous avons déjà apprécié comme poëte tragique, la remit en scène. Nous lui devons un grand nombre de comédies et de tragi-comédies qui ne sont pas sans mérite, en les considérant au point de vue des productions littéraires du commencement du dix-septième siècle, avant Corneille et avant Molière. Nous avons prononcé le nom de tragi-comédie : un mot sur le genre d'ouvrage qu'on appelait ainsi et qui tenait de la pastorale, de la comédie et de la tragédie, sans être réellement d'aucun de ces trois genres.

On désignait par ce nom un poëme dans lequel le sérieux de la tragédie se trouvait marié au plaisant de la comédie. C'était quelquefois aussi une action dramatique, roulant sur les aventures de personnages héroïques et ayant un dénouement heureux. Corneille a longtemps appelé son *Cid* une tragi-comédie.

Ces pièces ne laissaient pas que d'avoir une sorte d'analogie avec le drame moderne, en un certain sens. Dans le drame qui fleurit sur nos scènes du boulevard, on trouve réuni, dans la même action, à côté des rôles principaux habituellement sérieux et même *lugubres,* un ou plusieurs rôles gais et souvent grotesques, faisant contraste. Ce contraste est, pour ainsi dire, exigé aujourd'hui par les classes populaires qui forment le public de ces théâtres. L'antiquité n'a pas connu ces sortes de compositions bâtardes qu'on a quelquefois aussi appelées *comédies-héroïques*. Les Anglais, dans leur théâtre, en ont beaucoup usé et abusé; mais en France, elles furent abandonnées, quand vint l'époque de la vraie et saine comédie.

Revenons à Rotrou, auteur de *la Bague de l'oubli* (1628), des *Ménechmes* (1631), de *Diane* (1635), de *Clorinde* (1636), des *Captifs* (1638), des *Sosies* (1638), de *la Sœur généreuse* (1635). Toutes ces comédies sont en cinq actes et en vers. Elles peuvent être considérées comme le trait d'union entre le genre primitif du siècle précédent et celui qui allait naître sous la plume de Molière. Plusieurs de ces productions de Rotrou eurent un grand succès, et il

en est dont l'idée a été souvent reprise au théâtre après lui. Ainsi, *les Ménechmes*, pièce imitée de Plaute et dont l'intrigue consiste dans la ressemblance parfaite de deux frères, est une comédie refaite soixante-quinze ans après Rotrou par Regnard, et qui, de nos jours, a fourni le sujet d'un des plus spirituels et des plus amusants vaudevilles du répertoire moderne : *Prosper et Vincent*.

La comédie de *Diane* est une espèce de pièce à tiroir dans laquelle une même actrice joue plusieurs rôles, ce qui a été imité souvent depuis, pour mettre en relief les facultés d'artistes ayant une grande facilité d'imitation. *Les Captifs*, comédie puisée dans Plaute, dont l'intrigue est fort simple, l'action bien conduite, eut une grande vogue, de même que les *Sosies*, qui fussent restés probablement longtemps encore à la scène, si l'*Amphitryon* de Molière n'était venu les détrôner trente ans plus tard.

Outre les comédies que nous venons de nommer rapidement, Rotrou donna encore à la scène française, de 1630 à 1637, une pastorale et dix-huit tragi-comédies.

Le titre de la pastorale est *Célimène* ou *Amarilis* (1633). En général, on donnait ce nom à une espèce d'opéra champêtre ou de ballet dont tous les personnages étaient des bergers et des bergères, et dont la musique était simple et pleine de douceur. Du temps de Rotrou cependant, alors que l'opéra n'était pas encore connu en France, une pastorale était une comédie également à personnages champêtres, dont l'intrigue était des plus naïves. On en jugera

par celle-ci : Célimène, voyant son amant près de lui être infidèle, se déguise elle-même en berger, se fait aimer de sa rivale et de toutes les bergères dont les bergers deviennent jaloux. Elle finit par se faire connaître, unit les amants et rallume les feux de son volage. Cela dure *cinq actes* et se débite en vers, ce qui prouve en faveur de la patience qu'avaient nos pères dans la première moitié du dix-septième siècle. Tout au plus, de nos jours, avec ce canevas, parviendrait-on à bâtir un acte de ballet, dont le succès pourrait être dû aux jupes courtes des jolies bergères de l'Opéra, à la pantomime expressive d'une Célimène-Rosita, à une mise en scène pleine de fraîcheur, et non pas certes à un scénario aussi nul.

Parmi les tragi-comédies de Rotrou, nous citerons celle de *Doristé et Cléagenor* (1630), non à cause de sa donnée qui est parfaitement absurde, mais parce qu'elle offre un des premiers exemples de la violation de la règle fameuse de l'unité de temps et de lieu. Elle avait été précédée, en 1628, de *l'Hypocondriaque ou le Mort amoureux*, coup d'essai de Rotrou qui dit, en la donnant au théâtre : « Il y a d'excellents poëtes, mais non pas à l'âge de vingt ans. » Il avait bien raison, car la pièce était fort médiocre. En 1631, on joua celle de *l'Heureuse Constance* qui eut un grand succès, et elle le méritait (quoique la donnée n'eût rien de remarquable), par l'intérêt jeté sur des caractères très-bien tracés.

En 1645, Rotrou obtint également une sorte de succès avec *Agésilas*, tiré d'*Amadis de Gaule*. Dans l'intervalle, en 1636, il avait fait représenter la tragi-

comédie des *Deux Pucelles*, dont le sujet est tiré d'une comédie espagnole. Ce qu'il y a de curieux dans le titre, rapproché de la pièce, titre qui ne passerait plus aujourd'hui au théâtre, c'est que l'une des deux pucelles de Rotrou est prête d'accoucher.

La dernière pièce du prédécesseur de Corneille est la tragi-comédie de *Don Lope de Cordoue* (1650), dans laquelle on trouve ces deux vers dignes du grand poëte :

Il suffit pour bien peindre une guerre allumée
Qu'on était Espagnol en l'une et l'autre armée.

Un des principaux poëtes dramatiques parmi les contemporains de Rotrou fut Scudéry, dont la vie littéraire s'étendit de 1630 à 1642. Pendant cette période, cet auteur fécond donna à la scène une vingtaine de pièces, dont quatre comédies et neuf tragi-comédies.

Les comédies sont : *la Comédie des Comédiens* (1634), *le Fils supposé* (1635), *l'Amant libéral* (1636), *l'Amour tyrannique* (1638). A proprement parler, la première de ces quatre pièces n'est une comédie que pendant les deux premiers actes, qui sont en prose ; les trois derniers, écrits en vers, forment une pastorale amenée, justifiée, si l'on veut, par les actes précédents qui lui servent de prologue. *La Comédie des Comédiens* est un sujet souvent mis à la scène. Quelques années avant la représentation de cette pièce, en 1629, du Peschier avait donné au théâtre *la Comédie de la Comédie*, critique plaisante

de l'éloquence ampoulée et des hyperboles de Balzac. Elle était précédée d'un prologue rempli de ces inconvenances reçues alors par le public, et dont on aura une idée par la phrase suivante. — « J'envoie bien faire f..... ces bonnes gens du temps passé, dit l'auteur, d'avoir pris tant de peine à ne rien faire qui vaille. »

Le Fils supposé est un long quiproquo assez original et qui eut du succès. *L'Amant libéral*, traduction de Cervantès, a une intrigue qui donne une idée très-juste du théâtre espagnol ; c'est un long tissu d'invraisemblances, d'incidents, avec des scènes qui ne manquent pas d'intérêt. Quant à *l'Amour tyrannique*, quoique fort médiocre sous tous les rapports, cette pièce réussit admirablement. On la considéra comme un chef-d'œuvre. Le cardinal de Richelieu, en sortant de la représentation, dit tout haut : « Cet ouvrage n'a pas besoin d'apologie, il se défend assez de lui-même. » De fait, il est incontestable qu'on eût pu tirer du sujet une belle tragédie ou un drame digne de la scène anglaise ; mais Scudéry n'en fit qu'une mauvaise comédie en cinq actes et en vers. Nous ne dirons qu'un mot de deux des nombreuses tragi-comédies de cet auteur. *Le Prince déguisé* (1635) ressemble beaucoup à un ballet avec des chœurs, *Axiane* (1642), est un véritable drame historique *en prose*, en cinq actes. Cette innovation, dans une tragi-comédie, de remplacer les vers par la prose fut tentée par Scudéry, parce que longtemps il avait préconisé cette idée qu'il est possible d'écrire un bon ouvrage dramatique sans avoir recours à la

poésie. Du reste, il est juste de dire qu'il s'est surpassé lui-même en traçant les caractères d'Axiane et d'Hermocrate.

Les traits qui sont propres au talent de Scudéry seraient appelés aujourd'hui les écarts d'une imagination folle. A l'époque où il vivait, on les admirait. Chaque siècle a son goût dominant, auquel il faut bien que les écrivains sachent sacrifier. Lorsqu'on juge et critique, on ne doit pas perdre cela de vue, si l'on veut être juste.

Voici maintenant un poëte plus célèbre par son amour pour le jus de la treille que par ses productions littéraires, Vion d'Alibrai, qui fit son propre portrait dans les vers suivants :

> Je me rendrai du moins fameux au cabaret;
> On parlera de moi comme on fait de Faret.
> Qu'importe-t-il, ami, d'où nous vienne la gloire?
> Je la puis acquérir sans beaucoup de tourment;
> Car, grâces à Bacchus, déjà je sais bien boire,
> Et je bois tous les jours avecque Saint-Amant.

Ce serait-là en effet une façon assez commode d'acquérir de la gloire, mais on ne peut acquérir ainsi qu'une triste célébrité. C'est ce qui arriva pour cet auteur, père de deux pitoyables comédies, de deux pastorales encore plus médiocres, et d'une tragédie ne valant pas mieux.

Beys, qui vivait à la même époque, donna, de 1635 à 1642, cinq comédies en cinq actes et en vers, et une tragi-comédie. Sa première pièce, *l'Hôpital des fous* (1635), imitée de la comédie italienne, ne resta

pas au théâtre, non plus que *le Jaloux sans sujet* (1635), *l'Amant libéral* (1636), et *les Fous illustres* (1642) ; mais *la Comédie des chansons* de la même année 1642 offre cette particularité, qu'elle pourrait en quelque sorte être considérée comme l'origine du vaudeville et de l'opéra comique en France. En effet, c'est peut-être le premier exemple d'une comédie entremêlée de couplets, cousus à la suite les uns des autres. Beys eut une certaine célébrité, non à titre de poëte dramatique, mais à titre d'auteur (d'après les ordres de Louis XIII) d'un poëme épique sur les campagnes de ce prince. Néanmoins on le soupçonna un beau jour d'avoir écrit contre le gouvernement du roi, et comme à cette époque, d'un pareil soupçon à la Bastille, il n'y avait qu'un pas, on lui fit sauter ce pas sans plus de façon. Son innocence ne tarda pas cependant à être reconnue, et le panégyriste de S. M. Louis XIII fut rendu à la liberté.

Douville, qui précéda de bien peu Molière, est un auteur plus sérieux que Beys. Il composa beaucoup de comédies ; malheureusement elles se ressemblent tellement par le fond, qu'après en avoir lu une, on les connaît presque toutes. Ce sont toujours rencontres inopinées, trompeuses apparences, brouilleries et raccommodements d'amants qui s'adorent, etc. En général, dans ses pièces, les femmes font les avances. Il faut tout dire, cet auteur puisait assez habituellement dans les répertoires espagnols ou italiens. Il traduisait les poëtes de ces deux nations, les défigurait et finissait par se les approprier. Il plaisait au

public d'alors qu'il parvenait à éblouir avec les richesses d'autrui, étant peu riche de son propre fonds. Ce Douville, frère de l'abbé Bois-Robert, composa un recueil de contes qui servirent à sa réputation plus que ses travaux dramatiques. Il était ingénieur et géographe du roi.

Parmi ses comédies, nous citerons *la Dame invisible* (1641), dont le sujet est pris de la *Dame Duende* du poëte espagnol Calderon, copiée plus tard par le théâtre italien, sous le titre d'*Arlequin persécuté par la dame invisible*. Citons encore : *les Fausses vérités*, ou *Croire ce qu'on ne voit pas et ne pas croire ce que l'on voit* (1642), comédie en un acte et en vers, espèce de proverbe tiré également de Calderon; *l'Absent de chez soi* (1643), en cinq actes et en vers. Après la première représentation de cette pièce, Douville, très-fier du succès qu'elle avait obtenu, demanda à son frère ce qu'il en pensait. Bois-Robert lui avoua franchement qu'il la trouvait mauvaise (et c'était la vérité). « — Je m'en rapporte au parterre ! s'écria l'auteur piqué au vif. — Vous faites bien, reprit l'abbé, mais je crains que vous ne vous en rapportiez pas toujours à lui. » Quelque temps après, Douville donna *Aimer sans savoir qui;* cette comédie fut sifflée. — « Eh bien ! lui dit son frère, vous en rapportez-vous encore au parterre ? — Non vraiment, reprit l'auteur, il n'a pas le sens commun. — Hé quoi, s'écria Bois-Robert, vous ne vous en apercevez que d'aujourd'hui ? Pour moi, je m'en suis aperçu dès votre pièce précédente. » *La Dame suivante* (1645), *Jodelet astrologue* (1646), *la Coiffeuse à la mode* (1646), et

les Soupçons sur les apparences (1650), comédies en cinq actes et en vers, longues, diffuses, à intrigues embrouillées, imbroglios sans queue ni tête, complètent le bagage dramatique de Douville avec la tragi-comédie des *Morts vivants* (1645). *Jodelet* a servi à Thomas Corneille pour sa comédie de *l'Astrologue*. *La Coiffeuse à la mode*, pièce moins mauvaise que les précédentes, offre une situation assez originale et qui réussit à la scène.

Nous ne dirons qu'un mot de LEVERT, qui avait plus de présomption que de mérite et qui menaçait sérieusement ses lecteurs de sa haine, s'ils ne le louaient pas. Cependant, dans les quatre pièces (dont deux comédies) données par lui au théâtre, on trouve un certain mérite, des intrigues assez bien conduites, des scènes variées et une versification coulante. Ces comédies sont : *l'Amour médecin* et *le Docteur amoureux* (1638), qui n'a aucune analogie avec celui de Molière. La tragi-comédie de *Aricidie* (1646) eût été promptement oubliée sans ces quatre vers qui scandalisèrent fort le public par l'application qu'on en fit :

> La faveur qu'on accorde aux princes comme lui
> Est exempte de blâme et de honte aujourd'hui,
> Tout ce qu'on leur permet n'ôte rien à l'estime,
> Et la condition en efface le crime.

Morale, en effet, des plus commodes pour les femmes qui se prostituent dans l'espoir d'être en faveur auprès des souverains.

Nous voici arrivé à un auteur dont le nom est

bien peu connu de nos jours, GILLET, et qui cependant mérite qu'on se souvienne de lui. En effet, on peut en quelque sorte faire remonter à ses comédies qui ne sont pas, comme celles de ses contemporains, pillées dans les ouvrages italiens ou espagnols, l'origine de la comédie française.

GILLET DE TESSONNERIE, né en 1620, plus tard conseiller à la cour des monnaies, est un des premiers qui ait osé se lancer dans les pièces à caractères puisées dans son propre fonds. Il avait sans doute peu de goût, mais ses compositions sont sagement conduites. Il fit bonne justice des enlèvements à *l'espagnole*, des reconnaissances à *l'italienne*, de toutes ces ressources qu'aujourd'hui nous appellerions des *ficelles*, et dont les auteurs saturaient le public depuis la fin du siècle dernier. Gillet imagina des comédies comiques par le fond et par la manière de présenter le dialogue. On peut donc dire à sa louange qu'il ouvrit le premier la carrière brillante que Molière courut avec tant de gloire.

Ses pièces, la plupart originales et amusantes, sont une esquisse légère encore, à la vérité, des ridicules de la société, mais indiquant ces ridicules avec esprit. Elles sont semées de critiques judicieuses et de traits de mœurs. En un mot, personne avant lui n'avait fait une peinture si vraie des coutumes et du goût de la nation française.

Ses comédies sont : *Francion* (1642), *le Triomphe des cinq passions* (1642), *le Déniaisé* (1647), et *le Campagnard* (1657). *Le Triomphe des cinq passions* est un sujet simple et cependant original. Un

jeune seigneur est prêt à entrer dans le monde, un sage, un mentor, lui montre les cinq passions qu'il aura à vaincre, *la vaine gloire, l'ambition, l'amour, la jalousie et la fureur*, passions qu'il fait passer successivement sous ses yeux en lui apprenant à les connaître par cinq comédies en un acte et ayant toutes un sujet différent, ce qui constitue réellement cinq petites pièces en un acte avec un prologue. *Le Déniaisé* a une scène qui a été complétement imitée par Molière dans son *Dépit amoureux,* en voici quelques mots :

JODELET, arrêtant Pancrace.

Tandis qu'ils vont dîner, un petit mot, Pancrace,
Dirais-tu qu'une fille ait de l'amour pour moi?
.

PANCRACE.

... Tous nos vieux savants n'ont pu nous exprimer
D'où vient cet ascendant qui nous force d'aimer,
Les uns disent que c'est un vif éclair de l'âme, etc.

JODELET.

Ainsi donc...

PANCRACE.

Nous perdrions le droit du libre arbitre.

JODELET.

Mais...

PANCRACE.

Il n'y a point de mais. C'est notre plus beau titre.

JODELET.

Quoi!...

PANCRACE.

C'est parler en vain, l'âme a sa volonté.

JODELET.

Il est vrai!...

PANCRACE.

Nous naissons en pleine liberté.

JODELET.

C'est sans doute.

PANCRACE.

Autrement notre essence est mortelle.

JODELET.

D'effet...

PANCRACE.

Et nous n'aurions qu'une âme naturelle.

JODELET.

Bon!...

PANCRACE.

C'est le sentiment que nous devons avoir.

JODELET.

Donc...

PANCRACE.

C'est la vérité que nous devons savoir.

JODELET.

Un mot.

PANCRACE.

Quoi! voudrais-tu des âmes radicales,
Ou l'opération pareille aux animales?

JODELET, *voulant lui fermer la bouche.*

Je voudrais te casser la gueule.

PANCRACE, *se débarrassant.*

On a grand tort
De vouloir que l'esprit s'éteigne par la mort.

JODELET.

Enfin.

PANCRACE.

Les minéraux produits d'air et de flamme,
Ont un tempérament, mais ce n'est pas une âme,

JODELET, lassé.

Ah !

PANCRACE.

L'âme n'est donc pas cette aveugle puissance
Qui se meut ou qui fait mouvoir sans connaissance.

JODELET, jetant son chapeau.

J'enrage.

PANCRACE.

Elle n'est pas au sang comme on le dit.

JODELET.

Parlera-t-il toujours? Mais...

A NCRACE.

Ce mais m'étourdit.

JODELET, fermant les poings.

Peste !

PANCRACE.

Nous pouvons voir des choses animées
Qui, sans avoir de sang, auraient été formées, etc. ?

JODELET.

Holà !

PANCRACE.

Prête l'oreille à mes solutions, etc., etc.
.
Ainsi l'âme a l'arbitre.

JODELET.

Ah ! c'est trop arbitré.
Au diable le moment que je t'ai rencontré.

PANCRACE.

Au diable le pendard qui ne veut rien apprendre.

JODELET.

Au diable les savants, et qui peut les comprendre!

Le Campagnard est la mise en scène du ridicule des nobles de province de l'époque.

De Brosse, dont les tragédies sont mauvaises, composa quelques comédies passables de 1644 à 1650, comédies dans lesquelles règne un ton plus convenable, plus décent que dans les ouvrages dramatiques de ses prédécesseurs et de ses contemporains. C'est là son plus grand mérite. Une de ses productions, la comédie du *Curieux impertinent* (1645), est à peu près sa meilleure pièce. On y trouve deux vers remarquables par les pensées qu'ils expriment :

La honte est le rempart de l'honneur d'une femme ;

et celui-ci :

L'or ne se corrompt point et peut corrompre tout.

Le Curieux impertinent, tiré de *Don Quichotte*, fut remis à la scène en 1710 par Destouches. Ce fut la première comédie de Destouches, et l'on fit sur elle une épigramme qui n'est qu'un bon mot, car la pièce est fort bonne :

On représente maintenant
Le *Curieux impertinent*,
Pour moi j'ai vu la pièce, et j'ose en être arbitre.
Voici ce que j'en crois de mieux :
Pour la voir une fois, on n'est pas curieux,
Mais qui la verra deux en portera le titre.

Le Songe des hommes éveillés (1646) eut du succès. Le sujet en a été bien souvent remis à la scène de-

puis de Brosse. C'est celui du paysan ivre, du marchand endormi, du pauvre diable, transportés tout à coup dans des appartements magnifiques ou dans des palais et auxquels on fait croire qu'ils ont toujours été de grands personnages ou même des souverains. Il y a peu d'années, ce canevas a été traité en opéra comique.

Nous n'avons plus, pour terminer notre notice anecdotique sur les principaux auteurs qui ont précédé Molière, qu'à parler de l'un des plus originaux, le poëte SCARRON, qui travailla pour le théâtre de 1645 à 1660, et, pendant ces quinze années, donna une douzaine de pièces, toutes plus burlesques les unes que les autres. Fils d'un conseiller au Parlement de Paris et né en 1610, époux de mademoiselle d'Aubigné, plus tard madame de Maintenon, il fut affecté, dès l'âge de vingt-six ans, d'une paralysie qui lui ôta l'usage de ses jambes. Son esprit, malgré son triste état, était tellement enjoué, que sa maison était le rendez-vous d'une foule de gens du monde, de poëtes, d'auteurs, qui venaient le consoler dans son infortune et apprendre à rire auprès de lui. Scarron se voua au genre burlesque. Il y excella, et ses comédies en vers et en prose sont pleines de traits, malheureusement plus bizarres que comiques. Il introduisit au théâtre le valet facétieux, le valet grotesque, le valet intrigant, parce que ce genre de personnage prêtait beaucoup à ses compositions; ainsi : *Jodelet duelliste* (1646), *Jodelet maître valet*, sont des types créés par lui. Le sujet de cette dernière pièce est tiré d'une comédie espagnole inti-

tulée *Don Juan Alvaredo*; mais le titre est le nom d'un acteur alors célèbre, Julien Geoffrin, qui prit au théâtre celui de Jodelet.

Entré dans la troupe du Marais en 1610, l'année de la naissance de Scarron, Geoffrin s'y fit bientôt remarquer par la naïveté de son jeu, l'expression comique de sa figure et de ses gestes. En 1634, par ordre de Louis XIII, il passa à l'hôtel de Bourgogne, où son talent prit de nouvelles proportions. Plusieurs auteurs firent des pièces en vue de cet acteur célèbre ; mais Scarron fut celui qui mit le mieux ses talents en relief. Jodelet joua ses rôles de valet original avec un succès toujours croissant. Il est vrai de dire que sa figure avait quelque chose de si plaisant, qu'à son entrée en scène, les spectateurs ne pouvaient le regarder sans rire. Il feignait alors une surprise qui redoublait la bonne humeur du public. Il parlait du nez, et ce défaut n'en était pas un dans son jeu. De nos jours, que d'imperfections physiques, sur nos petits théâtres, font la fortune de certains acteurs? On le représente, dans les gravures du temps, avec une grande barbe et de longues moustaches noires, le reste du visage enfariné. Il mourut en 1660. Mais revenons à Scarron.

En 1646, ce poëte fit jouer *les Boutades du capitan Matamore*, espèce de pochade en un acte et en vers, très-bouffonne et qui amusa beaucoup. En 1649, ce fut *l'Héritier ridicule*, comédie en cinq actes, qui plut si fort à Louis XIV, que ce prince, alors encore fort jeune, se la fit jouer, dit-on, trois fois de suite dans le même jour, ce qui prouve qu'à

cette époque le grand roi avait du temps à donner à ses plaisirs et le goût encore assez peu épuré. En 1653, Scarron dédia à son souverain une comédie burlesque intitulée *Don Japhet d'Arménie*, par une épître non moins burlesque que sa comédie elle-même. Voici l'épître :

AU ROI

« Sire,

« Quelque bel esprit qui aurait, aussi bien que
« moi, à dédier un livre à Votre Majesté, dirait en
« beaux termes que vous êtes le plus grand Roi du
« monde ; qu'à l'âge de quatorze à quinze ans, vous
« êtes plus savant en l'art de régner qu'un roi bar-
« bon ; que vous êtes le mieux fait des hommes,
« pour ne pas dire des Rois, qui sont en petit nom-
« bre, et enfin que vous portez vos armes jusque au
« Mont Liban et au delà. Tout cela est beau à dire,
« mais je ne m'en servirai point ici : cela va sans
« dire. Je tâcherai seulement de persuader à Votre
« Majesté qu'Elle ne se ferait pas grand tort si Elle
« me faisait un peu de bien ; si elle me faisait un peu
« de bien, je serais plus gai que je ne suis ; si j'étais
« plus gai que je ne suis, je ferais des comédies en-
« jouées ; si je faisais des comédies enjouées, Votre
« Majesté en serait divertie ; si Elle en était divertie,
« son argent ne serait pas perdu. Tout cela conclut
« si nécessairement, qu'il me semble que j'en serais
« persuadé si j'étais aussi bien un grand Roi comme
« je ne suis qu'un pauvre malheureux, mais pourtant,

« De Votre Majesté, etc. »

La pièce de *Don Japhet d'Arménie*, réduite en trois actes, fut représentée en 1721, avec intermèdes de chant et de danse, devant l'ambassadeur ottoman Mehemet Effendi, dont elle excita la gaieté.

Une autre des comédies de Scarron, *l'Écolier de Salamanque* (1654), fit du bruit à l'époque où il la donna, parce que le sujet lui en avait été dérobé par l'abbé Bois-Robert, qui avait composé avec le plan ses *Généreux ennemis* qu'il fit représenter à l'hôtel de Bourgogne. L'abbé eut en outre l'impudence de critiquer la pièce de Scarron. Ce dernier, qui avait la bonhomie de lire ses élucubrations dramatiques à ses amis avant de les mettre au théâtre, ne pardonna jamais cet indigne larcin et, pour s'en venger, il lança contre l'abbé le sarcasme le plus sanglant. « Quand on pense, disait-il, que j'étais né assez bien fait pour avoir mérité les respects des Bois-Robert de mon temps. »

> Vous savez bien que ce prélat bouffon
> De beaucoup d'impudence et de peu de mérite.
> Est par dessus Fabri, l'archifripon,
> Un très-grand s....te.

Le Gardien de soi-même (1655), *le Marquis ridicule* (1656), *le Faux Alexandre*, tragi-comédie laissée inachevée, et enfin celle du *Prince Corsaire*, complètent le burlesque bagage dramatique du premier mari de madame de Maintenon.

Boileau ne pouvait le souffrir. Un jour, Louis XIV se bottait pour aller à la chasse. A côté de lui se trouvaient plusieurs seigneurs de la cour et Des-

préaux. Il demande à ce dernier quels auteurs, à son avis, avaient le mieux réussi dans la comédie. — « Sire, je n'en connais qu'un, répond Boileau, c'est Molière, tous les autres n'ont fait que des farces proprement dites, *comme ces vilaines pièces de Scarron.* » A ces mots, échappés par mégarde de la bouche du satirique et qu'il eût bien voulu reprendre, le successeur du poëte burlesque auprès de sa veuve devint fort pensif. Au bout d'un instant, il reprit : — « Si bien donc que Despréaux n'estime que le seul Molière. — Il n'y a que lui, Sire, qui soit estimable dans son genre d'écrire, » se borna à répondre le critique qui ne se souciait pas de remettre Scarron sur le tapis.

Le duc de Chevreuse, tirant Boileau à part : — « Oh! pour le coup, mon cher, lui dit-il, votre prudence était endormie. — Et où est l'homme, répondit Despréaux, à qui il n'échappe jamais une sottise? » A notre avis, Boileau avait bien raison de parler de *Scarron* et de ses compositions dramatiques comme il le faisait. On ne peut comprendre qu'un prince dont le règne fut celui des arts, ait jamais pris quelque plaisir aux rapsodies du poëte burlesque. Aujourd'hui ses élucubrations ne supporteraient pas la scène, pas plus qu'elles ne supportent la lecture. En 1645, bien peu d'années avant *l'Étourdi* de Molière, la cour et la ville battaient des mains et riaient à gorge déployée de cette tirade de Jodelet à Béatrix :

Vous ne m'aimez donc pas, madame la traîtresse !
Et vous me desservez auprès de ma maîtresse ?

Ah ! louve ! ah ! porque ! ah ! chienne ! ah ! braque ! ah ! loup !
Puisses-tu te briser bras, main, pied, chef, cul, cou !
Que toujours quelque chien contre ta jupe pisse !
Qu'avec ses trois gosiers Cerbérus t'engloutisse !
Le grand chien Cerbérus, Cerbérus le grand chien,
Plus beau que toi cent fois, et plus homme de bien.

En 1653, alors que Molière se faisait déjà applaudir en province, on applaudissait à Paris des tirades comme celle-ci de *don Japhet* :

Gare l'eau ! bon Dieu ! la pourriture !
Ce dernier accident ne promet rien de bon :
Ah ! chienne de duègne, ou servante ou démon,
Tu m'as tout *compissé*, pissante abominable !
Sépulchre d'os vivants, habitacle du diable,
Gouvernante d'enfer, épouvantail plâtré,
Dents et crins empruntés, et face de châtré !

LA DUÈGNE.

Gare l'eau...

DON JAPHET.

La diablesse a redoublé la dose.
Exécrable guenon ! si c'était de l'eau rose,
On la pourrait souffrir par le grand froid qu'il fait ;
Mais je suis tout couvert de ton déluge infect, etc., etc.

Or, *Jodelet* et *Don Japhet* sont les deux meilleurs produits littéraires et dramatiques du poëte *Scarron*, et on peut ajouter que ces comédies sont aussi pitoyables par le fond que par la forme. Empruntées à la mauvaise école espagnole, elles eurent cependant, nous devons le dire, jusqu'à la venue de Molière, un grand succès non-seulement près des bons habitants de la ville de Paris, mais auprès du Grand Roi et de sa cour. Nous avouerons même encore qu'en 1763,

on les reprit et que *Don Japhet* fut très-suivi ; l'auteur des *Mémoires secrets* en fait le plus grand éloge, il le préfère à beaucoup des pièces de cette époque qui sont cependant, à notre avis, infiniment plus supportables.

Avant de parler du père véritable de la bonne et saine comédie en France, de l'immortel Molière, qu'on nous permette une anecdote à propos du *Menteur* de Corneille. Cette charmante pièce, représentée en 1642, était restée classique à la scène, et beaucoup de vers qu'on y trouvait avaient passé en proverbe. Un grand seigneur contait un jour à table des anecdotes peu véridiques. Un homme d'esprit, se tournant vers le laquais de ce personnage et l'apostrophant du nom du laquais du Menteur : — « Clisson, lui dit-il, donnez à boire à votre maître. »

XIV.

MOLIÈRE.

Molière, de 1620 à 1673. — Son voyage dans le Midi (1641). — Son entrée dans la troupe de la Béjart (1652). — La comédie de *l'Étourdi*. — Son succès. — L'Illustre Théâtre, débuts de la troupe à Paris (24 octobre 1658). — La troupe de Monsieur. — Ouverture de la salle du Petit-Bourbon (3 novembre 1658). — Rivalité avec la troupe de l'hôtel de Bourgogne. — *Le Dépit amoureux* (1658). — *Les Précieuses ridicules* (1659). — Anecdotes. — L'hôtel Rambouillet. — Bon mot de Ménage. — Influence de la comédie des *Précieuses* sur les mœurs de l'époque. — *Le Cocu imaginaire*. — Anecdotes. — La troupe de Molière au Palais-Royal (4 novembre 1660). — *Don Garcie de Navarre* (1661). — Chute de cette comédie héroïque. — *L'École des maris* (1661). — *Les Fâcheux* (1661). — Anecdotes. — *Le Fâcheux Chasseur*. — *L'École des femmes* (1662). — *La Critique de l'École des femmes* (1663). — Anecdotes. — Citations. — Tarte à la crème du duc de la Feuillade. — *Le Portrait du peintre*, de Boursault, et *l'Impromptu de Versailles*, de Molière. — Double utilité de cette dernière comédie. — Déchaînement des ennemis de Molière contre le grand auteur. — Louis XIV le venge par ses bienfaits. — *La Princesse d'Élide* (1664). — Les trois premiers actes du *Tartuffe* aux fêtes de Versailles. — *Psyché*. — *Le Festin de pierre* ou *la Statue du Commandeur* (1665). — Anecdote. — *L'Amour médecin* (1665). — *Le Misanthrope* (1666). — Anecdote. — La comédie du *Misanthrope* devant les acteurs du Théâtre-Français. — La troupe de Molière troupe du Roi (août 1665). — *Le Tartuffe* (1667). — Anecdotes. — Plaisanterie de l'acteur Armand. — *Le Sicilien* (1667). — *Amphitryon* (1668). — *Georges Dandin*

(1668). — *L'Avare* (1668). — Dernières pièces de Molière, de 1668 à 1673. — Anecdotes. — Anecdotes relatives à *l'Avare*. — *Monsieur de Pourceaugnac* (1669). — *Le Bourgeois gentilhomme* (1670). — *Les Femmes savantes* (1672). — *Le Malade imaginaire* (1673). — Lully en Pourceaugnac. — Anecdote relative à la comédie de *la Comtesse d'Escarbagnas*. — Jugement sur Molière.

Jean-Baptiste POQUELIN, qui prit plus tard le nom illustre de MOLIÈRE, naquit à Paris en 1620 et y mourut en 1673. Tout le monde sait que cet homme célèbre, fils et petit-fils de valet de chambre, tapissier du Roi, montra dès son enfance une véritable passion pour l'étude et une grande vocation pour le théâtre; que son grand-père l'encourageait dans ses instincts naturels, et que son père, au contraire, le retenait; que le jeune enfant n'obtint qu'avec peine de faire quelques études à Paris au collége de Clermont (1), où il se lia avec plusieurs hommes qui acquirent par la suite un nom dans les lettres. Nous ne nous arrêterons donc pas à Poquelin enfant, tapissier du roi par charge héréditaire, studieux élève des Jésuites, non moins studieux élève de Gassendi, dans les leçons duquel il puisa les principes de justesse et les préceptes de philosophie qui lui servirent de guide dans ses ouvrages. Nous prendrons Molière fait homme, quoique bien jeune encore, et forcé, en 1641, de remplacer dans sa charge de tapissier son père tombé malade; nous le prendrons contraint de suivre le roi Louis XIII à Narbonne, interrompant ainsi des études qui faisaient toute sa joie pour se

(1) Aujourd'hui lycée Louis-le-Grand.

livrer à des fonctions diamétralement opposées à ses goûts.

Ce voyage en Languedoc ne fut cependant pas inutile au jeune Poquelin. Lorsqu'on veut étudier, on le peut toujours, surtout si la nature est le sujet de l'étude, car la nature se trouve partout. Or, dès cette époque, l'objet des méditations de Molière, c'était la nature humaine. Certes, il avait autour de lui, à la cour de Louis XIII, assez d'originaux à observer, assez de types à graver dans son esprit, assez de passions à critiquer, pour trouver un aliment à sa naissante philosophie. Que de portraits ne devait pas puiser dans l'entourage du prince un aussi grand peintre de mœurs ?

A son retour à Paris, en 1652, l'apprenti tapissier ne put résister plus longtemps à la voix secrète qui le poussait au théâtre. A cette époque, et depuis que le Cardinal de Richelieu avait régné de fait sur la France, le goût des spectacles s'était généralisé dans le royaume. Plusieurs troupes de comédiens ou *sociétés* donnaient des représentations, couraient même la province. Le jeune Poquelin se fit recevoir dans l'une d'elles au grand désespoir de sa famille, et changea son nom en celui de MOLIÈRE.

La troupe dans laquelle il fut affilié, était exploitée par une comédienne, la Béjart, qui ne tarda pas à comprendre tout le parti qu'elle pouvait tirer pour elle de son association avec un jeune homme aussi intelligent que paraissait l'être sa nouvelle recrue. On était en 1645 ; les comédiens de la Béjart n'ayant pas eu de succès à Paris sur les tréteaux aux fossés de

la porte de Nesle (aujourd'hui rue Mazarine) ni au port Saint-Paul, s'établirent au jeu de paume de la Croix-Blanche (faubourg Saint-Germain). Là ils réussirent quelque temps, et fiers de voir la foule se presser chez eux, ils baptisèrent leur théâtre du nom un peu ambitieux d'*Illustre Théâtre*.

Pendant quelque temps, tout parut assez bien marcher ; mais la politique ne tarda pas à se jeter à la traverse de leur entreprise. La régence d'Anne d'Autriche était devenue orageuse. La guerre civile, les troubles de la Fronde tournaient les esprits vers des sujets tout autres que les spectacles ; la salle de la Béjart devint déserte. Molière proposa alors à ses compagnons de tenter le sort en province. Ils se rendirent à Bordeaux où le fameux duc d'Épernon, gouverneur de la Guyenne, leur fit bon accueil. Molière, qui se sentait non-seulement le talent nécessaire pour *représenter*, mais encore celui de *composer* de bonnes pièces, essaya de donner une tragédie de sa façon, *la Thébaïde*. Cette pièce ayant été froidement écoutée, l'auteur en conclut que le genre tragique pouvait bien n'être pas son fait. Alors il tenta d'écrire *l'Étourdi*, qui commença réellement sa réputation.

La troupe de *l'Illustre Théâtre* quitta Bordeaux pour se rendre à Lyon où elle donna cette pièce, *l'Étourdi*, première comédie régulière du tapissier devenu auteur dramatique. La troupe et la pièce eurent un immense succès. Le prince de Conti, qui tenait alors avec faste à Béziers les États de la province du Languedoc, qui avait connu Poquelin chez les Jé-

suites au collége de Clermont, et s'était, depuis, souvent intéressé aux représentations des comédiens de la Béjart, manda Molière et sa troupe, voulant qu'ils servissent à l'ornement de ses fêtes. *L'Étourdi* parut à Béziers avec un nouvel éclat, fut suivi du *Dépit amoureux* et de quelques petites pièces ou *farces, le Docteur amoureux, les Trois docteurs rivaux*, disparus depuis du répertoire.

Le prince de Conti fut tellement satisfait de l'esprit de son ancien condisciple, qu'il voulut se l'attacher en qualité de secrétaire particulier. Heureusement pour la France, la vocation de Molière l'emporta sur les offres séduisantes de son protecteur. Molière persévéra dans son projet de vouer son existence à la carrière théâtrale et refusa le prince. Toutefois, sentant bien que ce n'était pas à courir la province qu'il pourrait acquérir la réputation à laquelle il se sentait la force et le talent d'aspirer et devenir chef de l'association, il tenta quelques démarches pour se fixer à Paris. Soutenu par le prince de Conti, admis auprès de Monsieur, il obtint enfin de jouer en présence du roi et de la reine.

Le 24 octobre 1658, un théâtre fut construit dans la salle des gardes du Louvre, et la troupe de l'Illustre Théâtre, depuis plusieurs années comme exilée en province, eut l'honneur de paraître devant la Cour. Elle joua d'abord la tragédie de *Nicomède* de Corneille, pièce choisie par Louis XIV lui-même, et à laquelle le Grand Roi avait voulu que vinssent assister les comédiens de l'hôtel de Bourgogne. De nombreux applaudissements récompensèrent les nouveau-ve-

nus de leurs efforts. Néanmoins Molière, ne se faisant pas illusion sur l'infériorité de ses camarades, relativement aux acteurs de la grande troupe, dans la tragédie, voulut donner à Leurs Majestés une idée du genre dans lequel les siens montraient quelque talent. S'avançant donc vers la rampe, il remercia le roi d'avoir daigné excuser les défauts d'acteurs qui n'avaient paru qu'en tremblant devant une assemblée aussi auguste, puis il demanda la permission de jouer un de ces petits divertissements qui leur avaient acquis une certaine réputation en province.

Le roi ayant agréé l'offre de Molière, on représenta *le Docteur amoureux*. Louis XIV, *très-amusé* et par conséquent très-satisfait, permit à l'Illustre Théâtre de s'établir sous le nom de *Troupe de Monsieur*, au Petit-Bourbon, pour y donner des représentations alternativement et de deux jours l'un avec les Italiens.

La troupe de Molière était alors composée des deux frères Béjart, de Duparc, de Dufresne, de Desbries, de Croisal, des demoiselles Béjart, Duparc, Debrie et Hervé. Elle prit possession, dix jours après la représentation du 24 octobre 1658, du nouveau théâtre que Sa Majesté lui avait octroyé si gracieusement.

Ainsi donc, après une jeunesse toute de souci et de travail, dans laquelle Poquelin lutta courageusement pour conquérir le droit de s'instruire et de suivre sa vocation, il parvint à l'âge de vingt-huit ans à se créer une position à Paris, auprès du roi, devenu son protecteur.

A partir de ce moment, le goût de la saine comédie commence à régner sur la scène française, et c'est à 1658 que l'on doit fixer les représentations, à Paris, des comédies de Molière.

Les pièces de Molière, dignes du nom de *Comédies* et restées au répertoire, sont au nombre de trente. Il créa en outre une douzaine de farces qui n'ont pas eu les honneurs de l'impression.

L'Étourdi, qui avait eu un grand succès en province, à Lyon d'abord, à Béziers ensuite, parut sur la scène du Petit-Bourbon, le jour de l'ouverture du théâtre, le 3 novembre 1658, et y fut fort applaudi. *Tout* Paris, c'est-à-dire la Cour et la bourgeoisie, aurait voulu assister à la première représentation qui fut des plus brillantes. La troupe de l'hôtel de Bourgogne s'en montra sottement fort courroucée, et la guerre éclata bientôt entre les deux théâtres, guerre d'intrigues qui dégénéra en une guerre d'injures, et cependant la grande ville était déjà bien assez vaste pour contenir deux théâtres, deux troupes qui d'ailleurs différaient essentiellement entre elles par le genre, puisque l'une ne jouait guère que la tragédie, l'autre la comédie.

Molière eut à souffrir de cette ridicule rivalité; car, comme chef de la troupe du Petit-Bourbon, c'est à lui que s'adressaient toutes les tracasseries dont on cherchait à l'accabler de l'hôtel de Bourgogne.

Que les temps sont changés! pourrait-on dire avec Racine. Aujourd'hui ce ne sont plus deux troupes vivant en mauvaise intelligence qui se partagent la capitale du monde civilisé, mais vingt troupes au

moins, dont directeurs et artistes vivent dans l'entente la plus cordiale, se faisant sans cesse mille politesses au travers desquelles on entrevoit à peine de loin en loin, à l'époque des *revues*, par exemple, quelques coups de patte, quelque trait plus ou moins spirituel contre telle ou telle pièce, contre tel ou tel acteur ou actrice du théâtre voisin. Mais qu'est-ce que ces piqûres d'épingles à côté des coups de massue que se portaient les deux théâtres du dix-septième siècle?... La civilisation marche, les guerres s'en vont, les guerres de théâtre, s'entend; mais revenons à Molière.

C'est lui qui joua dans *l'Étourdi* le rôle du valet Mascarille, rôle resté type à la scène. Cette pièce, avec des défauts, est cependant supérieure à tout ce que l'on avait joué jusqu'alors ; bien loin surtout du genre adopté (*le Menteur*, de Corneille, qui l'avait précédée s'en rapproche) ; aussi ne doit-on pas s'étonner qu'elle ait fait en quelque sorte *école*.

Un mois après l'ouverture de son théâtre à Paris, Molière donna *le Dépit amoureux*, dont le sujet lui avait été fourni par la pièce italienne *la Filia creduta Maschio*. Déjà sa troupe l'avait joué aux États de Languedoc. Cette comédie n'est pas sans défauts, on y retrouve ceux de la scène espagnole et même de l'ancien théâtre français : l'intrigue y est absurde ; on y remarque, surtout dans les scènes entre le valet et la suivante, des expressions d'une trivialité presque cynique, mais elle offre une peinture vraie des folies de l'amour. L'auteur dessinait encore d'après de mauvais modèles ; il ne tarda pas à prendre son essor,

à peindre d'après nature et à devenir dès lors un peintre inimitable.

La troisième pièce de Molière, *les Précieuses ridicules*, dut le jour à un travers de l'époque. Il existait à Paris, au milieu du dix-septième siècle, une femme d'un aimable caractère, qui avait épousé le marquis de Rambouillet, et dont l'hôtel était ouvert à tout ce qui prétendait à l'esprit. Il arriva que les beaux esprits dont s'entoura la charmante marquise ne tardèrent pas à faire de sa maison le séjour non des grâces, mais de l'afféterie la plus exagérée, la plus ridicule, la plus insoutenable. Rien n'était absurde comme ce qui se passait parmi les habitués de l'hôtel de Rambouillet. Les initiés devaient y connaître *la Carte du Tendre;* pour se faire aimer, un homme ne pouvait se dispenser d'emporter d'assaut le village des *Billets galants*, le hameau des *Billets doux* et le château des *Petits soins*. Les femmes se désignaient entre elles sous la qualification de *chères*. Une *précieuse*, une *chère* se mettait au lit pour recevoir ses visites. Sa *ruelle* était décorée avec coquetterie. Pour avoir le bonheur d'être admis en sa présence, il fallait être initié par *un grand introducteur des ruelles, au fin des choses, au grand fin, au fin du fin* (1). Près d'elle se trouvait aussi *l'alcôviste*, espèce de cavalier servant dans le genre de ceux dont quelques parties de l'Italie ont conservé si longtemps l'usage.

(1) Ceci nous rappelle ces *prospectus* que nous ne pouvons jamais lire sans hausser les épaules, et où s'étalent : le *fin*, le *demi-fin*, l'*extra-fin*, le *super-fin*, etc., et qui ne sont, en résumé, que la dernière expression du charlatanisme le *moins fin*.

C'était sur l'heureux mortel chargé de ces hautes et importantes fonctions, que reposait le soin de faire les honneurs de la chambre de la *chère* et de veiller à l'ordonnance des conversations. Il était l'introducteur, le metteur en scène de cette stupide comédie journalière. Chose bizarre, et qui prouve du reste combien les mœurs, au siècle du Grand Roi, étaient différentes des nôtres, jamais un *alcôviste* ne faisait naître le moindre soupçon contre la vertu des *chères*. Ces dames, dit Saint-Evremond, faisaient consister leur principal mérite à aimer tendrement leurs amants sans jouissance, et à jouir solidement de leurs maris avec aversion.

Comme ce qui est *mode* a toujours réussi et réussira toujours en France, ne fût-ce que quelque temps, la vogue était à l'hôtel Rambouillet. On finit par pousser les choses si loin dans cette réunion frivole, qu'on y voulut modifier le langage. Mais au lieu de le simplifier, on se servit de périphrases inintelligibles pour rendre la pensée. La pensée fut bientôt travestie à tel point qu'elle ne pouvait plus être comprise que par les habitués du lieu, ayant la clef de cet absurde fatras. On y discutait sur le mot d'une énigme, on s'envoyait un rondeau, une pièce de vers boursouflés. L'affectation devint si fort à la mode, qu'elle commençait à gagner toutes les classes de la société. Molière saisit le travers et essaya de l'arrêter par le sarcasme; il y parvint en faisant jouer, le 8 novembre 1659, sa comédie des *Précieuses ridicules*.

La pièce, charmante et spirituelle critique du travers que nous venons de signaler, eut le plus in-

croyable succès, incroyable est le mot, lorsqu'on pense que tout l'hôtel de Rambouillet se trouvait à la première représentation et applaudit à la critique de ses propres défauts, s'amusa de ses propres ridicules, admira la vérité de la peinture de ses propres et journalières absurdités. L'auteur n'avait pas craint de mettre tout cela en scène avec autant de talent que d'esprit. En sortant de la salle du Petit-Bourbon, Ménage, un des fidèles de la marquise, dit à Chapelain, autre habitué de l'hôtel : — « Monsieur, nous approuvions, vous et moi, toutes les sottises qui viennent d'être critiquées si finement et avec tant de bon sens ; mais, croyez-moi, pour me servir des paroles de saint Rémy à Clovis : « Il nous faudra « brûler ce que nous avons adoré, et adorer ce que « nous avons brûlé. »

La réputation de Molière s'accrut beaucoup de cette création. On joua la pièce à la Cour, alors aux Pyrénées, et qui lui fit un très-brillant accueil. On prétend qu'à cette nouvelle, l'auteur fut tellement satisfait, qu'il dit : — « Allons, je n'ai plus que faire d'étudier Plaute et Térence, ni d'éplucher des fragments de Ménandre ; je n'ai qu'à étudier le monde. »

On raconte encore dans les Mémoires du temps que pendant la première représentation, un vieillard s'écria du milieu du parterre : — « Courage, Molière, voilà de la bonne comédie ! » et qu'à la seconde, la troupe de Monsieur doubla le prix ordinaire des places, ce qui portait celui du parterre à *vingt sous.*

Le vieillard des *Précieuses ridicules* avait bien raison, car c'était la première fois qu'en France on

offrait au public le tableau des ridicules. Jusqu'alors on s'était borné, dans la comédie, à mettre sous les yeux du public des événements bizarres, des caractères forcés, des intrigues souvent absurdes. Le succès de cette comédie ne se borna pas à un succès de théâtre, il fut presque un événement social, puisque, grâce à elle, le défaut signalé, dont on se faisait un mérite, fut corrigé et abandonné tout à coup. Que n'avons-nous, de nos jours, un autre Molière, pour faire disparaître ce jargon de mauvais goût qui tend à se populariser, à passer d'un certain monde dans le monde le plus élevé, et qui prend racine jusque sur nos théâtres ?

Une autre réforme, attribuée à la comédie des *Précieuses ridicules*, fut le changement presque complet opéré dans le goût du public en matière de romans qui étaient alors fort à la mode. Elle discrédita ce genre de livre, au point qu'un des grands éditeurs de cette époque, Jolly, fut, dit-on, ruiné par ce revirement soudain.

Aux *Précieuses ridicules* succéda, en 1660, *le Cocu imaginaire*, en un acte et en vers, charmante petite comédie qui n'eut pas moins de succès que les précédentes compositions de Molière. A la suite de la représentation, un brave Parisien, croyant avoir été pris par l'auteur pour l'original du héros de la pièce, en parla à un de ses amis, en lui disant qu'il ne comprenait pas qu'un comédien eût pu avoir l'audace de mettre en scène un homme tel que lui. — « Parbleu, je vous conseille de vous plaindre ! s'écria l'ami ; ne vous a-t-il pas peint du beau côté, en ne faisant de

vous qu'un *Cocu imaginaire*. Vous seriez bien heureux d'en être quitte à si bon marché. »

Le titre de cette pièce qui, au temps de Louis XIV, n'alarmait pas encore les oreilles des femmes les plus chastes, ne serait plus admis de nos jours. Déjà en 1773, un siècle après Molière, on le changea en celui des *Fausses alarmes*, lorsqu'on voulut jouer cette jolie comédie à Fontainebleau, devant le roi et la Cour. On eût bien fait, ce nous semble, en modifiant le titre, de supprimer aussi un certain nombre de vers, d'une crudité d'expression et de pensée qu'on ne tolérerait plus, comme lorsque Sganarelle s'écrie dans son désespoir :

> Déjà pour commencer, dans l'ardeur qui m'enflamme,
> Je vais dire partout qu'il couche avec ma femme.

A propos de ce mot de cocu, rayé aujourd'hui du dictionnaire dramatique, et auquel le langage épuré a renoncé également, on racontait, au temps de Molière, une spirituelle saillie d'une bourgeoise, nommée madame Loiseau, et qui passait alors pour une des langues les mieux affilées de Paris. Le roi se l'était fait montrer, et se plaisait à provoquer son caquet lorsqu'il en trouvait l'occasion. L'apercevant, un soir qu'il causait avec une duchesse de sa cour, il dit tout bas à cette dernière de la questionner. On était au beau moment du succès du *Cocu* de Molière. — « Quel est l'oiseau le plus sujet à être cocu ? demande à la gentille bourgeoise la duchesse, qui croit faire preuve d'à-propos et d'esprit. — C'est le duc, Madame, »

répondit aussitôt celle-ci. On ne dit pas si le mot tombait juste en cette circonstance ; mais, ce qu'il y a de certain, c'est que les rieurs ne furent pas du côté de la grande dame.

On peut adresser une sorte de reproche à l'auteur du *Cocu imaginaire* si on se place au point de vue abstrait, c'est celui d'avoir sacrifié aux anciens usages en glissant à travers le dialogue quelques bouffonneries ; mais il faut se souvenir que Molière ne pouvait se dispenser de faire la part du goût de l'époque, et qu'il eût peut-être été dangereux pour lui de sevrer complétement son public de certains mots, de certaines situations auxquels ce public n'était pas encore déshabitué.

Dans le monologue de Sganarelle, par exemple, on trouve ces pasquinades :

> Quand j'aurai fait le brave et qu'un fer pour ma peine
> M'aura d'un vilain coup transpercé la bedaine,
> Que par la ville ira le bruit de mon trépas,
> Dites-moi, mon honneur, en serez-vous plus gras ?
> La bière est un séjour par trop mélancolique
> Et trop malsain pour ceux qui craignent la colique.

C'est tout au plus si on tolérerait ce mauvais jeu de mots au théâtre actuel du Palais-Royal, où cependant le public tolère bien des choses.

Au mois d'octobre 1660, la salle du Petit-Bourbon ayant été abattue, Louis XIV accorda celle du Palais-Royal, bâtie par Richelieu pour les représentations de *Mirame*, aux troupes des Italiens et de Molière. Cette dernière y débuta le 4 novembre de la même année.

Le 4 février 1661, Molière fit jouer *Don Garcie de Navarre* ou *le Prince jaloux*, comédie héroïque en cinq actes et en vers. Ce fut son premier échec. Comme auteur et comme acteur, il déplut au public. La pièce tomba à plat et ne fut plus mise au théâtre. Elle ne fut même imprimée qu'après la mort de Molière, qui pensait tellement ne jamais la tirer de l'oubli, que plusieurs scènes furent utilisées par lui dans d'autres pièces. La chute de *Don Garcie* ranima les espérances d'ennemis nombreux qui ne pardonnaient pas facilement les succès précédents. En tête, s'inscrivaient les acteurs de l'hôtel de Bourgogne. — Molière est épuisé ; — son esprit est mort disaient-ils. Visé, qui rédigeait le *Mercure galant*, s'empressa d'y insérer des plaisanteries, des épigrammes contre l'auteur de la malencontreuse comédie ; mais pendant ce temps-là, Molière, incapable de se laisser décourager, composait la belle étude de mœurs de *l'École des maris*, en trois actes et en vers. Le 24 juin 1661, cette pièce fut jouée en présence d'un concours considérable de spectateurs, qui tous ne venaient pas pour applaudir. Malheureusement pour ceux qui jalousaient Molière, le champ de bataille resta à ce dernier. Il put enregistrer un nouveau triomphe, car de tous les points de la salle du Palais-Royal ce fut, pendant le temps que dura la représentation, un *tolle* d'admiration, des applaudissements sans cesse renouvelés. Un des détracteurs de Molière prétendit que c'était une pâle copie des *Adelphes* de Térence. Il se trompait. Le sujet avait été puisé en un joli conte de Boccace, dans lequel une femme éprise d'un jeune

homme s'arrange de façon à se donner pour complice involontaire son propre confesseur, qui, sans s'en douter et croyant remplir les devoirs de son ministère, porte les billets doux. Molière, au confesseur, substitue un tuteur ridicule et d'un certain âge, et à la femme mariée, une jeune pupille que l'amoureux a l'intention d'épouser.

On applaudit beaucoup la tirade de Lisette au premier acte, et ces vers d'Ariste :

> Et les soins défiants, les verroux et les grilles
> Ne font pas la vertu des femmes et des filles;
> C'est l'honneur qui les doit tenir dans le devoir;
> Non la sévérité que nous leur faisons voir.

La jolie comédie de mœurs des *Fâcheux*, vit le jour cette même année 1661, et fut composée en très-peu de jours par Molière, pour la fête que Fouquet donna à Louis XIV dans son château de Vaux. On assure que cette pièce fut conçue, faite, apprise et représentée en quinze jours. C'était une série de vrais tours de force.

Lorsque le moment d'entrer en scène fut venu, que le Grand Roi et sa Cour eurent pris place, Molière fit lever le rideau, puis s'approchant en habit de ville de la rampe, il parut tout troublé, balbutia des excuses d'un air embarrassé, assurant qu'il ne savait comment faire, se trouvant seul, sans acteurs et hors d'état d'offrir à Sa Majesté l'amusement qu'elle semblait attendre. Alors, vingt jets d'eau naturels s'élevèrent tout à coup des diverses parties du théâtre, une énorme coquille s'ouvrit, et une Naïade s'en

élança, s'avança et déclama un compliment en vers, composé par Pélisson, compliment formant prologue et qui est bien la plus plate flagornerie qu'on puisse jeter à la tête d'un homme, cet homme fût-il le plus grand souverain du monde, comme l'appelle la Naïade lorsqu'elle s'écrie :

> Lui-même n'est-il pas un miracle visible,
> Son règne si fertile en miracles divers
> N'en demande-t-il pas à tout cet univers ?
> Jeune, victorieux, sage, vaillant, auguste,
> Etc., etc.

Le compliment continue sur ce ton jusqu'à la fin. Passons à la pièce de Molière. Elle plut beaucoup au Roi, à la Cour et au public d'élite invité chez le surintendant. En sortant, Louis XIV adressa des paroles flatteuses à Molière, et, apercevant le comte de Soyecourt, chasseur ennuyeux, fort connu par ses hâbleries : — « Voilà, dit-il au poëte, un grand original que tu n'as pas encore copié. » Le mot ne fut pas perdu ; Molière composa et fit apprendre en vingt-quatre heures, à sa troupe, la délicieuse scène du *Fâcheux Chasseur*. Ce qu'il y a de plus piquant, c'est que l'auteur, n'étant pas très au fait des termes techniques usités lorsqu'on parle de chasse, se les fit apprendre par le comte de Soyecourt lui-même. Le Roi sut bon gré à Molière d'avoir suivi son conseil, et s'amusa infiniment de la scène ajoutée aux *Fâcheux*, scène qui, en effet, est une des meilleures de cette charmante comédie. Au troisième acte, l'un des personnages, Ormin, veut faire parvenir au Roi un

grand projet, et propose de mettre toutes les côtes de France en *ports de mer*, afin d'arriver à des bénéfices énormes. Cette plaisanterie, imaginée par Molière, semble revivre de nos jours, mais prise au sérieux par un des grands organes de la publicité, qui a demandé, tout récemment, qu'on fasse de Paris un *port de mer*, en inondant une des plaines qui l'environnent. Avec deux cents millions le tour sera joué, et la capitale de la France, qui donne depuis si longtemps à notre brave armée de terre ses plus joyeux et ses plus intrépides soldats, aura le bonheur d'offrir en outre, à l'armée de mer, ses mousses les plus hardis, ses matelots les plus indomptables, ses amiraux les plus énergiques. Seulement, pour cela, il faut que nous ayons, comme le dit le *Visé* moderne : *Paris-port*. Molière a donc devancé son siècle de deux cents ans.

L'année 1662 fut une année de succès littéraires et dramatiques pour l'auteur des *Fâcheux*, mais elle marque fatalement dans sa vie intérieure. Molière eut la fatale pensée d'épouser une jeune fille dont il avait guidé les premiers pas, mademoiselle Béjart, et cette union le rendit malheureux pour le reste de ses jours. Il n'en continua pas moins avec ardeur ses travaux dramatiques. A chaque instant, une nouvelle comédie sortait tout armée de son fertile cerveau. Ainsi, il fournit successivement au théâtre, après *les Fâcheux* : *l'École des femmes, la Critique de l'École des femmes, l'Impromptu de Versailles*, pièces critiques qui remuèrent la Cour et la ville, et donnèrent lieu à une foule d'anecdotes.

L'idée première de *l'École des femmes*, fut inspirée à Molière par la lecture d'un livre intitulé : *les Nuits facétieuses du seigneur Strapole*. Dans une des histoires de ce livre, un individu fait confidence à son ami (qu'il ne sait pas être son rival), des faveurs obtenues près de sa maîtresse. C'est sur ce faible canevas que Molière broda, en peu de temps, la riche comédie qui devait rester à la scène et dans laquelle un rôle, celui d'Agnès, devenait un type toujours admiré. Malgré les beautés que renferme cette pièce, et peut-être aussi à cause de ses charmes, les ennemis du poëte firent tous leurs efforts pour la dénigrer. Des critiques sanglantes parurent de toutes parts. Boileau vengea Molière par une pièce de vers qui se termine ainsi :

> Laisse gronder tes envieux :
> Ils ont beau crier, en tous lieux,
> Qu'en vain tu charmes le vulgaire,
> Que tes vers n'ont rien de plaisant.
> Si tu savais un peu moins plaire,
> Tu ne leur déplairais pas tant.

On s'éleva beaucoup contre l'inconvenance de la scène du deuxième acte, où Arnolphe s'enquiert de ce qui s'est passé entre Agnès et Horace :

Outre tous ces discours, toutes ces gentillesses,
Ne vous faisait-il point aussi quelques caresses?

AGNÈS.

Oh tant! il me prenait et les mains et les bras,
Et de me les baiser il n'était jamais las.

ARNOLPHE.

Ne vous a-t-il point pris, Agnès, quelqu'autre chose?
(La voyant interdite.)
Ouf...

AGNÈS.

Eh ! il m'a...

ARNOLPHE.

Quoi !

AGNÈS.

Pris...

ARNOLPHE.

Euh !...

AGNÈS.

Le...

ARNOLPHE.

Plaît-il ?

AGNÈS.

Je n'ose,
Et vous vous fâcherez peut-être contre moi.

ARNOLPHE.

Non.

AGNÈS.

Si fait.

ARNOLPHE.

Mon Dieu, non.

AGNÈS.

Jurez donc votre foi.

ARNOLPHE.

Ma foi, soit !

AGNÈS.

Il m'a pris... vous serez en colère.

ARNOLPHE.

Non.

AGNÈS.

Si

ARNOLPHE.

Non, non, non, non. Diantre! Que de mystères!
Qu'est-ce qu'il vous a pris?

AGNÈS.

Il...

ARNOLPHE, (à part).

Je souffre en damné.

AGNÈS.

Il m'a pris le ruban que vous m'aviez donné;
A vous dire vrai, je n'ai pu m'en défendre.

ARNOLPHE, (reprenant haleine).

Passe pour le ruban. Mais je voulais apprendre
S'il ne vous a rien fait que vous baiser les bras.

AGNÈS.

Comment! Est-ce que l'on fait d'autres choses?

ARNOLPHE.

Non pas.
Mais pour guérir du mal qu'il dit qui le possède,
N'a-t-il point exigé de vous d'autre remède?

AGNÈS.

Non. Vous pouvez juger, s'il en eût demandé,
Que, pour le secourir, j'aurais tout accordé.

De fait, la réticence contenue dans cette scène serait peut-être acceptée difficilement aujourd'hui, où l'on accepte cependant bien des choses, où les mots à double entente sont fort de mise sur le théâtre. Molière le sentit, puisqu'il chercha dans la critique de cette pièce, dont il fit une autre jolie comédie, à pallier ce que cette scène pouvait avoir d'inconvenant.

Lors de la première représentation de *l'Ecole des femmes*, le duc de la Feuillade et quelques grands seigneurs qui n'aimaient pas Molière et croyaient montrer, par une critique fort peu intelligente, l'esprit qu'ils n'avaient pas, s'élevèrent contre cette comédie. On raconte qu'un de leurs adeptes, nommé Plapisson, s'écriait à mi-voix du théâtre où il était, en regardant le parterre, chaque fois qu'on riait et applaudissait : — « Ris donc, parterre, ris donc... » comédie dans la comédie qui amusait infiniment le public, et le faisait redoubler ses éclats de rire si désagréables pour Plapisson.

Des discussions littéraires, comme il s'en engageait beaucoup à cette époque du grand siècle, accueillirent *l'École des femmes.* On demandait un jour au duc de la Feuillade qui, dans le principe, s'en était déclaré l'ennemi, de formuler ses griefs. — « Ah! parbleu ! s'écria le duc, voilà qui est plaisant? peut-on soutenir une pièce où l'on a mis *Tarte à la crème ?* Tarte à la crème est détestable, n'a pas le sens commun, tarte à la crème est odieux ; » et l'estimable grand seigneur ne sortit pas de là.

On sait qu'à la première scène, Arnolphe, expliquant à son frère son système d'éducation pour les femmes, s'écrie :

> Je prétends que la mienne, en clartés peu sublime,
> Même ne sache pas ce que c'est qu'une rime ;
> Et s'il faut qu'avec elle on joue au corbillon
> Et qu'on vienne à lui dire à son tour : qu'y met-on?
> Je veux qu'elle réponde : une tarte à la crème,
> En un mot, qu'elle soit d'une ignorance extrême.

C'était ce fameux « tarte à la crème » du corbillon qui avait si fort révolté le duc. L'histoire, comme l'on pense, fut bientôt connue de tout Paris. La Cour s'en amusa, et Molière s'en empara pour en faire une des bonnes plaisanteries de sa comédie de *la Critique de l'École des femmes.*

Le duc, lorsqu'il se vit tourné en ridicule dans cette nouvelle pièce, devint furieux et il inventa un genre de vengeance aussi sot que sa critique. Voyant passer Molière dans un appartement où il se trouvait, il l'aborde, et, saisissant le moment où ce dernier s'incline pour le saluer, il lui saisit la tête, lui frotte le visage sur ses boutons, en lui disant à plusieurs reprises : *Tarte à la crème, Molière, tarte à la crème*, puis il le laisse la figure ensanglantée. Louis XIV apprit, le soir même, cette stupide action de la Feuillade ; il en fut indigné et le lui exprima de la façon la plus vive. Or, à cette époque, lorsque le Grand Roi fronçait le sourcil, les courtisans rentraient sous terre.

Beaucoup de personnes ont appliqué à Thomas Corneille, qui s'était fait appeler M. de Lille, ces vers de *l'École des femmes :*

> Quel abus de quitter le vrai nom de ses pères,
> Pour en vouloir prendre un bâti sur des chimères ?
> De la plupart des gens c'est la démangeaison ;
> Et, sans vous embrasser dans la comparaison,
> Je sais un paysan, qu'on appelait Gros-Pierre,
> Qui, n'ayant pour tout bien qu'un seul quartier de terre,
> Y fit, tout à l'entour, faire un fossé bourbeux,
> Et de monsieur de l'Isle en prit le nom pompeux.

Molière, ainsi que nous l'avons dit, fit paraître après *l'École des femmes*, *la Critique de l'École des Femmes*, jolie petite comédie en prose, en un acte, qui lui fut inspirée par le désir de combattre de front ses ennemis et de les réduire au silence en les couvrant de ridicule.

La lutte était engagée et cette lutte devait amener sur le théâtre une pièce d'un auteur assez à la mode, BOURSAULT, qui, ayant cru se reconnaître dans le Lisidas de Molière, fit jouer par vengeance *le Portrait du Peintre*. Dans cette comédie, la vie privée de Molière est mise en scène. Molière, décidé à tenir tête à l'orage, abîma Boursault dans son *Impromptu de Versailles* et répandit le sarcasme à pleines mains sur ses ennemis intimes, les acteurs de l'hôtel de Bourgogne. Mais revenons à *la Critique de l'École des Femmes*, jouée en 1663.

Cette pièce, dialogue en prose plutôt que comédie véritable, est le premier ouvrage connu de ce genre, mis au théâtre. La satire des censeurs y est sanglante et spirituelle. Visé, qui rédigeait à cette époque le fameux journal intitulé le *Mercure Galant*, essaya de raconter une histoire pour prouver que la pièce n'était pas de Molière, mais de l'abbé Dubuisson ; personne n'a cru et ne croit encore à cette fable. Malgré une opposition redoutable et systématique, *la Critique de l'École des femmes* ne fut pas moins appréciée que la comédie elle-même qui en avait fourni le sujet.

L'Impromptu de Versailles, représenté d'abord à Versailles devant le roi, en 1663, joué ensuite

quelques jours plus tard à Paris, est une jolie pièce en prose et en un acte, composée par Molière dans le but de réduire au silence les comédiens de l'hôtel de Bourgogne, en hostilité flagrante contre lui. Avec un esprit charmant et une convenance parfaite, l'auteur exposa aux yeux du public les défauts des grands comédiens, comme on les appelait alors, mais leurs défauts à la scène, comme acteurs, sans jamais se permettre la moindre allusion à leur vie privée. Il se garda même bien de se conduire vis-à-vis Boursault comme Boursault vis-à-vis de lui. Il se borna à l'attaquer comme auteur. Il faut tout dire, il lui infligea un rude châtiment :

« Le beau sujet à divertir la Cour que monsieur Boursault, dit-il dans la pièce, s'adressant à mademoiselle de Brie ; je voudrais bien savoir de quelle façon on pourrait l'ajuster pour le rendre plaisant, et si, quand on le bernerait sur un théâtre, il serait assez heureux pour faire rire le monde. Ce lui serait trop d'honneur que d'être joué devant une auguste assemblée, etc., etc... La courtoisie doit avoir des bornes et il y a des choses qui ne font rire ni les spectateurs ni celui dont on parle. Je leur abandonne de bon cœur mes ouvrages, ma figure, mes gestes, etc. ; mais ils me doivent faire la grâce de me laisser le reste et ne point toucher à des matières de la nature de celles sur lesquelles on m'a dit qu'ils m'attaquaient dans leurs comédies. »

A un point de vue général, cette pièce, *l'Impromptu de Versailles*, eut une double utilité : 1° celle de couper court à une guerre de personnes

qui tendait à prendre racine au Parnasse après la comédie de Boursault, et qui pouvait s'élever à des proportions et à des personnalités fâcheuses ; 2° celle de faire sentir aux acteurs de l'hôtel de Bourgogne les défauts qu'ils avaient à la scène et de les porter à s'en corriger, ce qu'ils firent pour la plupart. La mise en relief du ton faux et outré de leur déclamation chantante se modifia réellement à la suite de la bonne et spirituelle leçon que leur donna Molière.

La *parodie* ou critique d'une pièce, la *parodie* ou critique des artistes chargés d'interpréter les productions dramatiques virent donc le jour, grâce à Molière, dès le milieu du dix-septième siècle. Il rendit par là service à son époque et aux époques à venir, en faisant sentir aux Montfleury et autres qu'il était ridicule d'appuyer sur le dernier vers pour attirer l'approbation, et comme on disait alors, pour amener le *brouhaha* (les applaudissements) ; en indiquant à certaines actrices, comme mademoiselle Beauchâteau, qu'il était peu logique de conserver un visage riant dans les moments les plus tristes, les plus pathétiques. Cette pièce profita aux acteurs des temps à venir, en les mettant en garde contre de pareils errements. Molière remplaça ainsi et avec beaucoup plus de logique et de force, le sifflet alors défendu aux spectateurs. — « Je voudrais pour tout au monde, disait Préville au foyer de la Comédie, qu'on n'eût pas enlevé au public le droit de siffler. Je l'ai vu applaudir au jeu forcé de quelques-uns de mes camarades, j'ai chargé mes rôles pour recevoir les mêmes applaudissements. Si, la première fois que cela m'arriva, un

connaisseur m'eût lâché deux bons coups de sifflet, il m'aurait fait rentrer en moi-même et j'en serais meilleur. »

Les troupes de l'hôtel de Bourgogne et du Marais qui, depuis bien longtemps, se partageaient la faveur du public parisien, perdaient chaque jour de cette faveur, tandis que le théâtre du Palais-Royal ne désemplissait pas. Un attrait irrésistible poussait les spectateurs de toutes les conditions à la salle où l'on représentait les pièces de l'auteur-comédien moraliste. De là naquit une rivalité qui n'avait pas tardé à dégénérer en inimitié fougeuse. Les deux troupes avaient essayé d'une ligue que Molière s'était empressé de combattre. Afin d'attirer chez lui plus de monde encore, il voulut, à l'attrait de ses propres pièces, joindre celui de tragédies aptes à séduire son public éclairé. Racine, encore fort jeune, composa pour le Palais-Royal *les Frères ennemis*, et cette pièce trouva dans les acteurs de Molière des interprètes dignes et intelligents. La haine ne connut plus de bornes. On était en 1663. Louis XIV reçut de l'acteur Montfleury une requête accusant Molière d'avoir épousé la fille d'une femme avec laquelle il avait vécu. Le Roi vengea Molière en lui accordant une pension et en tenant son enfant sur les fonts baptismaux avec la duchesse d'Orléans, Henriette d'Angleterre.

On raconte dans les Mémoires du temps, deux anecdotes relatives à Molière qui, dit-on, eurent lieu vers cette époque, et qui, si elles sont vraies, prouvent en faveur d'un souverain fier de se montrer le protecteur des Beaux-Arts.

Molière avait conservé sa charge de tapissier valet de chambre du Roi. Appelé, à son tour, par cette charge, à faire le lit de Louis XIV, il se présente un jour pour aider un autre valet de chambre, comme lui de service. Ce dernier se retire, disant qu'il ne veut pas aider un comédien. — « Monsieur de Molière, lui dit aussitôt Bellocq, homme d'esprit et poëte agréable, voulez-vous bien que j'aie l'honneur de faire avec vous le lit du Roi ? » Louis XIV témoigna à l'autre valet de chambre tout son mécontentement.

Les officiers de la chambre du Roi se montraient blessés d'être obligés de prendre leurs repas avec Molière, à la table du contrôleur de la bouche ; ils ne laissaient pas échapper une occasion de témoigner de leurs dédains pour l'homme auquel la postérité devait élever des statues. Le Roi, informé de ces petites intrigues et voulant les faire cesser, imagina de dire un beau matin à son petit lever à Molière : — « On assure que vous faites maigre chère ici, Molière, et que les officiers de ma chambre ne vous trouvent pas fait pour manger avec eux ; vous avez peut-être faim ? Moi-même je m'éveille avec un très-bon appétit, mettez-vous à cette table, et qu'on me serve mon *en cas de nuit*. » (Les services de prévoyance s'appelaient des *en cas*).

Louis XIV, coupant alors une volaille, en sert une aile à Molière, prend l'autre pour lui, ordonne de faire entrer les personnages admis au petit-lever, et leur dit : « Vous me voyez occupé à faire manger Molière, que mes valets de chambre ne trouvent pas

d'assez bonne compagnie pour eux. » A partir de ce jour, comme bien l'on pense, tout le monde se montra heureux et fier de posséder à sa table l'homme à qui le Roi venait d'accorder une telle marque de distinction.

En 1664, Molière fit jouer *la Princesse d'Élide*, comédie en cinq actes, dont le premier est en vers, les quatre autres en prose. L'auteur, pressé de donner cette pièce, qui devait figurer au programme des fêtes de Versailles, n'avait pas eu le loisir de la versifier entièrement. Cela fit dire à Marigny, fameux chansonnier de cette époque, que la comédie n'avait eu le temps de prendre qu'un de ses brodequins et qu'elle était venue prouver son obéissance un pied chaussé et l'autre nu. *La Princesse d'Élide*, pièce avec ballets, intermède, etc., fut représentée pendant le second des sept jours de fêtes que Louis XIV donna à la reine sa mère et à Marie-Thérèse sa femme, sous le titre des *plaisirs de l'île enchantée*.

Ces fêtes, pendant toute une semaine, offrirent tout ce que la magnificence du Grand Roi, le bon goût, le génie et les talents pouvaient enfanter de plus varié et de plus merveilleux. Vigarani, un des plus habiles décorateurs machinistes, s'y surpassa; Lully y commença sa brillante réputation. Benserade, par de jolis compliments en vers, Molière, par sa pièce de circonstance et par les trois premiers actes de *Tartuffe*, contribuèrent puissamment à embellir ces journées de plaisirs. Comme le Roi n'avait laissé que peu de jours à Molière pour choisir un sujet et le traiter, l'auteur emprunta la fable de la princesse

d'Elide à un poëte espagnol. Ce fut même de sa part une galanterie assez fine, que celle de présenter à deux reines, Espagnoles de naissance, l'imitation d'un des meilleurs ouvrages du théâtre de leur nation. Cette comédie et celle de *Psyché*, composée un peu plus tard, furent traduites en italien et jouées sous le nom de Riccoboni.

Le Mariage forcé (1664) suivit de près *la Princesse d'Élide*. L'idée en fut inspirée à Molière par une aventure du fameux comte de Grammont dont lord Hamilton a écrit les Mémoires. Pendant son séjour en Angleterre, Grammont avait fait la cour à mademoiselle Hamilton. La chose avait fait du bruit, ce qui n'avait pas empêché le comte de partir pour la France, sans rien conclure. Les deux frères de la demoiselle, trouvant peu de leur goût la conduite du seigneur français, le joignirent à Douvres dans l'intention de se battre avec lui et de le tuer. Du plus loin qu'ils l'aperçurent, ils lui crièrent : — « Comte de Grammont, n'avez-vous rien oublié à Londres ? — Pardon, reprit avec beaucoup d'esprit et d'à-propos Grammont, j'ai oublié d'épouser votre sœur et j'y retourne avec vous pour finir cette affaire. »

Au temps de Louis XIV, on aimait les anecdotes, on les aime encore aujourd'hui, aussi bien que les allusions et les actualités, l'aventure de Grammont ne contribua pas peu au succès de la pièce, dans laquelle on trouve du reste des scènes dignes de son auteur. De plus Louis XIV, en 1664, dansa dans le ballet avec les principaux personnages de sa Cour ; certes il n'en fallait pas tant pour mettre à la mode la nou-

velle pièce de Molière, n'eût-elle pas eu le mérite qu'elle a réellement.

En 1665, l'auteur de belles et de bonnes comédies, eut l'idée assez bizarre de traiter le sujet de la statue du Commandeur. Il la prit au théâtre espagnol de Tirso de Molina et en fit une pièce fort agréable en cinq actes et en prose, que Thomas Corneille mit ensuite en vers, ainsi que nous l'avons rapporté au premier volume de cet ouvrage. Thomas Corneille prétendit qu'en travaillant à cette pièce, il ne fit que céder aux instances de quelques personnes ayant tout pouvoir sur lui; il eût pu ajouter pour être tout à fait dans le vrai, qu'un peu d'intérêt personnel n'était pas étranger à sa condescendance; en effet, les Mémoires du temps affirment qu'il existe une certaine quittance de la femme de Molière, quittance conçue en ces termes : « Je soussignée confesse avoir reçu de la troupe, en deux paiements, la somme de deux mille deux cents livres, tant pour moi que pour M. Corneille, de laquelle somme je suis créancière avec ladite troupe et dont elle est demeurée d'accord pour *l'achat de la pièce du Festin de Pierre, qui m'appartenait* et que j'ai fait mettre en vers par ledit sieur Corneille. »

L'Amour médecin, comédie-ballet en trois actes et en prose, suivit de très-près le *Festin de Pierre,* en 1665. C'est la première fois que Molière mit la Faculté sur la scène. On prétendit que sa pièce avait été faite pour exercer une espèce de vengeance sur son hôte, médecin dont la femme extrêmement avare, voulait augmenter le loyer de la portion de

maison occupée par l'auteur. Il est possible, sans doute, que cette circonstance ait eu quelque influence sur la détermination de Molière qui, comme homme, pouvait avoir ses petites passions, mais il n'est guère admissible que là ait été son but véritable. Molière, observateur s'il en fût, critique judicieux et spirituel, poursuivant à outrance les vices, les travers et le ridicule, reconnut probablement chez les médecins de son époque, dans leur maintien, dans leur jargon scientifique, matière à comédies amusantes et utiles. Il s'empara des médecins comme il s'était emparé des grands seigneurs ignorants, des précieuses, comme il s'empara bientôt après des faux dévots. On doit remarquer du reste, que comme les marquis, les médecins trouvèrent place dans ses tableaux plutôt qu'ils n'y jouèrent le rôle principal.

Molière définissait ainsi son médecin : « Un homme que l'on paie pour conter des fariboles dans la chambre d'un malade, jusqu'à ce que la nature l'ait guéri ou que les remèdes l'aient tué. » Si cette définition du spirituel critique peut avoir quelque fondement, lorsqu'on se reporte aux médecins du dix-septième siècle, et peut-être de nos jours à quelques-uns de ces *fraters* de campagne qui, encore actuellement, dans le midi, ont la spécialité de raser, de saigner, de purger leurs clients, elle ne saurait pas plus s'appliquer à nos médecins français, si éclairés, si instruits et toujours si intrépides en face des grandes épidémies, qu'à nos médecins militaires affrontant sans cesse la mort sur les champs de bataille pour sauver nos héroïques soldats.

Quoi qu'il en soit, et pour en revenir à *l'Amour médecin* de Molière, nous dirons que cette jolie pièce eut du succès. Afin de donner à ses plaisanteries plus d'à-propos, l'auteur-comédien imagina de faire imiter les premiers médecins de la Cour, et de donner à sa troupe des masques ressemblant aux personnages qu'il voulait représenter, messieurs de Fougerais, Esprit, Guenant et d'Aquin. En outre, il pria son ami Boileau de lui inventer des noms s'appliquant à ces personnages. Boileau tira du grec ces noms rappelant par quelque trait le caractère de l'individu. *Desfonandrès* (en grec tueur d'hommes) fut celui appliqué à M. de Fougerais, *Behis* (jappant, aboyant) à M. Esprit qui bredouillait, *Macraton* (qui parle lentement) à M. Guenant, lequel s'écoutait volontiers, enfin *Tomis* (saigneur) à M. d'Aquin, très-partisan de la saignée.

En 1666, on vit à la scène une comédie en cinq actes et en vers qui devait être un des deux chefs-d'œuvre du maître, *le Misanthrope*. L'année suivante, ce fut le tour de son autre chef-d'œuvre, le *Tartuffe*.

Un précis anecdotique de chacune de ces deux belles comédies est facile à faire, car elles occupèrent longtemps l'attention à l'époque où elles parurent; elles devinrent même un sujet de préoccupation qui atteignit des proportions considérables, surtout la seconde, mais chacune d'elles d'une façon bien différente. *Le Misanthrope*, par la froideur avec laquelle la pièce fut accueillie d'abord, celle du *Tartuffe*, par le bruit qui se fit dès le premier instant autour d'elle.

Un jour, Molière causait théâtre avec un Italien

nommé Angelo, et ce dernier lui racontait une pièce intitulée *le Misanthrope*, qu'il avait vu représenter à Naples. Il lui parlait avec feu des beautés contenues dans cet ouvrage, lui expliquait le caractère d'un grand seigneur fainéant dont l'occupation principale était de cracher dans un puits pour y faire des ronds. Molière l'écoutait avec la plus grande attention. Quinze jours après, Angelo fut stupéfait de voir sur l'affiche du Palais-Royal l'annonce de la comédie du *Misanthrope*. Un mois ne s'était pas écoulé depuis sa conversation avec le directeur de la troupe, que la comédie promise faisait son apparition à la scène. Seulement, si Angelo était un homme de goût, il dut faire une différence notable entre ce qu'il avait entendu à Naples et ce qu'il entendit à Paris.

Le sujet du *Misanthrope* avait frappé Molière et il s'était mis à l'œuvre. Profitant, comme il le faisait toujours, de ses observations, habile à saisir le ridicule, il introduisit dans sa pièce un trait plein d'esprit et que son ami Despréaux lui avait fourni sans s'en douter. On sait que Despréaux ne pouvait souffrir les vers de Chapelain. Molière cherchait à détourner Boileau de l'espèce d'acharnement avec lequel ce dernier abîmait, dans ses satires, un homme jouissant d'une certaine considération dans le monde, un homme bien en Cour, favorisé du ministre Colbert, ajoutant que ses railleries par trop fortes pourraient quelque jour lui attirer quelque disgrâce du ministre et même du Roi. Cette amicale mercuriale ayant mis Despréaux de fort mauvaise humeur : — « Oh ! répondit-il, le Roi et M. de Colbert feront ce qu'il leur

plaira ; mais, à moins que le Roi ne m'ordonne expressément de trouver bons les vers de Chapelain, je soutiendrai toujours qu'un homme, après avoir fait *la Pucelle*, mérite d'être pendu. » Molière rit beaucoup de cette saillie et s'en empara pour son *Misanthrope*, où l'on trouve à la fin de la dernière scène du second acte :

PHILINTE.

Mais il faut suivre l'ordre; allons, disposez-vous.

ALCESTE.

Quel accommodement veut-on faire entre nous?
La voix de ces Messieurs me condamnera-t-elle
A trouver bons les vers qui font notre querelle?
Je ne me dédis point de ce que j'en ai dit,
Je les trouve méchants.

PHILINTE.

 Mais d'un plus doux esprit...

ALCESTE.

Je n'en démordrai point, les vers sont exécrables.

PHILINTE.

Vous devez faire voir des sentiments traitables,
Allons, venez.

ALCESTE.

 J'irai, mais rien n'aura pouvoir
De me faire dédire.

PHILINTE.

 Allons nous faire voir.

ALCESTE.

Lors qu'un commandement exprès du Roi me vienne,
De trouver bons les vers dont on se met en peine,
Je soutiendrai toujours, morbleu! qu'ils sont mauvais
Et qu'un homme est pendable après les avoir faits.

On sait qu'en 1664, pendant les fêtes de Versailles, Molière avait fait représenter les trois premiers actes de son *Tartuffe* devant Louis XIV. Quoique le public n'eût pas été appelé à juger ces trois actes, ils avaient déjà cependant fortement impressionné les faux dévots. Un bruit sourd commençait à s'élever autour de Molière, bruit qui ne devait pas tarder à dégénérer en orage. Quelques libelles satiriques avaient paru contre l'auteur du *Tartuffe*; c'est à propos de ces libelles que ce dernier fit dire à Alceste, dans la première scène du cinquième acte :

> Et, non content encor du tort que l'on me fait,
> Il court parmi le monde un livre abominable
> Et de qui la lecture est même condamnable ;
> Un livre à mériter la dernière rigueur, etc.

Molière, avant de faire jouer son *Misanthrope*, le lut, comme il faisait habituellement, à son ami Boileau. Boileau s'en montra non-seulement on ne peut plus satisfait, mais déclara qu'à ses yeux, c'était un chef-d'œuvre. Néanmoins, lorsque la pièce fut donnée à messieurs les comédiens, ces messieurs la trouvèrent froide, ennuyeuse, et ne la reçurent que par une sorte de considération pour leur directeur. Le public leur donna d'abord gain de cause ; la plus belle création du grand Molière tomba tout net. On vint donner cette nouvelle à Racine, alors brouillé avec Molière, croyant lui faire un sensible plaisir. — « La pièce est à bas, lui dit un des ennemis de l'auteur, elle est froide, détestable ; vous pouvez m'en croire, j'y étais. — Vous y étiez, reprit Racine,

eh bien ! moi je n'y étais pas, et, cependant, jamais je ne croirai que Molière ait fait une mauvaise pièce ; retournez-y et examinez-la mieux. »

Ainsi donc, deux hommes, Boileau et Racine, l'un après avoir lu et vu jouer *le Misanthrope*, l'autre sans l'avoir lu ni vu, soutinrent seuls en France, contre tout le public, la meilleure composition de Molière.

Molière retira la pièce en souriant, bien décidé à faire revenir petit à petit, et par des moyens détournés, le public parisien du sot jugement qu'il avait porté et qui n'était peut-être qu'un résultat de l'amour-propre froissé. Ceci mérite explication.

A la première représentation du *Misanthrope*, après la lecture du sonnet d'Oronte, le parterre applaudit beaucoup, non pas la plaisanterie consistant à faire débiter à Oronte des vers ridicules, mais le sonnet lui-même, qui lui parut charmant. Lorsqu'Alceste, à la suite de la scène, démontre clairement que les vers de ce sonnet sont :

De ces colifichets dont le bon sens murmure,

le parterre, alors souverain au théâtre, confus d'avoir pris le change, tourna contre la pièce la mauvaise humeur qu'il ressentait d'avoir si maladroitement jugé.

Boileau disait partout, et à qui voulait l'entendre, que cette comédie aurait un succès prodigieux, qu'elle porterait aux nues la gloire de Molière. — « Bah ! reprit un jour ce dernier, vous verrez bien autre chose. » Il voulait parler du *Tartuffe*, pièce à

laquelle il mettait alors la dernière main, et qu'il préférait évidemment au *Misanthrope*.

Afin de ramener le public à des sentiments plus justes, voici ce qu'imagina Molière. Il prit dans les petites comédies qu'il avait fait jadis représenter en province, le sujet d'une pièce fort amusante dont nous avons parlé plus haut : *le Médecin malgré lui* ou *le Fagoteux*. Il remit au théâtre *le Misanthrope*, précédé de ce *Fagoteux*, qui eut un grand succès et fut joué trois mois de suite, toujours précédant le *Misanthrope*. Ainsi, à l'aide de la farce et sous son abri tutélaire, le chef-d'œuvre de Molière s'insinua tout doucettement dans la faveur du parterre. D'abord on le supporta; ensuite on le demanda; puis on l'apprécia, et, comme l'avait prédit Boileau, on le comprit et on l'admira.

Les ennemis de Molière voulurent persuader au duc de Montausier, grand seigneur d'une vertu austère, qu'Alceste, c'était lui ; qu'on avait voulu le mettre en scène. Le duc alla voir la pièce et dit tout haut, en sortant, qu'il voudrait bien ressembler au *Misanthrope*.

Depuis le mois d'août 1665, la troupe de Molière avait reçu le titre de *troupe du Roi*, et Louis XIV, pour la fixer tout à fait à son service, lui avait accordé une pension de sept mille livres.

C'est en 1667 que le *Tartuffe* parut en entier sur la scène du Palais-Royal. Déjà donc, depuis près de deux ans, la troupe qui avait été jadis l'*Illustre Théâtre*, était en possession du titre qui faisait sa gloire, lorsque le second chef-d'œuvre de son di-

recteur vint soulever une tempête, non-seulement dans le monde littéraire de l'époque, mais encore et surtout dans le monde religieux, qui voulait voir absolument, dans le *Tartuffe*, la personnification des hommes jetés dans la dévotion, au lieu d'y voir la critique des hypocrites et des faux dévots.

D'où vint à Molière la première idée du *Tartuffe*, c'est ce que l'on ignore, mais on connaît à quelle source il a puisé le nom singulier de cette comédie, nom qui est resté type pour la désignation des hommes vicieux, grimaçant la dévotion et se faisant de la religion un masque pour arriver à des fins peu avouables. A l'époque où Molière travaillait à ce chef-d'œuvre, il vint faire une visite au nonce du Pape, chez lequel se trouvaient deux ecclésiastiques à l'air mortifié, à la mine hypocrite, rendant assez bien, quant à l'extérieur, l'idée du personnage qu'il avait alors en tête de placer à la scène. A cet instant, et tandis qu'il les examinait de son œil scrutateur, on vint présenter au nonce des truffes à acheter. Un des ecclésiastiques, qui savait un peu d'italien, à ce mot de truffes sembla, pour les considérer, sortir tout à coup du dévot silence qu'il gardait, et, choisissant avec soin les plus belles, il s'écriait d'un air riant : *Tartufoli, signor nuntio, tartufoli*. Molière eut à l'instant la pensée de faire de cette exclamation enthousiaste et gourmande, dans laquelle se peignait la convoitise, le titre de sa pièce, et le nom de *Tartuffe* prit place dans le dictionnaire de la langue française.

Un des plus jolis mots de cette admirable comédie

fut donné à l'auteur par Louis XIV lui-même, alors fort éloigné de se douter qu'il était observé par son valet de chambre tapissier, lequel prenait partout où il y avait quelque chose de bon à glaner.

En 1662, sur la fin de l'été, pendant la marche de l'armée française sur la Lorraine, le Roi allait se mettre à table un jour de jeûne, lorsque, ayant conseillé à son précepteur d'en faire autant, l'évêque crut devoir faire observer à Sa Majesté que, pour jeûner, il ne fallait faire qu'une légère collation. Cette réponse de l'évêque fit poindre un sourire sur les lèvres d'un courtisan ; Louis XIV voulut en connaître la cause, le rieur lui raconta alors le détail du dîner du prélat auquel il avait assisté. A chaque mets recherché et copieux que le conteur faisait passer sur la table de l'évêque, le Roi s'écriait : *le pauvre homme!* et chaque fois il variait son intonation, de sorte que cette scène était des plus comiques. Molière s'en empara, et la reproduisit dans son *Tartuffe*. Lorsque les trois premiers actes furent joués devant le Roi, il rappela cette histoire à Louis XIV, auquel cette délicate flatterie fut loin de déplaire.

Si les marquis, les médecins, les grandes dames de la Cour, les bourgeois n'avaient pas été assez puissants pour empêcher Molière de les mettre en scène et de faire rire à leurs dépens, les dévots eurent plus de force. Ils s'armèrent contre l'auteur du *Tartuffe*, et firent si bien qu'on crut longtemps que cette pièce frisait l'impiété. Ils mirent une fureur incroyable dans la lutte, et arrivèrent à persuader au Roi, qui cependant en avait approuvé les trois premiers

actes en 1664, qu'il y allait de son salut de défendre une comédie attentatoire à la morale, à la religion, et dont l'auteur méritait le feu.

Louis XIV, influencé par ce qu'il entendait dire, ordonna que cette comédie ne serait pas représentée qu'elle ne fût terminée et qu'elle n'eût été examinée avec soin par des gens capables de discerner ce qui pouvait s'y trouver de répréhensible. Les choses allèrent si bien que, dans un livre qu'il présenta au Roi, un curé déclara damner Molière *de sa propre autorité*. Des prélats, le légat lui-même, aussi bien que Louis XIV, après avoir entendu la lecture du *Tartuffe*, le jugèrent plus favorablement, et permission verbale fut accordée par le souverain à sa troupe de représenter cette pièce sous le titre de *l'Imposteur*. Il fut prescrit aussi que l'acteur chargé du rôle de Tartuffe prendrait le nom de Panulphe, et qu'au lieu de porter le petit collet et tout ce qui constituait le costume ecclésiastique, il aurait l'épée, le chapeau, en un mot l'habit de l'homme du monde.

Enfin, cette comédie, qui avait tant fait parler d'elle avant de paraître et qui devait appeler encore bien des tempêtes, fut donnée sur le théâtre du Palais-Royal le 5 août 1667. Le sujet était délicat, les hypocrites ne voulaient pas être démasqués, beaucoup de vrais dévots et de gens simples ne voyaient que la religion mise en jeu, sans voir qu'il n'était question que des faux dévots.

La première représentation eut lieu. Au moment où les acteurs allaient entrer en scène pour la deuxième, une défense du Parlement de jouer la

pièce arriva, et Molière, s'adressant au public, lui dit : « Messieurs, nous comptions aujourd'hui avoir l'honneur de vous donner le *Tartuffe ;* mais M. le premier-président ne veut pas qu'on le joue (1), » mot à double entente, qui fit beaucoup rire le parterre et qui fut parodié quelques années plus tard par des acteurs de province. Ces acteurs jouaient le *Tartuffe* depuis quelque temps, lorsque l'évêque mourut ; le successeur voulut que les comédiens quittassent la ville avant son arrivée. La veille de leur départ, celui qui annonça, se présentant au public comme si on devait encore jouer le jour suivant, dit : « Messieurs, demain vous aurez le *Tartuffe.* »

Deux ans s'écoulèrent, et pendant ces deux années, malgré les placets, les demandes, les supplications de Molière, le *Tartuffe* ne parut pas. Enfin Louis XIV se laissa persuader que ce chef-d'œuvre n'attaquait nullement la religion. Permission fut donc donnée de le reprendre. Les amis de Molière vinrent l'en féliciter, disant que cette comédie, loin d'être mauvaise, mettait la vertu dans tout son jour. « Cela est vrai, s'écria l'auteur ; mais je trouve qu'il est fort dangereux de prendre ses intérêts ; au prix qu'il m'en coûte, je me suis repenti plusieurs fois de l'avoir fait. »

Un des hommes les plus contraires au *Tartuffe* de Molière fut le célèbre Bourdaloue qui, dans son sermon du septième dimanche après Pâques, lui consacra une espèce de long réquisitoire.

(1) Cette plaisanterie de Molière s'appliquait à tout le Parlement plutôt qu'au premier-président, M. de Lamoignon, homme d'une piété sincère et qu'il était impossible de confondre avec les faux dévots ou *tartuffes.*

A l'époque où l'on défendait cette pièce comme contraire à la religion, on en tolérait une tirée de l'italien, *Scaramouche Hermite*, comédie des plus licencieuses, dans laquelle on voit un moine monter la nuit par une échelle à la fenêtre d'une femme mariée, et y reparaître quelques instants après, en disant : *Questo per mortificar la carne.* Louis XIV, en sortant de la représentation de cette mauvaise pasquinade, dit au grand Condé : « Je voudrais bien savoir pourquoi les gens qui se scandalisent si fort de la comédie de Molière, ne disent rien de celle de Scaramouche. » — Condé répondit : — « La raison de cela, Sire, c'est que la comédie de Scaramouche joue le ciel et la religion, dont ces messieurs ne se soucient point; mais celle de Molière les joue eux-mêmes, et c'est ce qu'ils ne peuvent souffrir. »

Primitivement, l'auteur faisait dire à *Tartuffe*, à la scène septième du troisième acte :

O ciel! pardonnez-lui comme je lui pardonne.

On trouva avec raison ce vers mal sonnant pour le théâtre, et Molière le modifia ainsi :

O ciel! pardonnez-lui la douleur qu'il me donne.

Le *Tartuffe* fut la première comédie que Piron vit en arrivant à Paris. Son admiration allait jusqu'à l'extase. A la fin de la pièce, il ne contenait plus ses transports. Ses voisins lui demandèrent la raison de son enthousiasme — « Ah! Messieurs, s'écria-t-il, si cet ouvrage n'était pas fait, il ne se ferait jamais. »

Il est de fait que le *Tartuffe* est sans contredit la meilleure comédie de Molière, un de ces chefs-d'œuvre dont on n'avait pas encore eu d'exemple à la scène. Il était impossible de traiter avec plus de sagesse un sujet aussi singulier et aussi hardi. Rien de plus heureux, de plus simple, de plus vif, de plus complet que l'exposition faite par les leçons aigres de madame Pernelle ; rien de mieux annoncé que *Tartuffe* paraissant seulement au troisième acte, rien de mieux dialogué que la scène où Orgon se tient caché sous une table. S'il est un reproche qu'on puisse adresser à l'auteur, c'est d'avoir voulu, par un dénouement médiocre, et comme on dit vulgairement, casser encore une fois le nez au Grand Roi à coups d'encensoir : cependant, avant de condamner Molière, il faut se reporter au siècle et au milieu dans lequel il vivait, aux obligations qu'il avait à son protecteur.

Un acteur comique, Armand, qui eut une grande réputation très-méritée et vivait au commencement du dix-huitième siècle, étant à boire au cabaret avec deux de ses camarades, imagina de les faire pleurer en leur racontant le sujet du *Tartuffe*. « Figurez-vous, mes bons amis, leur dit-il quand le vin eut commencé à échauffer les têtes, figurez-vous un honnête gentilhomme qui retire chez lui un misérable à qui il donne sa fille avec tout son bien, et qui, pour le récompenser de ses bienfaits, veut séduire sa femme, le chasser de sa propre maison, et se charge de conduire un exempt pour l'arrêter. — Ah ! le coquin, le monstre, le scélérat ! » s'écriaient les deux

convives d'Armand. Alors ce dernier reprenant, avec le sang-froid qui le rendait si plaisant : « Là, là, consolez-vous, leur dit-il, ne pleurez pas, mon gentilhomme en fut quitte pour la peur, l'exempt lui dit :

Remettez-vous, Monsieur, d'une alarme si chaude.

— « Que diable ! c'est le *Tartuffe* que tu nous débites. — Eh oui ! mes chers camarades. A-t-on si grand tort de dire que nombre de comédiens ne connaissent que leur rôle, même dans les pièces qu'ils représentent journellement ? »

Après avoir donné à la scène ses deux chefs-d'œuvre, Molière ne se reposa pas et successivement, de 1667 à 1673, année de sa mort, il fit représenter : *le Sicilien ou l'amour peintre* (1667), comédie-ballet en un acte, *Amphitryon* (1668), comédie en trois actes et en vers, *George Dandin* (1668), comédie en trois actes et en prose, avec intermèdes, *l'Avare* (1668), comédie en cinq actes et en prose, *Monsieur de Pourceaugnac* (1669), comédie-ballet en trois actes et en prose, *les Amants magnifiques* (1670), comédie-ballet en cinq actes et en prose, *le Bourgeois gentilhomme* (1670), comédie en cinq actes et en prose, *les Fourberies de Scapin* (1671), comédie en trois actes et en prose, *la Comtesse d'Escarbagnas* (1671), comédie en un acte et en prose, *les Femmes savantes* (1672), comédie en cinq actes et en vers, *le Malade imaginaire* (1673), comédie-ballet en trois actes.

Molière avait composé pour être jointe au *ballet des Muses*, donné par Benserade à Saint-Germain en présence du Roi, deux petites pièces, *la Pastorale*

comique et *Mélicerte*. Fort peu satisfait de ces deux ouvrages, il travailla à les remplacer par une composition de plus de mérite, et à la reprise du ballet, on vit paraître la comédie du *Sicilien*. La *Pastorale comique*, petit acte en vers formant la troisième entrée du ballet des Muses, avait été médiocrement accueillie. *Mélicerte*, autre pastorale, n'avait pas mieux réussi; Benserade, depuis ce moment, prenait vis-à-vis de l'auteur du *Tartuffe* et du *Misanthrope* des airs avantageux qui ne tardèrent pas à lui valoir une bonne et spirituelle leçon à la Molière.

Molière imagina de composer la comédie des *Amants magnifiques*, et de mettre à la fin du prologue un compliment en vers dans le genre de Benserade. Il ne s'en déclara l'auteur qu'à Louis XIV lui-même, prévoyant bien ce qui allait arriver. La Cour trouva le compliment charmant, et l'attribua d'autant plus volontiers à Benserade que ce dernier, protégé par un grand seigneur, en acceptait volontiers l'hommage, sans cependant se trop avancer. Dès qu'il vit la petite comédie qu'il jouait à son avantageux confrère assez avancée, que toute la Cour se fût bien extasiée, et que Benserade eut été dûment atteint et convaincu des vers délicieux dont chacun le félicitait chaque jour, Molière s'en déclara publiquement l'auteur. Or, comme il avait pour lui le témoignage du Roi, personne ne put révoquer en doute la vérité de son assertion. Benserade et son protecteur, pris au piége, furent très-mortifiés de cette petite vengeance, qui amusa beaucoup Louis XIV et sa cour.

Amphitryon, comédie imitée de Plaute, mais supé-

rieure à celle de l'auteur ancien, surtout grâce à l'ingénieux dénouement imaginé par Molière, n'était pas fort appréciée par Boileau, qui critiquait beaucoup les tendresses de Jupiter envers Alcmène. Ce sujet a été traité sur presque toutes les scènes de l'Europe. L'Italie, l'Autriche ont eu leur Amphitryon. Celui représenté à Vienne était une farce assez originale. Jupiter, en lorgnant Alcmène à travers une ouverture faite dans les nuages, en tombe amoureux. Au lieu de courir chez la belle en vrai Dieu qu'il est, il imagine de faire monter près de lui un tailleur auquel il filoute un habit galonné. Il vole ensuite un sac d'argent, une bague, pour les déposer aux pieds de la beauté qu'il adore.

Deux jeunes femmes causaient de l'*Amphitryon* de Molière, le lendemain de la première représentation ! « Ah ! que cette pièce m'a fait plaisir, disait l'une. — Je le crois bien, répondit l'autre, aussi vertueuse que spirituelle ; mais c'est dommage qu'elle apprenne à pécher. »

« J'avais onze ans, dit Voltaire, quand je lus tout seul pour la première fois *l'Amphitryon* de Molière ; je ris au point de tomber à la renverse. »

Lorsque Molière travaillait à son *George Dandin*, un de ses amis le prévint charitablement qu'il y avait de par le monde un vrai Dandin qui pourrait bien se reconnaître dans cette comédie, trouver mauvais la chose, et causer à son auteur quelque préjudice, attendu que sa famille ne laissait pas que d'être puissante. Molière répondit à cet obligeant ami qu'il avait raison, mais qu'il connaissait un ex-

cellent moyen de conjurer l'orage. Le soir, au théâtre, il va se placer près du Dandin et, tout en causant avec lui, il lui exprime le désir qu'il aurait de lui lire une nouvelle pièce, avant de la mettre à la scène, ajoutant qu'il ne voudrait pas abuser cependant de moments précieux, etc., et tout ce qui se dit en pareil cas. L'autre, flatté au dernier point de la bonne fortune qui lui incombe (car alors avoir chez soi une lecture de Molière était le *nec plus ultra* de la mode), s'empresse de donner parole pour le lendemain. Il court toute la ville, rassemblant ses amis et connaissances, les invitant à venir entendre Molière. Bref, le brave homme tout hors de lui, ne se tenant pas de joie, trouve la comédie excellente, admirable, heureux d'être le premier à applaudir sa fidèle image, petite comédie dans la grande, et qui dénotait chez Molière une bien réelle connaissance du cœur humain.

L'Avare est une des meilleures pièces du répertoire de Molière, une de celles que le Théâtre-Français reprend le plus volontiers, parce que le vice qu'elle met en scène est, de tous les siècles, l'un des plus communs et l'un de ceux dont on convient le moins volontiers. Le sujet en est de Plaute ; mais l'Harpagon de Molière est bien préférable au personnage du poëte latin. Enclion devenu riche veut encore paraître pauvre, il ne s'occupe que du soin d'enfouir son trésor. Harpagon, né avare et riche, ne se contente pas de vouloir conserver son bien ; il est tout aussi occupé à l'augmenter. Il aime et cesse d'aimer par avarice, et devient usurier de son propre enfant. Il présente

l'avare sous différentes faces et toujours dans les situations qui caractérisent le mieux le vice originel, auquel il sacrifie tout. C'est ainsi que Molière savait s'approprier ce qu'il empruntait aux anciens. C'est la bonne manière en littérature. Quoique cette comédie soit une des meilleures de Molière, elle fut, dans le principe, assez peu goûtée. Le public n'était pas encore fait aux comédies en prose. On se figurait que ce genre de pièces ne devait être traité qu'en vers, surtout lorsqu'elles avaient cinq actes. Ce préjugé, qui devait bientôt tomber complétement, nuisit au succès de *l'Avare*, comme il avait nui déjà à celui du *Festin de Pierre*. L'auteur, en homme qui connaissait le monde auquel il avait affaire, laissa passer une année avant de remettre son *Avare* sur la scène. Alors on vint le voir avec empressement.

Racine se trouvait à la première représentation, il y vit Boileau, et quelques jours après, il dit au grand critique : — « Je vous ai vu à la pièce de Molière. Vous riiez tout seul sur le théâtre. — Je vous estime trop, reprit son ami, pour croire que vous n'y avez pas ri, du moins intérieurement. »

A l'une des reprises de *l'Avare*, en 1766, un siècle après la création de cette pièce, mademoiselle d'Oligny, qui faisait le rôle de Marianne, étant restée court après ce mot d'Harpagon : *Voilà un compliment bien impertinent; quelle belle confession à faire*, et le souffleur étant absent, Bonneval reprit sur-le-champ avec une admirable présence d'esprit : *Elle ne répond rien; elle a raison : à sot compliment, point de réponse.* Le public applaudit beau-

coup cette façon spirituelle d'interpréter un silence qui aurait pu devenir embarrassant pour tous les acteurs.

Monsieur de Pourceaugnac, charmante petite pièce dans le genre appelé *farce*, et où l'on trouve cependant des scènes dignes de la haute comédie, fut composée par Molière à la suite d'une aventure d'un gentilhomme limousin qui, dans une querelle en plein théâtre, s'était montré d'un ridicule achevé. Le public prisa beaucoup cette plaisanterie, la Cour s'en amusa, et, lorsqu'on voulut dire à l'auteur qu'une pareille facétie n'était pas digne de lui, il répondit fort judicieusement qu'étant comédien aussi bien qu'auteur, il devait consulter non-seulement sa gloire, mais les intérêts de ses camarades. Quoi qu'il en soit, *Pourceaugnac* a toujours beaucoup amusé. Le Limousin en a reçu une quasi-illustration, dont ses habitants ont pris leur parti en riant plus fort que les autres du compatriote mis en scène.

Lully avait fait la musique du divertissement de cette petite comédie. Ayant déplu au Grand Roi, et ne sachant comment faire pour rentrer en grâce, il imagina un singulier moyen pour le forcer à rire, persuadé que le Roi, s'il riait, serait désarmé : un jour qu'on devait jouer *Monsieur de Pourceaugnac*, il pria Molière de lui confier le rôle, et, au moment où les apothicaires poursuivent le gentilhomme limousin, après avoir longtemps couru sur la scène pour les éviter, il vint sauter tout à coup au milieu de l'orchestre, au beau milieu du clavecin, qu'il mit en pièces. La gravité de Louis XIV ne put, en effet,

tenir devant cette folie, et Lully obtint son pardon. A quelque temps de là, Lully sollicita du ministre Louvois une place qu'il désirait beaucoup obtenir. Louvois refusa en disant qu'il ne pouvait accorder une position pareille à un homme qui s'était montré sur les planches ! « Eh quoi ! reprit l'illustre maëstro, si le Roi vous ordonnait de danser sur le théâtre, vous refuseriez?... » Le ministre ne répondit pas; mais accorda la place.

Le Bourgeois gentilhomme, une des bonnes comédies de mœurs de Molière, composée pour la Cour, jouée à Chambord, puis ensuite à Paris, fut d'abord assez mal accueilli, parce qu'à la première représentation, Louis XIV n'avait pas exprimé son opinion. Mais quand, à la seconde, il eut daigné dire à l'auteur : — « Je ne vous ai pas parlé de votre pièce, parce que j'ai appréhendé d'être séduit par la façon dont elle a été représentée ; mais, en vérité, vous n'avez rien fait encore qui m'ait mieux diverti, et votre pièce est excellente. » Oh ! alors ce fut autour de Molière un *tolle* de louanges que, du reste, l'ouvrage méritait. En effet, il n'est pas de caractère à la scène mieux soutenu que celui de M. Jourdain. Vouloir paraître ce qu'on n'est pas a toujours été un ridicule quasi-universel, surtout en France. Molière a peint fort spirituellement ce ridicule, mais sans pouvoir le faire disparaître. Chacun va rire volontiers des manies, en apparence outrées, du *Bourgeois gentilhomme*, et chacun sort, sans se douter qu'il a presque toujours en soi-même une manie analogue à celle du héros de la pièce. Molière était, comme on

sait, fort malheureux avec sa femme, pour laquelle il avait une véritable passion. Il l'a peinte dans la Lucile de cette charmante comédie.

Nous avons déjà parlé, dans le volume précédent, de la tragi-comédie-ballet de *Psyché*. Molière ne put faire que le premier acte, la première scène du second et la première du troisième, ainsi que le prologue. Corneille se chargea du reste de la pièce.

La pièce des *Fourberies de Scapin*, que Boileau a critiquée dans ces deux vers de son art poétique :

Dans ce sac ridicule, où Scapin s'enveloppe,
Je ne reconnais plus l'auteur du *Misanthrope*,

est, en effet, une de ces petites farces que Molière avait fait jadis représenter en province sous le titre de : *Gorgibus dans le sac*. Sans doute, on peut se récrier contre la différence qui existe entre cette comédie et les belles comédies du même auteur ; mais, comme il le disait et le répétait souvent, il était directeur d'une troupe à laquelle il fallait des succès pour vivre, et les farces, dans le genre de celle-ci, plaisaient infiniment au public. C'est à l'aide de ces petites pièces, espèces de parodies toujours spirituelles, de folies propres à exciter la gaieté des grands seigneurs et des bourgeois qui affluaient à son théâtre, qu'il faisait souvent exécuter ses comédies sérieuses. Il eût été très-fâcheux pour Molière, pour sa troupe et pour la postérité, qu'il n'eût pas laissé au répertoire un peu de la menue monnaie du *Misanthrope*, du *Tartuffe* et de *l'École des femmes*. Molière distinguait parfaitement lui-même ses bonnes

pièces d'avec ces facéties qui, encore une fois, n'avaient d'autre but que de soutenir son théâtre.

Molière a inséré, dans cette pièce, deux scènes imitées du *Pédant Joué*, comédie de Cyrano de Bergerac. Mais lui-même, dans son enfance, en avait fourni l'idée à Cyrano. Quand on reprochait à Molière cette sorte de plagiat, il répondait : « Ces deux scènes sont assez bonnes : cela m'appartenait de droit : il est permis de reprendre son bien où on le trouve. » La première scène des *Fourberies de Scapin* est faite d'après la première scène de *la Sœur*, comédie de Rotrou.

Quand Boileau a reproché à Molière,

... D'avoir à Térence allié Tabarin,

il avait principalement en vue, comme on sait, cette pièce dont la moitié est prise du *Phormion* de Térence, et la scène du sac empruntée des farces de Tabarin. On sera peut-être curieux de voir ici l'extrait de deux de ces farces que Molière connaissait sûrement :

Piphagne, farce à cinq personnages, en prose.

Piphagne est un vieillard qui veut épouser Isabelle. Il confie son projet à son valet, Tabarin, et lui ordonne d'aller acheter des provisions pour le festin des noces. D'un autre côté, Francisquine enferme dans un sac son mari Lucas, pour le dérober à la vue des sergents qui le cherchent. Elle enferme dans un autre le valet de Rodomont, qui vient pour la séduire. Sur ces entrefaites, Tabarin arrive pour exécuter sa commission. Francisquine, pour se venger et

de son mari et du valet de Rodomont, dit à Tabarin que ce sont deux cochons qui sont dans ces sacs, et les lui vend vingt écus. Tabarin prend un couteau de cuisine, délie les sacs, et est fort surpris d'en voir sortir deux hommes. On rit beaucoup de son étonnement, et tous les acteurs finissent par se battre à coups de bâtons.

Francisquine, seconde farce.

Lucas veut faire un voyage aux Indes. Mais il est inquiet; comment faire garder la vertu de sa fille Isabelle ? Il en confie la garde à Tabarin, qui promet *d'être toujours dessus*. Lucas part. Isabelle charge Tabarin d'une commission pour le capitaine Rodomont, son amant. Tabarin promet à Rodomont de le faire entrer dans la maison de sa maîtresse, et il lui persuade, pour que les voisins ne s'en aperçoivent pas, de se mettre dans un sac. Le capitaine y consent, et tout de suite on le porte chez Isabelle. Dans le même temps, Lucas arrive des Indes. Il voit ce sac où est Rodomont, il le prend pour un ballot de marchandises, et l'ouvre. Il est fort étonné d'en voir sortir Rodomont, qui lui fait accroire qu'il ne s'y était caché que pour ne pas épouser une vieille qui avait cinquante mille écus. Lucas, tenté par une si grosse somme, prend la place du capitaine, et se met dans le sac. Alors Isabelle et Tabarin paraissent. Rodomont dit à sa maîtresse qu'il a enfermé dans ce sac un voleur qui en voulait à ses biens et à son honneur. Ils prennent tous un bâton, battent beaucoup Lucas, qui trouve enfin le moyen de se faire reconnaître et la pièce finit.

La Comtesse d'Escarbagnas est une petite pièce, peinture naïve des ridicules de la province. On se récria d'abord à la Cour, quand Molière la fit jouer ; mais le public ne fut pas de l'avis de la Cour. On la vit avec plaisir, on y courut en foule. Le rôle de la Comtesse était rempli par Hubert, acteur excellent pour ces sortes de caractères de femme. C'est lui qui faisait encore madame Pernelle du *Tartuffe*, madame Jourdain du *Bourgeois gentilhomme*, et madame de Sotenville du *George Dandin*.

La marquise de Villarceaux, dont le mari était l'amant de la fameuse Ninon, avait un jour beaucoup de monde chez elle ; on voulut voir son fils. Le précepteur de l'enfant, pédant s'il en fût, ayant reçu l'ordre de faire briller son élève en l'interrogeant sur ce qu'il savait, lui posa cette question : « *Quem habuit successorem Belus, Assyriorum? — Ninum,* » répondit sans hésiter l'élève. La similitude de nom frappa la marquise qui, s'imaginant qu'il s'agissait de la belle Ninon, s'écria : — « Mon Dieu, Monsieur, quelle sottise que d'entretenir mon fils des folies de son père. » Le mot était joli, l'histoire plaisante, elle se répandit et vint bientôt aux oreilles de Molière qui s'en empara et en fit une des plus jolies scènes de sa *Comtesse d'Escarbagnas*. Il utilisa aussi très-spirituellement le nom de Martial, alors parfumeur de la Cour et valet de chambre de Monsieur. « Je trouve ces vers admirables, dit le vicomte à la seizième scène, en parlant à M. Thibaudier, amant de la comtesse, et qui venait de lire deux strophes de sa composition ; ce sont deux épigrammes aussi bonnes que toutes celles de

Martial. — Quoi! reprend la comtesse, *Martial* fait des vers? Je pensais qu'il ne fît que des gants? — Ce n'est pas ce *Martial*-là, Madame, s'empresse de répondre M. Thibaudier, c'est un auteur qui vivait il y a *trente ou quarante ans.* »

Nulle espèce de ridicule, comme on voit, n'échappait à Molière ; il le poursuivait jusqu'au fond de la province. Angoulême, Limoges, comme Paris, étaient ses tributaires. Par le siècle qui court de chemin de fer et de télégraphe électrique, on aurait peut-être quelque peine à trouver en Angoumois, en Limousin ou en Gascogne une comtesse d'Escarbagnas ; mais au temps du Grand Roi, alors que le coche était le grand moyen de locomotion, et que les gazettes de Paris ne se pouvaient lire à la même heure à deux cents lieues de distance, alors que chaque petite ville n'avait ni son journal ni le cours de la Bourse, il y avait beaucoup de comtesses pareilles à celle que nous dépeint Molière.

Une des dernières comédies de Molière, et l'une des plus belles, *les Femmes savantes*, causa d'abord à l'auteur le même chagrin que celui éprouvé par lui à la première représentation du *Bourgeois gentilhomme*. Le grand arbitre souverain de toutes choses, Louis XIV, ne donna son avis qu'à la seconde représentation, en disant à l'auteur que sa pièce était très-bonne et qu'elle lui avait fait beaucoup de plaisir.

L'abbé Cotin, irrité contre Despréaux qui l'avait raillé, dans sa troisième satire, sur le petit nombre d'auditeurs qu'il avait à ses sermons, fit une mau-

vaise satire contre lui dans laquelle on lui reprochait, comme un grand crime, d'avoir imité Horace et Juvénal. Cotin ne s'en tint pas à sa satire : il publia un autre ouvrage sous ce titre : *la Critique désintéressée sur les satires du temps*. Il y chargea Despréaux des injures les plus grossières, et lui imputa des crimes imaginaires, comme de ne reconnaître ni Dieu, ni foi, ni loi. Il s'avisa encore, malheureusement pour lui, de faire entrer Molière dans cette dispute, et ne l'épargna pas, non plus que Despréaux. Celui-ci ne s'en vengea que par de nouvelles railleries; mais Molière acheva de le perdre de réputation, en l'immolant sur le théâtre, à la risée publique, dans la comédie des *Femmes savantes*.

La scène cinquième du troisième acte de cette pièce, est l'endroit qui a fait le plus de bruit. Trissotin et Vadius y sont peints d'après nature. Car l'abbé Cotin était véritablement l'auteur du sonnet à la princesse Uranie. Il l'avait fait pour madame de Nemours, et il était allé le montrer à Mademoiselle, princesse qui se plaisait à ces sortes de petits ouvrages, et qui, d'ailleurs, considérait fort l'abbé Cotin, jusqu'à l'honorer du nom de son ami. Comme il achevait de lire ses vers, Ménage entra. Mademoiselle les fit voir à Ménage, sans lui en nommer l'auteur. Ménage les trouva, ce qu'effectivement ils étaient, détestables. Là-dessus nos deux poëtes se dirent à peu près l'un à l'autre les douceurs que Molière a si agréablement rimées.

Ce fut Despréaux, à ce qu'on prétend, qui fournit

à Molière l'idée de la scène des *Femmes savantes* entre Trissotin et Vadius. La même scène s'était passée, a-t-on dit aussi, entre Gilles Boileau, frère du satirique, et l'abbé Cotin. Molière était en peine de trouver un mauvais ouvrage pour exercer sa critique, et Despréaux lui apporta le propre sonnet de l'abbé Cotin avec un madrigal du même auteur, dont Molière sut si bien faire son profit dans sa scène incomparable.

Molière fit acheter un des habits de Cotin pour le faire porter à celui qui faisait le personnage dans sa pièce. Molière joua d'abord Cotin sous le nom de Tricotin, que plus malicieusement, sous prétexte de mieux déguiser, il changea depuis en Trissotin, équivalant à trois fois sot. Jamais homme, excepté Montmaur, n'a tant été turlupiné que le pauvre Cotin. On fit en 1682, peu de temps après sa mort, ces quatre vers :

>Savez-vous en quoi Cotin
>Diffère de Trissotin ?
>Cotin a fini ses jours,
>Trissotin vivra toujours.

A l'égard de Vadius, le public a été persuadé que c'était Ménage. Et Richelet, aux mots *s'adresser et reprocher*, ne l'a pas dissimulé. Ménage disait à ce sujet : « On dit que *les Femmes savantes* de Molière sont mesdames de..., et l'on me veut faire accroire que je suis le savant qui parle d'un ton doux. Ce sont choses cependant que Molière désavouait. »

Molière a joué, dans ses *Femmes savantes*, l'hôtel

de Rambouillet, qui était le rendez-vous de tous les beaux-esprits. Molière y eut un grand succès et y était fort bien venu ; mais lui ayant été dit quelques railleries piquantes de la part de Cotin et de Ménage, il n'y mit plus le pied, et joua, comme nous l'avons dit, Cotin sous le nom de Trissotin et Ménage sous le nom de Vadius. Cotin avait introduit Ménage chez madame de Rambouillet : ce dernier allant voir cette dame après la première représentation des *Femmes savantes*, où elle s'était trouvée, elle ne put s'empêcher de lui dire : « Quoi ! Monsieur, vous souffrirez que cet impertinent de Molière nous joue de la sorte? » Ménage ne lui fit point d'autre réponse que celle-ci : « Madame, j'ai vu la pièce, elle est parfaitement belle ; on n'y peut rien trouver à redire, ni à critiquer. » Si ce récit est vrai, il fait honneur à Ménage.

Bayle a pris plaisir de peindre l'effet que la comédie des *Femmes savantes* produisit sur Cotin et sur ses admirateurs. Ce passage est curieux. Nous le transcrirons en entier :

« Cotin, qui n'avait été déjà que trop exposé au mépris public par les satires de M. Despréaux, tomba entre les mains de Molière qui acheva de le ruiner de réputation, en l'immolant sur le théâtre, à la risée de tout le monde. Je vous nommerais, si cela était nécessaire, deux ou trois personnes de poids qui, à leur retour de Paris, après les premières représentations des *Femmes savantes*, racontèrent en province qu'il fut consterné de ce coup ; qu'il se regarda et qu'on le considéra comme frappé

de la foudre ; qu'il n'osait plus se montrer ; que ses amis l'abandonnèrent ; qu'ils se firent une honte de convenir qu'ils eussent eu avec lui quelques liaisons, et, qu'à l'exemple des courtisans qui tournent le dos à un favori disgracié, ils firent semblant de ne pas connaître cet ancien ministre d'Apollon et des neuf sœurs, proclamé indigne de sa charge et livré au bras séculier des satiriques. Je veux croire que c'étaient des hyperboles, mais on n'a pas vu qu'il ait donné depuis ce temps-là nul signe de vie ; et il y a toute apparence que le temps de sa mort serait inconnu, si la réception de M. l'abbé Dangeau, son successeur à l'Académie française, ne l'avait notifié. Cette réception fut cause que M. de Visé, qui l'a décrite avec beaucoup d'étendue, dit en passant que M. l'abbé Cotin était mort au mois de janvier 1682. Il ne joignit à cela aucun mot d'éloge, et vous savez que ce n'est pas sa coutume. Les extraits qu'il donna amplement de la harangue de M. l'abbé Dangeau, nous font juger qu'on s'arrêta peu sur le mérite du prédécesseur, et qu'il semblait qu'on marchait sur la braise à cet endroit-là. Rien n'est plus contre l'usage que cette conduite. La réponse du directeur de l'Académie, si nous en jugeons par les extraits, fut entièrement muette, par rapport au pauvre défunt. Autre inobservation de l'usage. Je suis sûr que vous voudriez que M. Despréaux eût succédé à Cotin ? L'embarras qu'il aurait senti en composant sa harangue, aurait produit une scène fort curieuse (1). Mais

(1) L'auteur du *Bolœana* dit, au sujet de cette idée plaisante de Bayle :

que direz-vous du sieur Richelet qui a publié que l'on enterra l'abbé Cotin à Saint-Méry, l'an 1673. Il lui ôte huit ou neuf années de sa vie, et ils demeuraient l'un et l'autre dans Paris. M. Baillet le croyait encore vivant en 1684 : voilà une grande marque d'abandon et d'obscurité. Quelle révolution dans la fortune d'un homme de lettres ! Il avait été loué par des écrivains illustres. Il était de l'Académie française depuis quinze ans. Il s'était signalé à l'hôtel de Luxembourg et à l'hôtel de Rohan. Il y exerçait la charge de bel-esprit juré et comme en titre d'office ; et personne n'ignore que les nymphes qui y présidaient n'étaient pas dupes. Ses *OEuvres galantes* avaient eu un si prompt débit, et il n'y avait pas fort longtemps qu'il avait fallu que la deuxième édition suivît de près la première, et voilà que tout d'un coup il devient l'objet de la risée publique, et qu'il ne se peut jamais relever de cette funeste chute. » (*Réponse aux questions d'un provincial*, tome 1er, chap. 29, page 245, 250.)

Boileau corrigea deux vers de la première scène des *Femmes savantes*, que le poëte comique avait faits ainsi :

Quand sur une personne on prétend s'ajuster,
C'est par les beaux côtés qu'il la faut imiter.

« Je rapportai la chose à M. Despréaux, qui me dit, qu'à la vérité, il
« aurait fallu marcher un peu sur la cendre chaude, mais, qu'à la faveur
« des défilés de l'art oratoire, il se serait échappé d'un pas si délicat.
« Il n'y a rien, disait-il, dont la rhétorique ne vienne à bout. Un bon
« orateur est une espèce de charlatan qui sait mettre à propos du baume
« sur les plaies. »

Despréaux trouva du jargon dans ces deux vers, et les rétablit de cette façon :

Quand sur une persoune on prétend se régler,
C'est par ses beaux endroits qu'il lui faut ressembler.

Le Malade imaginaire est la dernière production de Molière. Le matin du jour de la troisième représentation, il se sentit plus souffrant de sa maladie de poitrine. Il déclara qu'il ne pourrait jouer si on n'avançait pas le spectacle et si on ne commençait pas à quatre heures précises. Sa femme et Baron le pressèrent de prendre du repos, et de ne pas jouer ; « Hé ! que feraient, répondit-il, tant de pauvres ouvriers ? Je me reprocherais d'avoir négligé, un seul jour, de leur donner du pain. » Les efforts qu'il fit pour achever son rôle, augmentèrent son mal, et l'on s'aperçut qu'en prononçant le mot *juro*, dans le divertissement du troisième acte, il lui prit une convulsion. On le porta chez lui, dans sa maison, rue de Richelieu, où il fut suffoqué d'un vomissement de sang, le 17 février 1673.

Molière étant mort, les comédiens se disposaient à lui faire un convoi magnifique ; mais M. de Harlay, archevêque de Paris, ne voulut pas permettre qu'on l'inhumât en terre sainte. La femme de Molière alla sur-le-champ à Versailles se jeter aux pieds du Roi, pour se plaindre de l'injure que l'on faisait à la mémoire de son mari, en lui refusant la sépulture ecclésiastique. Le Roi la renvoya, en lui disant que cette affaire dépendait du ministère de M. l'Archevêque, et

que c'était à lui qu'il fallait s'adresser. Cependant Sa Majesté fit dire à ce prélat, qu'il fît en sorte d'éviter l'éclat et le scandale. L'Archevêque révoqua donc sa défense, à condition que l'enterrement serait fait sans pompe et sans bruit. Il se fit, en effet, par deux prêtres qui accompagnèrent le corps sans chanter, et on l'enterra dans le cimetière qui était derrière la chapelle de Saint-Joseph, dans la rue Montmartre. Tous ses amis y assistèrent, ayant chacun un flambeau à la main. L'épouse du défunt s'écriait partout : « Quoi ! l'on refuse la sépulture à un homme qui mérite des autels ! »

Deux mois avant la mort de Molière, Despréaux l'étant allé voir, le trouva fort incommodé de sa toux et faisant des efforts de poitrine qui semblaient le menacer d'une fin prochaine. Molière, assez froid naturellement, fit plus d'amitié que jamais à Despréaux, ce qui engagea Boileau à lui dire : « Mon pauvre monsieur Molière, vous voilà dans un pitoyable état. La contention continuelle de votre esprit, l'agitation de vos poumons sur votre théâtre, tout devrait vous déterminer à renoncer à la représentation? N'y a-t-il que vous dans la troupe qui puisse exécuter les premiers rôles? Contentez-vous de composer, et laissez l'action théâtrale à quelqu'un de vos camarades; cela vous fera plus d'honneur dans le public, qui regardera vos acteurs comme vos gagistes, et vos acteurs, d'ailleurs, qui ne sont pas des plus souples avec vous, sentiront mieux votre supériorité. — Ah ! Monsieur, répondit Molière, que me dites-vous là ? Il y va de mon honneur de ne point quitter. — « Plaisant

honneur, disait en soi-même le satirique, à se noircir tous les jours le visage pour se faire une moustache de Sganarelle et à dévouer son dos à toutes les bastonnades de la comédie ! »

Quand Molière mourut, plusieurs mauvais poëtes lui firent des épitaphes. Un d'entre eux alla en présenter une de sa façon au prince de Condé. « *Plût à Dieu, Monsieur*, dit durement le Prince en la recevant, *que Molière me présentât la vôtre !* »

Dans le temps que Molière composait *le Malade imaginaire*, il cherchait un nom pour un lévrier de la Faculté, qu'il voulait mettre sur le théâtre. Il trouva un garçon apothicaire, armé d'une seringue, à qui il demanda quel but il voulait coucher en joue. Celui-ci lui apprit qu'il allait seringuer de la beauté à une comédienne : « Comment vous nommez-vous ? reprit Molière. Le postillon d'Hippocrate lui répondit qu'il s'appelait Fleurant. Molière l'embrassa, en lui disant : « Je cherchais un nom pour un personnage tel que vous. Que vous me soulagez, en m'apprenant le vôtre ! » Le clistériseur qu'il a mis sur le théâtre, dans *le Malade imaginaire*, s'appelle Fleurant. Comme on sut l'histoire, tous les petits maîtres à l'envi allèrent voir l'original du Fleurant de la Comédie. Il fit force connaissances ; la célébrité que Molière lui donna, et la science qu'il possédait, lui firent faire une fortune rapide, dès qu'il devint maître apothicaire. En le ridiculisant, Molière lui ouvrit la voie des richesses.

Le latin macaronique, qui fait tant rire à la fin de cette même comédie, fut fourni à Molière par son

ami Despréaux, en dînant ensemble avec mademoiselle Ninon de Lenclos et madame de la Sablière.

Dans la même pièce, l'apothicaire Fleurant, brusque jusqu'à l'insolence, vient, une seringue à la main, pour donner un lavement au malade. Un honnête homme, frère de ce prétendu malade, qui se trouve là dans ce moment, le détourne de le prendre. L'apothicaire s'irrite, et lui dit toutes les impertinences dont les gens de sa sorte sont capables. A la première représentation, l'honnête homme répondait à l'apothicaire : « Allez, Monsieur, on voit bien que vous n'avez coutume de parler qu'à des culs. » Tous les auditeurs qui étaient à la première représentation s'en indignèrent, au lieu qu'on fut ravi à la seconde d'entendre dire : « Allez, Monsieur, on voit bien que vous n'avez pas coutume de parler à des visages. »

Le mari de mademoiselle de Beauval était un faible acteur : Molière étudia son peu de talent, et lui donna des rôles qui le firent supporter du public. Celui qui lui fit le plus de réputation fut le rôle de Thomas Diafoirus, dans *le Malade imaginaire,* qu'il jouait supérieurement. On dit que Molière, en faisant répéter cette pièce, parut mécontent des acteurs qui y jouaient, et principalement de mademoiselle de Beauval, qui représentait le personnage de Toinette. Cette actrice, peu endurante, après lui avoir répondu assez brusquement, ajouta : « Vous nous tourmentez tous et vous ne dites mot à mon mari ! — J'en serais bien fâché, répondit Molière ; je lui gâterais son jeu ; la nature lui a donné de

meilleures leçons que les miennes pour ce rôle. »

Peu de jours avant les représentations du *Malade imaginaire*, les mousquetaires, les gardes-du-corps, les gendarmes et les chevau-légers entraient à la Comédie sans payer, et le parterre en était toujours rempli. Molière obtint de Sa Majesté un ordre pour qu'aucune personne de la maison du Roi n'eût ses entrées *gratis* à son spectacle. Ces messieurs ne trouvèrent pas bon que les comédiens leur fissent imposer une loi si dure, et prirent pour un affront qu'ils eussent eu la hardiesse de le demander. Les plus mutins s'ameutèrent et résolurent de forcer l'entrée : ils allèrent en troupe à la Comédie et attaquèrent brusquement les gens qui gardaient les portes. Le portier se défendit pendant quelque temps ; mais enfin, étant obligé de céder au nombre, il leur jeta son épée, se persuadant qu'étant désarmé, ils ne le tueraient pas. Le pauvre homme se trompa. Ces furieux, outrés de la résistance qu'il avait faite, le percèrent de cent coups ; et chacun d'eux, en entrant, lui donna le sien. Ils cherchaient toute la troupe, pour lui faire éprouver le même traitement qu'aux gens qui avaient voulu défendre la porte ; mais Béjart, qui était habillé en vieillard pour la pièce qu'on allait jouer, se présenta sur le théâtre : « Eh ! Messieurs, leur dit-il, épargnez du moins un pauvre vieillard de soixante-quinze ans, qui n'a plus que quelques jours à vivre. » Le compliment de cet acteur, qui avait profité de son habillement pour parler à ces mutins, calma leur fureur. Molière leur parla aussi très-vivement de l'ordre du Roi ; de sorte

que, réfléchissant sur la faute qu'ils venaient de commettre, ils se retirèrent. Le bruit et les cris avaient causé une alarme terrible dans la troupe. Les femmes croyaient être mortes; chacun cherchait à se sauver. Quand tout ce vacarme fut passé, les comédiens tinrent conseil pour prendre une résolution dans une occasion si périlleuse. « Vous ne m'avez point donné de repos, dit Molière à l'assemblée, que je n'aie importuné le Roi pour avoir l'ordre qui nous a mis tous à deux doigts de notre perte; il est question présentement de voir ce que nous avons à faire. » Plusieurs étaient d'avis qu'on laissât toujours entrer la maison du Roi; mais Molière, qui était ferme dans ses résolutions, leur dit que, puisque le Roi avait daigné leur accorder cet ordre, il fallait en presser l'exécution jusqu'au bout, si Sa Majesté le jugeait à propos. « Et je pars dans ce moment, ajouta-t-il, pour l'en informer. » Quand le Roi fut instruit de ce désordre, il ordonna aux commandants de ces quatre corps de les faire mettre sous les armes le lendemain, pour connaître, faire punir les coupables, et leur réitérer ses défenses. Molière, qui aimait fort la harangue, en alla faire une à la tête des gendarmes, et leur dit que ce n'était ni pour eux ni pour les autres maisons du Roi qu'il avait demandé à Sa Majesté un ordre pour les empêcher d'entrer à la Comédie; que sa troupe serait toujours ravie de les recevoir, quand ils voudraient les honorer de leur présence; mais qu'il y avait un nombre infini de malheureux qui, tous les jours, abusant de leurs noms et de la bandoulière de MM. les gardes-du-

corps, venaient remplir le parterre et ôter injustement à la troupe le gain qu'elle devait faire; qu'il ne croyait pas que des gentilshommes, qui avaient l'honneur de servir le Roi, dussent favoriser ces misérables contre les comédiens de Sa Majesté; que, d'entrer au spectacle sans payer, n'était point une prérogative que des personnes de leur caractère dussent ambitionner jusqu'à répandre du sang pour se la conserver; qu'il fallait laisser ce petit avantage aux auteurs qui en avaient acquis le droit et aux personnes qui, n'ayant pas le moyen de dépenser quinze sols, ne voyaient le spectacle que par charité. Ce discours fit tout l'effet que l'orateur s'était promis; et, depuis ce temps-là, la maison du Roi n'est point entrée *gratis* à la Comédie.

Le rang qui convient à Molière, dans les lettres, est fixé depuis longtemps, c'est le premier. Ses ouvrages ne sont comparables qu'aux plus parfaites productions de l'antiquité. Ses premiers maîtres furent les anciens; plus tard, la nature et les ridicules de son siècle lui parurent une source inépuisable.

Il en tira cette foule de tableaux si différents les uns des autres et si admirables. Sous son habile pinceau, la comédie prit une forme nouvelle et une noblesse qu'elle n'avait encore jamais eue en France. Il étudia la cour et la ville, fit rire grands seigneurs et bourgeois en leur présentant l'image de leurs défauts. Philosophe et observateur judicieux, rien n'échappait à ses regards. Il est peu de conditions humaines où il n'ait porté sa loupe investigatrice, peu de ridicules qu'il n'ait mis en scène avec une vérité

saisissante. Il s'emparait de la folie des humains et allait la chercher où personne ne l'eût soupçonnée. Grâce à son théâtre moralisateur, bien des abus existant à son époque lui ont dû des réformes sinon totales, du moins partielles. *Les Précieuses ridicules* firent cesser le stupide jargon de l'hôtel de Rambouillet, *les Femmes savantes* firent tomber des prétentions absurdes chez un sexe fait pour aimer et être aimé. La Cour et la ville cessèrent, grâce à ses comédies à caractères, l'une de s'arroger le droit exclusif de critique, l'autre de conserver une morgue fatigante.

Certainement, les comédies de Molière ne firent pas et ne feront jamais disparaître les avares et les hypocrites, parce que le vice est plus difficile à déraciner que le ridicule ne l'est à réformer, mais elles servirent à attacher les avares et les faux dévots au pilori de l'opinion. On doit convenir, il est vrai, que Molière, même dans ses chefs-d'œuvre, a quelquefois un langage un peu trivial, et que ses dénouements ne sont pas toujours des plus heureux. Il est un reproche qu'on lui adressa souvent à l'époque où il vivait, c'est d'avoir beaucoup trop donné de pièces populaires, de ces comédies composées pour faire rire son parterre ; mais il faut se souvenir que Molière était chef d'une troupe de comédiens, qu'il fallait à ces comédiens des recettes et que la meilleure manière de leur en donner, c'était de plaire à la multitude. Or, ce qui plaît à la multitude n'est pas toujours le *nec plus ultra* de l'art. Que de directeurs de théâtre disent encore de nos jours : sans doute cette pièce est détestable, sans doute elle est ridicule, sans

doute elle n'a que des scènes vulgaires, mais le public l'applaudira, le public y reviendra, et telle autre, beaucoup meilleure sans contredit, n'attirera personne. Nous connaissons un habile journaliste qui donne volontiers place dans le bas de sa feuille à d'interminables et stupides romans tout en disant : Ils sont absurdes depuis un bout jusqu'à l'autre, *concedo*, mais ils m'amènent dix mille abonnés dans les basses classes ; un roman bien écrit ne m'en donnera pas cinq cents dans les classes élevées, *ergo*... la conclusion est facile à tirer. Eh bien ! Molière, directeur de théâtre en 1662, raisonnait comme le directeur de théâtre et le journaliste de 1862.

Molière était obligé d'amuser la Cour, qui avait un goût délicat, mais qui aimait encore mieux rire qu'admirer ; il lui fallait aussi plaire à la ville. Sans doute le *Médecin malgré lui*, *Pourceaugnac*, les *Fourberies de Scapin*, le *Malade imaginaire*, sont des pièces qui ne peuvent entrer en parallèle avec le *Misanthrope*, le *Tartuffe*, les *Femmes savantes* ; mais plus d'un trait, dans les premières de ces productions, décèle le génie qui enfanta les secondes. On retrouve Molière partout et toujours dans les œuvres de ce grand peintre de la nature. D'ailleurs, il faut bien le dire, en introduisant le bon goût sur la scène comique, Molière n'avait pu en extirper entièrement le mauvais. L'idole qu'il voulait renverser, il était quelquefois obligé de l'encenser. Il imitait en cela la sagesse de certains législateurs sages et prudents qui, pour faire adopter de bonnes lois, tolèrent parfois d'anciens abus.

Voici un portrait moral en vers et un portrait physique en prose de Molière :

> Tantôt Plaute, tantôt Térence,
> Toujours Molière, cependant :
> Quel homme ! Avouons que la France
> En perdit trois en le perdant.

Le portrait physique est de la dame Poisson, femme d'un des meilleurs comiques que nous ayons eus, fille de Ducroisy, comédien de la troupe de Molière, et qui avait joué le rôle d'une des *Grâces* dans Psyché en 1671 : « Il n'était ni trop gras ni trop maigre, il avait la taille plus grande que petite, le port noble, la jambe belle ; il marchait gravement, avait l'air très-sérieux, le nez gros, la bouche grande, les lèvres épaisses, le teint brun, les sourcils noirs et forts, et les divers mouvements qu'il leur donnait, lui rendaient la physionomie extrêmement comique. A l'égard de son caractère, il était doux, complaisant et généreux. Il aimait fort à haranguer : et quand il lisait ses pièces aux comédiens, il voulait qu'ils y amenassent leurs enfants, pour tirer des conjectures de leurs mouvements naturels. »

A peine Molière fut mort, que Paris fut inondé d'épitaphes à son sujet, toutes assez mauvaises, à l'exception de celle que le célèbre La Fontaine composa, et d'une pièce de vers du P. Bouhours.

Vers du P. Bouhours, sur Molière :

> Ornement du théâtre, incomparable acteur,
> Charmant poëte, illustre auteur,

C'est toi, dont les plaisanteries
Ont guéri du Marquis l'esprit extravagant.
C'est toi qui, par tes momeries,
A réprimé l'orgueil du bourgeois arrogant.
Ta muse, en jouant l'hypocrite,
A redressé les faux dévots ;
La précieuse, à tes bons mots,
A reconnu son faux mérite ;
L'homme ennemi du genre humain,
Le campagnard, qui tout admire,
N'ont pas lu tes écrits en vain :
Tous deux se sont instruits, en ne pensant qu'à rire.
Enfin, tu réformas et la ville et la cour :
Mais, quelle fut ta récompense ?
Les Français rougiront un jour
De leur peu de reconnaissance.
Il leur fallait un comédien
Qui mît, à les polir, son art et son étude ;
Mais, Molière, à ta gloire il ne manquerait rien,
Si, parmi leurs défauts que tu peignis si bien,
Tu les avais repris de leur ingratitude.

Épitaphe de Molière, par La Fontaine :

Sous ce tombeau gisent Plaute et Térence,
Et, cependant, le seul Molière y gît.
Leurs trois talents ne formaient qu'un esprit,
Dont le bel art réjouissait la France.
Ils sont partis ; et j'ai peu d'espérance
De les revoir, malgré tous nos efforts.
Pour un long temps, selon toute apparence,
Térence et Plaute et Molière sont morts.

Un abbé présenta à M. le Prince l'épitaphe suivante, et qui lui valut l'accueil peu aimable que nous avons rapporté plus haut :

Ci-gît, qui parut sur la scène,
Le singe de la vie humaine,

Qui n'aura jamais son égal ;
Mais voulant de la mort, ainsi que de la vie,
Être l'initiateur, dans une comédie,
Pour trop bien réussir, il réussit très-mal ;
Car la Mort, en étant ravie,
Trouva si belle la copie,
Qu'elle en fit un original.

Deux ou trois ans après la mort de Molière, il y eut un hiver très-rude. Sa veuve fit porter cent voies de bois sur la tombe de son mari, et les y fit brûler pour chauffer les pauvres du quartier. La grande chaleur du feu fendit en deux la pierre qui couvrait la tombe.

Molière avait un grand-père qui l'aimait beaucoup ; et comme ce vieillard avait de la passion pour la comédie, il menait souvent le petit Poquelin à l'hôtel de Bourgogne. Le père, qui appréhendait que ce plaisir ne dissipât son fils et ne lui ôtât l'attention qu'il devait à son métier, demanda un jour au bonhomme pourquoi il menait si souvent son petit-fils au spectacle ? « Avez-vous envie, lui dit-il, d'en faire un comédien ? — Plût à Dieu, lui répondit le grand-père, qu'il fût aussi bon comédien que *Bellerose*. » Cette réponse frappa le jeune homme.

Le père de Molière, fâché du parti que son fils avait pris d'aller dans les provinces jouer la comédie, le fit solliciter inutilement par tout ce qu'il avait d'amis, de quitter ce métier. Enfin il lui envoya le maître chez qui il l'avait mis en pension pendant les premières années de ses études, espérant que par l'autorité que ce maître avait eue sur lui pendant ce

temps-là, il pourrait le ramener à son devoir ; mais bien loin que cet homme l'engageât à quitter sa profession, le jeune Molière lui persuada de l'embrasser lui-même, et d'être le docteur de leur comédie, lui représentant que le peu de latin qu'il savait le rendrait capable d'en bien faire le personnage, et que la vie qu'ils mèneraient serait bien plus agréable que celle d'un homme qui tient des pensionnaires.

Molière récitait en comédien sur le théâtre et hors du théâtre, mais il parlait en honnête homme, riait en honnête homme, avait tous les sentiments d'un honnête homme. Despréaux trouvait la prose de Molière plus parfaite que sa poésie, en ce qu'elle était plus régulière et plus châtiée, au lieu que la servitude des rimes l'obligeait souvent à donner de mauvais voisins à des vers admirables : voisins que les maîtres de l'art appellent des frères chapeaux.

Quoique Molière fût très-agréable en conversation, lorsque les gens lui plaisaient, il ne parlait guère en compagnie, à moins qu'il ne se trouvât avec des personnes pour qui il eût une estime particulière. Cela faisait dire à ceux qui ne le connaissaient pas qu'il était rêveur et mélancolique : mais s'il parlait peu, il parlait juste. D'ailleurs il observait les manières et les mœurs, et trouvait le moyen ensuite d'en faire des applications admirables dans ses comédies, où l'on peut dire qu'il a joué tout le monde, puisqu'il s'y est joué le premier en plusieurs endroits, sur ce qui se passait dans sa propre famille.

Le grand Condé disait que Corneille était le bré-

viaire des rois ; on pourrait dire que *Molière* est le bréviaire de tous les hommes.

Louis XIV, voyant un jour Molière à son dîner, avec un médecin nommé Mauvillain, lui dit : « Vous avez un médecin, que vous fait-il ? — Sire, répondit Molière, nous raisonnons ensemble ; il m'ordonne des remèdes, je ne les fais point, et je guéris. » Mauvillain était ami de Molière, et lui fournissait les termes d'art dont il avait besoin. Son fils obtint, à la sollicitation de Molière, un canonicat à Vincennes.

Baron annonça un jour à Molière un homme que l'extrême misère empêchait de paraître. Il se nomme Mondorge, ajouta-t-il. « Je le connais, dit Molière, il a été mon camarade en Languedoc, c'est un honnête homme. Que jugez-vous qu'il faille lui donner ? — Quatre pistoles, dit Baron, après avoir hésité quelque temps. — Hé bien ! répliqua Molière, je vais les lui donner pour moi, donnez-lui pour vous ces vingt autres que voilà. » Mondorge parut, Molière l'embrassa, le consola, et joignit au présent qu'il lui faisait un magnifique habit de théâtre pour jouer les rôles tragiques.

Molière était désigné pour remplir la première place vacante à l'Académie française. La Compagnie s'était arrangée au sujet de sa profession : il n'aurait plus joué que dans les rôles de haut comique ; mais sa mort précipitée le priva d'une place bien méritée, et l'Académie d'un sujet si digne de la remplir. Ce fait est attesté par une note de l'Académie française.

XV

CONTEMPORAINS DE MOLIÈRE.

DE 1650 A 1673.

Saint-Évremond. — Sa comédie des *Académies* (1643). — De Chapuiseau *Pythias et Damon* (1656). — *L'Académie des femmes* (1661). — Son analogie avec *les Précieuses ridicules*. — *Le Colin-Maillard* et *le Riche mécontent* (1642). — Citation. — *La Dame d'Intrigue* (1663). — Plagiat de Molière. — Montfleury (ou Zacharie Jacob). — Son genre de mérite. — Ses défauts. — *L'Impromptu de l'hôtel de Condé* (1664). — Anecdotes. — *La Femme juge et partie*. — *Les Amours de Didon*, tragi-comédie héroïque. — *Le Comédien poète* (1673). — *Le Mariage de rien*. — Bon mot à propos de cette petite comédie. — *L'École des jaloux* (1664). — *La Fille capitaine* (1669). — Autres comédies de Montfleury, toutes plus licencieuses les unes que les autres. — *Les Bêtes raisonnables*. — Dorimond. — Ses pièces en 1661 et 1663. — *Le Festin de Pierre*. — Jolis vers de la femme de Dorimond à son mari. — *L'Amant de sa femme*. — *L'École des cocus*. — Comédies médiocres. — Chevalier. — Compose une dizaine de comédies médiocres, de 1660 à 1666. — *L'Intrigue des carosses à cinq sous*. — *La Désolation des filous*. — Jugement qu'il porte sur ses œuvres. — Hauteroche. — Donne quatorze comédies de 1668 à 1680. — Qualités et défauts de ces pièces. — Citations puisées dans *Crispin médecin*, *le Cocher supposé*, *le Deuil*. — L'acteur Poisson. — Il crée *les Crispins*. — *Les Nouvellistes* (1678). — Anecdotes. — Brécourt. — Sa singulière existence. — Ses aventures. — *La Feinte mort de Jodelet*. — *La Noce de village*. — Anecdotes. — Visé. — Rédacteur du *Mercure Galant*. — Collaborateur de plusieurs auteurs dramatiques. — *Les Amants brouillés* (1665). — *La Mère coquette*. — *L'Arlequin ba-*

lourd. — Anecdote. — *Le Gentilhomme Guespin* (1670). — Anecdote. — Autres pièces de Visé. — *Le Vieillard Couru* (1696). — Anecdote. — Sa tragédie des *Amours de Vénus et d'Adonis*. — BOULANGER DE CHALUSSAY. — Ses deux comédies de *l'Abjuration du marquisat* (1670) et *Elomire hypocondre* (1661). — BOURSAULT. — Un mot sur cet auteur. — CHAMPMESLÉ (ou Charles CHEVILLET). — Son genre de talent. — Ses comédies. — Sa femme, élève de Racine. — Epigramme de Boileau. — Quatrain. — La pastorale de *Delie* (1667). — Acteurs-auteurs de cette époque. — Les deux POISSON (père et fils). — Arrêt de Louis XIV, en 1672.

Les auteurs comiques *contemporains* de Molière (nous n'entendons parler ici que de ceux qui ont commencé à travailler pour le théâtre alors que Molière était dans la plénitude de son talent), ces auteurs dramatiques, disons-nous, sont rares.

Le génie dont l'ex-tapissier de Louis XIV faisait journellement preuve, éloignait-il de la scène les hommes médiocres, effrayait-il les concurrents? ou bien se montrait-on plus difficile pour admettre des ouvrages qui semblaient pâles à côté des chefs-d'œuvre sortant de la plume de Molière, c'est ce que nous ne pourrions dire, toujours est-il que de 1650 à 1673, époque de la mort du grand écrivain qui fonda en France la saine et bonne comédie, on ne compte pas plus de huit à dix auteurs dont les compositions aient été acceptées et jouées; encore, l'un d'eux, DE SAINT-ÉVREMONT, n'a-t-il fait que composer les quatre pièces de son théâtre sans les faire représenter pendant qu'il était en exil hors du royaume. L'une d'elles intitulée les *Académiciens*, en trois actes et en vers, est une comédie satirique qui, après avoir couru longtemps manuscrite sous le nom de: *Comé-*

die des académistes pour la réformation de la langue française avec le rôle des représentations faites aux grands jours de ladite académie, l'an de la réforme 1643, fut refondue complétement par Saint-Évremont. Les personnages sont presque tous des académiciens.

De Chapuiseau, qui vivait à la même époque, après avoir longtemps voyagé comme médecin dans les diverses cours de l'Allemagne, poursuivant la fortune qui le fuyait sans cesse, s'étant décidé à tenter le sort d'une autre façon, se métamorphosa en auteur comique. En 1656, il donna *Pythias et Damon* ou le *Triomphe de l'amitié*, comédie en cinq actes qui réussit. Quelques années plus tard, en 1661, il fit représenter l'*Académie des Femmes*, en trois actes et en vers.

Cette comédie, malheureusement pour son auteur, arrivait à la scène deux années après les *Précieuses Ridicules*, et elle avait, avec la charmante critique de l'hôtel de Rambouillet, un air de parenté qui lui fit du tort. En effet, on y voit, comme dans la pièce de Molière, une femme affectant une instruction exagérée, rejetant l'amour d'un gentilhomme, et dupée par le domestique de ce même gentilhomme, envoyé par ce dernier pour le venger des dédains de la belle. Le dénouement est le retour d'un mari qu'on a cru mort, *ficelle* dont les auteurs du dix-septième siècle usaient et abusaient, et qui de nos jours serait difficilement admise.

En 1662, Chapuiseau donna deux comédies, le *Colin-Maillard* et le *Riche Mécontent*. Dans cette

dernière, en vers et en cinq actes, l'intrigue est assez habilement menée. On y trouve, en outre, une fort jolie peinture des embarras attachés à l'état de financier, embarras que l'homme d'argent nous détaille lui-même avec une grande complaisance.

> Toujours, jusqu'à midi, mille gens m'assassinent;
> Leurs importunités jamais ne se terminent.
> L'un propose une affaire, et l'autre en même temps
> S'empresse à vous donner des avis importants.
> Mais ces chercheurs d'emplois, harangueurs incommodes,
> Qui ne peuvent finir leurs longues périodes,
> Qui viennent nous tuer de leurs sots compliments,
> De l'humeur dont je suis, sont mes plus grands tourments.
> Il faut répondre à tout; il faut se rendre esclave,
> Tantôt d'un receveur, tantôt d'un rat-de-cave;
> Avoir l'oreille au guet à tout ce que l'on dit;
> Avancer les deniers; conserver son crédit;
> Recevoir une enchère; examiner un compte;
> Prendre garde surtout que nul ne nous affronte;
> Que livres et papiers soient en ordre parfait;
> Qu'un commis soit fidèle; et ce n'est jamais fait.

En 1663, Chapuiseau fit paraître la *Dame d'intrigue*, comédie en trois actes et en vers, dans laquelle on trouve la plaisanterie que Molière met dans la bouche de son avare. L'avare de Molière dit à La Flèche de lui faire voir ses mains, et, après les avoir examinées toutes les deux, il ajoute : et les autres? Chapuiseau fait dire au vilain riche, parlant à Philippin :

> Ça, montre-moi la main.
> PHILIPPIN.
> Tenez.

CRISPIN.

L'autre.

PHILIPPIN.

Tenez, voyez jusqu'à demain.

CRISPIN.

L'autre.

PHILIPPIN.

Allez la chercher ; en ai-je une douzaine.

Il faut rendre à César ce qui est à César, et à Chapuiseau ce qui est à cet auteur. S'il a pu s'inspirer de quelques passages des *Précieuses Ridicules*, nées en 1659, avant l'*Académie des Femmes*, Molière a pu, bel et bien, à son tour, emprunter le trait que nous venons de citer, et qui n'est pas un des moins jolis et des moins spirituels de l'*Avare*. En effet, l'*Avare* est de 1668, et la *Dame d'intrigue* de 1663. Du reste, Chapuiseau ne manque pas d'un certain mérite ; dans ses comédies il fait preuve d'imagination ; l'intrigue est généralement intéressante et bien conduite ; malheureusement la versification est pitoyable, obscure, entortillée ; aussi a t-on peine à comprendre que ses comédies aient été supportées au temps où vivait Molière. Chapuiseau est encore l'auteur d'une *Histoire du Théâtre-Français ;* mais cet ouvrage manque d'ordre, de direction et d'exactitude.

Vers la même époque (1660), un homme dont le nom véritable (Zacharie Jacob) est aussi peu connu que le nom d'emprunt Montfleury est resté célèbre à la Comédie-Française, commença à donner à la

scène une assez grande quantité de pièces médiocres, mais qui furent acceptées et représentées. Ce Montfleury était le fils de l'acteur très-aimé du public et très-protégé de Richelieu, qui, lors de son mariage, ne voulut pas qu'on mît sur son contrat signé par le cardinal d'autre qualité que celle de *Comédien du Roi*. Montfleury, l'auteur, a produit de 1660 à 1678 une vingtaine de pièces dans lesquelles on trouve un peu d'esprit, du naturel, un dialogue animé, une certaine connaissance de l'art dramatique, mais à côté de ces qualités une licence déplorable dans le choix des sujets et dans la manière de les traiter. Il brille par une crudité d'expression qui, aujourd'hui non-seulement, paraîtrait révoltante, mais ne serait pas admise. Il y fait du mariage l'éternel sujet de plaisanteries de mauvais goût. On se heurte à chaque pas, dans ses compositions, contre un mari joué, trompé, devenu l'objet de la risée publique. Dans celle de ses comédies qui passe pour la meilleure, la seule qui soit restée longtemps à la scène, la *Femme juge et partie,* on lit le curieux dialogue suivant :

BERNARDILLE.
Il faut donc, tout scrupule vaincu,
Déclarer hautement qu'elle m'a fait cocu.

BÉATRIX.
Qu'est-ce qu'un cocu, Monsieur, ne vous déplaise.

BERNARDILLE.
La question est neuve ! Ah ! tu fais la niaise.

BÉATRIX.
Si vous ne m'expliquez ce que c'est, je prétends...

BERNARDILLE.

Tu veux donc le savoir ? C'est quand en même temps
On fait sympathiser, pourvu qu'un tiers y trempe,
Un mariage en huile avec un en détrempe.
Quand une femme prend un galant à son choix :
Que d'un lit fait pour deux elle en fait un pour trois,
Et qu'enfin, se faisant consoler de l'absence...
Maugrebleu de la masque avec son innocence.

C'est à Montfleury que Boileau fait allusion dans ce passage de l'*Art poétique* :

Mais, pour un faux plaisant à grossière équivoque,
Qui, pour me divertir, n'a que la saleté,
Qu'il s'en aille, s'il veut, sur des tréteaux monté,
Amusant le Pont-Neuf de ses sornettes fades,
Aux laquais assemblés jouer ses mascarades.

Montfleury qui a puisé son répertoire dans le théâtre espagnol, choque souvent la vraisemblance, en conservant le merveilleux tant prisé chez nos voisins d'outre-Pyrénées.

On voit que Molière ne trouvait pas dans des contemporains des rivaux bien redoutables. Montfleury, cependant, osa s'attaquer au grand comique et fit jouer en 1664 un acte en vers, l'*Impromptu de l'hôtel de Condé*, qui était une réponse à l'*Impromptu de Versailles*, pièce dans laquelle Molière avait donné une charmante et spirituelle critique des comédiens de l'hôtel de Bourgogne. Plusieurs des acteurs chargés d'interpréter la comédie de Montfleury y jouaient des rôles sous leurs noms propres.

Ce qui sans doute donna à cet auteur l'audace

d'engager avec Molière une sorte de lutte, c'est que sa comédie de la *Femme juge et partie*, représentée en même temps que le *Tartuffe*, mais sur une autre scène, balança le succès du chef-d'œuvre du grand auteur comique. Il paraît toutefois que ce succès était plutôt dû à la curiosité qu'au mérite. On prétendait que l'intrigue avait été inspirée par le marquis de Fresne qui passait pour avoir vendu sa femme à un corsaire.

On envoya après la représentation, à mademoiselle Quinault qui jouait le principal rôle, le joli madrigal suivant :

> Que d'esprit et que d'élégance,
> Quinault, tu mêles dans ton jeu !
> Et qu'au brillant d'un si beau feu,
> Tu sais joindre de bienséance !
> Par toi, l'auteur peu châtié
> Retrouve de la modestie ;
> Et la femme juge et partie
> En est plus belle de moitié.

Cet auteur eut aussi l'idée bizarre de composer une espèce de tragi-comédie-héroïque, l'*Ambigu-Comique* ou les *Amours de Didon*, mêlée d'intermèdes, en trois actes, dont chacun renferme un sujet. Ces sujets sont : le *Nouveau Marié*, *Don Pasquin d'Avalos* et le *Semblable à soi-même*. C'est une réminiscence du théâtre espagnol, peu dans le goût des spectateurs de notre pays, et qui n'eut aucun succès. Un second essai, dans le même genre, lui réussit un peu mieux, en 1673, le *Comédien-Poète* ;

cette pièce se compose d'un prologue en prose, d'un premier acte en vers, formant une action particulière, d'une scène en prose, suite du prologue, et enfin de quatre actes en vers composant une autre pièce comique n'ayant nul rapport avec le titre. On prétendait que Thomas Corneille avait travaillé à ce *Salmigondis*, et on en trouvait une preuve dans un ancien registre des comédiens où on lit : « Donné à MM. Corneille et Montfleury chacun 660 livres de l'argent qu'on a retiré de la pièce du *Comédien-Poëte*. » Ainsi, on voit que le succès avait été assez médiocre, puisque cette singulière élucubration avait produit en tout et pour tout 1,320 livres. Si Thomas Corneille en a été le collaborateur, tant pis pour lui.

Le sujet d'une de ses premières pièces, le *Mariage de rien*, petite comédie en un acte et en vers, est assez original. Un médecin a une fille qui déclare à chaque instant brûler d'envie d'être mariée. Le père rebute tous les prétendants, faisant la critique de l'état, de la profession de chacun d'eux. Isabelle, impatientée, s'écrie avec plus de bon sens que de pudeur :

>Il faut donc que je meure fille ?
>Qui voudra plus se présenter ?
>Ah ! par ma foi, j'en veux tâter.....

Un galant mieux avisé arrive, et déclare au père qu'il n'est rien. Cette absence de profession embarrasse le médecin qui lui donne sa fille.

Cette petite pièce est tellement cousue d'indécences et d'inutilités, qu'un plaisant dit après l'avoir en-

tendue : « Si du *Mariage de rien* on retirait tout ce qui choque ou tout ce qui n'a pas raison d'être, que resterait-il ? presque rien. »

Le sujet d'une autre des comédies de Montfleury, l'*École des Jaloux* ou le *Cocu volontaire* (1664), reprise plus tard sous le titre de la *Fausse Turque*, fera comprendre combien le public de cette époque était encore peu difficile sur l'intrigue des pièces qu'on représentait devant lui. Un mari jaloux rend sa femme malheureuse ; cette femme imagine pour le guérir de le conduire en mer et de faire enlever le navire qui les porte par un prétendu bâtiment turque qui est censé les débarquer à Constantinople. Elle va être livrée au sultan ; le mari, s'il refuse son consentement, sera empalé. Il consent ; un échange de vaisseau est censé avoir lieu, et... tout se découvre et...., et le jaloux est *radicalement* guéri. On voit de quelle force étaient les études du cœur humain du sieur de Montfleury, et quelle rapsodie un auteur pouvait faire admettre par le public.

La *Fille Capitaine* (1669), comédie en cinq actes et en vers, est de tout le répertoire de Montfleury la pièce qui eut le plus de succès. La donnée en est encore assez invraisemblable, il s'y trouve comme dans toutes ses œuvres dramatiques un mari berné ; mais il règne depuis un bout jusqu'à l'autre une gaieté soutenue, et les situations y sont piquantes et théâtrales.

L'*Ambigu Comique*, le *Comédien-Poëte*, *Trigaudin* et trois ou quatre autres comédies, presque toutes licencieuses par le fond comme par la forme,

composent le bagage dramatique de Montfleury, acteur de talent, auteur médiocre. Une de ses dernières pièces, *Crispin Gentilhomme*, fournit plus tard à Brueys la jolie composition de la *Force du sang* ou le *Sot toujours sot*; mais Brueys tira un beaucoup meilleur partie du sujet que celui qui l'avait inventé.

Un mot, pour terminer, sur une petite comédie intitulée les *Bêtes raisonnables*, dont la donnée est assez singulière pour mériter qu'on en parle, c'est la métamorphose des compagnons d'Ulysse. Circé permet au roi d'Itaque de retourner dans ses États et d'emmener ceux de ses sujets qui voudront le suivre, en reprenant leur figure naturelle ; mais tous refusent à Ulysse de redevenir hommes. Un docteur métamorphosé en âne, un valet en lion, une femme en biche, donnent de bonnes raisons pour garder leur nouvelle position de bêtes ; seul, un courtisan devenu cheval, entendant faire l'éloge de Louis XIV, consent à reprendre sa figure dans l'espérance de voir un jour un pareil monarque. On sait que ce genre de flatterie et bien d'autres encore ne déplaisaient pas au Grand-Roi.

De 1661 à 1663, en moins de deux années, Dorimond, acteur de la troupe du Marais, fournit au théâtre huit comédies n'ayant rien de remarquable, indignes de figurer à côté des plus médiocres productions de Molière, mais qui cependant furent assez suivies par le public. La première qu'il composa, le *Festin de Pierre*, sujet traité si souvent avant et après lui, donna lieu à une jolie pièce de vers, La femme

de l'auteur cultivait avec succès la poésie ; faisant allusion au *Festin de Pierre,* aussi nommé le *Fils criminel,* elle écrivit à son mari :

> Encore que je sois ta femme,
> Et que tu me doives ta foi ;
> Je ne te donne point de blâme
> D'avoir fait cet enfant sans moi.
> Toutefois ne me crois pas buse ;
> Je connais le sacré valon,
> Et si tu vas trop voir la muse
> J'irai caresser Apollon.

Les autres comédies de Dorimond sont l'*Amant de sa Femme,* l'*École des Cocus* et trois ou quatre autres pièces complétement inconnues aujourd'hui. Presque toutes, du reste, méritaient peu de voir le jour. La seule peut-être qui pût faire exception était l'*Amant de sa Femme,* en un acte et en vers, dont le sujet a été bien souvent, par la suite, traité au théâtre. C'est un mari prêt à tromper sa femme, et devenant épris d'une personne qui n'est autre que sa propre femme déguisée ou masquée, ou qu'il n'a pas reconnue.

CHEVALIER, autre acteur de la même troupe, composa aussi une dizaine de comédies médiocres, de 1660 à 1666. L'une d'elles eut du succès, elle est intitulée l'*Intrigue des Carrosses à cinq sols* ; elle est en trois actes et en vers. Le sujet fut inspiré à l'auteur par l'établissement ordonné, cette même année 1662, de voitures publiques à six places chacune, stationnant sur divers points de Paris et dont chaque place coûtait cinq *sols*. Moyennant cette somme, on

pouvait se faire conduire en un point quelconque de la capitale ; mais il fallait attendre que la voiture fût complétée par des gens ayant affaire dans le même quartier. Qui sait si l'inventeur ou les inventeurs des *omnibus* n'ont pas puisé dans cette comédie l'idée-mère de leur industrieuse, lucrative et si commode entreprise ? A coup sûr, les fameux coucous des environs de Paris, dont nous avons pu voir les derniers échantillons dans notre enfance, ont pour origine première les *Carrosses à cinq sols* du temps du Grand-Roi.

La première pièce de Chevalier, le *Cartel de Guillot*, n'est autre chose qu'une farce digne de celles des enfants *Sans souci*. La *Désolation des Filoux*, autre farce en un acte, composée à l'occasion de la bonne police établie par M. de la Reynie, a fourni à Molière l'idée d'une des scènes de M. de Pourceaugnac, la scène au Clystère bénin.

Chevalier jugeait lui-même, avec assez d'impartialité, ses élucubrations ; car après avoir fait jouer les *Galants Ridicules* ou les *Amours de Ragotin*, comédie en un acte et en vers de huit syllabes (1662), il s'écriait assez plaisamment : si les comédies sont bonnes quand elles font rire, je puis dire que celle-ci n'est pas mauvaise ; mais comme quelquefois ces sortes de choses excitent à rire à force d'être méchantes, je ne sais ce que j'en dois croire.

HAUTEROCHE, autre contemporain de Molière, fournit quatorze comédies au théâtre, de 1668 à 1680, et plusieurs de ses compositions sont restées à la scène jusqu'à la fin de l'Empire, cependant nous de-

vons dire que toutes nous paraissent d'une médiocrité déplorable. Elles ont été sauvées de l'oubli, probablement à cause des plaisanteries qu'elles renferment, et d'un dialogue vif et naturel. Du reste, il ne faut y chercher ni étude de mœurs, ni développement de caractères un peu suivis. Le style en est assez facile, les vers y sont coulants, mais le genre est une espèce de comique qui n'a rien de noble, rien d'élevé, et qui tient le milieu entre la comédie et la farce. *Crispin-Médecin* et l'*Esprit Follet* ou la *Dame invisible*, ainsi que le *Deuil*, sont les trois compositions de Hauteroche qui ont été le plus souvent remises au théâtre. Cet auteur est classé parmi ceux du second ordre. Trois citations prises dans ses meilleures pièces feront juger combien le goût de l'époque était encore peu épuré malgré les comédies de Molière, et combien était grande la licence du langage et des situations scéniques.

Dans *Crispin-Médecin*, Crispin lisant une lettre de son maître au père de ce dernier, lettre composée par lui-même, dit : Monsieur, mon père, on me voit le cul de tous les côtés ; je prie Dieu qu'ainsi soit de vous, etc. Parlant ensuite à ce même maître, de son père, il s'écrie : De quoi s'avise ce vieux reître..., voyez le vieux pénard ! il lui faut des filles de dix-huit ans pour le réjouir ! il le prend bien ; il lui faut donner encore une pipe.

Dans le *Cocher supposé*, Hilaire dit à Morille et à Julie, qu'il croit mariés : « Votre réunion ne sera pas bien faite que vous n'ayez couché ensemble. Vous pouvez, en attendant mieux, disposer de ce cabinet,

vous déshabiller et vous mettre au lit. — Oh ! Monsieur, s'écrie Julie.—Quant à moi, reprend Morille se *déboutonnant*, je suis tout prêt à obéir.—Vous devez à son exemple, continue Hilaire s'adressant à Julie, montrer un peu d'empressement pour les choses. Qu'on fasse désormais son devoir et que je n'entende aucune plainte. Je vais emmener votre parente avec moi et la conduire dans un autre appartement ; un tiers est toujours incommode en de pareilles rencontres. »

Ce n'est point dans le théâtre de *Hauteroche* qu'il faut chercher des modèles d'amour filial. Les pères y sont ridiculisés et traités plus que familièrement par leurs progénitures ; mais on y peut trouver la personnalité du valet ou *Crispin*, si fort à la mode à cette époque. Pas de comédie de cet auteur où l'on ne voie un Crispin chargé de l'un des principaux rôles.

On trouve dans la comédie du *Deuil* quelques vers et quelques pensées remarquables, ceux-ci par exemple, qui à ce qu'il paraît, sont de toutes les époques :

— Il est vrai qu'aujourd'hui
Passât-on en vertu les vieux héros de Rome,
Si l'on n'a de l'argent on n'est pas honnête homme.
Il en faut pour paraître. — Aussi pour en avoir,
Il n'est ressort honteux qu'on ne fasse mouvoir :
Lois, justice, équité, pudeur, vertu sévère ;
Partout, au plus offrant, on n'attend que l'enchère ;
Et je ne sache point d'honneur si bien placé,
Dont on ne vienne à bout, dès qu'on a financé.

Dans la comédie de *Crispin-Médecin,* le rôle de

Crispin eut pour interprète un artiste d'un véritable talent, Poisson, acteur du Théâtre-Français, fils d'un mathématicien distingué. Ce Poisson se créa une sorte de spécialité dans les rôles de valet ou de *Crispin*, spécialité qui fit sa fortune théâtrale. Il paraissait toujours en scène avec des bottines par dessus la culotte, ce qui fit dire qu'il agissait ainsi pour cacher la maigreur de ses jambes. Il faut croire plutôt qu'il avait adopté cet usage pour être dans son rôle de valet toujours prêt à parcourir Paris, alors mal pavé et fort mal propre. Quoi qu'il en soit, l'usage des bottines s'est conservé pour les *Crispin*, au théâtre.

En 1678, on joua une comédie en trois actes, les *Nouvellistes*, qui fut attribuée à Hauteroche. L'ambassadeur du roi de Siam assistait à la représentation, en comprit le sujet, fit des remarques judicieuses sur la pièce, et dit à l'acteur Lagrange, qui avait fait le rôle du *Marquis*, et vint le complimenter : — Je vous remercie, Monsieur le marquis. On admira beaucoup l'à-propos et la haute intelligence de l'ambassadeur. Cette anecdote ne viendrait-elle pas corroborer ce que l'on a souvent prétendu, à savoir que les fameux envoyés de Siam au Grand-Roi avaient été *inventés* par Madame de Maintenon pour amuser sa Majesté et lui donner une occasion de jouer au monarque fastueux et absolu, chose qui lui plaisait tant?

Voici maintenant un acteur-auteur, GUILLAUME MARCOUREAU, sieur DE BRÉCOURT, qui eut une des existences les plus singulières, les plus *Bohèmes* dirait-on aujourd'hui, qu'il soit possible d'imaginer. Quoi-

que d'une bonne famille, il embrassa la carrière théâtrale. Il joua quelques années en province dans différentes troupes, puis enfin il entra dans celle de Molière. Il suivit ce dernier à Paris, en 1658, lorsqu'il vint s'y établir; mais ayant eu le malheur de tuer un cocher sur la route de Fontainebleau, il dut se sauver et quitter la France. Il se retira en Hollande et s'engagea dans une troupe de comédiens français, appartenant au prince d'Orange. Brécourt, cependant, soupirait après le moment où il lui serait possible de rentrer dans sa patrie; or, le hasard voulut qu'à cette époque la cour de Louis XIV eut des raisons pour faire enlever un individu réfugié en Hollande. Brécourt le sut, s'offrit pour tenter le coup. Il fut agréé; mais il échoua et dut fuir la Hollande comme il avait fui la France. Le roi, informé par Molière de la bonne volonté de l'artiste exilé, lui accorda sa grâce et lui permit de rentrer dans son ancienne troupe.

Il eut, de retour en France, une aventure qui le rendit plus célèbre que les pièces dont il est l'auteur. En 1658, se trouvant à la chasse à Fontainebleau, en présence de Louis XIV, il fut chargé par un sanglier furieux qui l'atteignit à la botte. Il fut assez heureux, assez adroit, et eut assez de sang-froid pour enfoncer son épée jusqu'à la garde dans le corps de son redoutable adversaire. Le Roi, racontent les chroniques, *daigna* lui demander s'il n'était pas blessé, et *eut la bonté* de lui dire qu'il n'avait jamais vu donner un si vigoureux coup d'épée. Il y avait dans cette bienveillance du Grand-Roi de quoi illustrer le

nom de Brécourt à une époque où le souverain s'écriait sans nulle vergogne : l'*État, c'est moi.*

Brécourt, bon acteur, auteur plus que médiocre, eut une fin aussi singulière que son existence ; il se rompit une veine en jouant avec trop d'animation un rôle dans sa comédie de *Timon*, qu'il voulait absolument faire réussir. Son répertoire se compose de cinq à six petites pièces dans lesquelles on rencontre de loin en loin quelques traits comiques qui ne rachètent ni le défaut d'invention, ni la crudité (pour ne pas dire plus) des plaisanteries dont elles sont parsemées. L'une d'elles, la *Feinte Mort de Jodelet*, espèce de farce en un acte et en vers, coup d'essai de l'auteur, ne réussit que grâce à la mort de l'acteur si célèbre de ce nom.

L'une des comédies de Brécourt, la *Noce de Village*, donna lieu à un trait de perspicacité qui mérite d'être cité. On sait que Molière lisait ses comédies à une vieille servante devenue célèbre, grâce à cette circonstance. On sait aussi que le grand homme notait avec soin l'impression que les plaisanteries et les traits saillants produisaient sur la bonne femme ; qu'il corrigeait même les passages où elle était restée indifférente et froide. Un jour, Molière voulant éprouver le goût de cette servante, lui lut quelques scènes de la *Noce de Village* de Brécourt, comme étant de lui. Elle ne prit pas le change, et après avoir écouté quelques vers elle déclara nettement à son maître qu'il n'en était pas l'auteur. La pièce passa cependant et eut même du succès, non pas grâce à Brécourt, *auteur*, mais grâce à Brécourt, *acteur*, qui

jouait avec tant d'esprit les rôles comiques, que Louis XIV dit un jour de lui : « Cet homme-là ferait rire une pierre. »

Visé, dont le nom ne se rattache pas seulement au théâtre, puisqu'il fut plus connu encore comme rédacteur de l'un des premiers journaux publiés, le *Mercure-Galant*, que comme auteur dramatique, doit être noté sous un autre point de vue de célébrité, si célébrité il y a, c'est celle d'avoir un des premiers *collaboré* à diverses pièces. Avant lui, à de rares exceptions près, un auteur dramatique concevait et rédigeait à lui seul, dans le silence du cabinet, son œuvre bonne ou mauvaise, Visé apporta à divers poëtes sa fructueuse collaboration. Il y a sans doute loin encore de cette fabrication à deux, aux licences de notre époque, où l'on voit trois et quatre hommes d'esprit se réunir pour parfaire un acte de vaudeville ; l'un apportant le plan, un second les modifications, un troisième le dialogue ou les couplets, un quatrième qui se fait placer le premier sur l'affiche, la prépondérance et l'autorité de son nom pour imposer la pièce au directeur et au public. C'est ainsi que, de nos jours, un acte a quelquefois quatre pères parmi lesquels deux n'ont pas pris connaissance de l'enfant avant le jour de la mise en scène.

Visé peut donc, en quelque sorte, être regardé comme l'inventeur de cette modification. Il est, par le fait, le père *in partibus* d'une bonne moitié des nombreuses comédies qui portent son nom. D'une famille d'ancienne noblesse, il avait été destiné

primitivement à l'état ecclésiastique, mais étant tombé amoureux de la fille d'un peintre, il l'avait épousée, et à peine âgé de dix-huit ans il se mit à composer des nouvelles galantes qui eurent du succès. A trente-deux ans, il eut l'idée de créer le *Mercure-Galant*, qui devint ensuite le *Mercure de France*. Avec des talents médiocres, il réussit dans plus d'un genre. Poli, spirituel, aimable, il était bien vu dans les salons de Paris.

La première des comédies de Visé, les *Amants brouillés*, en trois actes et en vers, représentée en 1665, assez mauvaise par elle-même, donna l'idée de deux autres comédies : la *Mère-Coquette*, une des meilleures de *Quinault*, et l'*Arlequin-Balourd*, de Procope ; on raconte à propos de cette pièce, qu'un des acteurs, piqué, d'avoir été mal reçu du public dans un des rôles, quitta le théâtre. Interrogé à quelques jours de là par des amis qui lui demandaient s'il avait de bonnes nouvelles de Paris, il répondit : — Je n'en sais rien; mais ce que je peux vous annoncer, c'est que j'ai quitté le théâtre. — Hé bien, reprit un plaisant, n'est-ce donc pas là une bonne nouvelle ?

La première représentation de la seconde pièce de Visé, le *Gentilhomme Guespin* (1670), en un acte et en vers, donna lieu à une scène plaisante qui se passa entre le public du parterre et le public du théâtre. L'auteur et quelques seigneurs de ses amis riaient et faisaient du bruit derrière les acteurs, le parterre ennuyé se mit à les siffler; un des jeunes gentilshommes s'avance sur la scène en disant : Si vous n'êtes pas

satisfaits, on vous rendra votre argent. Un plaisant lui répond :

> Prince, n'avez-vous rien à nous dire de plus ?

Un second s'écrie aussitôt :

> Non : d'en avoir tant dit il est même confus.

Alors ce fut un *tolle* général, un rire homérique qui faillit nuire au succès de la pièce, laquelle, somme toute, ne valait pas grand'chose. On peut porter le même jugement sur *les Intrigues de la Loterie*, qui parut peu après; sur *le Mariage de Bacchus* (1672), comédie héroïque; mais non pas sur *l'Inconnu*, autre comédie héroïque, jouée en 1675, dont Thomas Corneille fut le collaborateur, qui eut un grand nombre de représentations, et fut souvent reprise depuis, même après la mort des auteurs. *La Devineresse*, quatre ans plus tard, en 1679, eut aussi un grand succès.

La Comète (1680), *les Dames Vengées* (1695), défense des femmes attaquées dans la satire de Boileau, furent des comédies composées, la première par Fontenelle et attribuée à Visé, la seconde par Visé et Thomas Corneille.

En 1696, l'auteur du *Mercure* fit jouer *le Vieillard Couru*, en cinq actes et en prose. Les lois sur la diffamation étaient, à cette époque, moins sévères que de nos jours, car *le Vieillard* mis en scène et flagellé d'importance par Visé, était un commissaire aux

saisies-réelles, désigné de façon à ce que personne ne pût s'y tromper, et dont le nom de Farfadet de la pièce était le vrai nom à une lettre près. Cependant cette comédie ne fut pas défendue, le commissaire mis en scène ne se fâcha pas, et le public rit de tout son cœur en faisant voir qu'il saisissait l'allusion.

Visé, auquel ses contemporains durent encore une dizaine d'autres pièces en vers ou en prose, faites en collaboration avec des auteurs de l'époque, avait dans le principe essayé de composer une tragédie, *les Amours de Vénus et d'Adonis*, mais il crut prudent, et eut raison, de borner là ses rapports avec la muse tragique; en effet, dans cette rapsodie héroïco-comico, Vénus est une vraie Messaline, Adonis un fat, Mars un bravache ridicule qui se laisse jouer par un faible rival. Le langage du dieu des combats est celui d'un soldat aux gardes, *bourrant* sa maîtresse à la cantine du régiment.

Voici maintenant BOULANGER DE CHALUSSAY, dont le bagage dramatique est mince et médiocre, car il ne se compose que de deux pièces, *l'Abjuration du Marquisat*, comédie en prose, qui ne fut pas imprimée, qu'on reproduisit en 1670, et qui, ayant été trouvée mauvaise par Molière, attira sur ce dernier les vengeances de son auteur, lequel fit paraître *Elomire* (anagramme de Molière) *hypocondre*. Cette mauvaise comédie, en cinq actes et en vers, intitulée aussi *les Médecins Vengés*, ne fit rire que Molière.

Nous avons déjà longuement parlé de BOURSAULT, auteur de tragédies et de *comédies* pleines d'intérêt. Son nom se rattache de plusieurs façons au siècle

littéraire du Grand Roi, et il revient souvent sous la plume du critique Despréaux et de Molière. On montra souvent contre cet écrivain un acharnement que ses productions étaient loin de mériter, car elles ont de la valeur. Boursault est un des bons auteurs de second ordre, et un certain nombre de ses comédies, entre autres : *Esope à la cour; les fables d'Esope* et *le Mercure Galant*, sont restées longtemps à la scène et peuvent encore être lues avec plaisir (1).

Nous ne savons trop s'il est bien logique de dire que CHAMPMESLÉ fut un auteur contemporain de Molière, puisque Molière donna sa dernière comédie l'année de sa mort, en 1673, et Champmeslé donna sa première en 1671. Le véritable nom de cet acteur-auteur, qui prêta si souvent sa personnalité à La Fontaine, à Visé et à d'autres pour leurs œuvres, est Charles CHEVILLET. Il était fils d'un marchand de Paris. Outre les élucubrations, qui ne sont pas de lui, dont il consentit à endosser la responsabilité littéraire, et à quelques-unes desquelles cependant on assure qu'il travailla, Champmeslé fit seul cinq à six comédies. Sans doute, son bagage dramatique ne l'a pas mis au rang des auteurs même du deuxième ordre ; mais ses pièces ne sont pas sans mérite. Son talent principal consistait à peindre d'après nature les ridicules des petites sociétés bourgeoises. Ses intrigues sont peu corsées et dénotent une certaine paresse d'esprit ou peu de fécondité dans l'imagina-

(1) Voir au premier volume,

tion. Il savait toutefois réparer ces défauts par des situations intéressantes, par des incidents heureux ou plaisants, par cette connaissance du théâtre, qui était moins le fruit d'une étude sérieuse que celui de l'exercice journalier d'une profession faite pour perfectionner le talent.

Les comédies des *Grisettes* (1671), du *Parisien* (1682), de *la Rue Saint-Denis* (1682), la pastorale de *l'Heure du berger* (1672), principaux ouvrages dramatiques de Champmeslé, ne sont pas de nature à lui donner la réputation qui s'attacha à son nom comme acteur, et à celui de sa femme principalement.

Cette dernière était fille de Desmarets et naquit à Rouen en 1644. Elle joua d'abord la comédie en province, puis, en 1669, elle débuta à Paris au théâtre du Marais. Elle eut du succès. Elle passa à la salle de l'Hôtel de Bourgogne avec son mari, en 1670, et le suivit en 1679 au théâtre Guénégaud. Élève de Racine, dont elle était, dit-on, la maîtresse, elle remplissait, avec un talent inimitable les premiers rôles dans les tragédies de ce grand auteur. Elle profita avec tant d'intelligence des leçons du maître, qu'elle ne tarda pas à distancer toutes ses rivales. Cette excellente actrice n'avait pas un esprit supérieur, mais un grand usage du monde, beaucoup de douceur, une certaine façon de s'exprimer pleine d'amabilité et de naïveté. Elle était belle; sa maison devint le rendez-vous d'un grand nombre d'hommes de la Cour et de la ville et des plus célèbres auteurs de l'époque. La Fontaine était un

des grands admirateurs et de son talent et de ses charmes. Il lui adressa son joli conte de Belphégor. La Champmeslé, lorsqu'elle était en scène, faisait facilement verser des larmes à son auditoire. Elle disait d'une voix sonore, et on l'entendait des parties les plus reculées de la salle.

On prétend qu'elle fut infidèle à Racine, qui l'aimait tendrement, et qui s'en vengea par un bon mot dit à son mari, lequel bon mot fut rimé par Boileau dans l'épigramme suivante :

> De six amants contents et non jaloux,
> Qui tour à tour servaient madame Claude,
> Le moins volage était Jean, son époux :
> Un jour, pourtant, d'humeur un peu trop chaude,
> Serrait de près sa servante aux yeux doux,
> Lorsqu'un des six lui dit : Que faites-vous ?
> Le jeu n'est sûr avec cette ribaude ;
> Ah ! voulez-vous, Jean, Jean, nous gâter tous ?

Boileau ne lisait cette épigramme qu'à ses meilleurs amis.

On prétend encore que cette charmante actrice sacrifia Racine au comte de Clermont-Tonnerre, ce qui donna lieu à ce joli quatrain :

> A la plus tendre amour elle fut destinée,
> Qui prit longtemps *Racine* dans son cœur ;
> Mais, par un insigne malheur,
> Le *Tonnerre* est venu, qui l'a *déracinée*.

Pour en revenir à *Champmeslé* et à son théâtre, nous dirons un mot d'une pastorale, intitulée *Délie*, en cinq actes et en vers, représentée en 1667, et qui

lui est attribuée, bien qu'elle porte pour nom d'auteur celui de Visé. Dans cette pièce, assez ennuyeuse, mais qui cependant eut alors du succès, on trouve le portrait ci-dessous de Louis XIV, portrait qu'on débitait en face au Grand Roi, qu'il recevait en pleine poitrine et qu'il acceptait le plus naturellement du monde. En lisant de telles platitudes, on ne sait vraiment ce qui doit surprendre le plus, de l'orgueil du monarque ou de la bassesse du poëte. De nos jours, pareil compliment paraîtrait presque une sanglante épigramme ou une ingénieuse moquerie :

Là se fait admirer ce jeune et puissant Roi,
De qui le monde entier doit recevoir la Loi :
Ce Roi charmant en paix, et redoutable en guerre,
Dont le nom aujourd'hui fait seul trembler la terre,
Et pour qui vous voyez les Bergers diligens
Courir avec ardeur lorsqu'il passe en vos champs ;
Et, ravis de le voir, oublier leur tristesse,
Jeter des cris de joie et des pleurs d'allégresse ;
Et, dans l'empressement qu'ils font paroître tous,
Laisser leur troupeaux même à la merci des loups,
Pour ne voir qu'un moment ce Monarque adorable,
Qu'on ne voit qu'à travers une foule innombrable
De Héros, sur lesquels il paroît, en tous lieux,
Tel qu'on voit Jupiter entre les autres Dieux.
Venez donc admirer ce plus grand des Monarques,
Le voir de ses bontés donner à tous des marques,
Connoître le mérite et le récompenser ;
Ces plaisirs sont plus grands qu'on ne sçauroit penser ;
Et, quels que soient enfin ceux que je vais décrire,
Le plaisir de le voir vaut tout ce qu'on peut dire.

Aux dix septième et dix-huitième siècles, nous trouvons un assez grand nombre d'acteurs qui, après

avoir débuté sur les planches, se sont mis à composer eux-mêmes et ont donné, soit à la Comédie-Française, soit aux Italiens, de bonnes comédies. Les deux Poisson (père et fils) furent du nombre de ces acteurs-auteurs, dont le talent s'est développé pour ainsi dire à la chaleur de la rampe.

Le père, Raimond Poisson, fils d'un savant, rejeta tous les avantages que voulait lui faire le duc de Créqui pour s'engager dans une troupe de comédiens de campagne. Il entra ensuite dans celle de l'hôtel de Bourgogne, et remplit à la rue Guénégaud, avec une verve inimitable, les rôles de Crispin dont il fut en quelque sorte le créateur. Louis XIV l'appréciait, l'aimait beaucoup, et lui donna à plusieurs reprises des preuves de sa libéralité. En 1661, il fit jouer *Lubin ou le Sot vengé*, en un acte et en vers. En 1662, *le Baron de la Crasse*, et sept autres petites comédies. La dernière est de 1680. L'une d'elles, *le Fou de qualité*, fut dédiée par l'auteur à Langély, célèbre fou de la cour de Louis XIV. *Les Faux Moscovites*, pièce en un acte et en vers, jouée en 1668, fut imaginée par Poisson à la suite de la promesse que les premiers ambassadeurs russes à Paris, Potemkin et Romanzow, avaient faite de venir à la Comédie, où tout était prêt pour les recevoir, promesse qu'ils ne purent tenir, ayant été appelés à Saint-Germain pour leur audience de congé. Pour remercier le Grand Roi de la générosité qu'il avait eue à son égard, Poisson fit ensuite *la Hollande malade*, en un acte et en vers, jouée en 1672 et relative à la guerre déclarée à ce pays par Louis XIV. On attribue encore à Raimond

Poisson, *le Cocu battu et content,* comédie non imprimée, à la suite d'une des représentations de laquelle eut lieu sur le théâtre un duel des plus plaisants entre deux actrices, mesdemoiselles Beaupré et Catherine des Urlis.

Ce qu'il y a de plus remarquable dans les œuvres de Poisson, c'est, ainsi que nous l'avons dit, la création d'un type qui resta bien longtemps à la scène et qui fut chargé, pendant plus d'un siècle, de défrayer les pièces des auteurs de saillies, de plaisanteries de tout genre, en un mot, de leur imprimer un cachet comique. Ce type est le *Crispin*, qui ne saurait être autre qu'un personnage plaisant, flatteur éternel, complaisant à gages, conseiller importun, se mêlant de toute chose, faisant sans cesse l'empressé, véritable mouche du coche en tout et pour tout.

Nous ne devons pas oublier un arrêt du Roi, rendu en 1672, lors de la mort d'un acteur célèbre, *de Soulas,* gentilhomme qui avait pris au théâtre le nom de *Floridor.* Cet arrêt de Louis XIV déclarait la profession de comédien compatible avec la qualité de gentilhomme. M. *de Soulas,* très-aimé, très-estimé de la cour et du public, grâce à ses belles qualités et à sa conduite irréprochable, artiste plein de noblesse et de dignité au théâtre et en dehors de la scène, avait su vaincre en quelque sorte le préjugé qui s'attachait et s'attache encore aujourd'hui aux artistes qui montent sur les planches. Si le Grand Roi put maintenir aux acteurs qui étaient nobles leurs titres de noblesse, il ne fut assez puissant ni

pour déraciner le préjugé dont nous venons de parler, ni pour empêcher le clergé de considérer comme vivant en dehors du sein de l'Église tout ce qui était comédien.

XVI

LA COMÉDIE APRÈS MOLIÈRE

(FIN DU RÈGNE DE LOUIS XIV)

Développement que prend le genre comique après et sous l'impulsion de Molière. — LA FONTAINE (1686). — Ses œuvres dramatiques. — *Le Florentin*, comédie. — *Je vous prends sans verd* (1687). — *Le Veau perdu* (1689). — *Astrée* (1691), comédie-opéra. — Anecdote. — Les *a-parte* au théâtre. — Anecdote. — DANCOURT. — Notice sur cet auteur. — Son genre de talent. — Son peu de scrupule. — Dancourt et le Grand Roi. — Anecdotes. — Dancourt et M. du Harlay. — Anecdote. — Son mot au père de Laruc. — *Le Chevalier à la mode* (1687). — *Les Bourgeoises à la mode* (1692). — *Les Trois cousines* (1700). — Anecdotes. — *Les Curieux de Compiègne* (1698). — *La Gazette de Hollande* (1692). — Anecdote. — *L'Opéra de village* (1692). — Anecdote. — Le marquis de Sablé. — *La foire de Bezons* (1695). — *La foire de Saint-Germain* (1696). — Anecdote. — *La Loterie* (1696). — Origine de cette pièce. — *Le Colin-Maillard* (1701). — Le couplet final. — *Les Agioteurs* (1710). — *L'Enfant terrible*. — Anecdote. — Éloignement du public pour le Théâtre-Français. — *L'Amour charlatan* (1710). — *Sancho Pança*. — *Le Vert-Galant* (1714). — Anecdote. — *La Déroute du Pharaon* (1714). — Anecdote. — BOINDIN, original. — Vers faits sur lui à sa mort. — Son caractère. — Son portrait dans *le Temple du Goût*. — *Les Trois Gascons* (1701). — *Le Bal d'Auteuil*. — Établissement de la censure théâtrale. — *Le Port de mer* (1704). — *Le Petit-Maître* (1705). — BRUEYS et PALAPRAT. — *Le Grondeur* (1691). — Anecdote. — *Le Muet* (1691). — *L'Important de Cour* (1693). — *Les Empiriques* (1697). — *L'Avocat Pathelin* (1706). — Anecdotes. — *La Force du sang* (1725). — Paraît le même jour aux Français et aux Italiens. — Histoire de cette pièce. — Amitié touchante

de Brueys et de Palaprat. — Histoire de la pièce des *Amours de Louis le Grand.* — PALAPRAT. — *Le Concert spirituel* (1689). — Aventure de mademoiselle Molière, à la première représentation de cette pièce. — Épitaphe de Palaprat, faite par lui-même. — Auteurs de la fin du dix-septième siècle. — RÉGNARD et DUFRESNY. — Notice sur Régnard. — Son genre de talent. — Travaille d'abord pour la Comédie Italienne. — Comédies de Régnard. — Ses meilleures productions dramatiques. — *La Sérénade* (1693). — *Le Joueur* (1696). — *Le Distrait* (1798). — *Démocrite* (1700). — *Les Folies amoureuses* (1704). — *Les Menechmes* (1705). — *Le Légataire universel* (1708). — Anecdotes sur le *Joueur.* — Sur le *Distrait.* — Sur les *Folies amoureuses.* — Sur les *Menechmes.* — Sur le *Légataire.* — *Attendez-moi sous l'orme.* — Anecdote. — DUFRESNY. — Notice sur ce collaborateur de Régnard. — Conduite désordonnée de cet auteur, homme de talent et de mérite. — Bontés de Louis XIV, pour lui. — Son genre de talent (1692). — *Le Négligent.* — *Le Chevalier joueur* (1697). — *La Joueuse* (1700). — *Le Jaloux honteux de l'être* (1708). — LEGRAND, auteur et acteur. — Ses aventures curieuses. — Son physique ingrat. — Son portrait, fait par lui-même. — Plaisanteries de mauvais goût dans son répertoire. — Citations. — *Plaisantinet.* — Un bon mot de Legrand à un pauvre. — Ses principaux collaborateurs. — *L'Amour diable* (1708). — Critique en trois lignes. — Sujet de cette pièce. — *La Foire de Saint-Laurent* (1709). — Histoire plaisante. — *L'Épreuve réciproque* (1711). — Mot spirituel et méchant d'Alain. — *Le Roi de Cocagne* (1718). — Anecdotes. — Le poëte MAY. — *Cartouche* (1721). — *Le Ballet des vingt-quatre heures* (1722). — *Le Régiment de la calotte* (1725). — Anecdote. — *Les Amazones modernes* (1727). — Chute bruyante de cette pièce. — Anecdote. — BARON. — Son orgueil. — Ses aventures. — Son portrait, par Rousseau. — Ses œuvres dramatiques. — *Le Rendez-vous des Tuileries* (1685). — *L'Homme à bonne fortune* (1686). — Anecdotes sur cette pièce. — *L'Andrienne* (1703). — *Les Adelphes* (1705). — BOISSY et sa satire sur Baron. — Anecdote sur les *Adelphes.* — Portrait de Baron, par Lesage. — LENOBLE. — Ses aventures. — Sa vie de Bohème. — *Les Deux Arlequins* (1691). — *Le Fourbe* (1693). — Anecdote. — LESAGE. — Donne deux comédies au Théâtre-Français. — *Crispin, rival de son maître,* et *Turcaret* (1707 et 1709). — Anecdotes curieuses. — Citations. — CAMPISTRON. — *Le Jaloux désabusé* et *l'Amante amant.* — LAFONT. — Son genre de talent. — Ses défauts. — Épigramme composée par lui. — *L'Amour vengé* (1712). — *Les Trois frères rivaux.* — Jean-Baptiste ROUSSEAU. — *Le Flatteur* (1696). — Anecdote. — Chanson d'Autreau. — Le café Laurent. — Les épigrammes. — Exil de Rousseau, Sa lettre à Duchet. — Les divertissements introduits par Molière, généralisés à la fin du règne de Louis XIV, prennent une nouvelle extension à la Régence.

La comédie après Molière, et sous l'impulsion de ce grand écrivain, prit en peu de temps des développements considérables. Le genre comique, encore très-restreint et tenu dans d'étroites limites, s'étendit avec plus de liberté. Différents genres furent tentés avec plus ou moins de succès par des auteurs qui, moins *classiques* peut-être que les maîtres, habituèrent peu à peu les spectateurs à certaines licences. L'on vit bientôt les poëtes et les prosateurs dramatiques s'affranchir de règles vieilles et usées. De là naquirent le vaudeville, l'opéra comique, la tragédie bourgeoise, ou drame, imitée des Anglais et qui a pris de nos jours un vol audacieux, la parodie, copie spirituelle si bien dans les habitudes et les mœurs françaises (1).

Sans doute, il y a loin de ces productions légères aux études de mœurs dont les œuvres de Molière nous offrent de frappants exemples ; mais il n'en est pas moins vrai que la scène devant être considérée comme un jeu, comme un délassement aussi bien que comme une étude, il importait de rendre ce délassement aussi agréable que possible en l'adaptant aux usages, aux habitudes, aux actualités de l'époque. C'est ce que comprirent au dix-huitième siècle les Dancourt, les Destouches, les L'Affichard, les Piron, les Dorat, les Collin d'Harleville ; comme l'ont compris au dix-neuvième, les Scribe, les

(1) Le malheur voulut seulement que des petites pièces, indignes de la grande scène de la Comédie-Française, l'envahissent pendant longtemps depuis Dancourt et jusqu'à la fondation de théâtres spéciaux d'un ordre secondaire.

Bayard, les Mélesville, les Clairville, les Duvert et autres auteurs de théâtre qui n'ont jamais eu sans doute la prétention d'entrer en parallèle avec le père de la haute comédie en France, mais qui n'en jouissent pas moins d'une légitime réputation.

Un des auteurs qui suivirent de près Molière, est LA FONTAINE, ou plutôt LE BON LA FONTAINE, trop connu pour que nous esquissions sa vie. A notre point de vue, c'est le plus grand et presque le seul moraliste qui ait jamais paru ; car les conclusions de ses fables sont en quelques vers des traités complets d'une morale vraie et de toutes les époques. Les siècles pourront passer sur ces fables, la langue peut se modifier, changer, les préceptes qu'elles renferment ne changeront pas, ne se modifieront jamais.

La Fontaine fabuliste, commit aussi sept comédies et deux opéras. On prétend qu'un troisième opéra allait voir le jour lorsque l'auteur tomba dangereusement malade. Le confesseur appelé ayant su que son pénitent venait de terminer une pièce destinée au théâtre, ce qui lui paraissait un crime irrémissible et que la miséricorde divine était impuissante à pardonner, refusa l'absolution, si l'engagement n'était pris de brûler le manuscrit damné. Cet *ultimatum* parut dur au bon La Fontaine, il demanda qu'il en fût référé à des personnes d'une moralité connue et éclairée. Le confesseur accepta ; on soumit la question à la Sorbonne, qui décida en faveur de l'ecclésiastique. L'opéra fut livré aux flammes, et peut-être, grâce à la stupide ignorance d'un imbécile trop zélé, le public fut-il privé d'un chef-d'œuvre.

Une des comédies de La Fontaine qui sont restées le plus longtemps à la scène est celle du *Florentin*. Elle est assez ordinaire. L'intrigue en est faible, les vers faciles, et on y trouve une jolie scène entre un tuteur et sa pupille, une scène de vraiment bonne comédie. On prétend que cette petite pièce fut composée par l'auteur dans un but de vengeance contre l'*Italien* Lully, qui, après l'avoir engagé à faire les paroles d'un opéra intitulé *Daphné*, refusa d'en composer la musique, affirmant que le *scenario* était détestable. La Fontaine employa tous les moyens pour faire revenir le maëstro sur sa détermination, rien ne put vaincre l'entêtement de Lully. On fut jusqu'au Roi. Madame de Thiange sollicitée par La Fontaine, qui lui adressa une charmante épître en vers, ne put rien obtenir. Tout ayant été épuisé, *le Florentin* parut; mais la donnée en est d'une invraisemblance et d'une faiblesse telles que Lully n'eut guère à s'en émouvoir.

Je vous prends sans verd, comédie avec danses et chants, eut du succès et fut reprise plusieurs fois. Elle est tirée du conte intitulé *le Contrat*, de La Fontaine lui-même.

Plusieurs des comédies de La Fontaine parurent sous le nom de Champmeslé, qui se prêtait volontiers, dit-on, à pareille chose; mais beaucoup sont tirées des contes mêmes de l'auteur. Dans l'une de ces pièces, celle du *Veau perdu* (1689), il y a une scène des plus divertissantes. Un paysan a perdu son veau: pour découvrir au loin, il monte sur un arbre. Un gentilhomme se réfugie sous le même arbre avec sa servante qu'il presse tendrement de se rendre à ses dé-

sirs. A chaque instant le galant s'écrie, faisant allusion aux appas de la belle : Que vois-je? que ne vois-je pas? Le paysan finit par crier du haut de son belvédère : — Notre Seigneur, qui voyez tant de choses, ne voyez-vous pas mon veau?

Lors de la première représentation de son *Astrée*, tragédie-opéra dont la musique est de Colasse (1691), La Fontaine se trouvait dans une loge derrière deux femmes qu'il ne connaissait pas, et dont il n'était pas connu. — « Détestable, déplorable, répétait-il à chaque instant. — Monsieur, lui dit une des deux femmes, cela n'est pas si mauvais; la pièce est de M. de La Fontaine, un homme d'esprit. — La pièce ne vaut pas le diable, et ce La Fontaine est stupide! s'écrie l'auteur; puis, prenant son chapeau, il sort en ajoutant : C'est lui-même qui vous parle. » Il arrive au café, s'endort dans un coin. Un de ses amis le réveille pour qu'il aille assister à son opéra. — « Mais, lui dit La Fontaine, j'en viens, j'ai essuyé le premier acte qui m'a prodigieusement ennuyé, je n'ai pas voulu en entendre davantage et j'admire la patience des Parisiens. »

La Fontaine qui était assez distrait blâmait beaucoup les *a-parte* au théâtre, disant qu'ils n'étaient pas naturels. On mit la discussion sur ce sujet avec Molière, Boileau et d'autres auteurs de mérite; il s'anima si bien que Boileau lui cria tout haut à plusieurs reprises : « Ce butor de La Fontaine, cet entêté, cet extravagant. » Tout le monde riait. La Fontaine finit par demander la cause de cette gaieté. — « Vous déclamez contre les *a-parte*, lui dit Despréaux, et il y

a une heure que je vous débite aux oreilles une kyrielle d'injures, sans que vous y ayez fait attention. »

Dancourt, qui régna en maître à la Comédie-Française pendant plus de trente années, de 1686 à 1715, et donna près de soixante pièces à ce théâtre, mérite une étude spéciale, au point de vue anecdotique, car il est peu de ses jolies compositions qui n'aient donné lieu à quelque trait curieux et intéressant. Cet auteur fécond, le Scribe de la fin du dix-septième siècle et du commencement du dix-huitième, naquit en 1661 à Fontainebleau. Le père de la Rue, jésuite, voyant sa perspicacité, voulut le pousser à entrer dans la compagnie ; mais l'éloignement du disciple pour le cloître, rendit inutiles les soins du maître. Il travailla pour le Barreau qu'il abandonna de bonne heure pour le théâtre. Il devint en peu de temps un excellent acteur, et très-rapidement aussi un écrivain distingué. Un assez grand nombre de ses pièces sont restées à la scène et il s'est placé au premier rang des auteurs du second ordre. Longtemps après sa mort, la Comédie-Française a continué à jouer son *Notaire obligeant*, son *Chevalier à la mode*, ses *Bourgeoises à la mode*, son *Tuteur*, ses *Trois Cousines* et une douzaine d'autres comédies qu'on doit considérer comme le trait-d'union entre la comédie et le vaudeville. En général, dans les pièces de Dancourt, on trouve un dialogue léger, vif, rapide, plein de gaieté et de saillies. Sans doute si on analyse son répertoire avec un peu de sévérité, on est obligé de reconnaître qu'il se meut sans cesse dans un cercle restreint. Ses personnages sont presque toujours des financiers, des procureurs,

des villageois. La scène est plus souvent au village qu'à la ville, et il fait volontiers paraître les paysans, qu'il était parvenu à peindre avec vérité et d'une façon tout à la fois agréable et naturelle. Le théâtre lui est en quelque sorte redevable de ce genre nouveau que jusqu'à lui personne n'avait tenté d'introduire. A l'exception de son *Chevalier à la mode*, pièce d'intrigue, il peint rarement de grands tableaux; ce sont les petits sujets qui ont sa préférence. Les caractères de ses personnages sont ordinairement bien suivis, bien soutenus; mais ce qui semble surtout l'avoir préoccupé, c'est de saisir au vol, pour les traduire immédiatement à la scène, l'histoire, l'anecdote du jour. Une aventure, une mode nouvelle, la plus légère circonstance, sont habilement mis à profit et lui fournissent matière en quelques jours, à une comédie-vaudeville qui, par son actualité même, est assurée d'un succès relatif. Dancourt, en agissant ainsi, avait un but, celui d'être utile à la troupe dont il était le directeur, et aussi d'échapper à l'écueil qu'il trouvait dans son peu de connaissance des auteurs anciens. Il est un reproche grave qu'on doit lui faire, reproche que l'on a pu adresser de nos jours à quelques directeurs de théâtre, en France. Il avait l'habitude de ne jamais refuser les pièces que lui apportaient de jeunes auteurs dramatiques. Il prenait leurs manuscrits, les copiait, les rendait quelques jours après en déclarant le *scenario* impossible. L'année suivante, il déguisait de son mieux la pièce refusée, brodait quelques détails et la mettait au théâtre sous son nom. Cette façon d'agir dénote chez lui plus d'habileté

comme directeur que d'honnêteté comme écrivain.

Dancourt avait un talent véritable pour imprimer à ses petites comédies une conduite régulière, pour bien ménager les situations et amener un dénoûment plein de verve et de comique. Il écrivait agréablement en prose.

Ses vers sont rimés avec peine, et sa contrainte pour les tourner fait perdre à son style toute la vivacité qui lui est naturelle. Il maniait bien le couplet, néanmoins ; il réussissait dans les divertissements qui accompagnaient ses comédies, et les liait avec art au sujet. Bref, Dancourt est un des auteurs auquel le théâtre eut pendant trente ans le plus d'obligation. Il est aux auteurs dramatiques, disait un homme d'esprit, ce qu'est à des ministres de génie, à des grands généraux, un ministre ou un général qui n'a jamais fait rien de grand ni d'héroïque, mais qui, toute sa vie, a fait des choses utiles. Dancourt, disait-on encore de son temps, jouait *noblement* dans la comédie, et *bourgeoisement* dans la tragédie. On raconte que Racine, ayant entendu le libraire Brunet crier : — « Voilà le théâtre de M. Dancourt, » — reprit aussitôt : — « Dis son échafaud. »

Louis XIV avait pour l'auteur-acteur-directeur, époux de la fille du célèbre La Thorillière, une bienveillance toute particulière. Il l'admettait souvent à l'honneur de lui lire ses ouvrages dans son cabinet, ce qui prouve une fois de plus que les affaires de l'État n'occupaient pas seules ce monarque. On assure qu'un jour Dancourt, s'étant trouvé indisposé par la chaleur, le Roi poussa la complaisance jusqu'à aller lui-même

ouvrir les fenêtres de son appartement. Une autre fois, au sortir de la messe, il parlait au Prince en marchant devant lui et à reculons; arrivé sur le bord d'un escalier, Louis XIV le retint par le bras en s'écriant : — « Prenez garde! vous allez tomber. » — On cite, dans les Mémoires du temps, ce trait comme un acte de magnanimité; nous n'y voyons qu'un mouvement d'humanité tellement naturel, que nous n'en saurions vraiment pas saisir le mérite. Malgré le crédit dont il jouissait auprès du Roi, il ne put jamais obtenir de faire revenir le clergé sur l'excommunication dont les acteurs étaient frappés de son temps. Il essaya une fois, en portant aux administrateurs de l'hôpital le quart des pauvres, de toucher cette corde en présence de l'archevêque de Paris et du président du Harlay, qui se trouvait en tête du bureau; mais il perdit son éloquence à vouloir prouver que ceux qui, par leurs talents, procuraient des secours aux malheureux, méritaient bien d'être à l'abri des foudres de l'Église. — « Dancourt, lui répondit froidement M. du Harlay, nous avons des oreilles pour vous entendre, des mains pour recevoir les aumônes que vous nous apportez; mais nous n'avons pas de langue pour vous répondre. »

Il se vengea de ce qu'il considérait comme un déni de justice, en disant à quelques jours de là à son ancien professeur, le père de La Rue, qui le sermonait : — « Ma foi, mon père, je ne vois pas que vous deviez tant blâmer l'état que j'ai pris. Je suis comédien du Roi, vous êtes comédien du Pape; il n'y a pas tant de différence de votre état au mien. »

Une des premières et des meilleures comédies de Dancourt, *le Chevalier à la mode* (1687), en cinq actes, eut quarante représentations de suite. A la vingt-troisième, l'auteur écrivit sur le registre : « Je ne veux plus de part d'auteur. » On prétend toutefois que cet ouvrage et *les Bourgeoises à la mode* (1692), en cinq actes, sont de M. de Saint-Yon, en collaboration avec Dancourt.

En 1697, il arriva à Paris une aventure singulière et qui fit beaucoup de bruit. Une dame de la Pivardière fut accusée d'avoir fait assassiner son mari. Le mari crut que le meilleur moyen de mettre à néant l'accusation était de se montrer ; mais les juges de Châtillon-sur-Indre, chargés des poursuites contre la femme, refusèrent de le reconnaître. Le procès fut porté au Parlement de Paris, qui voulut bien admettre que le sieur de La Pivardière n'étant *pas défunt* l'accusée ne l'avait pas tué. Dancourt s'empara du sujet; il fit du mari le meunier Julien, et du tribunal de Châtillon, le bailli de sa nouvelle pièce.

Les Trois Cousines, en trois actes avec prologue et intermèdes (musique de Gilliers) parurent en 1700. On reprit cette pièce en 1724, et Armand, excellent comique, fut chargé du rôle de Blaise. On l'applaudit beaucoup ; le parterre ayant crié *bis* après ce couplet :

> Si l'Amour, d'un trait malin,
> Vous fait une blessure,
> Prenez-moi pour médecin
> Quelque bon garde-moulin.

Armand le chanta de nouveau en substituant aux deux derniers vers ceux-ci :

> Prenez, pour soulagement,
> Un bon gaillard comme Armand.

La variante fit fureur et contribua à la prolongation du succès.

En 1763, on reprit cette jolie comédie des *Trois Cousines*, et à la représentation *gratis* du 21 juin, où elle fut donnée au public, il se passa un fait assez singulier : deux actrices célèbres, la Clairon et la Dubois, vinrent sur la scène après la pièce de Dancourt et eurent l'impudence de jeter de l'argent au peuple en criant : « Vive le roi ! » Le peuple répondit, en se précipitant sur la monnaie et en criant : « Vive Mademoiselle Clairon ! vive Mademoiselle Dubois ! » Qu'on juge de l'effet que produirait de nos jours une pareille audace de la part de deux reines de comédie.

Les Curieux de Compiègne en un acte, avec divertissement (1698), vaudeville très-amusant où sont critiqués d'une façon plaisante plusieurs marchands de Paris, fut inspiré à Dancourt par la circonstance d'un camp avec siége de la ville, ordonnés par Louis XIV pour initier le Duc de Bourgogne à ces sortes d'opérations militaires. Le camp attirait journellement des habitants de la capitale. Des aventures plus ou moins plaisantes qui s'y produisaient, l'auteur fit un pot-pourri des plus comiques.

La Gazette de Hollande, un acte (1692), dut aussi

son succès à une aventure qui était une actualité. Un M. de Lorme de Monchenay ayant composé pour l'ancien Théâtre-Italien quelques comédies qui contenaient des portraits satiriques attira à son frère cadet, qu'on prit pour lui, des coups de bâton. Il poursuivit devant les tribunaux la réparation de l'outrage, ce qui fut accordé et amplement ; mais le bon de la chose fut que le profit revint à l'auteur non bâtonné, au détriment du frère rossé, et cela malgré les plus énergiques protestations de ce dernier. L'aventure était trop plaisante pour que Dancourt, toujours à l'affût de nouveautés, ne s'en emparât pas. Il imita en quelque sorte *le Mercure Galant* de Boursault, et dans une des scènes détachées de personnages ridicules, qui s'adressent au libraire pour faire insérer leurs extravagances dans la Gazette, il mit tout au long l'histoire de M. de Lorme.

L'Opéra du Village, représenté vers la même époque (1692), fut une petite vengeance contre le directeur de l'Opéra, Pécourt. Ce dernier avait obtenu de nouvelles défenses contre la Comédie-Française d'avoir à ses gages ni chanteurs ni danseurs ; il avait même fait supprimer quelques instrumentistes de l'orchestre. Dancourt peignit sous le nom de *Galoche* son collègue du Théâtre-Lyrique. Le plus plaisant de ce vaudeville, c'est que le marquis de Sablé, sortant d'un long dîner et étant venu voir la représentation de *l'Opéra du Village*, devint furieux en entendant le couplet où l'on chante : Les vignes et les prés sont *sablés*. Se figurant qu'on le nommait, il s'élança sur Dancourt et lui donna un soufflet en plein théâtre.

La Foire de Bezons (1695), avec musique de Gilliers, *la Foire de Saint-Germain* (1696), *le Moulin de Javelle, la Loterie,* se succédèrent rapidement. Dancourt, qui était aussi jaloux de ses priviléges que le directeur de l'Opéra, et qui se conduisit pour les Italiens comme Pécourt à l'égard des Français, voyant que le public se pressait en foule à la Comédie-Italienne pour entendre une jolie pièce de Regnard et Dufresny, *la Foire de Saint-Germain*, n'eut pas de cesse qu'il n'eût composé et fait jouer chez lui une comédie ayant le même titre, mais qui tomba à plat. Les Italiens ajoutèrent aussitôt, pour le narguer, à leur pièce les deux couplets suivants :

>Deux troupes de marchands forains
>　Vous vendent du comique :
>Mais si pour les Italiens
>　Votre bon goût s'explique,
>Bientôt l'un de ces deux voisins
>　Fermera sa boutique.
>
>Quoique le pauvre italien
>　Ait eu plus d'une crise,
>Les jaloux ne lui prennent rien
>　De votre chalandise;
>Le parterre se connaît bien
>　En bonne marchandise.

La Loterie eut, comme les comédies qui l'avaient précédée, une origine d'actualité. Un Italien nommé *Fagnani*, marchand brocanteur établi à Paris, ayant obtenu la permission de mettre sa boutique en loterie à raison d'un écu par billet, fit annoncer partout que

chaque billet gagnerait un lot. Cette promesse, renouvelée bien souvent de nos jours, fut une amorce qui lui amena une foule de chalands. Tous les billets furent enlevés. Il imagina alors (exemple imité depuis lui, en maintes occasions) de distribuer les beaux et gros lots à des compères, et de *lotir* de lots insignifiants, les personnes qui l'avaient honoré de leur confiance. Le public en fut quitte pour être dupé comme cela lui arrive habituellement, et pour aller se consoler au Théâtre-Français en applaudissant la pièce dans laquelle il avait joué le principal rôle au naturel. Ce bon public paya double, dans cette occasion.

Dancourt, en 1701, dans sa comédie en un acte du *Colin-Maillard*, introduisit le couplet final adressé au public, et ce couplet sauva sa pièce d'une chute. Il est du reste assez spirituel, le voici :

> Votre plaisir nous intéresse,
> Pour nos soins ayez quelqu'égard ;
> Sur les défauts de notre pièce,
> Faites, Messieurs, Colin Maillard.

En 1710, on joua *les Agioteurs*, en trois actes et en prose. Lorsque Dancourt donnait une pièce nouvelle et qu'elle ne réussissait pas, il allait s'en consoler en soupant avec deux ou trois amis, après la représentation, chez Chéret, célèbre restaurateur de l'époque, *A la Cornemuse*. Après la répétition générale des *Agioteurs*, le matin, il eut l'idée de demander à sa fille, alors âgée de dix ans, ce qu'elle pensait de la comédie de son père : — « Ah ! mon gros papa, reprit aussitôt l'enfant terrible, bien sûr vous pourrez aller

ce soir souper chez Chéret. » On juge des rires de l'assistance.

Vers la fin de sa carrière dramatique, Dancourt vit avec désespoir le public s'éloigner de son théâtre; il ne comprit pas qu'il était en grande partie la cause de cette indifférence. En effet, depuis plus de quinze ans, il ne laissait représenter sur la première scène du monde que des petites pièces, des vaudevilles de sa composition, fort spirituels sans doute, mais plus faits pour des théâtres forains (alors petits théâtres de Paris), que pour ceux sur lesquels on avait été habitué si longtemps à entendre les belles comédies de Molière. De loin en loin, Dancourt faisait quelques exceptions, mais c'était pour revenir bien vite à son répertoire léger, frivole, amusant; répertoire qui n'eût pas dû être le principal aliment de la scène française. Il aurait dû comprendre qu'il faut à un public d'élite des ouvrages que ce public puisse voir plusieurs fois sans se lasser de les entendre. Attribuant donc l'éloignement qu'on montrait pour son théâtre, à ce qu'il ne sacrifiait pas assez au goût du jour qu'il croyait tourné vers les pièces foraines, il essaya d'introduire ce genre aux Français, comme de nos jours les directeurs des théâtres parisiens ne cherchent que les pièces féeries, ou les pièces à exhibition féminines pour obtenir des succès éphémères. La nouvelle phase dans laquelle le malheureux directeur voulut entrer ne lui fut pas heureuse. Il eut alors le tort et le mauvais esprit de se fâcher et de s'en référer à ses priviléges exclusifs contre les petites scènes de la foire. Pour tenter de vaincre l'indifférence des Parisiens à l'en-

droit de sa troupe, il composa *Sancho-Pança gouverneur*, fit cinq actes en vers, y joignit un divertissement avec musique de Gilliers, copia assez servilement la donnée, et même à tel point que les comédiens délibérèrent s'ils ne lui refuseraient pas sa part d'auteur. Sa comédie réussit faiblement.

Un vaudeville, un des derniers de ceux qu'il fit représenter, *le Vert-Galant,* joué en 1714, avec divertissement et musique du fidèle Gilliers, attira quelque temps le public, et le remit sur le chemin de la Comédie-Française. Le sujet était une aventure burlesque arrivée à un certain abbé connu pour sa galanterie. Cet abbé faisait une cour assidue à la femme d'un teinturier, charmante créature qui avait le mauvais goût de préférer son mari à l'homme au petit collet. Elle fit part un beau jour à son époux des poursuites souvent fatigantes de son galant. L'époux s'entendit avec elle, annonça un voyage, prépara tout avant de partir pour la mystification convenue, puis il feignit de s'en aller. L'heureux abbé arrive, obtient un rendez-vous, un souper avec sa belle; mais au beau milieu du repas, le féroce teinturier revient, se jette sur l'amoureux de sa femme et le plonge des pieds à la tête dans une cuve de teinture verte qui se trouve là, comme par hasard. L'aventure fit du bruit; les époux n'avaient pas intérêt à ne pas l'ébruiter; l'abbé fut surnommé *l'Abbé Vert*, et Dancourt en fit une jolie comédie, remplaçant l'abbé par un faiseur d'affaires ou un agioteur.

Nous avons déjà fait voir que Dancourt n'était pas trop scrupuleux sur certains articles. Il pillait volon-

tiers partout et se faisait encore plus volontiers payer ce qui ne lui était pas dû. Il avait composé et fait jouer en 1687 un petit acte intitulé : *la Désolation des Joueuses;* en 1714, il imagina de donner une seconde fois ce vaudeville, comme une nouveauté en changeant le titre en celui de *la Déroute du Pharaon.* Les comédiens, pour ne pas lui payer la part d'auteur, refusèrent de représenter cette pièce, bien qu'elle fût répétée et annoncée sur l'affiche.

Un original à l'humeur acariâtre, à l'esprit de travers, donna quelques comédies au Théâtre-Français, dans les premières années du dix-huitième siècle, BOINDIN, d'abord mousquetaire du roi. Cet auteur, qui fut reçu en 1706 de l'Académie des Inscriptions et Belles-Lettres, eût été admis à l'Académie Française s'il n'eût professé trop haut des principes d'athéisme qui lui en fermèrent les portes. A sa mort l'Église lui refusa les honneurs de la sépulture ; il fut enterré sans pompe, et on lui fit cette épigrammatique épitaphe :

> Sans murmurer contre la Parque
> Dont il connaissait le pouvoir,
> Boindin vient de passer la barque
> Et nous a dit à tous : bonsoir.
> Il l'a fait sans cérémonie ;
> On sait qu'en ces derniers moments
> On suit volontiers son génie ;
> Il n'aimait pas les compliments.

En effet, Boindin avait une écorce rude, un caractère insociable. Ennemi de toute façon élogieuse de s'exprimer, il avait les mœurs pures, un cœur géné-

reux, une franchise brutale, une présomption et une ténacité incroyables. Homme d'esprit et de talent, il se plaisait à encourager les jeunes gens et à leur donner de bons conseils, à corriger au besoin leurs ouvrages pour les aider à paraître, gardant sur ses bonnes œuvres un secret absolu, ce qui dispensait de la reconnaissance. Habitué d'un café très-connu il y discutait littérature ou science, et souvent des jeunes gens, ses interlocuteurs, s'exprimaient devant lui avec peu d'égards pour son âge, ce qui fit dire qu'il avait eu une jeunesse infirme et une vieillesse robuste.

Voici comment, dans *le Temple du Goût*, on peignait Boindin :

>Un raisonneur, avec un fausset aigre,
>Criait : Messieurs, je suis le juge intègre
>Qui toujours parle, argue et contredit.
>Je viens siffler tout ce qu'on applaudit.
>Lors, la Critique apparut, et lui dit :
>Ami Boindin, vous êtes un grand maître ;
>Mais n'entrerez en cet aimable lieu.
>Vous y venez pour fronder notre Dieu,
>Contentez-vous de ne pas le connaître.

Les pièces de Boindin sont : *les Trois Gascons* (1701), jolie comédie en un acte ; *le Bal d'Auteuil*, caractérisé par une mesure qui, depuis, a pris une grande extension, l'établissement de la censure théâtrale. Il paraît que le souverain qu'on avait si longtemps appelé le Grand Roi et qu'on n'appelait plus que le Vieux Roi, ayant assisté à l'une des représentations de cette comédie en trois actes donnée en 1702, la trouva trop libre et prescrivit au marquis de

Gesvre, chargé des spectacles, de réprimander les comédiens. Défense fut faite en outre de jouer plus longtemps cette pièce, et ordre fut donné d'avoir à soumettre, à l'avenir, les œuvres dramatiques à un censeur nommé *ad hoc*.

Le Bal d'Auteuil était en effet une comédie un peu graveleuse. Elle roulait en partie sur des incidents et des aventures de bal, mais il y avait des scènes de *quiproquo* piquantes, des paroles à double entente, un laisser aller de paroles et d'actions peu convenables pour la scène française. Du reste, on trouvait dans cette pièce beaucoup d'intérêt, d'esprit et de vivacité.

Le Port de mer (1704) et *le Petit-Maître de robe* (1705) sont encore deux jolies pièces de Boindin. Les ouvrages de cet auteur ne sont ni assez nombreux ni assez importants pour lui mériter un rang distingué parmi nos bons comiques, mais ils lui ont acquis la réputation méritée d'un homme de beaucoup d'esprit.

La fin du règne de Louis XIV vit paraître un auteur d'un mérite réel et dont les compositions restées longtemps à la scène française y sont encore représentées de temps à autre : BRUEYS, dont le nom est inséparable de celui de PALAPRAT, son collaborateur. On disait au commencement du dix-huitième siècle Brueys et Palaprat, comme de nos jours on a dit Duvert et Lausanne.

Brueys, né en 1640 à Aix, élevé dans la religion réformée, converti par Bossuet auquel il avait adressé un livre contre l'exposition de la foi (ouvrage d'un

grand orateur chrétien), commença par combattre les ministres protestants. Son esprit enjoué se pliant avec peine au sérieux des discussions théologiques, il se mit à composer avec un de ses amis, Palaprat, quelques comédies pleines d'esprit et de gaieté. En 1691, dans l'espoir d'obtenir leurs entrées à la Comédie-Française, ils portèrent aux acteurs une charmante petite pièce en trois actes, *le Grondeur*, qui a fait école et qui est regardée même comme supérieure à celles du même genre de Molière. L'intrigue, l'enjouement et la bonne plaisanterie la firent admettre immédiatement. On prétend que Brueys, après avoir confié la pièce du *Grondeur* aux comédiens en les priant de faire les corrections qu'ils jugeraient convenables, s'en fut dans son pays où l'appelait une affaire de famille. A son retour il trouva sa comédie, donnée en cinq actes, réduite à trois, et ayant subi de grands changements, mais fort bien lancée puisqu'elle était le véritable succès du jour. Au lieu de remercier ses collaborateurs *in partibus*, Brueys leur fit des reproches : — « Vous avez mutilé, défiguré ma pièce, leur dit-il, j'en avais fait une pendule, vous en avez fait un tournebroche. » Un jour que devant lui, dans un salon, on louait cette comédie, il s'écria : — Voyez-vous, le premier acte est excellent, il est tout de moi; le second, couci, couci, Palaprat y a travaillé ; pour le troisième, il ne vaut pas le diable, je l'avais abandonné à ce barbouilleur. » Palaprat, qui était présent, répondit sur le même ton et avec son accent des bords de la Garonne : *Cé couquin ! — Il mé dépouille tout lé jour de cette façon ? Et mon chien dé tendre pour*

lui, n'empêche de mé fâcher. Dans le principe, la pièce avait un prologue intitulé *les Sifflets*, qui fut supprimé après les premières représentations.

Champmeslé, effrayé du caractère du *Grondeur* et de ce titre, voulut d'abord s'opposer à la répétition, et le prince de Condé, dont le goût faisait loi, désirant aller aux Français, mit pour condition qu'on ne lui donnerait pas cette comédie ou bien qu'on y joindrait les *Sabines*. Il vit l'œuvre de Brueys, en fut charmé si bien qu'il la fit jouer à la cour, puis chez lui à Anet pendant le carnaval. Chose singulière, à la première représentation, et contrairement à tous les usages, *le Grondeur* fut sifflé par le théâtre et protégé par le parterre.

Brueys et Palaprat donnèrent successivement à la scène : *le Muet* (1691), comédie imitée de l'Eunuque de Térence ; *l'Important de cour* (1693), dont le titre est faux, attendu que l'Important est tout simplement un provincial ignorant des choses de la Cour et voulant se donner les airs de les connaître ; *les Empiriques* (1697).

En 1706, les deux amis remirent à la scène une vieille pièce, la plus ancienne des farces connues et la plus connue des farces anciennes, *l'Avocat Pathelin*. Brueys, à qui madame de Maintenon avait témoigné le désir de voir représenter dans le salon du Roi *l'Avocat Pathelin*, joué sur les tréteaux sous François Ier, imagina de reprendre complétement cette farce, qui, en effet, eut l'honneur d'égayer en 1700 Sa Majesté et sa dévote maîtresse et femme, la veuve Scarron. Six ans plus tard, les comédiens du Roi la

donnèrent sur leur théâtre. A la première représentation, on la siffla. Heureusement pour la pièce, Boindin dont nous avons parlé plus haut, et qui se piquait toujours d'être d'un avis opposé à celui du public, trouva *l'Avocat Pathelin* excellent, par la raison que le parterre l'avait trouvé détestable; cette fois il n'avait pas tort. Quelque temps après la chute de la pièce, il engagea les comédiens à en donner une seconde représentation à la suite d'une tragédie, un jour où la mère du Régent avait fait retenir deux loges pour elle et les dames de la cour. Cette princesse avait un goût naturel et une franchise allemande : elle rit beaucoup, s'amusa fort de cette comédie, qui fut alors applaudie avec fureur par la salle entière. A quoi tiennent souvent les plus grands succès dramatiques?

En 1725, après avoir donné à la scène française, deux ou trois comédies assez bonnes et trois tragédies des plus médiocres, Brueys fit représenter une très-jolie pièce : *la Force du Sang* ou *le Sot toujours sot*, qui eut la singulière destinée de paraître à la fois et le même jour au Théâtre-Français et au Théâtre-Italien. Voici comment cela eut lieu.

Brueys avait d'abord donné sous le titre du *Sot toujours sot* ou le *Bon paysan*, une pièce en un acte qui eut le plus grand succès. Ses amis trouvèrent que le sujet comportait cinq actes, et l'engagèrent à retirer sa comédie pour en composer une autre plus corsée. Il le fit, mais des occupations sérieuses, des affaires l'empêchèrent quelque temps d'y travailler. Dans un moment de loisir, il la mit en cinq actes sous

le titre de : *la Belle-mère*, et l'envoya à son collaborateur et ami Palaprat pour la porter aux comédiens. Ces derniers la refusèrent. Palaprat la renvoya à Brueys en l'engageant à la fondre en trois actes, ce qui fut fait, mais avec un nouveau titre, celui de *la Force du Sang* ou *le Sot toujours sot*. Une fois encore Brueys expédia la comédie à Palaprat. Les comédiens demandèrent de nouvelles corrections. L'auteur rebuté laissa le manuscrit entre les mains de son ami. Peu de temps après ce dernier mourut. Sa femme, trouvant cette pièce dans les papiers de son mari, la fit donner aux comédiens français, qui cette fois la reçurent. Brueys cependant, en apprenant la mort de son collaborateur, craignit que sa pièce ne fût perdue, et en envoya une copie à une personne tierce en la priant de la faire jouer, mais sans désigner le théâtre. Cette personne, croyant que l'ouvrage aurait du succès aux Italiens, le leur porta. Ils le reçurent, l'affichèrent précisément pour le même jour que les comédiens français avaient affiché celle qui leur avait été remise au nom de feu Palaprat par la veuve. Grande contestation entre les deux troupes. Cette comédie que le Théâtre-Français avait rejetée si longtemps, aujourd'hui les comédiens en revendiquaient la propriété exclusive. L'affiche fut portée au lieutenant de police, qui rendit un véritable jugement de Salomon. Il décida que *la Force du Sang* serait jouée en même temps sur les deux scènes, et acquise à celle où elle aurait le plus de représentations et, par conséquent, le plus de succès. Ce furent les Italiens qui eurent l'avantage. Aux Français elle

tomba, bien qu'elle offre de l'intérêt et que l'intrigue soit conduite avec assez d'art.

Ces diverses productions des deux auteurs associés semblent indiquer une certaine conformité d'idées et de style. Cependant nous devons dire que les meilleurs ouvrages sont de Brueys. Ainsi *le Grondeur, l'Avocat Pathelin, le Muet*, appartiennent plus à Brueys qu'à Palaprat. Mieux que son collaborateur il savait animer le dialogue et y jeter des plaisanteries qui égayaient les spectateurs et les rendaient favorables au succès. Il entendait très-bien la marche d'une comédie; aussi disait-il plaisamment qu'avec de l'esprit et du travail, on placerait les tours de Notre-Dame sur le théâtre. De nos jours c'est un miracle dont Brueys pourrait être facilement le témoin, non pas grâce à l'esprit d'un auteur dramatique, mais grâce au travail d'un machiniste habile.

Palaprat a longtemps joui de la gloire due aux travaux de son associé, et on les lui attribue encore en grande partie de nos jours. Il eut quelquefois la générosité de s'en défendre; effort sublime de modestie. Il avait l'imagination vive, saisissait bien un plan, tournait facilement les vers; cependant aucune des pièces qu'il a données seul n'est restée à la scène. En général il était l'inventeur du plan, Brueys l'exécutait.

Brueys et Palaprat, chose bien rare et bien digne de remarque, sont toujours restés liés ensemble. Leur séparation tardive n'a pas été volontaire, elle eut lieu parce que le premier se retira à Montpellier,

où il mourut, et que le second suivit en Italie M. de Vendôme, auquel il avait été attaché.

On prétend qu'en 1696 il parut en Angleterre, sur un des théâtres de Londres, une comédie anonyme en cinq actes et en prose, intitulée : *les Amours de Louis le Grand et de Mademoiselle du Tron.* Dans cette rapsodie, le Roi est amoureux d'une demoiselle du Tron, nièce de son valet de chambre Bontems. Il cherche à lui prouver sa passion ; mais il ne fait que lui prouver sa faiblesse morale et physique. Leurs entretiens sont souvent interrompus par Madame de Maintenon, jalouse et furieuse; par le père La Chaise, hypocrite et ambitieux ; par Fagon, le médecin, et par de Pontchartrain, le ministre, tous deux les séides de la vieille marquise. La pièce a pour dénouement le serment d'amour éternel de Louis XIV et de Mademoiselle du Tron. On prétend que le vieux Roi, ayant appris qu'on avait représenté cette mauvaise comédie en Angleterre, voulut, par représaille, faire jouer en France *les Amours de Guillaume*, et qu'il chargea Brueys de cette composition. Elle aurait été faite et allait être jouée, d'après Voltaire, qui raconte cette anecdote, lorsque le roi d'Angleterre mourut. Il paraît que toute cette histoire, dans laquelle se trouve mêlé le nom de Brueys, n'est qu'un conte sans le moindre fondement.

Palaprat, né à Toulouse en 1650, mort à Paris en 1722, remporta des prix aux jeux floraux, fut capitoul dans sa ville natale, devint secrétaire des commandements du Grand-Prieur Monsieur de Vendôme, et composa plusieurs pièces faites par lui seul, mais

elles sont loin de valoir celles qu'il fit en collaboration.

L'une d'elles qu'on donna en 1689, *le Concert ridicule*, en un acte et en prose, eut une première représentation fort agitée, par suite d'une aventure burlesque qui fit grand bruit. Après avoir joué dans cette comédie, mademoiselle Molière rentrait dans sa loge, lorsque le président Hescot du parlement de Grenoble y pénétra derrière elle. A peine la porte fermée, il adresse les plus vifs reproches à l'actrice, lui demandant pourquoi elle a manqué au rendez-vous, la suppliant ensuite de lui dire en quoi il a pu lui déplaire, lui le plus amoureux des hommes. Mademoiselle Molière, fort étonnée d'un pareil langage chez un individu qu'elle ne connaît pas, lui répond avec aigreur. Le président s'emporte, lui reproche les cadeaux qu'il lui a faits, la traite d'une façon très-cavalière et la menace de lui arracher le collier qu'elle porte et qu'elle tient de lui. L'actrice, croyant avoir affaire à un fou, pousse des cris. On accourt, le commissaire se présente, arrête le président et l'envoie en prison, où il passe la nuit et d'où il ne sort que le lendemain sous caution. Enfin, on finit par découvrir d'où vint le quiproquo. Le pauvre amoureux de mademoiselle Molière avait confié sa passion à une habile entremetteuse fort connue alors de tout Paris ; cette femme avait promis d'amener adroitement la jolie actrice à céder aux désirs du magistrat, puis elle lui avait livré une fille qu'elle connaissait et dont la ressemblance avec mademoiselle Molière était telle qu'il était impossible de ne pas les prendre l'une pour

l'autre. L'entremetteuse et la fille cause de l'esclandre furent punies devant la porte du Théâtre-Français.

Le répertoire de Palaprat se compose encore de quelques petites pièces qui n'eurent qu'un médiocre succès. Nous terminerons cette notice sur les deux amis et sur leurs ouvrages par le récit suivant que nous empruntons à Palaprat lui-même, récit dans lequel il explique ce qui donna lieu à la jolie pièce du *Secret révélé*, jouée en 1690 :

« Une dispute donna la naissance au *Secret révélé*,
« dit Palaprat. L'incomparable acteur, Raisin le
« cadet, avec qui nous passions notre vie, qui contoit
« dans le particulier aussi gracieusement qu'il jouoit
« en public, nous fit un jour le conte d'un roulier ou
« chartier qui conduisoit une voiture de vin de grand
« prix. Les cerceaux d'un de ses tonneaux cassèrent;
« le vin s'enfuyoit de toutes parts : il y porta d'abord,
« avec empressement, tous les remèdes dont il put
« s'aviser, déchira son mouchoir et sa cravate pour
« boucher les fentes du tonneau. Le vin ne cessoit
« point de s'enfuir, quelque grands mouvemens
« qu'il se donnât; l'agitation cause la soif : il s'en
« sentit pressé ; et, pendant qu'il avoit envoyé cher-
« cher du secours, il s'avisa de profiter au moins de
« son malheur pour se désaltérer. Il fit une tasse des
« bords de son chapeau, et regarda comme un mé-
« nage de boire du vin qu'il ne pouvoit empêcher de
« se répandre. Il commença par nécessité; il con-
« tinua par plaisir; il y prit goût, et tant procéda
« qu'il en prit trop. Or, cet excellent acteur rendoit

« ce conte avec une grâce infinie dans tous les degrés
« de l'éloignement de sa raison ; commençant d'être
« en pointe de vin, affligé de la perte qu'il faisoit et
« réjoui par la liqueur qu'il avoit avalée, pleurant et
« riant à la fois, chantant et s'arrachant les cheveux
« en même temps. Voilà, dit l'abbé Brueys, une
« scène qui seroit plaisante à mettre sur le théâtre.
« Je ne fus pas de son avis. Je l'entreprendrai, moi,
« répondit froidement mon associé; *et si je l'avois
« résolu, je mettrois les tours de Notre-Dame sur le
« théâtre.* L'expression étoit du pays. (Ils étaient
« Gascons.) Nous en rîmes; il se piqua; et, à quelques
« jours de là, il me montra le plan de cette petite
« comédie. »

Palaprat avait une imagination vive et plaisante, une candeur de mœurs et une simplicité de caractère des plus rares. C'était à la fois un bel esprit pour les saillies originales et un enfant pour la naïveté. Il s'est peint lui-même dans cette épitaphe :

>J'ai vécu l'homme le moins fin
>Qui fut dans la machine ronde;
>Et je suis mort, la dupe enfin,
>De la dupe de tout le monde.

Vers la fin du dix-septième siècle on vit paraître tout à coup une douzaine d'auteurs d'un mérite relatif, et qui, cherchant à marcher sur les traces de Molière, donnèrent à la scène française sinon des chefs-d'œuvre, du moins des comédies dont plusieurs étaient pleines d'attrait. LENOBLE, REGNARD, DUFRESNY, LEGRAND, BARON, CAMPISTRON, LAFONT, LESAGE, ROUSSEAU

(Jean-Baptiste), firent représenter un grand nombre de productions qui semblaient comme la monnaie des chefs-d'œuvre du grand créateur de la comédie.

On disait à cette époque Brueys et Palaprat, on eût pu dire, aussi de 1692 à 1696, Regnard et Dufresny, mais ces deux derniers noms ne furent jamais accolés ensemble par le public, comme ceux des deux premiers, quoique beaucoup des pièces données au Théâtre-Italien par Regnard aient été faites en collaboration avec Dufresny, telles que *les Chinois* (1692), *la Baguette de Vulcain* (1693), *la Foire Saint-Germain* (1695), *les Momies* (1696). Regnard, qui mérite d'être considéré comme le premier des auteurs du second ordre, était le fils d'un épicier de Paris; il commença à travailler assez tard pour la scène, puisqu'il naquit en 1657 et que ses premiers ouvrages sont de 1690. Il est vrai qu'il voyagea pendant sa jeunesse et qu'il fut capturé par des pirates algériens, puis vendu par eux sur le marché. Racheté par sa famille, il conserva toujours les chaînes qu'il avait portées. Il mourut en 1709.

Regnard eut d'abord la prétention de s'élever jusqu'au tragique. Il composa *Sapor*, fort mauvaise pièce qu'on ne représenta pas et dont il fit justice lui-même. Mais s'il échoua complétement en essayant de chausser le cothurne pour joindre aux jeux de Thalie les fureurs de Melpomène, il fut plus heureux en venant se placer très-près de Molière. Quelle que soit la distance qui sépare encore les deux poëtes dramatiques, la postérité a mis avec justice Regnard immédiatement après Molière. On doit lui savoir gré d'avoir imité parfai-

tement un homme qui aurait pu servir de modèle à toute l'antiquité, — « Qui ne se plaît pas avec Regnard, dit un jour Voltaire, n'est pas digne d'admirer Molière. » Il ne serait pas juste non plus de considérer cet auteur seulement comme un servile et habile imitateur. Quelque bien inspiré qu'il soit, lorsqu'il marche sur les pas du maître de l'art, il n'est pas moins remarquable quand il suit les sentiers qu'il s'est tracé lui-même. Ses comédies sont remplies de traits saillants, de beaux vers, d'incidents nouveaux. Dans la plupart d'entre elles le sujet est exposé sagement, l'intrigue est bien conduite, l'action prend une marche régulière, le nœud se forme et se dénoue naturellement, l'intérêt croît jusqu'à la dernière scène, presque toujours heureuse et tirée du fond même de la pièce. Les portraits sont tracés de main de maître, les défauts, les ridicules, les vices y sont mis à nu avec art. Regnard peint d'après nature les originaux qu'il a sous les yeux ou qu'il va choisir et étudier pour mettre en relief leur ton, leur langage, leurs mœurs. Son *Joueur* peut soutenir le parallèle avec les meilleures comédies de Molière, *le Distrait, Démocrite, les Menechmes, le Légataire universel*, sont des comédies pleines d'intérêt, d'études consciencieuses, de traits fins et délicats. Peut-être pourrait-on lui reprocher d'avoir un peu grossi ses personnages, de laisser quelquefois la versification traînante et prosaïque, mais, à part ces légers défauts, on doit admirer cet auteur fécond.

Tant que la Comédie-Italienne fut autorisée à Paris, Regnard travailla de préférence pour ce théâtre;

mais lorsque cette scène fut fermée par ordre de Louis XIV, il se mit à composer pour les Français, auxquels déjà, du reste, il avait donné deux ou trois bonnes comédies. *La Sérénade* (1693), *le Joueur* (1696), *le Distrait* (1697), *Démocrite* (1700), *les Folies amoureuses* (1704), *les Menechmes* (1705), *le Légataire universel* (1708), sont les meilleures productions de Regnard. Disons-le cependant, l'une de ses bonnes comédies fut une mauvaise action, un plagiat impardonnable. Pendant plusieurs années, Regnard et Dufresny restèrent collaborateurs pour fournir le Théâtre-Italien. En 1695, Dufresny communiqua à son ami plusieurs sujets de pièces, et entre autres celui du *Joueur*.

Regnard comprit de suite le parti qu'on pouvait tirer de cette donnée ; il amusa son collaborateur, fit quelques changemens à l'ouvrage, puis il le donna sous son nom aux Français. Dufresny furieux raconta ce trait partout, disant que c'était le fait d'un poëte du plus bas étage. *Le Joueur* n'en fut pas moins représenté avec un succès magnifique et mérité. Dufresny ne voulut pas tout perdre, il composa *le Chevalier joueur*, médiocre comédie en prose qui tomba, ce qui donna lieu à deux épigrammes du poëte Bacon, voici la plus spirituelle :

<div style="text-align:center;">
Un jour, Regnard et de Rivière (1),

En cherchant un sujet que l'on n'eût point traité,

Trouvèrent qu'un joueur ferait un caractère

Qui plairait par sa nouveauté.
</div>

(1) Dufresny s'appelait Rivière Dufresny.

Regnard le fit en vers, et de Rivière en prose :
Ainsi, pour dire au vrai la chose,
Chacun vola son compagnon.
Mais quiconque, aujourd'hui, voit l'un et l'autre ouvrage,
Dit que Regnard a l'avantage
D'avoir été le bon Larron.

Ce qu'il y a de plus curieux dans l'histoire du *Joueur* volé à un ami c'est que non seulement Regnard s'empara du plan, du *scenario*, mais c'est qu'il écrivit la pièce en prose et qu'il chargea Gâcon de traduire cette prose en vers; afin d'accélérer la confection totale, voici ce qu'il imagina. Il mena Gâcon à une jolie maison de campagne, à Grillon, maison qu'il affectionnait, il l'y enferma dans une belle et confortable chambre et lui donna pour chaque jour sa tâche. Il ne le délivrait le soir, qu'après avoir acquis la certitude que le nombre de vers *exigé* pour les vingt-quatre heures était bien et convenablement achevé par son fabricateur de poésie (1).

Une des représentations du *Joueur* fut égayée par une assez plaisante histoire. Un acteur que l'on n'engageait que par considération pour sa femme, excellente comédienne, parut en scène après un dîner dans lequel il avait bu un peu plus que de coutume. Son état n'ayant pas développé chez lui de nouveaux talents, bien au contraire, notre homme fut sifflé à tout rompre par le parterre furieux de sa mauvaise tenue. Au bout d'un instant, le pauvre diable, puisant sans doute dans les fumées du vin un courage

(1) Cette histoire est-elle bien vraie? C'est Gâcon qui la raconte, et Gâcon, assez mauvais poëte, mérite-t-il toute croyance?.....

dont il n'eût pas été capable sans cette surexcitation, s'avance vers la rampe, et s'adressant au public :

« Messieurs, lui dit-il, vous me sifflez ; c'est fort bien fait, je ne me plains pas de cela ; mais vous ne savez pas une chose : c'est que mes camarades prennent tous les bons rôles et me laissent les Gérontes, les Dorantes. Oh ! si l'on me donnait un Ariste, un Prince, un Pasquin vous verriez ; mais qu'est-ce que vous voulez que je fasse d'un Dorante, d'un Géronte ? Vous ne dites mot ; il faut donc que je continue, et vous êtes encore bien heureux que je m'en donne la peine. » Le parterre applaudit, et le *Dorante* du *Joueur* continua et acheva paisiblement de dire son rôle.

En 1697, Regnard fit jouer sa jolie comédie du *Distrait*, dont le caractère principal est copié sur celui du duc de Brancas, si célèbre par son inconcevable et divertissante distraction. La pièce ne réussit pas, elle n'eut que quatre représentations ; mais trente-quatre ans plus tard, bien longtemps après la mort de l'auteur, en 1731, elle fut reprise et eut un grand succès.

Démocrite amoureux, comédie en cinq actes et en vers, donnée en 1700, réussit ; mais les *puristes* de l'époque firent à l'auteur une grande querelle de ce qu'il n'avait pas observé L'UNITÉ DE LIEU ; en effet la scène change au second acte. On prétendit alors qu'il eût été facile d'éviter cette *faute* en supprimant le premier acte, mais que l'auteur n'avait pas voulu entendre parler de cela, attendu qu'il eût fallu sacrifier toutes les plaisanteries qui s'y trouvent. Aujour-

d'hui que nous sommes loin des trois fameuses unités, ou plutôt que les trois unités sont loin de nous, nous comprenons peu l'importance attachée à un changement de décors. Nous dirons même plus, nous croyons que les pièces dans lesquelles la scène restant la même la décoration ne change pas, offrent une certaine monotonie qui dispose peu favorablement le public. De nos jours, il faut à ce public le spectacle des yeux aussi bien que celui de la parole.

En 1704, la comédie en trois actes, en vers avec prologue et divertissement des *Folies amoureuses*, donna lieu à un embarras qui faillit entraver la représentation. L'actrice chargée du rôle de la Folle, mademoiselle Lecouvreur, ne savait pas jouer de la guitare. Comment faire? On décide qu'un fameux musicien, Chabrun, se tiendra dans le trou du souffleur et jouera l'air italien. Rien de plus simple et de plus fréquent de nos jours; mais alors le public, plus susceptible à ce qu'il paraît, fut sur le point de se fâcher, il finit par se moquer de l'actrice si peu *guitariste* et pinçant dans le vide. Il est vrai de dire qu'elle ne sut pas du tout prêter à l'illusion.

Regnard, qui avait parfaitement et sans scrupule dépouillé Dufresny de son *Joueur*, ne recula pas devant de bons gros larcins faits à Rotrou pour ses *Menechmes*, comédie en cinq actes et en vers donnée par lui en 1705. Cette jolie pièce fut l'occasion d'une dédicace de l'auteur à Despréaux, à la suite d'un raccommodement obtenu par un ami commun.

Une des meilleures comédies de Regnard, *le Légataire*, en cinq actes et en vers, fut la dernière qu'il

fit représenter, en 1708, un an à peine avant sa mort. On lui reproche la scène où Crispin imite le moribond pour dicter un testament; mais ce n'était là que la copie d'un fait qui s'était produit du temps de l'auteur et avait même eu un certain retentissement. Regnard, par suite de ce reproche, voulut composer une critique de son *Légataire,* il en fit une petite pièce en prose qui ne réussit pas.

Un autre larcin de Regnard fut le charmant acte, resté à la scène de : *Attendez-moi sous l'orme.* Ce fut encore le collaborateur et ami Dufresny qui fut volé en cette occasion. Dufresny le réclama, mais il n'en est pas moins imprimé dans les œuvres de Regnard. On a bien prétendu que ce dernier l'avait acheté trois cents livres de l'auteur véritable, un beau matin que le malheureux, fort coutumier du fait, avait un pressant besoin d'argent ; mais rien n'est moins prouvé.

Un jour que l'excellent comique Armand jouait le rôle de Pasquin dans cette petite pièce, après ces mots : « — Que dit-on d'intéressant? Vous avez des nouvelles de Flandres ? il répliqua sur-le-champ : « — Un bruit se répand que Port-Mahon est pris. » Le vainqueur de Port-Mahon, le duc de Richelieu, était le parrain d'Armand. Le public, qui aimait beaucoup l'acteur, applaudit et lui sut gré de ce trait de présence d'esprit, de délicatesse et de reconnaissance.

Deux vers du divertissement de cette comédie sont passés à l'état de proverbe :

> Attendez-moi sous l'orme,
> Vous m'attendrez longtemps,

Regnard a eu les aventures les plus extraordinaires, il les a écrites en dissimulant son nom sous celui de Zélis. L'histoire peut-être un peu amplifiée de ses amours avec une fort belle dame née en Provence, qu'il trouva en Italie et qui fut comme lui captive chez les infidèles ; le récit de ses voyages dans le nord de l'Europe jusqu'au fond de la Laponie, avec deux gentilhommes français, messieurs de Corberon et de Fercourt, tous deux originaires de Picardie, sont des plus curieux et des plus intéressants. La première partie de l'existence de cet auteur célèbre est un véritable roman : ses tribulations, ses amours et son séjour au milieu des Algériens et des Turcs pourraient facilement fournir matière à un drame des plus pathétiques.

Après *le voleur, le volé*. Dufresny, auteur fécond dont la carrière dramatique s'étend de 1692 à 1721, avait été doué par la nature d'une organisation fort riche, car il était propre à tout ce qui touchait aux beaux-arts. Poëte, prosateur, musicien, dessinateur, sculpteur, architecte, il avait un talent si réel pour ce qui tient à l'embellissement des jardins, que le Grand Roi, lorsqu'il voulut faire dessiner le parc de Versailles, lui demanda des plans, et s'il n'ordonna pas de les suivre, c'est qu'ils eussent entraîné même le prodigue Louis XIV dans des frais trop considérables. Cela valut toujours à Dufresny le brevet de contrôleur des jardins royaux, qu'il cumula bientôt avec le privilége d'une manufacture de grandes

glaces créée pour lui. Cette manufacture prit en peu de temps une extension telle que l'on chercha à en obtenir la cession. Dufresny eût pu en tirer un bon prix, mais toujours à court d'argent, tant il en gaspillait pour ses plaisirs et ses passions, il fut circonvenu un jour où il était sans le sou et céda son privilége pour une somme modique. Le temps du privilége expiré, Louis XIV, qui aimait Dufresny, ordonna aux nouveaux entrepreneurs de servir au poëte une rente viagère de trois mille livres. Il voulait assurer ainsi l'existence toujours problématique de son protégé. Il n'y réussit pas, Dufresny vendit cette rente. En apprenant ce dernier trait, le Roi dit en riant qu'il ne se croyait pas assez puissant pour l'enrichir.

Louis XIV avait un véritable faible pour cet auteur, non-seulement à cause de son talent, de son organisation artistique qui lui permettait de tout comprendre en fait d'art sans même avoir jamais rien appris, mais aussi et surtout parce que arrière-petit-fils de la *belle Jardinière* d'Anet, honorée jadis des *bontés* (comme on disait alors et je crois bien encore aujourd'hui) du roi Henri IV, il ne s'était jamais prévalu de son origine. Du reste, son père et son aïeul avaient été ainsi que lui sans ambition.

Comme nous l'avons dit, Dufresny était musicien sans avoir jamais appris la musique; il a composé un grand nombre de chansons à caractère. Lorsqu'il avait trouvé un air qui lui plaisait, il s'en venait le chanter à Grandval, qui le lui notait. Il était habile dessinateur sans avoir la moindre notion de cet art, sans avoir manié le pinceau ni le crayon.

Comme auteur dramatique, il tient une bonne place parmi ceux du deuxième ordre. Ses comédies offrent un dialogue vif, spirituel, sans affectation et semé d'un comique de bon aloi. Sa prose a toute la vivacité des vers ; ses vers tout le naturel de la prose. Il choisit ses sujets avec un discernement et une décence de bon goût d'autant plus louable que jusqu'alors les maîtres eux-mêmes n'avaient pas agi de cette façon. Ses caractères saillants sont pleins d'originalité. S'il est des reproches à lui faire, c'est d'avoir adopté des plans peu réguliers et des dénoûments un peu trop brusques. Il ne saurait être comparé ni à Molière ni à Regnard, auxquels il est certainement inférieur. Une chose assez singulière c'est que très-peu de ses pièces ont réussi de son vivant, tandis que plusieurs, reprises après sa mort, ont eu alors du succès.

Nous avons déjà parlé d'*Attendez-moi sous l'orme*. En 1692, Dufresny donna *le Négligent*, comédie en un acte et en prose, dans laquelle on trouve le caractère d'un poëte qui se laisse aller à une action peu délicate moyennant un prix de trente pistoles. On reprocha beaucoup à l'auteur d'avoir mis en scène un écrivain dont on est obligé de mépriser l'action ; on prétendit qu'en agissant ainsi les hommes de lettres s'avilissaient eux-mêmes. *Le Chevalier Joueur* (1697) et *la Joueuse* (1700) sont deux pièces qui n'eurent pas de succès et dont le sujet est le même que celui du *Joueur*. Dufresny les composa évidemment en haine de Regnard et comme une sorte de protestation contre son plagiat.

Parmi les comédies de Dufresny se trouve *le Jaloux honteux de l'être*, comédie en cinq actes et en prose, jouée en 1708, qui n'eut aucun succès quoiqu'elle soit un des bons ouvrages de l'auteur. Par la suite Collé la réduisit en trois actes et fit disparaître trois personnages inutiles.

Un des auteurs comiques les plus féconds de la fin du règne de Louis XIV, et du commencement de la Régence, un de ceux principalement dont les pièces ont eu non-seulement du succès lors de leur première apparition, mais sont restées le plus longtemps à la scène, fut sans contredit LEGRAND, auteur et acteur, né le 17 février 1673, le jour même de la mort de Molière, et mort en 1728. Ce Legrand était fils d'un chirurgien-major de l'Hôtel royal des Invalides. Son père le destinait au doctorat, mais le jeune homme se prit d'une telle passion pour le théâtre qu'un beau matin, il décampa, se fit acteur ambulant et passa en Pologne. L'ambassadeur du Grand Roi ayant eu occasion de l'entendre, le remarqua, le signala au Grand Dauphin, et la Comédie-Française, fort pauvre alors en sujets de mérite, le fit venir. Il débuta en 1695 dans le rôle de Tartuffe. Il échoua, ne se tint pas pour battu, parut une seconde fois en 1702, et enfin une troisième fois quelques mois plus tard. Reçu pour l'emploi des rois, des paysans et des rôles à manteau, il se mit en outre à composer et il le fit avec succès. Legrand avait une voix belle, pleine, sonore, mais à cela se bornaient ses qualités physiques. Il était petit, médiocrement fait et d'une figure assez ingrate. Ayant joué un grand rôle dans une tra-

gédie et ayant été assez mal reçu, il s'approcha de la rampe et dit au public d'un air piqué : — « Messieurs, il vous est encore plus facile de vous accoutumer à une figure, qu'à moi d'en changer. » Il ne fallut rien moins que la haute protection du Grand Dauphin pour le faire admettre au Théâtre-Français. Par reconnaissance il adressa à son protecteur les vers suivants :

> Ma taille, par malheur, n'est ni haute ni belle ;
> Mes rivaux sont ravis qu'on me la trouve telle.
> Mais, Grand prince, après tout, ce n'est pas là le fait :
> Recevoir le *meilleur* est, dit-on, votre envie;
> Et je ne serais pas parti de Varsovie
> Si vous aviez parlé de prendre le *mieux fait*.

Comme acteur, Legrand entendait bien la scène et remplissait convenablement presque tous les rôles; comme auteur, sans approcher de Molière, il avait du mérite; c'était plutôt un esprit agréable qui plaisait à tout le monde qu'un talent de premier ordre. Il savait saisir avec beaucoup d'à-propos les travers du temps, les aventures, les circonstances de l'époque. Il se montrait ingénieux pour convertir en comédie une actualité que bien d'autres eussent laissé passer inaperçue. Il fut imité en cela par Boissy, un de ses successeurs, par lequel il fut même surpassé. Le talent de Legrand consistait surtout à donner à ses pièces une marche dont la régularité était observée jusque dans les plus petits détails, et à placer ses personnages dans des situations prêtant au comique ; son défaut était de les laisser dégénérer en bouffonneries leur donnant un air de *farces* plutôt que de *comédies*. Le

dialogue en est vif, spirituel, mais souvent l'auteur se laisse entraîner à des plaisanteries du plus mauvais goût, que l'on ne tolérerait peut-être pas de nos jours dans nos petits théâtres, sur la scène desquels on tolère cependant tant de platitudes.

Ainsi, dans *le Roi de Cocagne*, on trouve ceci :

GUILLOT.

Trésorier ! ah morgué, que cette charge est bonne !
Je recevrai l'argent et ne paierai personne.

LE ROI.

Oui, monsieur le manant? Vous êtes un fripon ;
Au lieu de trésorier, soyez *porte-coton*.

GUILLOT.

Porte-coton ! Morgué, ce nom-là m'effarouche.
Quelle charge est-ce là ?

ZACORIN.

Ce n'est pas de la *bouche*.

Ce trait est d'autant plus déplacé, que dans le prologue de la pièce, l'auteur établit une sorte de lutte entre *Thalie* et l'auteur *Plaisantinet*, et que la muse dit à ce dernier, en lui parlant de la pièce qu'il propose :

En retrancheras-tu les mots à double entente
Dont le bon sens murmure et la pudeur rougit?
Je suis muse enjouée, mais non pas insolente.

PLAISANTINET.

Pourquoi les retrancher? Ce qui vous épouvante,
 De mes pièces fait la bonté;
 Et quoi que vous en puissiez dire,
 Pour exciter la curiosité,
 C'est la bonne façon d'écrire.

THALIE.

Comment! tu ne peux faire rire
Sans offenser l'honnêteté?
Tu ne peux composer une pièce amusante,
Enjouée, divertissante,
Sans grossière équivoque et sans obscénité?

PLAISANTINET.

Je n'y trouverais pas mon compte.

Que de directeurs et d'auteurs *Plaisantinet* on trouve de nos jours! Et comme le public est indulgent à leur endroit! Mais revenons à Legrand. Il avait une véritable facilité, travaillait très-vite, de telle sorte que ses ouvrages manquent de correction et de ce fini fruit de la patience et du temps qu'on met à écrire. Il avait l'esprit d'à-propos : un jour, se promenant avec un de ses amis, un pauvre l'aborde, il lui fait l'aumône. Pour le remercier, le malheureux lui récite un *De profundis*. « — Eh! dis donc, répond aussitôt le roi de théâtre, me prends-tu pour un trépassé? au lieu d'entonner un *De profundis*, chante plutôt un *Domine salvum fac regem*. Je suis le roi sur la scène. »

Legrand a donné aux théâtres français, italiens, forains, en comédies, vaudevilles, parodies, près de quarante pièces en prose ou en vers, en un ou plusieurs actes, pièces composées en collaboration tantôt avec les uns tantôt avec les autres. Les auteurs Dominique, Alain, Fuzeliers, Quinault, le musicien Grandval l'ont tour à tour aidé de leur verve poétique, dramatique ou lyrique.

Une des premières productions de Legrand, *l'A-*

mour diable, jolie petite comédie en un acte et en vers, jouée en 1708 au Théâtre-Français, fut critiquée en trois lignes : « Le père est un fou, la fille une effrontée, l'enfant un libertin, le précepteur un ivrogne, l'amant un suborneur, la mère même ne vaut pas grand'chose puisqu'elle se soucie peu que son mari soit un diable. » Une aventure plaisante, habilement saisie par l'auteur, avait fait le sujet de cette pièce. Un lutin amoureux, prétendait-on, se faisait entendre chaque nuit dans certaine maison de Paris. Du reste la capitale du monde civilisé semble en possession perpétuelle de *canards* de cette espèce, revenant à certaines époques. Du temps de Legrand c'était le lutin amoureux ; en 1750, c'était un diable qui avait choisi la boutique d'un grainetier de la rue du Four pour y tenir ses assises ; en 1770, chaque nuit le diable ou les diables envahissaient, disait-on, la boutique d'un luthier, pour y donner des concerts infernaux. De nos jours, nous avons eu dans les faubourgs Saint-Denis et autres des exhibitions de la même espèce, et il s'est trouvé, en plein dix-neuvième siècle comme au dix-huitième, bon nombre de braves gens pour y croire ; braves gens cependant, se vantant de faire partie de la population la plus sceptique de l'univers. Paris n'a-t-il pas eu tout récemment encore des serpents fantastiques et des crocodiles enchantés ?......

La Foire Saint-Laurent, comédie en un acte, en vers, avec divertissement et musique de Grandval, représentée en 1709, donna lieu à une assez plaisante histoire. Il y avait alors à la foire Saint-Laurent

une espèce de géant de bonne mine, nommé *Lerat*, qui, tout vêtu de noir, le corps à moitié couvert par une immense perruque, était chargé d'annoncer les tableaux changeants et d'attirer le public.

Doué d'une voix retentissante, débitant sa leçon avec un aplomb et un sang-froid imperturbables, il terminait invariablement son programme *affriolant* par ces mots : « Oui, Messieurs, vous serez contents, très-contents, extrêmement contents; et si vous n'êtes pas contents, on vous rendra votre argent; mais vous serez contents, très-contents, extrêmement contents. » Dans la comédie de Legrand, La Thorillière imita le bonhomme Lerat à s'y méprendre. Depuis et de nos jours, on a imité bien souvent les annonceurs de spectacles, ceux de Séraphin, des figures de cire, et jusqu'à l'invalide des Panoramas, tous y ont passé et aucun n'a pris la mouche. Lerat, plus susceptible, ne trouva rien de mieux pour se venger que d'ajouter à sa leçon : « Entrez, vous y verrez La Thorillière ivre, Baron avec la Desmare, Poisson qui tient un jeu, mademoiselle Dancourt et ses filles. Toute la Cour les a vus, tout Paris les a vus, on n'attend point; cela se voit dans le moment, et cela n'est pas cher. Vous serez contents, etc. » Le lieutenant de police trouva l'annonce un peu trop forte et la plaisanterie trop assaisonnée; il fit arrêter le géant et le retint en prison jusqu'à la fin de la foire.

L'Épreuve réciproque, en un acte et en prose (1711), une des bonnes pièces du répertoire de Legrand, a été réclamée après sa mort par Alain. Le jour de la première représentation, La Motte trou-

vant dans le foyer Alain, dont il connaissait la collaboration, lui dit en parlant de la comédie, qui avait plu généralement, mais qu'on avait trouvée trop courte : — « Vous n'avez pas assez allongé la courroie. » C'était une allusion assez mordante à la profession de sellier exercée par Alain. Ce même jour, Legrand, avant de jouer dans sa propre pièce de *l'Épreuve*, avait été obligé de paraître dans *la Mort de Pompée*. Le parterre, dont il était aimé et comme auteur et comme acteur comique, ne le sifflait pas, mais riait souvent de son jeu ridicule, c'est ce qui arriva pendant cette représentation. A la fin de la tragédie, Legrand annonça pour le lendemain, puis il dit : « Je souhaite, Messieurs, de vous faire rire un peu plus dans la petite pièce que je ne vous ai fait rire dans la grande. »

En 1718, Legrand donna *le Roi de Cocagne*, comédie en trois actes, en vers libres avec intermèdes, chants, danses, prologue, musique de Quinault. Dans le prologue il y a un poëte nommé La Farinière, dont l'original était très-connu sous le nom de poëte May. Ce pauvre diable avait composé plus de trente ouvrages, sans avoir pu réussir à en faire représenter un seul qui ne tombât à plat. May était toujours poudré à blanc; on le copia si bien qu'il se fâcha, et se plaignit au lieutenant de police. Pour l'apaiser, La Thorillière chargé du rôle conduisit le poëte au cabaret, le fit boire, et boire à tel point qu'on dut le coucher dans un lit du cabaret même. La Thorillière prit alors ses vêtements et vint sur la scène ainsi affublé. Le poëte May, original s'il en fut, avait eu cent mille

francs à lui. Il avait résolu de les manger en cinq ans, vivant comme un homme qui possède vingt mille livres de rente. Il le fit et se trouva sans le sou au commencement de la sixième année. Les comédiens Français eurent la pensée généreuse de lui venir en aide et de lui fournir une pension de cent écus payable par mois pour l'empêcher de mourir de faim. Du reste, cet homme montrait dans sa misère un stoïcisme admirable, jamais il ne se plaignait. Un de ses amis, le rencontrant pendant l'hiver le plus rigoureux et le voyant vêtu de toile, ne put en tirer que ce mot : « Je souffre. » Le duc de Ventadour l'aimait, lui donnait quelquefois la table et des vêtements; mais quand il le recevait à dîner, il le rationnait à une bouteille de vin, sans quoi il s'enivrait. Un jour il lui fit cadeau d'une magnifique perruque toute neuve, lui recommandant de la ménager et de ne la porter que quand il ferait beau temps. A quelques jours de là May vient chez le duc avec sa perruque, il pleuvait à verse. « — Pourquoi n'avez-vous pas mis votre mauvaise perruque? lui dit le duc. — Parce que je l'ai vendue. — Et pourquoi l'avez-vous vendue? — Pour ne pas vendre la neuve. » Il mourut sur une botte de paille.

La comédie de *Cartouche* en 1721 eut un succès d'à-propos, parce que, composée avant l'arrestation du célèbre voleur, elle fut représentée précisément le jour de son supplice. L'impatience du public pour entendre cette espèce de vaudeville fut si grande qu'on ne put achever la comédie d'*Ésope à la cour*.

L'année suivante, Legrand fit représenter au châ-

teau de Chantilly, dans une fête donnée par le duc d'Enghien au roi, son ambigu-comique intitulé *le Ballet des vingt-quatre heures*, en trois actes, en prose, avec prologue en vers, avec musique et divertissements. En 1725, il donna un ambigu dans le même genre, ayant deux comédies en un acte et un prologue. L'une des comédies était intitulée *les Nouveaux débarqués*, l'autre *la Française italienne*. Ces deux pièces étaient entremêlées d'un divertissement de Dangeville avec musique de Quinault. *La Revue du régiment de la Calotte* dans la *Française italienne*, permit à Arnaud de contrefaire avec tant de vérité le Pantalon des Italiens, que celui-ci s'écria : « Si je ne me sentais au parterre, je me croirais sur le théâtre. »

Le Régiment de la Calotte dont nous venons de prononcer le nom et qui donna lieu à quelques petites pièces, dont un opéra comique en 1721, était un régiment métaphysique inventé par des plaisants qui se distribuèrent les principaux grades et envoyèrent ensuite des brevets burlesques, en prose et en vers, à tous ceux qui avaient par quelque singularité appelé sur eux l'attention du public. On a fait de ces brevets un recueil assez volumineux. Quelques-uns seulement méritent d'être lus. Nous reviendrons sur ce fameux régiment lorsque nous parlerons de l'opéra de Lesage.

Les Amazones modernes, un des derniers ouvrages de Legrand, avec divertissements (musique de Quinault), comédie en trois actes et en prose, jouée en 1727, fut d'abord sifflée à outrance, et au milieu

d'un fou rire, d'une gaieté, de plaisanteries, de bons mots qui amusèrent beaucoup les spectateurs et assez peu les auteurs. Legrand éprouva même une mortification qui lui fut assez cruelle. Il jouait le rôle de Maître Robert. Dans un monologue, après avoir fait une déclaration rejetée avec dédain, il se disait à lui-même : — « Eh bien, monsieur Maître Robert, vous le voyez, avec vos idées saugrenues, vous n'êtes qu'un sot. » L'acteur-auteur fut pris au mot par le parterre et par la salle entière, qui applaudit avec frénésie ces mots en les appliquant à la situation. Malgré cette chute éclatante, les comédiens, qui aimaient leur collègue, auquel d'ailleurs ils avaient de réelles obligations, tentèrent de reprendre sa comédie en changeant le titre en celui de *Triomphe des Dames*; ce tour de passe-passe ne réussit pas, le public l'avait condamné sans retour.

Nous pourrions citer encore parmi les productions de Legrand plusieurs parodies fort amusantes, mais elles furent représentées sur les théâtres italiens ou de la foire ; il en sera donc question lorsque nous aborderons l'histoire anecdotique de ces théâtres secondaires.

Nous aurions dû, avant Legrand, parler du célèbre Baron, le Talma du dix-septième siècle, le comédien, l'artiste le plus accompli peut-être qui ait jamais paru, mais auteur assez médiocre et qui eut deux travers poussés à un point extrême : celui de donner sous son nom des pièces qui, selon toute apparence, ne lui doivent pas le jour; celui plus plaisant de vouloir rehausser la profession d'acteur

au point de se poser presqu'en égal des personnages les plus élevés.

Baron, fils d'un comédien et d'une comédienne de l'hôtel de Bourgogne, dont le nom véritable était BOYRON, mais dont le père ayant été à plusieurs reprises appelé BARON par Louis XIII, se crut en droit de conserver cette variante, resta orphelin à huit ans. Il entra dans la troupe des petits acteurs du Dauphin. Molière le vit, remarqua ses dispositions naturelles, l'attacha à son théâtre et se plut à le former ; mais ayant eu maille à partir avec madame Molière de qui il essuyait de mauvais traitements, il revint avec ses jeunes compagnons ; il les quitta bientôt après pour rentrer définitivement dans la troupe du Marais. Après la mort du maître, il fut admis à l'hôtel de Bourgogne, où il ne tarda pas à acquérir la réputation du plus grand comédien de l'époque. Sa vanité dès lors ne connut plus de bornes, et apprenant qu'on l'avait surnommé le ROSCIUS de son siècle il se prit à dire dans un moment d'enthousiasme personnel : — « On voit un César tous les cent ans, mais il en faut deux mille pour produire un Baron. Un autre jour son cocher et son laquais ayant été rossés par les gens du marquis de Byron, lequel consentait, selon l'usage de cette époque, à admettre quelques bons acteurs dans son intimité, Baron se plaignit au grand seigneur : — « Vos gens, dit-il, ont maltraité les *miens*, je vous en demande justice. — Et que veux-tu que j'y fasse, mon pauvre Baron, reprit en riant le marquis, pourquoi diable aussi te mêles-tu d'avoir des *gens* ?

Né avec tous les dons physiques de la nature, Ba-

ron, dont les talents avaient été perfectionnés par l'art, possédait la figure la plus noble, la voix la plus sonore et une intelligence supérieure. Le grand Rousseau traça son portrait dans ces quatre vers :

> Du vrai, du pathétique il a fixé le ton.
> De son art enchanteur, l'illusion divine
> Prêtait un nouveau lustre aux beautés de Racine,
> Un voile aux défauts de *Pradon*.

Dans les conditions où il se trouvait placé, il semble que Baron devait se trouver satisfait de son sort; il n'en fut rien, et comme il est dans la nature humaine de vouloir toujours être autre chose que ce que l'on est, il rêva la gloire d'auteur. Il se mit donc à composer quelques pièces. Il donna d'abord en 1685 *le Rendez-vous des Tuileries* ou *le Coquet trompé*, et *les Enlèvements*, médiocres comédies en prose; l'année suivante il fit représenter *l'Homme à bonnes fortunes*, qui eut un très-grand succès et qui est même resté longtemps à la scène. Malheureusement pour Baron, on prétendait qu'il avait acheté cette comédie fort cher à monsieur d'Aligre. Cependant il ne serait pas impossible qu'elle fût réellement de son crû, d'abord parce que *Moncade* est la personnification de l'acteur lui-même, ensuite parce que le dialogue est du fait d'un homme habitué au monde, comme l'était Baron; enfin, parce qu'elle est dans ses cinq actes d'une longueur qui la ferait trouver fort ennuyeuse aujourd'hui et qui la rend quasi insupportable à la lecture. Cet acteur-au-

teur *in partibus* aimait beaucoup à faire croire à ses bonnes fortunes ; il en avait eu quelques-unes, il faut le dire, et dans le grand monde, à la honte des belles dames de l'époque. Il était vaniteux et fat, aussi ne serait-il pas fort étonnant qu'il eût pu puiser dans son propre fonds de quoi défrayer cette longue et soporifique comédie.

On prétend qu'à propos d'elle, un acteur comique vivant quelques années après Baron, discutant et se plaignant de ce qu'on avait, à la scène, remplacé le bon et utile comique par des études alambiquées, quelqu'un lui dit : « — Mais tout cela est dans la nature. — Pardieu, s'écria-t-il aussitôt, dans un mouvement de colère et dans un langage des moins gazés : Mon c... aussi est dans la nature et je porte des culottes !...

Deux autres comédies de Baron, *l'Andrienne*, en cinq actes et en vers, jouée en 1703, et *les Adelphes*, également en cinq actes et en vers, donnée en 1705, toutes deux imitées de Térence, sont toutes deux aussi attribuées au père de la Rue, Jésuite. Ce qu'il y a de certain, c'est que l'auteur de *l'Homme à bonnes fortunes* ne saurait être l'auteur de ces dernières comédies ; style, dialogue, rien n'est plus dissemblable.

Boissy avait fait une satire intitulée *l'Élève de Terpsichore*, dans laquelle les œuvres de Baron n'étaient pas ménagées. Un libraire, ancien comédien, lui communiqua manuscrite cette satire de Boissy ; Baron vit le danger, et pour le conjurer, il envoya bien vite au poëte son *Andrienne* en donnant les

plus grands éloges à la satire. Les vers si mal sonnants pour le pauvre Baron disparurent à sa plus grande joie.

Il paraît que peu de jours avant la première représentation des *Adelphes*, on commençait à parler beaucoup de cette comédie. Monsieur de Roquelaure pria Baron de venir la lire chez lui. — « Tu sais que je m'y connais, lui dit-il, je veux savoir si tu es moins ennuyeux que Térence, j'en ai fait fête à trois femmes d'esprit, viens dîner avec nous. » Baron flatté accepte avec reconnaissance et arrive à l'hôtel son manuscrit sous le bras, brûlant de lire son œuvre. Le dîner se prolonge. Enfin on sort de table ; mais les trois grandes dames, les plus illustres brelandières de la haute société de cette époque, ne sont pas plus tôt au salon qu'elles demandent des cartes. « — Des cartes ! s'écrie Roquelaure ; mais Baron va nous lire sa pièce. — Sans doute, répond une des comtesses, pendant ce temps-là nous ferons notre partie. Nous aurons double plaisir. » En entendant ces mots, Baron furieux se sauve et court encore, tandis que l'amphitryon se tient les côtes de rire.

Poinsinet fit de cette anecdote une jolie petite scène de sa comédie du *Cercle*.

La vanité de Baron lui valut un coup de plume assez piquant de Lesage dans le roman du *Diable boiteux*. Voici le portrait que l'aimable, satirique et spirituel auteur trace du comédien en faisant dire au démon :

« J'aperçois un histrion qui goûte, dans un profond sommeil, la douceur d'un songe qui le flatte

agréablement. Cet acteur est si vieux, qu'il n'y a tête d'homme à Madrid qui puisse dire l'avoir vu débuter. Il y a si longtemps qu'il paroît sur le théâtre, qu'il est, pour ainsi dire, théâtrifié. Il a du talent ; et il en est si fier et si vain, qu'il s'imagine qu'un personnage tel que lui est au-dessus d'un homme. Sçavez-vous ce que fait ce superbe héros de coulisse ? Il rêve qu'il se meurt, et qu'il voit toutes les divinités de l'Olympe assemblées pour décider de ce qu'elles doivent faire d'un mortel de son importance. Il entend Mercure qui expose au conseil des Dieux, que ce fameux comédien, après avoir eu l'honneur de représenter si souvent sur la scène Jupiter et les autres principaux immortels, ne doit pas être assujetti au sort commun à tous les humains, et qu'il mérite d'être reçu dans la troupe céleste. Momus applaudit au sentiment de Mercure ; mais quelques autres dieux et quelques déesses se révoltent contre la proposition d'une apothéose si nouvelle ; et Jupiter, pour les mettre tous d'accord, change le vieux comédien en une figure de décoration. »

Le Noble (Eustache Tenelière), qui a publié des ouvrages en tout genre et en grand nombre, eut l'existence la plus singulière, la plus *bohême*, dirait-on aujourd'hui.

Né à Troyes en 1643, d'une famille distinguée, il s'éleva par son esprit à la charge de procureur-général du Parlement de Metz. Il jouissait d'une réputation brillante et d'une fortune avantageuse, lorsqu'il fut accusé d'avoir fait à son profit de faux actes. Il fut

mis en prison au Châtelet, et condamné à faire amende honorable et à un bannissement de neuf ans. Le Noble appela de cette sentence, qui n'était que trop juste, et il fut transféré à la Conciergerie. Gabrielle Perreau, connue sous le nom de la *Belle Épicière*, était alors dans cette prison, où son mari l'avait fait mettre pour ses désordres. Le Noble la connut, l'aima, et se chargea d'être son avocat; cette femme ne fut pas insensible. Une figure prévenante, beaucoup d'esprit, une imagination vive, une facilité extrême pour parler et pour écrire, tout dans Le Noble annonçait un homme aimable. Les deux amants en vinrent bientôt aux dernières faiblesses. La Belle Épicière demanda à être enfermée dans un couvent, pour y accoucher secrètement entre les mains d'une sage-femme, que Le Noble y fit entrer comme pensionnaire. Le fruit de ses désordres parut bientôt au jour; et elle fut transférée dans un autre couvent, d'où elle trouva le moyen de se sauver. Le Noble s'évada aussi quelque temps après de la Conciergerie, pour rejoindre sa maîtresse. Ils vécurent ensemble quelque temps changeant souvent de quartier et de nom, de peur de surprise.

Pendant cette vie errante, elle accoucha de nouveau. Le Noble fut repris et mis en prison, où il fut condamné, comme faussaire, à faire amende honorable dans la chambre du Châtelet et à un bannissement de neuf ans. Son amante fut jugée; et en vertu d'un autre arrêt, Le Noble fut chargé de trois enfants déclarés bâtards. Malgré ce nouvel incident, il obtint la permission de revenir en France, à la condition de ne

point exercer de charge de judicature. Les malheurs de Le Noble ne l'avaient point corrigé : il fut déréglé et dissipateur toute sa vie, qu'il termina dans la misère, en 1711, âgé de soixante-huit ans. Il fallut que, par charité, la paroisse de Saint-Severin se chargeât de l'enterrement de cet homme, qui avait fait gagner plus de cent mille écus à ses imprimeurs. On a de lui un grand nombre d'ouvrages, recueillis en vingt volumes. On pourrait les diviser en trois classes : dans la première, on placerait les ouvrages sérieux ; dans la seconde, les ouvrages romanesques, et dans la troisième, les ouvrages poétiques, parmi lesquels on doit compter quatre pièces de théâtre, savoir : *Ésope, les Deux Arlequins, Thalestris* et *le Fourbe.*

Deux des pièces de Le Noble parurent au Théâtre-Français et deux au Théâtre-Italien. *Les deux Arlequins* (1691), pièce en trois actes et en vers, eut pour principal interprète le fameux Gherardi, qui imitait, dans Arlequin l'aîné, Baron, plus fameux encore, lequel venait de quitter le théâtre. Le public ne pouvant voir son idole courait en voir la copie. Cette comédie fut jouée sur le théâtre de Bruxelles, et l'on raconte que l'acteur chargé du rôle d'Arlequin ayant été sifflé, déclara tout net au public que si on recommençait il brûlerait ses habits de théâtre. Le lendemain à peine était-il en scène que de tout côté il vit pleuvoir près de lui des allumettes.

Le Fourbe, comédie en trois actes et en prose (1693), fut l'objet d'une singulière méprise. Le parterre la reçut fort mal. On ne put la jouer tout entière. Le secrétaire de la Comédie-Française, voulant

marquer sur le registre qu'elle n'avait pas été écoutée jusqu'à la fin, écrivit : *le Fourbe pas achevé*. Les auteurs de l'*Histoire du Théâtre-Français* prirent l'S pour un R et placèrent cette pièce dans le répertoire sous le nom du Fourbe Parachevé.

Lesage, contemporain de Baron, de Legrand, de Le Noble, de Campistron, mérite d'être étudié comme auteur de romans inimitables et comme l'un des créateurs du véritable opéra comique, plutôt que comme auteur du Théâtre-Français. En effet, il ne donna à ce théâtre que deux comédies, *Crispin rival de son maître* et *Turcaret*. Il est vrai que ces deux comédies sont restées à la scène, qu'elles y sont encore, surtout la dernière, qui a créé un type, celui du financier ou *Turcaret*, du nom du principal personnage, en sorte qu'on dit depuis cette pièce un turcaret, ainsi que l'on dit depuis Molière, un harpagon et un tartuffe.

Né en Bretagne en 1677, Lesage, orphelin à huit ans, ruiné par un oncle et tuteur maladroit, se maria de bonne heure, composa les romans de *Gil Blas*, de *Gusman d'Alfarache*, du *Diable boiteux*, du *Bachelier de Salamanque* et essaya (comme on dit aujourd'hui), de faire du théâtre. Il ne réussit pas d'abord. Quelques pièces tirées d'auteurs espagnols, traitées dans le goût espagnol, échouèrent ou ne purent pas même obtenir les honneurs de la représentation. Un peu dégoûté par ces revers successifs, il aborda les théâtres forains, y eut de grands succès ainsi qu'au Théâtre-Italien, et finit par obtenir des comédiens français de jouer son *Crispin Rival* en 1707 et son *Turcaret*

en 1709. La première de ces deux comédies fut donnée le même jour que *César Ursin*, également de lui, mais qui fut sifflée impitoyablement malgré la présence du prince de Conti. Le public, qui s'était montré fort mal disposé pour *César*, accueillit avec empressement et force applaudissements *Crispin*. Une chose assez bizarre, c'est que les deux mêmes pièces ayant été représentées à la Cour, ce fut César à qui le brillant aréopage fit fête, et Crispin qu'il considéra comme une simple farce. La ville avait fait preuve de meilleur jugement que la Cour dans cette circonstance.

Quelques jours avant la première représentation de *Turcaret*, il n'était question à Paris, que de cette pièce. La duchesse de Bouillon fit prier Lesage de lui la lire ; comme l'auteur ne pouvait le faire après avoir mangé, sans risquer de se rendre malade, il demanda qu'on voulût bien fixer l'heure de midi. Tout le monde est exact au rendez-vous, sauf l'auteur, qui ne paraît pas. Une heure, deux heures sonnent, pas de Lesage, pas de *Turcaret*. Enfin ils arrivent l'un portant l'autre. Lesage se confond en excuses, expliquant à la duchesse qu'il n'a pu sortir plus tôt du tribunal où se jugeait un procès duquel dépendait sa fortune. — N'importe, lui dit durement et avec hauteur la grande dame, vous m'avez fait perdre fort impertinemment deux heures à vous attendre. — Madame la duchesse, répond aussitôt Lesage, je vais vous faire regagner ces deux heures, en ne vous lisant pas ma comédie. » Là-dessus il sort du salon. En vain on court après lui, on veut le faire revenir, il

refuse. Depuis il ne remit jamais les pieds à l'hôtel de Bouillon.

Turcaret, satire sanglante contre les traitants dont Lesage avait, dit-on, à se plaindre, l'un d'eux lui ayant ôté un emploi lucratif dont il s'acquittait avec honneur, *Turcaret* eut de la peine à se produire sur la scène. Comme le *Tartuffe*, comme pour beaucoup de comédies qui mettent à nu un vice, font école et démasquent des hommes puissants, on voulut s'opposer à ce qu'il parût. Les financiers remuèrent ciel et terre dans ce but; ils échouèrent. Elle eut un certain succès, mais pas autant qu'elle en a eu depuis. D'abord le froid excessif de l'hiver de 1709 retint chez eux bien des gens qui auraient désiré l'entendre, et qui n'osaient affronter les glaces de la Comédie-Française (les calorifères et le gaz, ces deux agents d'un calorique souvent excessif et gênant dans nos théâtres modernes, n'étaient pas encore inventés.) Ensuite cette pièce, à ce qu'il paraît, renfermait trop de portraits d'originaux de l'époque, portraits frappants, si frappants que les murmures parvinrent en haut lieu et suscitèrent des difficultés. Il fallut l'ordre du Dauphin pour faire reparaître cette charmante comédie.

Bien que le *Turcaret* de Lesage ait déjà un siècle et demi, on peut dire que bien des choses qui s'y trouvent n'ont pas vieilli, ainsi lorsqu'à la scène dernière du premier acte, Frontin se dit à lui-même : — « J'admire le train de la vie humaine! nous plumons une coquette, la coquette mange un homme d'affaires, l'homme d'affaires en pille d'autres : cela fait un rico-

chet de fourberies le plus plaisant du monde. » Remplacez coquette et homme d'affaires par deux autres noms plus modernes, et vous avez une tirade qui va droit à l'enseigne du monde actuel.

Et ceci encore, dans la première scène du deuxième acte :

FRONTIN, à la Baronne.

Elle servait des personnes qui mènent une vie retirée, qui ne reçoivent que des visites sérieuses ; un mari et une femme qui s'aiment; des gens extraordinaires. Eh bien, c'est une maison triste ; ma pupille s'y est ennuyée.

LA BARONNE.

Où donc est-elle, à l'heure qu'il est?

FRONTIN.

Elle est logée chez une vieille prude de ma connaissance, qui, par charité, retire les femmes de chambre sans condition, pour savoir ce qui se passe dans les familles.

A la scène douzième du quatrième acte :

LA BARONNE, à Mme Jacob.

Eh! que faites-vous donc, madame Jacob, pour pourvoir ainsi, toute seule, aux dépenses de votre famille?

Mme JACOB.

Je fais des mariages, ma bonne dame. Il est vrai que ce sont des mariages légitimes : ils ne produisent pas tant que les autres ; mais, voyez-vous, je ne veux rien avoir à me reprocher..... Et si madame était dans le goût de se marier, j'ai en main le plus excellent sujet.

Ce qui prouve que M. Foy n'est pas l'inventeur de son art, et qu'il pourrait faire remonter au commen-

cement du dix-huitième siècle sa maison d'agence matrimoniale.

Il serait injuste de juger Lesage d'après ses premiers essais. Il s'était fourvoyé dans la traduction de drames espagnols longs, diffus, à caractères absurdes, romanesques, sans vérité; aussi n'a-t-il commencé à réussir qu'en redevenant lui-même, en abandonnant l'imitation d'un genre antipathique à la nation française, et en cherchant dans les propres inspirations de son talent et la mise en scène de ridicules, d'études de mœurs ou d'aventures prêtant au bon comique. Ses ouvrages sont pleins de finesse, de traits, de pensées vives et saillantes qui frappent en passant sans blesser. Comparaisons plaisantes, réflexions malignes, incidents bien trouvés, style pur, dialogue aisé et animé, voilà ce qu'on rencontre à chaque pas dans les œuvres dramatiques de Lesage, qui ne donna pas moins de quatre-vingts pièces aux petits théâtres de la Foire et aux Italiens. Nous reviendrons sur cet auteur lorsque nous traiterons de l'opéra comique.

Nous avons déjà parlé de CAMPISTRON, auteur dramatique de second ordre plutôt qu'auteur comique, puisqu'il ne donna à la scène que deux comédies, *le Jaloux désabusé* et *l'Amante amant*.

LAFONT, dont nous n'avons pas encore prononcé le nom, mérite qu'on s'arrête à quelques-uns de ses ouvrages. Fils d'un procureur au Parlement de Paris, il naquit dans cette ville en 1686 et mourut assez jeune (en 1725), après avoir donné au Théâtre-Français cinq à six comédies assez jolies, et à l'Opéra-

Comique (théâtre de la Foire), en collaboration avec Lesage ou d'Orneval, quelquefois avec tous deux, un pareil nombre de pièces estimées. En outre, l'Opéra eut de lui deux productions curieuses. Homme d'esprit, ayant d'heureuses dispositions pour le genre comique, il eût été à désirer pour le théâtre que sa vie fût plus longue. Ses comédies ont du naturel, les situations sont spirituellement choisies ou amenées, les rôles de valet semblent avoir été l'objet d'un soin particulier, il les place toujours dans une position piquante. Ses tableaux, a-t-on dit de ses œuvres, sont de charmantes toiles de chevalet, et peut-être a-t-il été bien inspiré en ne se risquant pas à composer une comédie en cinq actes. Du reste, la partie brillante de ses œuvres est la partie qui concerne l'Opéra. Malheureusement Lafont était joueur et buveur. Il passait le temps que lui laissait le travail, à boire dans quelque cabaret des environs de Paris ou à jouer dans quelque tripot de troisième ordre, n'étant pas assez favorisé de la fortune pour aborder les nombreuses et luxueuses maisons de jeu qui existaient alors. D'une indifférence toute philosophique à l'endroit des lieux où le menaient ses deux passions et à l'égard de ceux qu'il y rencontrait, il ne se montrait sensible qu'à la perte de son argent. Lorsqu'il avait tout perdu, ce qui lui arrivait presque chaque fois qu'il jouait, il se mettait au travail, pour passer du travail au jeu dès qu'il avait quelques écus dans la poche. Pendant l'hiver de 1709, il composa l'épigramme suivante, seule petite pièce qu'on connaisse de lui dans ce genre :

> Hé quoi ! s'écriait Apollon,
> Voyant le froid de son empire,
> Pour chauffer le sacré vallon,
> Le bois ne saurait donc suffire ?
> Bon bon ! dit une des neuf sœurs,
> Condamnez vite à la brûlure
> Tous les vers des méchants auteurs,
> Par là, nous ferons feu qui dure.

Danaé ou Jupiter Crispin, représentée en 1707, comédie en un acte et en vers libres, fut la première pièce de Lafont. Il emprunta ensuite aux *Mille et une Nuits* le sujet d'un autre ouvrage en un acte avec divertissement et musique de Gilliers, *le Naufrage ou la Pompe funèbre de Crispin* (1710).

Les Trois frères rivaux, une des jolies comédies de cet auteur, furent inventés à table. La Thorillière, dînant un jour avec Lafont, lui communiqua après boire et d'une façon très-embrouillée, le sujet d'une pièce dans laquelle il entrevoyait la manière de créer pour la scène un charmant rôle de valet intrigant. Lafont saisit avec beaucoup de bonheur cette idée et composa *les Trois Frères*. Ce fut un de ses beaux succès.

Nous ne devons pas oublier le théâtre de *Jean-Baptiste* Rousseau, théâtre bien médiocre à côté des autres poésies de ce grand auteur. Né à Paris en 1669 et fils d'un cordonnier, Rousseau, dont nous ne retracerons pas la vie, fut expulsé de France en 1712 par arrêt du Parlement. Il donna en 1694, *le Café*, assez médiocre petite pièce en un acte et en prose, dont le plus grand mérite est d'avoir inspiré le rondeau suivant :

> Le café, d'un commun accord,
> Reçoit enfin son passe-port.
> Avez-vous trop mangé la veille
> Ou trop pris de jus de la treille ?
> Au matin prenez-le un peu fort,
> Il chasse tout mauvais rapport ;
> De l'esprit il meut le ressort :
> En un mot on sait qu'il réveille ;
> Il ressusciterait un mort ;
> Et sur son sujet, sans effort,
> Rousseau pouvait charmer l'oreille,
> Au lieu qu'à sa pièce on sommeille
> Et que chez lui seul il endort.

Le Flatteur, comédie en cinq actes, jouée en 1696 en prose, mise en vers vingt années plus tard par l'auteur, eut un grand succès dans l'origine. « Le sujet, dit Rousseau, demandait autre chose que de la prose ; mais quand je la donnai au public, j'étais trop jeune et trop timide pour entreprendre un ouvrage de deux mille vers. » On prétendit qu'au sortir de la première représentation du *Flatteur*, le père de Rousseau voulut l'embrasser et qu'il fut durement repoussé par son fils. Cela est peu croyable, mais n'en donna pas moins lieu à une chanson d'Autreau, chanson avec estampe et qui causa un profond chagrin à Rousseau :

> Or, écoutez, petits et grands,
> L'histoire d'un ingrat enfant,
> Fils d'un cordonnier, honnête homme,
> Et vous allez entendre comme
> Le diable pour punition
> Le prit en sa possession.

Après le succès du *Flatteur*, Gâcon fit ce quatrain :

> Cher Rousseau, ta perte est certaine,
> Tes pièces désormais vont toutes échouer ;
> En jouant le flatteur, tu t'attires la haine
> Du seul qui te pouvait louer.

Rousseau fréquentait le café célèbre de l'époque, le café Laurent. Il y était, pour ainsi dire, le chef d'une bande de beaux-esprits, de poëtes en antagonisme avec une autre bande à la tête de laquelle se trouvait La Motte-Houdard. On s'y battait à coups d'épigrammes plus ou moins sanglantes. Après les représentations du *Capricieux*, joué avec un succès douteux en 1710, il y eut une recrudescence de ces épigrammes fort bien versifiées et qu'on attribua à Rousseau. Le poëte s'en défendit et accusa même Saurin d'en être l'auteur, de là le fameux procès qui se termina par l'arrêt du Parlement envoyant en exil perpétuel le malheureux Rousseau, accusé déjà et un peu convaincu d'une assez noire ingratitude.

C'est à l'occasion de ces faits et après les premières représentations du *Capricieux*, que Rousseau écrivit à son ami Duchet la lettre suivante :

« Permettez-moi, mon cher ami, de vous faire un petit reproche. D'où vient que m'écrivant un mois après la représentation de ma comédie, bien informé de ses diverses fortunes, que M. Desmarets, à qui vous aviez fait réponse, vous avait mandées ; d'où vient, dis-je, mon ami, que vous m'écriviez d'un air mystérieux : *Je vous félicite du succès qu'a dû avoir*

le Capricieux. En bonne foi est-ce avec moi qu'il faut prendre de ces politesses réservées et sèches? Pensez-vous que j'eusse trouvé mauvais que vous m'eussiez écrit : *J'ai été bien étonné d'apprendre le mauvais sort de votre première représentation?* Non, mon cher Duché, ce n'est point devant des gens comme vous que je suis honteux de ma mauvaise fortune. De qui est-ce qu'un malheureux recevra des consolations, si ce n'est de ses amis? Et comment pourront-ils le consoler, lorsqu'ils ignoreront ou feindront d'ignorer ce qui lui arrive? Ce n'est pourtant pas en cette occasion que j'en ai eu le plus de besoin. La pièce s'est relevée et a été fort applaudie pendant onze représentations, et aurait été à vingt, si les comédiens avaient voulu y joindre une pièce; ce qui, au lieu de cent pistoles que m'a valu cette comédie, m'en aurait valu deux cents. Mais apprenez la plus cruelle chose qui puisse arriver à un homme. On a fait des chansons sur un air de l'opéra qui se joue aujourd'hui, et depuis trois semaines, il en paraît tous les jours de nouveaux couplets; mais les plus atroces et les plus abominables du monde, à ce qu'on dit, contre tous ceux sans exception qui vont au café de madame Laurent. J'ai tort de dire sans exception, car je suis excepté, moi; et cela, joint à ce qu'elles sont fort bien rimées la plupart, a fait soupçonner que j'en étais l'auteur. De sorte qu'avec les sentiments que vous me connaissez, et l'intégrité dont je crois, sans vanité, que personne ne peut se louer à plus juste titre que moi, me voilà sans y penser mis au nombre des monstres qu'il fau-

drait étouffer à frais communs. Car il n'y a point de
termes qui puissent exprimer la noirceur dont je
serais coupable, si les meilleurs amis que j'aie eus,
gens qui m'ont donné récemment, à l'occasion de ma
pièce et en mille autres, des preuves de leur amitié
et de l'intérêt qu'ils prennent en moi, gens, en un
mot, dont je suis sûr; si ces gens-là, dis-je, étaient
l'objet que j'eusse pris pour mes satires. Pour moi
le parti que j'ai pris a été de faire une déclaration
que j'étais prêt à signer que l'auteur de ces libelles
est le plus grand coquin du monde. Je l'ai même
mise en rimes, comme vous verrez par l'épigramme
que je joins à cette lettre, et cela fait, j'ai renoncé,
pour le reste de ma vie, à aller dans tous les lieux
publics, où en effet des gens connus, comme nous,
courent un fort grand risque, par le mélange inévitable de gens qu'on ne connaît point, et même de
ceux qu'on connaît pour de malhonnêtes gens. Je
m'en trouve très-bien; et depuis quinze jours que je
cesse d'y aller, je suis devenu beaucoup plus attaché
à mes affaires, plus assidu à voir bonne compagnie,
et meilleur économe de mon temps. Il me fallait un
malheur comme celui-là pour me dessiller les yeux,
et me désacoquiner de la hantise d'un lieu qui, au
bout du compte, n'honore pas ceux qui le fréquentent. A Paris, le 22 février 1710. »

ÉPIGRAMME.

Auteur caché, qui que tu sois,
Brigand des forêts du Parnasse,
Qui, de mon style et de ma voix,
Couvres ton impudente audace;

> Vil rimeur, cynique effronté,
> Que ne t'es-tu manifesté ?
> Nous eussions tous deux fait nos rôles ;
> Toi, d'aboyer qui ne dit mot,
> Et moi de choisir un tricot
> Qui fût digne de tes épaules.

Vers la fin du règne de Louis XIV et probablement dans le but d'amuser le vieux roi, qui ne s'amusait plus guère depuis qu'il était en puissance de la rigide marquise de Maintenon, on généralisa au théâtre l'usage des *divertissements*, introduit par Molière dans ses dernières pièces. On appelait divertissements les ballets, les chœurs, les danses mêlées de chants qu'on plaçait soit au milieu, soit à la fin des comédies, et que l'on justifiait tant bien que mal. C'est au reste un usage qui s'est perpétué à l'Opéra jusqu'à nos jours, puisque nous n'assistons pas à une grande mise en scène des chefs-d'œuvre lyriques, sans y voir intercalé un ballet dont quelquefois les chœurs en chantant forment la musique, ainsi que cela a lieu dans *Guillaume Tell*. Le sujet de l'opéra se prête quelquefois par lui-même à l'introduction du ballet ou *divertissement*, pour parler le langage de la fin du dix-septième siècle, plus souvent il est amené sans que l'on sache pourquoi ; mais qu'importe une invraisemblance de plus ou de moins, tout n'est-il pas invraisemblance dans un opéra, dans un opéra-comique ou dans un vaudeville ? Le théâtre, si l'on excepte la tragédie et la comédie, représente, comme la peinture, une nature de convention.

A l'époque dont nous parlons, quelques auteurs

du second ordre, s'efforçaient de marcher sur les traces de Molière et ne pouvaient arriver qu'à tirer à eux, avec beaucoup de peine, quelques bribes de la succession du grand *peintre* dramatique ; à cette époque, disons-nous, le *divertissement* prit des proportions considérables et, à notre avis, parfaitement ridicules. Plus de comédie médiocre qui n'eût son divertissement, jeté à la face du public, souvent sans rime ni raison ; aussi voyons-nous presque tous les auteurs chercher leurs succès dans cet élément nouveau. Ajoutons cependant que beaucoup de bonnes et saines comédies représentées au Théâtre-Français et données par des hommes de talent, surent s'affranchir de ce tribut payé au goût du public.

A l'époque que nous allons aborder, c'est-à-dire sous la Régence, le Théâtre-Italien, les théâtres forains et l'Opéra avaient également pris des proportions considérables ; beaucoup d'auteurs avaient abandonné les travaux sérieux de la Comédie-Française, pour se jeter dans les pièces moins difficiles à concevoir et qui attiraient le public. La haute comédie perd alors de son charme et l'on voit les scènes d'un ordre secondaire prédominer à Paris et dans la province. Le nombre des spectacles augmente et ce n'est point au profit des œuvres d'art.

XVII

LA COMÉDIE SOUS LA RÉGENCE

(DE 1715 A 1723)

Influence du théâtre sur les mœurs et des mœurs sur le théâtre. — DESTOUCHES seul auteur sérieux ayant produit des comédies à caractères pour la Comédie-Française sous la Régence. — Notice sur lui. — Son genre de talent. *L'Ingrat* (1712). — *L'Irrésolu* (1713). — *La Fausse Veuve* (1715). — *Le Triple Mariage* (1716). — Ce qui donna lieu à cette pièce. — *L'Obstacle imprévu* (1717). — *Le Philosophe marié* (1727). — *Les Envieux* (1727). — Anecdote. — *Le Philosophe amoureux* (1729). — Couplet sur cette pièce. — *Le Glorieux* (1732). — L'acteur Dufresne pris pour type. — Vers sur la préface de cette pièce. — *L'Ambitieux et l'Indiscrète* (1737). — Comédie longtemps interdite. — *La force du Naturel* (1750). — Mot de Mademoiselle Gaussin. — Bon mot d'une autre Gaussin moderne. — *Le Dissipateur* (1753). — *La Fausse Agnès*, *l'Homme singulier*, *le Tambour nocturne*, représentés après la mort de Destouches (en 1759, 1762, 1765). — *Les Amours de Ragonde* (1742), opéra comique composé pour la duchesse du Maine.

Si le théâtre influe sur les mœurs des peuples, les mœurs aussi influent sur le théâtre. Pendant les guerres de religion, la scène est occupée par des pièces à sujets religieux ; pendant les graves pé-

riodes du gouvernement de Richelieu et du règne du Grand Roi, la scène voit naître les tragédies à sujets héroïques des Corneille et des Racine, les belles comédies de mœurs de Molière. Quand vient la Régence, avec ses mœurs légères, le théâtre perd ses auteurs sérieux ; la comédie facile, l'opéra comique, le vaudeville, les pièces qui n'ont plus aucun cachet d'étude, qui commençaient à se faire pressentir aux dernières années de Louis XIV, font irruption sur notre théâtre ; les Italiens, avec leurs bouffonneries, sont rappelés, et la scène tend à se modifier complétement, à devenir déjà ce qu'elle est de nos jours.

Sous le gouvernement du Régent, nous ne voyons guère qu'un seul auteur sérieux, DESTOUCHES, ayant bien voulu vouer son talent au Théâtre-Français, et nous rappeler, par ses comédies à caractères, l'école de Molière, qui s'éloignait de plus en plus à cette époque légère, frivole, graveleuse et inconséquente. Tous les autres auteurs s'étaient jetés du côté des Italiens ou travaillaient pour les théâtres de la Foire.

Philippe-Néricault DESTOUCHES, né à Tours en 1680, après avoir fait de bonnes études à Paris, entra dans l'armée et se trouva au siége de Barcelone où il faillit périr par suite d'une explosion de mine. Ayant fait la connaissance du marquis de Puysieux pendant que son régiment était à Soleure, le marquis, alors ambassadeur de France en Suisse, s'attacha beaucoup à lui et l'engagea si fortement à se vouer à la diplomatie, que Destouches suivit ce conseil. Grâce à son protecteur, il fut nommé bientôt premier se-

crétaire d'ambassade. L'étude des grandes affaires politiques ne l'empêcha pas de se livrer au culte des Muses, pour lequel il avait dès son enfance montré une vocation très-prononcée. Pendant son séjour en Suisse, il avait composé une de ses bonnes comédies, la première, *le Curieux impertinent*, qui eut plus tard du succès à Paris.

En 1717, le Régent l'envoya en Angleterre où il resta sept années chargé des affaires de France. Il s'y maria. Le duc d'Orléans lui destinait le département des affaires étrangères. Après la mort de ce prince, Destouches, qui avait déjà fait jouer plusieurs comédies très-remarquables, se retira dans une terre près de Melun. C'est dans cette solitude qu'il composa une bonne partie des pièces qui composent son répertoire. Il venait de temps en temps à Paris porter une comédie aux acteurs du Théâtre-Français, et repartait toujours pour sa campagne la veille de la première représentation. Il y mourut en 1754, à l'âge de soixante-quatorze ans. Il avait été reçu à l'Académie en 1723. Destouches était un homme d'une candeur, d'une franchise qui le firent toujours aimer et estimer de tout le monde. Impossible de voir personne ayant un plus aimable caractère.

On doit assigner à ce poëte une des meilleures places parmi les auteurs comiques qui ont travaillé pour la scène française. En effet, on remarque dans ses comédies une grande justesse de dialogue, une versification facile, un comique noble, une morale saine, un jugement mûri par l'étude, une élégante

simplicité comparable à celle qu'on admire dans Térence, un soin parfait à rejeter tout ce qui sent l'afféterie. Ses compositions ont un grand cachet de vérité, de naturel, d'honnêteté. On peut le mettre au-dessous de Molière et au-dessus de Regnard; car s'il n'a ni la force comique du premier, ni la gaieté vive du second, il réunit à un certain degré les qualités essentielles de l'un et de l'autre. Souvent même ses comédies présentent un dénoûment plus adroit, plus heureux que le dénoûment des pièces de Molière, plus moral et plus décent que dans celles de Regnard. Le plus grand reproche que l'on puisse adresser aux compositions de Destouches, c'est un peu de monotonie dans la facture, un style quelquefois diffus et trop de régularité dans la marche de l'action.

La première comédie que Destouches fit jouer est *le Curieux impertinent*, en 1710. Il donna ensuite, en 1712, *l'Ingrat*, comédie en cinq actes et en vers, qui eut du succès. L'auteur, fils plein de bons sentiments et qui prélevait sur son avoir la somme considérable, à cette époque surtout, de quarante mille livres, pour l'envoyer d'Angleterre en France, à son père chargé d'une nombreuse famille, ce fils pouvait bien stigmatiser le vice affreux de l'ingratitude.

Une année plus tard, en 1713, Destouches donna une autre comédie en cinq actes et en vers, *l'Irrésolu*, et deux ansa près *le Médisant*, également en cinq actes et en vers, et *la Fausse Veuve* ou *le Jaloux sans jalousie*, en un acte et en prose. Cette dernière pièce ne réussit pas. C'est à la suite de cette première représentation

de *la Fausse Veuve*, que le théâtre resta fermé pendant un mois entier, à cause de la mort de Louis XIV. *Le triple Mariage*, jolie petite comédie en un acte et en prose, fut jouée en 1716. La donnée en paraîtrait aujourd'hui assez médiocre et parfaitement invraisemblable, cependant l'idée en fut suggérée à l'auteur par une aventure véritable. Un homme d'un âge avancé, père d'un fils et d'une fille, épouse en secret une jeune personne qui, au bout de quelques mois, le décide à déclarer son mariage. Le brave homme juge à propos de faire cette confidence à ses enfants, à la fin d'un repas de famille. Or, quel n'est pas son étonnement lorsque son fils, après avoir entendu l'aveu, se lève et vient présenter à la bénédiction paternelle une jeune femme qu'il a épousée aussi secrètement. La fille, à son tour, imite son frère et présente un mari qu'elle a pris sans le consentement de l'auteur de ses jours. Le père se décide à tout approuver et à porter un toast aux trois mariages. Telle est l'aventure que Destouches a fort spirituellement mise en action dans sa jolie comédie.

En 1717 parut *l'Obstacle imprévu*, comédie en cinq actes. En 1727, *le Philosophe marié* et *les Envieux*. Ainsi, on voit que Destouches resta dix années sans rien composer pour le théâtre, absorbé sans doute par ses fonctions diplomatiques. La comédie des *Envieux* est une critique du *Philosophe marié*. Cette dernière comédie, en cinq actes et en vers, est tout simplement l'histoire du mariage secret de l'auteur. Destouches, envoyé en Angleterre avec l'abbé depuis cardinal Dubois, resta pendant quelques mois à la cour de

Londres avec le trop célèbre abbé. Dubois ayant été rappelé à Paris pour remplir les hautes fonctions de secrétaire des affaires étrangères, laissa Destouches en qualité de ministre plénipotentiaire de France. C'est alors que le poëte-diplomate conçut une passion des plus violentes pour une Anglaise fort jolie, d'une naissance fort distinguée. Il l'épousa dans la chapelle de l'ambassade. La bénédiction nuptiale fut donnée par le chapelain en présence de la sœur de sa femme et de quatre témoins. La cérémonie fut tenue secrète, et le mari, reprenant la plume du poëte, fit de cette union une fort bonne comédie. Puis il composa lui-même la critique de sa propre comédie, dans une pièce intitulée *les Envieux*.

En 1729 on joua au Théâtre-Français *le Philosophe amoureux*, qu'on devait donner sous le titre du *Philosophe garçon*, comédie en cinq actes et en vers, longtemps attendue, longtemps désirée comme le fameux *Catilina* de Crébillon, annoncé en sept actes et qu'on ne finissait pas de mettre à l'affiche. Cela donna lieu à un joli couplet chanté dans *les Spectacles malades* par un médecin de la Comédie-Française :

> Un peu de nouveau comique
> Dans l'hyver vous sera bon ;
> Le *Philosophe garçon*
> A la fin de sa boutique ;
> Mais il faut avec cela
> Sept gros de séné tragique,
> Mais il faut avec cela
> Sept gros de *Catilina*.

Le Glorieux, 1732, la meilleure production de

Destouches, comédie en cinq actes et en vers, restée au théâtre, fut écrite pour l'acteur Dufresne, choisi par l'auteur pour type. Aussi Dufresne joua-t-il le rôle d'original. Ce comédien avait un valet avec lequel il daignait parfois s'abaisser jusqu'à la confidence. Ce valet, véritable Crispin de comédie, courait au foyer raconter aux camarades de son maître les propos excentriques de ce dernier, ce qui, bien entendu, amusait fort les bons camarades. Un jour cependant, leur joie se changea en colère; Dufresne ne voulant pas jouer, dit avec emphase à son domestique qui s'empressa de venir leur rapporter la phrase : — « Champagne, allez-vous en dire à *ces gens* que je ne jouerai pas aujourd'hui. »

La préface mise par l'auteur en tête de la pièce parut quelque peu présomptueuse, ce qui donna lieu à cette épigramme :

> Destouches, dans sa comédie,
> A cru peindre le Glorieux ;
> Et moi je trouve, quoi qu'on die,
> Que sa préface le peint mieux.

Après *le Glorieux, l'Ambitieux et l'Indiscrète,* tragi-comédie en cinq actes et en vers, jouée sans avoir été affichée, en 1737. Le sort de cette pièce fut longtemps incertain. Les comédiens, dès qu'on la leur avait présentée, l'avaient unanimement reçue, fondant sur elle de grandes espérances ; mais le lieutenant de police, trouvant ou croyant y voir des allusions contre le garde-des-sceaux, refusa net l'autorisation de

la jouer. Quelques démarches que l'on fît près de lui, l'interdiction fut maintenue jusqu'à la disgrâce du personnage que l'on prétendait désigné. Alors on obtint la libre pratique et la comédie put paraître, mais n'obtint pas un bien grand succès, malgré les efforts de mademoiselle Dangeville qui cependant par son jeu spirituel, par sa grâce, par la naïveté qu'elle mit dans son rôle, la sauva d'une chute et la préserva d'une cabale.

En 1750, quatre ans avant la mort de Destouches, cet auteur, quoiqu'il fût âgé de soixante-dix ans, donna une pièce en vers et en cinq actes, la *Force du naturel*, qui ne fut ni un succès ni une défaite, malgré le jeu de cette même Dangeville. La célèbre mademoiselle Gaussin y avait un rôle de jeune fille dans lequel se trouvaient ces vers :

. C'est un pauvre mouton,
Je crois que, de sa vie, elle ne dira non.

Ce trait fit rire la salle entière qui connaissait ce mot de cette tendre actrice : « Ça leur fait tant de plaisir, et à moi si peu de peine ! » Ces mots rappellent ceux du même genre de la Gaussin du dix-neuvième siècle, à qui l'on demandait quel était le père de deux charmants enfants : — « Ma foi, je n'en sais rien, il entre tant de monde ici, et puis j'ai la vue si basse ! »

Destouches donna encore une comédie, peu de temps avant de fermer les yeux, *le Dissipateur ou l'honnête Friponne*, en cinq actes et en vers ; impri-

mée en 1736, jouée en province en 1737, cette pièce ne fut représentée à Paris qu'en 1753.

Deux autres, *la Fausse Agnès*, imprimée en 1736, *le Tambour Nocturne* et *l'Homme Singulier*, imprimées dès 1736, ne furent représentées qu'en 1759, 1762 et 1765, bien longtemps après la mort de l'auteur. L'une de ces comédies, *le Tambour Nocturne ou le Mari devin*, en cinq actes et en vers, est une charmante pièce, encore reprise quelquefois à la scène, dont la donnée, assez frivole en apparence, a été souvent imitée, et qui plaît toujours.

Destouches a aussi composé en 1742, un opéra comique avec trois intermèdes, les *Amours de Ragonde*, pour être joué sur le théâtre de la duchesse du Maine, à Sceaux.

Ainsi que nous l'avons dit, Destouches est à peu près le seul auteur qui ait travaillé pour la Comédie-Française et composé des pièces sérieuses pour le théâtre, sous la Régence.

XVIII

LA COMÉDIE SOUS LOUIS XV

Les comédies de Voltaire. — *L'Indiscret* (1725). — *L'Enfant prodigue* (1736). — *Nanine* (1749). — Anecdotes. — *L'Écossaise* (1760). — *L'Écueil du sage* (1762). — *La Femme qui a raison* (1760). — *Le Dépositaire* (1772). — Anecdote. — Anecdote relative à *l'Écueil du sage*. — Anecdotes sur Voltaire. — Son dernier voyage à Paris en 1778. — Le credo d'un amateur du théâtre. — Anecdotes relatives à Voltaire après sa mort. — *L'Ésope* de Boursault à propos des *Muses rivales*. — Pellegrin. — Épitaphes. — Lachaussée. — Inventeur du drame. — Ses productions dramatiques. — Comédies larmoyantes. — Réflexions. — *La Fausse antipathie* (1733). — *Le préjugé à la mode* (1735). — *L'École des amis* (1737). — *Mélanide* (1741). — Anecdote. — Couplet. — *Paméla* (1743). — Anecdotes. — *Le Retour de jeunesse* (1749). — Vers ridicules. — Anecdote. — *L'Homme de Fortune*. — Autreau et d'Allainvalle, de 1725 à 1740. — Marivaux. — *Le Legs*. — Sainte-Foix. — *L'Oracle* (1740). — Anecdote. — *La Colonie* (1749). — Anecdote. — Le manche à balai. — Boissy. — Son genre de talent. — *Le Babillard* (1725). — *Le Français à Londres* (1727). — *L'Impertinent* (1724). — *L'Embarras du choix* (1741). — Portrait de la Gaussin. — *L'Époux par supercherie* (1744). — Anecdote. — *La Folie du jour* et *Le Médecin par occasion* (1744). — *Le Duc de Surrey* (1746). — Anecdote. — Pont de Veyle. — *Le Complaisant* (1732). — *Le Fat puni* (1739). — *La Somnambule* (1739). — Histoire de cet auteur. — Anecdote plaisante. — Son goût naturel pour la chanson. — Piron. — *La Métromanie* (1738). — Anecdotes. — Fagon. Son caractère indolent. — *Le Rendez-vous* (1733). — *La Pupille* (1734). Vers à Gaussin. — *Lucas et Perretté* (1734). — Vers. — *Les Caractères de Thalie* (1737). — Trois comédies en une. — *L'Heureux Retour* (1744). — Lamotte-Houdard. — *Le Magnifique* (1731). — Sa prodigieuse mémoire.

— Anecdote. — Principaux auteurs de cette époque. — L'AFFICHARD. — Son indifférence. — *Les Acteurs déplacés* (1735). — Ce qui fait le succès de cette pièce. — *La Rencontre imprévue.* — GRESSET. — Ses trois pièces. — *Sidney.* — *Le Méchant* (1747). — Anecdotes. — Épigramme. — La tragédie d'*Édouard III* (1740). — Critique spirituelle. — CAHUSAC. — *Le comte de Warwick.* — *Zénéide* (1743). — *L'Algérien* (1744). — Pièce de circonstance. — Anecdote. — Les trois Rousseau. — ROUSSEAU de Toulouse (Pierre). — *Les Méprises* (1754).

Le long règne de Louis XV vit paraître et disparaître beaucoup d'auteurs dramatiques, dont plusieurs furent des hommes de mérite. En tête de ceux qui donnèrent les productions les plus remarquables au Théâtre-Français, nous devons citer encore une fois le poëte-roi, VOLTAIRE, aux tragédies duquel, dans notre premier volume, nous avons consacré déjà un chapitre spécial.

Voltaire fit représenter ou composa les comédies de : *l'Indiscret*, *l'Enfant Prodigue*, *l'Écossaise*, *Nanine*, *l'Écueil du sage*, *la Prude*, *la Femme qui a raison*, *la Comtesse de Givry*, *le Dépositaire*.

L'Indiscret date de 1725, il est en un acte. *L'Enfant Prodigue* fut joué en 1736 pour la première fois et en quelque sorte par surprise pour le public. On devait donner *Britannicus*; au moment de commencer, on vint annoncer que l'indisposition subite d'une actrice (car déjà à cette époque les *indispositions subites* étaient choses communes au théâtre) ne permettait pas de représenter cette tragédie, mais que le public, par compensation, pourrait assister à une comédie nouvelle en cinq actes et en vers. Le public ne fut pas dupe de cette *comédie* à la *Comédie*, mais se laissa

faire et entendit la pièce de Voltaire; on lui fit bon accueil comme elle le méritait. Piron racontait qu'étant un jour à la Foire avec Voltaire et plusieurs autres personnes, au Théâtre des Marionnettes où l'on jouait le trait d'histoire de l'Enfant Prodigue, il dit au grand poëte : — « Savez-vous que je vois là de quoi faire une bonne comédie? » « C'est dans la crainte, ajoutait Piron, que je ne fisse ce que j'avançai, que M. de Voltaire prit les devants et composa sa pièce ; et de fait, j'avais moi-même un plan sur le même sujet sans sortir de l'Évangile. » Voilà qui prouve, qu'alors comme aujourd'hui, un auteur dramatique ne saurait être trop discret.

L'Écossaise a été jouée en 1760, mais imprimée longtemps avant cette époque. Elle suivit de deux mois la comédie des *Philosophes*, interdite dans le principe. Si on eût voulu la donner avant, nulle doute qu'elle n'eût été défendue, car elle offrait les mêmes allusions.

En 1762 parut *l'Écueil du sage*, qui fut mal reçu. Quant aux autres comédies de Voltaire, elles n'eurent pas toutes les honneurs de la scène française. *La Prude, la Femme qui a raison, le Dépositaire* ne furent jouées que sur des théâtres particuliers. En 1760, cependant, on donna à Paris la seconde de ces trois pièces. Elle avait été représentée en 1748, pour la première fois, à Lunéville, dans le palais du Roi de Pologne. Les rôles étaient tenus par des personnages de la plus haute distinction. Ainsi la marquise du Châtelet jouait le principal. Plus tard, on donna cette comédie sur un théâtre

élevé à Carouge, petite ville située à un quart de lieue de Genève, sur les terres de la Savoie, et où une troupe d'acteurs français faisait très-bien ses affaires. Les citoyens de Genève s'y portaient en foule. Malheureusement les magistrats de cette cité, gens très-puritains, à ce qu'il paraît, craignant que le spectacle n'introduisît le goût du luxe et de l'oisiveté dans la république, prièrent le Roi de Sardaigne d'interdire les représentations et le Roi accueillit leur requête. *Le Dépositaire*, comédie en cinq actes et en vers, écrite en 1772, fut inspiré à Voltaire par un trait de la célèbre Ninon de Lenclos. Avant de partir pour l'armée, un officier confia deux dépôts précieux, l'un à Ninon, l'autre à un ecclésiastique. Le dépôt remis à Ninon fut rendu au légitime propriétaire avec la plus scrupuleuse fidélité, tandis que l'autre fut perdu pour lui : — J'ai tout distribué en œuvres pies, disait le dépositaire infidèle. Voilà pourquoi Saint-Évremond appelle dans ses lettres, Ninon, la belle gardeuse de cassette.

A propos de la première de ces quatre comédies, *l'Écueil du sage*, Voltaire se permit une bonne plaisanterie qui amusa beaucoup le public lorsqu'il la lui fit connaître, et qui prouve qu'au dix-huitième comme au dix-neuvième siècle, il est bon d'avoir de puissants protecteurs ou un nom pour pouvoir se faire accepter de MM. les comédiens ou de MM. les directeurs. Un jour, un pauvre jeune homme parfaitement obscur, vient présenter au haut et puissant aréopage de la Comédie-Française, une pièce ayant pour titre : *le Droit du Seigneur*. Il la remet

à ce que l'on appelait alors le comédien semainier. Il est reçu, selon l'usage, avec morgue, et n'obtient qu'à force de supplications et d'instances les plus humbles, la promesse qu'on daignera jeter les yeux sur son *factum*. Après bien des courses, bien des prières pour avoir une nouvelle audience, on lui déclare que sa pièce a été lue, qu'elle est détestable. Le jeune homme fait observer que l'arrêt est rigoureux, il dit qu'il a montré sa comédie à quelques personnes de goût qui ne l'ont pas trouvée aussi mauvaise, qu'enfin M. de Voltaire lui-même, lui a fait l'honneur de l'approuver. On lui rit au nez et on veut bien ajouter que, pour sa gouverne, il ne doit pas se laisser séduire par des applaudissements de complaisance, que d'ailleurs les gens du monde n'entendent rien à ces sortes d'affaires, que quant à l'illustre auteur qu'il met en avant, c'est sans doute un persiflage. Le pauvre diable insiste pour avoir une lecture ; on lui répond qu'il veut rire, sans doute, que la Comédie ne s'assemble pas pour une rapsodie pareille. Néanmoins il parvient à avoir sa lecture. On l'écoute sans l'entendre, et la pièce est conspuée à l'unanimité. Notre jeune homme se retire enchanté, car c'était une petite comédie qu'il venait de jouer à Messieurs les comédiens. Quelque temps après, Voltaire adresse cette même pièce, qui était *de lui*, à la Société, sous le titre de *l'Écueil du sage*. On la reçoit avec respect, on la lit avec admiration, et on prie l'auteur de continuer à être le bienfaiteur de la compagnie. C'est alors que le malin vieillard s'empressa de raconter partout l'histoire du jeune homme envoyé par lui.

On fit à ce sujet une caricature représentant le tribunal auguste de Messieurs de la Comédie-Française *en bûches coiffées de perruques*.

Voltaire, un des hommes de génie les plus extraordinaires qui aient jamais paru, composa jusqu'à sa dernière heure. A la fin de sa carrière, il fit jouer sa tragédie de *Zulime*, sur laquelle on fit l'épigramme suivante :

> Du temps qui détruit tout, Voltaire est la victime ;
> Souvenez-vous de lui, mais oubliez *Zulime*.

Au mois d'octobre 1768, on répandit à la Cour le bruit de la mort de l'auteur de *Zaïre*, en disant qu'il était passé de vie à trépas dans l'impénitence finale. On crut à cette nouvelle, il avait alors soixante et quatorze ans. Il est vrai qu'il devait vivre encore dix années. Le comte d'Artois s'écria : *Il est mort un grand homme et un grand coquin !*

Quelque temps après cette fausse nouvelle de la mort du célèbre philosophe, on imagina de composer dans le foyer du Théâtre-Français, une facétie qu'on intitula le *Credo d'un amateur du théâtre*, la voici :

« Je crois en *Voltaire*, le père tout-puissant, le créateur du théâtre et de la philosophie. Je crois en *Laharpe*, son fils unique, notre seigneur, qui a été conçu du comte *d'Essex*, est né de *Lekain*, a souffert sous M. *de Sartines*, a été mis à Bicêtre, est descendu aux cabanons, le troisième mois est ressuscité d'entre les morts, est monté au théâtre, et s'est assis à la droite de Voltaire, d'où il est venu juger les

vivants et les morts. Je crois à Lekain, à la sainte association des fidèles, à la confrérie du sacré génie de M. *d'Argental*, à la résurrection des *Scythes*, aux sublimes illuminations de M. de *Saint-Lambert*, aux profondeurs ineffables de madame *Vestris*. Ainsi soit-il ! »

A cette époque, Laharpe écrivait dans *le Mercure* où il était chargé des comptes-rendus des pièces de théâtre.

Au commencement de l'année 1778, Voltaire, alors âgé de près de quatre-vingt-quatre ans, voulut revoir Paris et jouir encore des hommages dont il espérait être l'objet à l'Académie et au théâtre, malgré le peu de sympathie qu'il inspirait à la Cour et l'anthipatie qu'avaient pour lui les dévots et le parti ecclésiastique. Il descendit avec sa nièce, madame Denis, chez le marquis de Villette, et bientôt ce fut chez lui une procession non interrompue des personnages de tous les rangs. La fatigue fit tomber malade, au bout de quelque temps, le philosophe de Ferney ; mais on ne put l'empêcher de recevoir et de se livrer à son ardente imagination. Madame de Villette, demoiselle de Varicourt, élevée plusieurs années chez Voltaire, qui avait été son bienfaiteur, s'était mariée au marquis. Ce dernier ayant demandé à mademoiselle Arnoux, dans une visite faite à son hôte, ce qu'elle pensait de sa femme : « C'est, répondit-elle, une fort belle édition de *la Pucelle.* »

Le séjour de Voltaire à Paris fut un véritable événement. On désirait beaucoup qu'il pût être présenté à la Cour et au Roi, à Versailles ; mais Louis XVI dé-

clara qu'il ne l'aimait ni ne l'estimait, que c'était déjà beaucoup de fermer les yeux sur son arrivée dans la capitale de la France. Malgré cela, il fut décidé à cette époque que la statue de Voltaire serait exécutée en marbre par Pigal, auquel le directeur-général des bâtiments la commanda. Comme ce même Pigal devait faire également celle du maréchal de Saxe, le grand poëte lui adressa les vers suivants :

> Le Roi connaît votre talent ;
> Dans le petit et dans le grand
> Vous produisez œuvre parfaite.
> Aujourd'hui, contraste nouveau !
> Il veut que votre heureux ciseau
> Du héros descende au trompette.

Au mois de mars, la maladie de Voltaire fit des progrès assez effrayants. Il venait de mettre la dernière main à sa tragédie d'*Irène*, qu'on devait représenter au Théâtre-Français en sa présence, et il se désolait à la pensée qu'il ne pourrait peut-être assister à la première représentation. Dès qu'on sut dans Paris que le chef des philosophes était en danger, plusieurs prêtres se présentèrent chez lui. Il finit par en recevoir un, nommé l'abbé Gauthier, chapelain des Incurables, et qui déjà avait converti, disait-on, le fameux abbé L'Attaignant, fort connu pour ses mœurs déréglées. Voltaire se confessa et l'on fit sur cet acte l'épigramme suivante :

> Voltaire et L'Attaignant, d'humeur encore gentille,
> Au même confesseur ont fait le même aveu :
> En tel cas il importe peu
> Que ce soit à *Gauthier*, que ce soit à Garguille :

Mons Gauthier, cependant, nous semble bien trouvé ;
L'honneur de deux cures semblables
A bon droit était réservé
Au chapelain des Incurables.

Voltaire ne mourut pas, mais il ne put aller à la représentation de son *Irène ;* seulement il apprit qu'à la fin du spectacle, le parterre avait demandé de ses nouvelles et que l'acteur en scène en avait donné de favorables (1). On était au milieu de mars 1778. Deux jours après, Voltaire ressuscité tenait cour plénière chez le marquis de Villette, promettait de se montrer au Théâtre-Français, à l'Académie, et de se faire recevoir franc-maçon.

La tragédie d'*Irène* avait été un succès de convenance, ce qu'on avait eu soin de cacher à Voltaire. Le poëte fut si fier de ce qu'il croyait être un triomphe complet, qu'il mit immédiatement en ordre sa pièce d'*Agathocle*, pour la faire jouer de suite. Il voulut savoir quels étaient les vers qui avaient été applaudis dans *Irène*. On lui dit que c'étaient ceux contraires au clergé. Il en fut ravi, espérant que cela pourrait, aux yeux de ses amis et partisans, compenser la fâcheuse impression que sa fameuse confession avait produite. Ce fut à cette époque extrême de la vie du philosophe, qu'une grande dame, vieille coquette, voulant essayer sur lui l'effet de ses charmes, vint le voir en toilette fort décolletée. Aper-

(1) Pendant tout le temps de cette représentation, qui eut lieu le 16 mars, il partit des messagers de la Comédie-Française chargés de dire à l'auteur que tout allait bien, que sa pièce était portée aux nues.

cevant les yeux de Voltaire fixés sur sa gorge très-découverte, elle lui dit : « Comment ! est-ce que vous songeriez encore à ces petits coquins-là ? — Petits coquins, répond avec vivacité le malin vieillard, petits coquins, Madame, ce sont bien de grands pendards. »

Dès qu'on sut que le philosophe de Ferney irait à la Comédie-Française, ce fut chaque jour au théâtre une foule énorme, ce qui plaisait fort à Messieurs les sociétaires ; ils se mirent même à exploiter cette réclame d'un nouveau genre, en faisant répandre chaque matin, dans le public, la nouvelle que le soir on verrait M. de Voltaire chez eux.

Le 1er avril, Voltaire, décidé à jouir des triomphes qu'on lui promettait depuis longtemps, monta dans son carrosse couleur d'azur, parsemé d'étoiles (ce qui fit dire à un plaisant que c'était le char de l'Empyrée) et se rendit d'abord à l'Académie. Tout ce qui faisait partie du clergé avait évité de se montrer à la séance, à l'exception des seuls abbés de Boismont et Millot, l'un n'ayant de son état que la robe, l'autre n'ayant rien à espérer de la Cour ou de l'Église.

L'Académie vint au devant du grand poëte, le fit asseoir au fauteuil du directeur, au-dessus duquel était son portrait. On le nomma par acclamation directeur du trimestre d'avril, et M. d'Alembert se mit à lire l'éloge de Despréaux où il avait eu soin d'insérer des flatteries fines et délicates à l'adresse de Voltaire.

Après la séance, le vieillard, heureux et fier des honneurs qu'on venait de lui rendre, monta chez le

secrétaire de l'Académie, resta quelque temps chez lui, puis il se mit en route pour la Comédie-Française, dont les abords étaient encombrés d'une foule impatiente de le contempler. Dès que sa voiture, unique en son genre et bien connue de tout le peuple, parut, ce fut un immense cri de joie. *Les Savoyards, les marchandes de pommes, toute la canaille du quartier*, disent les chroniques du temps, s'étaient donnée rendez-vous là et les acclamations de : vive Voltaire ! ont retenti pour ne plus finir. Lorsque le philosophe descendit de son carrosse, on eut de la peine à l'arracher à la foule qui voulait le porter en triomphe. A son entrée à la Comédie, un monde plus élégant, heureux de rendre hommage au génie, l'entoura. Comme cela a lieu habituellement, en pareille occasion, les femmes se montraient plus enthousiastes ; elles touchaient ses vêtements comme ceux d'un saint, enfin, il y en eut qui arrachèrent du poil de sa fourrure pour le conserver comme relique. Mais laissons un témoin oculaire nous raconter les détails de cette curieuse soirée, un des derniers triomphes de l'auteur le plus prodigieux qu'ait jamais enfanté les muses :

« Le Saint, ou plutôt le Dieu du jour, devait occuper la loge des gentilshommes de la chambre, en face de celle du comte d'Artois. Madame Denis, madame de Villette étaient déjà placées, et le parterre était dans des convulsions de joie, attendant le moment où le poëte paraîtrait. On n'a pas eu de cesse qu'il se fût mis au premier rang auprès des dames. Alors on a crié : *la Couronne !* et le comédien Brisard est

venu la lui mettre sur la tête : *Ah Dieu! vous voulez-donc me faire mourir!* s'est écrié M. de Voltaire, pleurant de joie et se refusant à cet honneur. Il a pris cette couronne à la main et l'a présentée *à Belle et Bonne* (1). Celle-ci disputait, lorsque le prince de Bauveau, saisissant le laurier, l'a remis sur la tête du Sophocle, qui n'a pu résister cette fois.

« On a joué la pièce, plus applaudie que de coutume, mais pas autant qu'il l'aurait fallu pour répondre à ce triomphe. Cependant les comédiens étaient fort intrigués de ce qu'ils feraient, et pendant qu'ils délibéraient, la tragédie a fini, la toile est tombée et le tumulte du parterre était extrême, lorsqu'elle s'est relevée, et l'on a vu un spectacle pareil à celui de *la Centenaire*. Le buste de M. de Voltaire, placé depuis peu dans le foyer de la Comédie-Française, avait été apporté au théâtre et élevé sur un piédestal : tous les comédiens l'entouraient en demi-cercle, des palmes et des guirlandes à la main. Une couronne était déjà sur le buste, le bruit des fanfares, des tambours, des trompettes avait annoncé la cérémonie, et madame Vestris tenait un papier, qu'on a su bientôt être des vers, que venait de composer M. le marquis de Saint-Marc. Elle les a déclamés avec une emphase proportionnée à l'extravagance de la scène. Les voici :

> Aux yeux de Paris enchanté,
> Reçois en ce jour un hommage,
> Que confirmera d'âge en âge
> La sévère postérité.

(1) C'était le surnom que Voltaire avait donné à la marquise de Villette.

> Non, tu n'as pas besoin d'atteindre au noir rivage,
> Pour jouir des honneurs de l'immortalité,
> *Voltaire*, reçois la couronne
> Que l'on vient de te présenter;
> Il est beau de la mériter,
> Quand c'est la France qui la donne !

« On a crié *bis*, et l'actrice a recommencé. Après, chacun est allé poser sa guirlande autour du buste. Mademoiselle Fanier, dans une extase fanatique, l'a baisé et tous les autres comédiens l'ont suivie.

« Après cette cérémonie fort longue, accompagnée de *vivats* qui ne cessaient point, la toile s'est encore baissée, et quand on l'a relevée pour jouer *Nanine*, comédie de M. de Voltaire, on a vu son buste à la droite du théâtre, qui y est resté durant toute la représentation.

« M. le comte d'Artois n'a pas osé se montrer trop ouvertement; mais instruit, suivant l'ordre qu'il en avait donné, dès que M. de Voltaire serait à la Comédie, il s'y est rendu incognito, et l'on croit que dans un moment où le vieillard est sorti et passé quelque part, sous prétexte d'un besoin, il a eu l'honneur de voir de plus près cette Altesse Royale et de lui faire sa cour.

« *Nanine* jouée, nouveau brouhaha, autre embarras pour la modestie du philosophe; il était déjà dans son carrosse et l'on ne voulait pas le laisser partir; on se jetait sur les chevaux, on les baisait, on a entendu même de jeunes poëtes, s'écrier qu'il fallait les dételer et se mettre à leur place, pour reconduire l'Apollon moderne; malheureusement, il ne s'est pas

trouvé assez d'enthousiastes de bonne volonté, et il a enfin eu la liberté de partir, non sans des *vivats*, qu'il a pu entendre du Pont-Royal et même de son hôtel.

« Telle a été l'apothéose de M. de Voltaire, dont mademoiselle Clairon avait donné chez elle un échantillon, il y a quelques années, mais devenue un délire plus violent et plus général.

« M. de Voltaire, rentré chez lui, a pleuré de nouveau et protesté modestement que s'il avait prévu qu'on eût fait tant de folies il n'aurait pas été à la Comédie.

« Le lendemain, ç'a été chez lui une procession de monde, qui est venu successivement lui renouveler en détail les éloges et les faveurs qu'il avait reçus en *chorus* la veille ; il n'a pu résister à tant d'empressement, de bienveillance et de gloire, et il s'est décidé sur-le-champ à acheter une maison. »

La mort approchait à grands pas pour le vieillard ; déjà, à plusieurs reprises, il lui avait échappé pour ainsi dire miraculeusement ; elle s'apprêtait à saisir sa proie. Cependant le 13 avril, un second triomphe, presque pareil au premier, lui était encore réservé au spectacle de madame de Montesson. Les princes de la famille d'Orléans, malgré le déplaisir que cela ne pouvait manquer de causer à la famille royale, et surtout au bon Louis XVI, voulurent recevoir Voltaire. Le duc de Chartres le combla d'éloges, le père l'accueillit avec une bienveillance marquée, le força de s'asseoir en sa présence. La duchesse de Chartres,

malade et au lit, s'empressa de se faire habiller et passa chez son Altesse.

Tous les honneurs rendus au chef de la secte des philosophes dans toutes les classes de la société n'étaient pas de nature à calmer le clergé, et bientôt plusieurs prédicateurs firent contre lui, du haut de la chaire, de violentes sorties ; de façon que son séjour à Paris devint presque un grand événement de politique intérieure.

Le 17 avril, Voltaire se rendit encore une fois à l'Académie, puis de là au Théâtre-Français. Il se plaça dans une petite loge, *incognito*. On jouait *Alzire*. Le parterre l'ayant entrevu, interrompit la pièce pour l'applaudir et, à sa sortie, le chevalier de Lescure, officier au régiment d'Orléans, infanterie, lui récita l'impromptu suivant :

> Ainsi chez les Incas, dans leurs jours fortunés,
> Les enfants du Soleil, dont nous suivons l'exemple,
> Aux transports les plus doux étaient abandonnés,
> Lorsque de ses rayons il éclairait leur temple.

Voltaire répondit à ce pitoyable quatrain par ces deux vers de *Zaïre* :

> Des chevaliers français tel est le caractère,
> Leur franchise en tout temps me fut utile et chère.

Ce qu'on trouva passablement impertinent dans sa bouche.

Le 30 mai, cet homme prodigieux mourut en disant au curé de Saint-Sulpice, qui lui demandait s'il

croyait en Dieu : « Oui. » Le même ecclésiastique lui ayant adressé cette autre question : « Croyez-vous en Jésus-Christ » il n'eut que le temps de répliquer : « Au nom de Dieu, ne m'en parlez pas ! »

Nous ne raconterons pas ici tout ce à quoi donna cours la mort de Voltaire dans les sphères religieuses; nous nous bornons aux anecdotes dramatiques. Avec son existence ne cessèrent pas les honneurs qu'on lui rendit. Il avait été reçu franc-maçon de la loge dite *des Neuf-Sœurs*. Le 29 novembre, la loge lui fit une sorte de service raconté de la manière suivante dans un ouvrage de cette époque :

« 29 *Novembre*. La cérémonie funéraire dont la loge *des Neuf-Sœurs* se proposait d'honorer la mémoire du frère Voltaire, en suppléant en quelque sorte ainsi à celle que lui avait refusée l'Église, a eu lieu hier, jour indiqué. Pour la rendre plus solennelle, M. d'Alembert devait se faire recevoir maçon avant et y représenter l'Académie Française en la personne de son secrétaire; mais le grand nombre de ses membres très-circonspects a craint, qu'après tout ce qui s'était passé, cette démarche ne scandalisât, ne réveillât la fureur du clergé, n'indisposât la Cour ; c'est devenu la matière d'une délibération de la Compagnie, qui a lié ce philosophe, quoique très-indiscrètement il eût donné sa parole en particulier. La loge, désolée de ne pouvoir faire cette acquisition, en a été un peu dédommagée par le peintre Greuze, très-utile aux travaux dans sa partie.

« Après la célébration des mystères, interdite aux profanes, on a fermé la loge et l'on s'est transporté

dans une vaste enceinte en forme de temple où la fête devait se célébrer. Le vénérable frère La Lande, les frères Franklin et comte de Strogonoff, ses assistants, ainsi que tous les grands-officiers et frères de la loge étant entrés pour faire les honneurs de l'assemblée, le grand-maître des cérémonies a introduit les frères visiteurs deux à deux, au nombre de plus de cent cinquante ; un orchestre considérable, dans une tribune, jouait, pendant cette marche, celle d'*Alceste :* il a exécuté ensuite différents morceaux de *Castor et Pollux*, et tout le monde étant en place, le frère abbé Cordier de Saint-Firmin, agent-général de la loge et celui auquel on doit l'imagination de la fête, est venu annoncer que madame Denis et madame la marquise de Villette désiraient recevoir la faveur de jouir du spectacle : la permission accordée, ces deux dames sont entrées, l'une conduite par le marquis de Villette et la seconde par le marquis de Villeville. Elles n'ont pu qu'être frappées du coup d'œil imposant du local et de l'assemblée, qui était restée décorée de ses différents cordons *bleus, rouges, noirs, blancs, jaunes,* etc., suivant les grades.

« Après avoir passé sous une voûte étroite, on trouvait une salle immense tendue de noir dans son pourtour et dans son ciel, éclairée seulement par de tristes lampes, avec des cartouches en transparents, où l'on lisait des sentences en prose et en vers, toutes tirées des œuvres du frère défunt. Au fond se voyait le cénotaphe.

« Les discours d'apparat ont commencé. Le vénérable a d'abord fait le sien, relatif à ce qui allait se

passer : l'orateur de la loge *des Neuf-Sœurs*, frère Changeux, a parlé après lui un peu plus longuement : frère Coron, l'orateur de la loge *de Thalie*, affiliée à celle *des Neuf-Sœurs,* a débité son compliment de mémoire, et, quoique plus court, il a paru le meilleur ; enfin frère La Dixmerie a commencé l'Éloge de Voltaire. Il a suivi la méthode de l'Académie Française et a lu son cahier, ce qui refroidit beaucoup le panégyriste et l'auditoire. On y a observé quelques traits saillants, mais peu de faits et point d'anecdotes. Frère La Dixmerie s'est étendu trop amplement sur les œuvres de ce grand homme, qu'il a disséquées en détail, et n'a point assez parlé de sa personne. Nulle digression vigoureuse, nul écart, nul élan ; on voyait que l'auteur, continuellement dans les entraves, ne marchait qu'avec une circonspection timide, qui l'obligeait de faire de la réticence sa figure favorite. Le seul endroit où il se soit animé et ait mis un peu de chaleur, ç'a été dans son apostrophe aux ennemis fougueux de son héros, où, après avoir dit tout ce qui pouvait les toucher, les attendrir : *si sa mort enfin ne vous réduit au silence*, a-t-il ajouté, *je ne vois plus que la foudre qui puisse en vous écrasant vous y forcer !* A l'instant, des coups redoublés de tonnerre d'opéra se font entendre : le cénotaphe a disparu, et l'on n'a plus vu dans le fond qu'un grand tableau représentant l'*Apothéose de Voltaire.* »

On conçoit que les épitaphes ne manquèrent pas à Voltaire.

En voici une qu'on attribue à Rousseau :

Plus bel esprit que grand génie,
Sans loi, sans mœurs et sans vertu,
Il est mort comme il a vécu,
Couvert de gloire et d'infamie.

La suivante est de M. de Laplace :

O Parnasse ! frémis de douleur et d'effroi !
Muses, abandonnez vos lyres immortelles :
Toi dont il fatigua les cent voix et les ailes,
Dis que Voltaire est mort ; pleure et repose-toi !

Enfin Dorat fit son portrait dans les vers suivants :

Raphaël pour le trait, Rubens pour la couleur,
De la prose et des vers possédant la magie,
Écrivain très-sensible, ou très-malin railleur,
 Dans le vaste champ du génie
 De chaque genre il a cueilli la fleur :
Le rire est son secret, son arme est la saillie :
Que de fois dans ces riens dont il est créateur,
Déguisant la raison sous l'air de la folie,
Sans en prendre le ton, il fut législateur !
Sachant tout embrasser, sans peine il associe
Le compas de Newton aux pompons d'Émilie ;
Même après La Fontaine il est joyeux conteur,
Même après l'Arioste il charme l'Italie ;
Il s'élève, descend, gaîment se multiplie :
Plein de grâce ou de nerf, de souplesse et d'ardeur,
 Il plane en aigle, en serpent se replie,
Au Plaute des Français laisse la profondeur,
Et va d'un fard brillant enluminer Thalie.
Plus piquant que fidèle, agréable et trompeur,
Par ses jolis romans l'histoire est embellie ;
Bien loin de se montrer scrupuleux narrateur
 Des sottises, qu'il apprécie
Toujours en philosophe, il ment à son lecteur,
Qu'avec la vérité si souvent on ennuie ;
Et, rival des anciens, autant qu'imitateur,
 Dans l'Épopée ou dans la Tragédie,
Ornant ce qu'il dérobe, il est plus qu'inventeur.

Quelques mois après la mort de Voltaire, un auteur, resté quelque temps inconnu, composa une sorte d'apothéose du grand écrivain. C'était une petite comédie intitulée : *les Muses rivales*, en un acte et en vers, représentée avec le plus grand succès sur la scène française le 1^{er} février 1779. Cette apothéose était dans le genre de celle faite pour Molière. Elle avait été remise en grand mystère aux comédiens, par le comte d'Argental. Le sujet était celui-ci : Chacune des neuf Muses prétend que l'illustre mort lui appartient comme ayant excellé dans le genre auquel elle préside et réclame le privilége de le présenter au dieu des beaux-arts. *Les Muses rivales*, fort bien reçues du public, furent très-mal accueillies par le clergé. L'archevêque de Paris essaya d'entraver les représentations ; mais on passa outre. C'est sans doute pour éviter les colères de l'Église que l'auteur garda l'anonyme quelque temps, malgré son succès. Il se fit enfin connaître : c'était Laharpe.

Cette petite pièce, toute de circonstance, fut donnée en même temps que l'*Ésope à la cour*, une des bonnes comédies de Boursault, remise à la scène par ordre de Louis XVI, et à la suite d'une circonstance qui prouve les bonnes qualités de cet excellent roi. Dans l'*Ésope* de Boursault il y a une scène de courtisans auxquels le prince permet de lui reprocher ses défauts. Tous ne lui trouvent que des qualités, à l'exception d'un seul qui le blâme d'aimer le vin, vice dangereux chez tout homme, mais encore plus pernicieux chez un monarque. Madame de Mailly faisait souvent boire Louis XV. Un jour qu'on repré-

sentait devant lui *Ésope à la cour*, il crut que la reine avait choisi avec intention cette pièce pour lui *faire pièce*, selon l'expression vulgaire. Fort mécontent, il défendit de la représenter de nouveau. Après sa mort, les comédiens voulurent la reprendre ; mais les gentilshommes de la chambre, craignant, sans doute encore, l'ombre de Louis XV ou pensant que ce qui avait déplu à un roi devait déplaire à son successeur, s'opposèrent à ce qu'elle fût jouée. Louis XVI n'en fut pas plus tôt informé, qu'il ordonna de la représenter devant lui. Il la trouva admirable, pleine de belles pensées et formant une excellente école pour les souverains.

Nous avons déjà parlé de l'abbé PELLEGRIN au premier volume de cet ouvrage, à propos des tragédies de cet auteur fécond, nous ajouterons seulement ici qu'il fit jouer et écrivit quelques comédies peu intéressantes, et nous ne rappelons de nouveau son nom que pour avoir l'occasion de citer les deux curieuses épitaphes suivantes :

> Pellegrin rarement s'applique
> A faire sermons en trois points :
> Trois théâtres font tous les soins
> De ce prêtre tragi-comique ;
> Tantôt par de nobles travaux,
> Il fournit de farces la foire,
> Tantôt il pourchasse la gloire
> Jusqu'au théâtre de Quinault.
> A l'Opéra sa muse éclate
> Il brille donc en trois endroits.
> Volontiers je comparerois
> Pellegrin à la triple Hécate.

Voici l'autre :

> Enfin l'auteur du *Nouveau Monde*
> Vient de partir pour l'autre monde;
> Muses, tous vos regrets sont ici superflus,
> Passants, dites pour lui ce qu'il ne disait plus,
> *Pater, Ave.*

Nous voici en face d'un auteur, LA CHAUSSÉE, qui est, sinon l'inventeur, du moins le rénovateur d'un genre qui a reçu de nos jours un terrible développement, la tragédie bourgeoise ou *drame*. L'éloge et le blâme ont été distribués à La Chaussée, par des contemporains d'un grand mérite; aujourd'hui, nous aurions mauvaise grâce à ne pas l'absoudre, car le genre auquel il sacrifia est sans contredit celui qui plaît le plus, en France, aux masses populaires; et si les partisans de la haute tragédie, de la bonne comédie, ont pu jadis et jusqu'à un certain point refuser d'admettre cette innovation dans l'art dramatique, nous ne pouvons, nous, être aussi sévères. La Chaussée était un homme aimable et honnête. On trouve dans ses productions dramatiques de la raison, de la noblesse et surtout du pathétique. Deux de ses pièces (et il en a donné une vingtaine au théâtre), *l'École des mères* et *Mélanide*, ont un mérite réel. Deux autres, *Maximin* et *le Préjugé à la mode*, renferment de bonnes choses. *Le Préjugé à la mode* fit école. A l'exception de ces quatre pièces, comédies et drames, comme on voudra les appeler, son répertoire ne présente plus guère, il faut l'avouer, que des pièces médiocres, romanesques, n'ayant rien de

naturel et à plans défectueux. Ainsi que nous venons de le dire, le genre adopté par cet auteur a eu d'ardents adversaires et de zélés sectateurs et aussi des imitateurs, même au dix-huitième siècle, principalement le fameux Caron de Beaumarchais. Ce qu'il y a de positif, c'est que ce genre a été goûté du public et fort applaudi. Or, il est difficile de prétendre que toute une nation ait tort de prendre plaisir à certaine chose, et que cette chose doive être déclarée mauvaise. Ne pas admettre différents genres, ce serait vouloir n'adopter qu'une fleur dans un jardin et en faire arracher les autres, ou bien, comme le philosophe, ne voir qu'une couleur dans la nature entière.

Molière et ceux qui ont cherché à marcher sur ses traces se sont attachés à peindre les ridicules; d'autres se sont bornés à conduire, à dialoguer avec art une intrigue; quelques-uns à développer le sentiment dans tout son naturel. Le genre de La Chaussée tient en partie de ces trois genres. Il joignit à tout cela le pathétique, ce qui fit donner à ses pièces le surnom de *Comédies larmoyantes*, surnom moins ridicule qu'on n'a voulu le faire croire à son époque, puisqu'il a été un temps où l'on appelait comédies même les tragédies. Le drame ou tragédie bourgeoise nous semble une conséquence des idées libérales appliquées au théâtre, et de fait nous ne voyons pas pourquoi les malheurs des rois, des princes et des grands de la terre auraient seuls le privilége de provoquer les sympathies et les larmes. Aujourd'hui, du reste, les choses ont bien changé. Nous doutons que l'admirable et regrettable Rachel, quelque talent qu'elle ait

jamais déployé, ait fait verser autant de pleurs sur les douleurs des reines et des princesses, que nous en voyons répandre sur les malheurs du chiffonnier, de l'ouvrière, de l'homme du peuple. Chaque soir, la plus médiocre actrice de la Porte-Saint-Martin, de l'Ambigu ou de la Gaîté fait pleurer à chaudes larmes son auditoire, en criant à gorge déployée une fort médiocre prose dans quelque drame atrocement vulgaire; tandis que le plus habile artiste du Théâtre-Français aura de la peine à provoquer un simple mouvement de sensibilité parmi des spectateurs, froids et calmes admirateurs des beaux vers de nos grands poëtes, mais peu touchés des malheurs de Didon ou de la douleur de Camille.

Ce qui, à l'époque de La Chaussée, révolta le plus dans le nouveau genre dramatique, c'est le passage subit du comique au sérieux et le mélange de l'un et de l'autre; cependant rien de plus naturel que de voir un valet, par exemple, rire tandis que son maître s'afflige, ou sous le même toit la joie et la tristesse. L'auteur du *Préjugé à la mode* connaissait bien le théâtre, mais il savait aussi mieux disserter que peindre, ce qui l'a empêché de perfectionner le genre qu'il avait adopté. Ses pièces sont souvent d'une longueur assommante, ce qui les a fait comparer à de froids et ennuyeux sermons. Pour tout dire, en un mot, on applaudit souvent La Chaussée, on ne l'admira jamais.

La Chaussée fit ses études à Louis-le-Grand, alors dirigé par les Jésuites; quoique né en 1692, il ne donna ses premières pièces qu'en 1733. Il fut reçu à

l'Académie en 1736, et prononça alors un discours de remerciement, moitié en prose moitié en vers, qui fut fort goûté. Il mourut en 1754, à l'âge de soixante-deux ans. C'est à lui que Piron fait allusion dans *la Métromanie*, en disant :

> Dans ma tête, un beau jour, ce talent se trouva,
> Et j'avais cinquante ans quand cela m'arriva.

La première pièce de La Chaussée fut *la Fausse Antipathie*, comédie en trois actes, en vers, avec un prologue (1733). Il en fit lui-même la critique en 1734, pour répondre aux censeurs du comique larmoyant.

En 1735, La Chaussée fit jouer *le Préjugé à la mode*, comédie en cinq actes et en vers. Voici ce que Voltaire dit à propos de cette pièce qui fit école :

« Depuis 1673, année dans laquelle la France perdit Molière, on ne vit pas une seule pièce supportable, jusqu'au jour de Regnard ; et il faut avouer qu'il n'y a que lui seul, après Molière, qui ait fait de bonnes comédies en vers. La seule pièce de caractère qu'on ait eue depuis lui a été *le Glorieux*, de Destouches, dans laquelle tous les personnages ont été généralement applaudis, excepté malheureusement celui du *Glorieux*, qui est le sujet de la pièce. Rien n'étant si difficile que de faire rire les honnêtes gens, on se réduisit à donner des comédies romanesques, qui étaient moins la peinture fidèle des ridicules que des essais de tragédie bourgeoise. Ce fut une espèce bâtarde, qui, n'étant ni comique ni tragique, manifes-

tait l'impuissance de faire des tragédies et des comédies. Cette espèce cependant avait un mérite, celui d'intéresser, et dès qu'on intéresse, on est sûr du succès. Quelques auteurs joignirent aux talents que ce genre exige, celui de semer leurs pièces de vers heureux. Voici comme ce genre s'introduisit :

« Quelques personnes s'amusaient à jouer, dans un château, de ces petites farces qu'on appelle *parades*. On en fit une en l'année 1732, dont le principal personnage était le fils d'un négociant de Bordeaux, très-bon homme et marin fort grossier, lequel, croyant avoir perdu sa femme et son fils, venait se remarier à Paris après un long voyage dans l'Inde. Sa femme était une impertinente, qui était venue faire la grande dame dans la capitale, manger une grande partie du bien acquis par son mari, et marier son fils à une demoiselle de condition. Le fils, beaucoup plus impertinent que la mère, se donnait des airs de seigneur, et son plus grand air était de mépriser beaucoup sa femme, laquelle était un modèle de vertu et de raison. Cette jeune femme l'accablait de bons procédés sans se plaindre, payait ses dettes secrètement quand il avait joué et perdu sur parole, et lui faisait tenir de petits présents très-galants sous des noms supposés. Le marin revenait à la fin de la pièce et mettait ordre à tout.

« Une actrice de Paris, fille de beaucoup d'esprit, nommée mademoiselle Quinault, ayant vu cette farce, conçut qu'on en pourrait faire une comédie fort intéressante, et d'un genre tout nouveau pour les Français, en exposant sur le théâtre le contraste d'un

jeune homme, qui croirait en effet que c'est un ridicule d'aimer sa femme, et d'une épouse respectable qui forcerait enfin son mari à l'aimer publiquement. Elle pressa l'auteur d'en faire une pièce régulière, noblement écrite ; mais ayant été refusée, elle demanda la permission de donner ce sujet à M. de La Chaussée, qui faisait fort bien les vers et qui avait de la correction dans le style. Ce fut ce qui valut au public *le Préjugé à la mode.* »

Après *l'École des amis*, en 1737, la tragédie de *Maximien* en 1738, La Chaussée fit jouer en 1741 *Mélanide*, comédie en cinq actes et en vers. Cette pièce, tirée d'un roman intitulé *Mademoiselle du Bontems*, est peut-être la meilleure de son répertoire, dans le genre attendrissant. Piron, qui comparait ces espèces de drames à de froids sermons (et il n'était pas dans le vrai), disait un jour à un de ses amis qui se rendait au théâtre où l'on jouait *Mélanide* : « Tu veux donc entendre prêcher le Père de La Chaussée ? » Il fit sur cette même pièce le joli couplet suivant :

> Connaissez-vous sur l'Hélicon
> L'une et l'autre Thalie ?
> L'une est chaussée et l'autre non ;
> Mais c'est la plus jolie ;
> L'une a le souris de Vénus,
> L'autre est froide et pincée ;
> Salut à la belle aux pieds nus,
> Nargue *de la Chaussée.*

En 1743, vint *Paméla,* comédie en cinq actes et en vers, non imprimée, qui tomba à plat, un peu

grâce à un vers ridicule. Un des personnages se plaint de n'avoir pas le temps nécessaire pour faire une commission, un autre lui répond :

> Vous prendrez mon carrosse, afin d'aller plus vite.

Après la première représentation, un plaisant dit à un de ses amis qui lui demandait à la porte : « Comment va *Paméla?* — Elle pâme, hélas ? »

Une autre comédie en cinq actes et en vers, *la Gouvernante*, jouée en 1747, fut inspirée à La Chaussée par un admirable trait de M. de la Falucre, premier-président du Parlement de Bretagne.

Ce président, n'étant encore que conseiller, avait été nommé rapporteur d'une affaire. Il en laissa l'examen à des personnes qu'il croyait d'aussi bonne foi que lui. Sur l'extrait qui lui en fut remis, il rapporta le procès. Quelques mois après le jugement, il reconnaît que sa trop grande confiance et sa précipitation ont dépouillé une famille honorable et pauvre des seuls biens qui lui restaient; il ne dissimule point sa faute. Mais ne pouvant faire rétracter l'arrêt qui avait été signifié et exécuté, il se donne les plus grands mouvements pour retrouver les malheureuses victimes de sa négligence. Il les trouve enfin ; il ne craint point de leur avouer ce dont il se sent coupable, et les force d'accepter, de ses propres deniers, la somme qu'il leur avait fait perdre involontairement.

Le Retour de jeunesse, comédie en cinq actes et en vers, représentée en 1749, avait d'abord pour

titre : *Le Retour de soi-même;* mais les amis de La Chaussée, n'ignorant pas que l'on se moquait de l'auteur et qu'on le nommait *le Prédicateur de théâtre,* l'engagèrent à ne pas donner à sa comédie un titre qui ressemblait à celui d'un sermon. On trouve dans cette pièce ces deux vers passablement ridicules :

> En passant par ici, j'ai cru de mon devoir
> De joindre le plaisir à l'honneur de vous voir.

Piron, passant un jour devant la demeure de La Chaussée, lui remit sa carte sur laquelle il avait eu la piquante et spirituelle idée d'écrire ces deux vers.

L'Homme de fortune, en cinq actes et en vers, fut donné au château de Bellevue et joué par la marquise de Pompadour, ce qui n'empêcha pas la pièce d'être trouvée détestable et de ne pas obtenir même ce qu'on appelle un succès d'estime.

Nous ne parlerons pas des autres comédies de La Chaussée, lesquelles n'ont rien de saillant.

Autreau et D'Allainvalle firent, de 1725 à 1740, quelques comédies pour les Français ; mais, comme ils travaillèrent principalement pour les Italiens et les théâtres de la Foire, nous parlerons plus longuement d'eux aux chapitres où nous traiterons spécialement de ces scènes de second ordre. Nous en pouvons dire autant du fécond Marivaux, qui donna au théâtre sept volumes de pièces, dont deux ou trois seulement aux Français, entre autres *le Legs,* une de ses meilleures et qui est souvent reprise.

A la même époque parut un auteur d'un esprit

distingué, Sainte-Foix, qui fit jouer plusieurs pièces à l'Opéra et aux Italiens, et neuf jolies comédies aux Français. Ses productions, pleines d'élégance et d'une noble simplicité, ne sont jamais soumises à des plaisanteries de mauvais goût. Elles ne sont pas assaisonnées de cette grosse gaieté à la Dancourt, que nous avons signalée, et l'oreille la plus chaste peut les entendre sans crainte.

L'Oracle, une de ses comédies, jouée en 1740, donna lieu à une scène des plus bouffonnes. A la répétition générale, mademoiselle de La Motte, l'actrice chargée du rôle de la fée, ayant probablement trop bien dîné et bu un peu plus que de coutume, disait son rôle sur un ton des plus déplacés, Sainte-Foix, fort mécontent, lui arrache tout à coup la baguette magique, attribut de son rôle, en s'écriant : — « J'ai besoin d'une fée et non d'une sorcière ! » L'actrice se regimbant : — « Taisez-vous ! ajoute l'auteur, vous n'avez pas voix ici ; nous sommes au théâtre et non au sabbat. »

Une autre des comédies de Sainte-Foix, *la Colonie*, donnée en 1749, n'eut qu'une représentation (quoiqu'elle fût très-jolie), par suite du fait suivant : L'acteur Poisson était venu au théâtre ivre et ne sachant pas son rôle ; il laissa échapper quelques gestes hasardés, quelques paroles indécentes. Plainte fut portée au procureur-général contre la pièce qui, disait-on, était remplie d'inconvenances. Le manuscrit des comédiens ayant été demandé, on fut fort surpris de n'y pas trouver la moindre obscénité, et ordre fut donné de continuer les représentations ; mais Sainte-

Foix, fort mécontent, retira non-seulement la pièce, mais aussi celle du *Rival supposé*.

En 1753, les acteurs du Théâtre-Français ayant prié Sainte-Foix de leur donner une comédie qui pût comporter l'introduction sur la scène d'un fort joli ballet, cet auteur composa celle intitulée : *Les Hommes*. On nomma cette comédie le *Manche à ballet*.

BOISSY, auteur fécond, qui donna un grand nombre de pièces aux Français, aux Italiens, à l'Opéra-Comique, commença sa carrière dramatique à l'époque de l'avénement au trône de Louis XV. Homme d'un esprit brillant, d'une imagination vive, il mit dans ses comédies un coloris gracieux. Avec un talent rare pour le dialogue et une connaissance parfaite des ridicules de son temps, il ne pouvait manquer d'avoir des succès au théâtre, quoique ses pièces pèchent souvent par le plan et par l'intrigue. Il composait mieux une scène qu'une comédie entière. Si les détails dans ses comédies sont agréables, l'ensemble laisse beaucoup à désirer. Ses études, du reste, étaient légèrement faites ; aussi a-t-il composé de jolis ouvrages, mais il n'en a laissé aucun de remarquable.

Les premières pièces de Boissy furent : *le Babillard*, en 1725; *le Français à Londres*, en 1727; *l'Impertinent*, en 1724. *Le Français à Londres* donna sans doute l'idée de jouer à Londres, en 1753, *l'Anglais à Paris*. Le contraste des caractères des deux nations est bien saisi et bien dépeint dans la comédie de Boissy, et elle resta longtemps au théâtre.

Une de ses jolies compositions, *l'Embarras du choix*

(1741), en cinq actes et en vers, lui donna occasion de faire le portrait de la célèbre Gaussin, dans celui de Lucile, dont elle jouait le personnage. Le voici en quelques vers :

> Rien ne peut l'enlaidir, tout sied à sa personne ;
> Tout devient agrément par l'air qu'elle se donne.
> On ne saurait la voir sans en être enchanté.
> Son air, son caractère et son ingénuité,
> Mais ingénuité fine, spirituelle ;
> Car elle a de l'esprit presqu'autant qu'elle est belle.
> Ses grâces sans étude et qui n'ont rien d'acquis
> Charment dans tous les temps, sont de tous les pays,
> Et son âme parfaite, ainsi que sa figure,
> Pour devoir rien à l'art, tient trop à la nature.

En 1744, une histoire invraisemblable et cependant parfaitement vraie, fournit à Boissy le sujet d'une comédie en deux actes, *l'Époux par supercherie*. Une femme épousa un individu croyant en épouser un autre. Cet homme, feignant de signer comme témoin, avait signé pour lui-même. Enfin la mariée coucha de fait avec celui qu'elle pensait être son témoin, croyant se mettre au lit avec son époux, et ne s'aperçut de rien. La donnée, quelque vraie qu'elle fût, parut absurde et le public fut d'avis qu'une aventure extraordinaire, unique en son espèce, ne peut jamais fournir matière à une bonne comédie.

La Folie du jour, jolie petite comédie en un acte et en vers, suivit de près *l'Époux par supercherie* et *le Médecin par occasion*, pièce dans laquelle la belle Gaussin se montra inimitable. Cette *Folie du*

jour était la manie des représentations théâtrales dans tous les salons de Paris, salons de la haute société, de la Cour, de la bourgeoisie même; manie qu'on voit renaître de temps à autre en France, le pays où le théâtre est passé à l'état de nécessité journalière.

En 1736, Boissy donna aux Italiens une comédie héroïque intitulée *le Comte de Neuilly*, en cinq actes et en vers. Elle tomba à plat; l'auteur, dix ans plus tard, la présenta sous le nom du *Duc de Surrey* aux Français qui l'accueillirent bien, la jouèrent et la firent réussir. Les Italiens, reconnaissant leur enfant, né dix ans plus tôt, crièrent au vol, au scandale, et parlèrent d'intenter un procès aux Français et à Boissy. Ce dernier leur proposa de leur restituer la pièce; ils refusèrent; il leur offrit de leur en composer une autre, second refus de leur part; comme après cela l'auteur était dans son droit, la Comédie-Italienne n'eut plus d'autre ressource pour se venger, que de faire jouer une parodie intitulée *le Prince de Suresne*, qui eut un succès médiocre.

En consacrant quelques lignes à un des hommes les plus aimables du commencement du règne de Louis XV, Pont de Veyle, nous parlerons plutôt de l'auteur que de ses pièces. Les ouvrages dramatiques qu'il donna au Théâtre-Français sont au nombre de trois; les comédies du *Complaisant*, en cinq actes et en prose, jouée en 1732; *le Fat puni*, en un acte et en prose, tirée du *Gascon puni*, conte de La Fontaine, et *la Somnambule*, représentée en 1739, en un acte et en prose.

Le comte de Pont de Veyle, dont le nom était *de*

Ferriol et qui fut créé intendant-général des classes de la marine, lecteur de la chambre du Roi, naquit en 1697 et mourut en 1774. Son père, président à mortier au Parlement de Metz, frère de l'ambassadeur de France à Constantinople, avait épousé mademoiselle de Tencin, sœur du cardinal du même nom. Le nom de Pont de Veyle lui venait d'une terre en Bresse, qui était sortie de la famille.

Le jeune homme qui devait donner plus tard de jolies compositions à la scène fut d'abord destiné à la robe, noble profession pour laquelle il ne se sentait pas le moindre attrait. On lui acheta cependant une charge de conseiller au Parlement. Un jour qu'il attendait, dans *son uniforme*, le procureur-général auquel il venait demander des conclusions, se trouvant dans une chambre voisine du cabinet où ce magistrat s'était enfermé, et ne sachant comment échapper à l'ennui de l'attente, il se mit à répéter la danse du chinois, de l'opéra d'*Issé*, alors fort en vogue, accompagnant la danse des contorsions nécessitées par le rôle. Le procureur-général entend du bruit, ouvre tout doucement la porte de son cabinet, Pont de Veyle lui tournait le dos, et le grave magistrat resta quelques instants à considérer les entrechats et les grimaces de son candidat à la magistrature. Ce brave procureur-général était un homme de beaucoup d'esprit et fort gai; il se prit à rire et fut le premier à assurer les parents du jeune homme que leur fils n'avait pas la moindre aptitude pour un métier sérieux.

On se rendit à ses raisons et on acheta à Pont de

Veyle la chargé de lecteur du Roi, charge qui lui convenait d'autant mieux que les fonctions étant nulles, il jouissait d'une liberté qui toujours eut pour lui un attrait irrésistible. Il espérait passer sa vie dans un doux *far niente*, n'ayant aucune ambition personnelle; malheureusement pour ses goûts modestes, il était très-lié avec M. de Maurepas, qui le força, pour ainsi dire, à accepter la place d'intendant-général des classes de la marine, fonctions qu'il remplit toujours avec autant d'exactitude que d'intelligence.

Élevé dans sa famille jusqu'à l'âge de dix ans, puis au collége des Jésuites, alors fort à la mode, il ne fut jamais qu'un fort médiocre écolier. Il avait beaucoup d'esprit, et d'esprit bienveillant, en sorte qu'il était adoré de ses camarades et fort souvent gourmandé par ses maîtres qui voyaient son peu de succès et comprenaient qu'il lui eût été facile d'en obtenir beaucoup.

Pont de Veyle, encore fort jeune, avait pour la chanson un talent naturel des plus singuliers. Ne trouvant pas d'autre objet pour exercer sa verve, il s'en prit à ses livres d'études et les chansonna tous les uns après les autres de la façon la plus amusante et la plus spirituelle. Sorti du collége, il continua à parodier les opéras à la mode. Il avait un don singulier, celui de l'impromptu. Il a souvent parié de parodier en quelques minutes, non-seulement les airs qu'il connaissait, mais ceux qui lui étaient étrangers et qu'il solfiait pour la première fois. Il a toujours gagné ses paris.

Plus tard, il se mit à composer pour les théâtres

de société, puis pour les Français. Il donna (en gardant l'*incognito*) la jolie comédie du *Complaisant*, qui resta à la scène ; puis *le Fat puni*, dont le sujet, tiré du conte de La Fontaine, lui fut conseillé par mademoiselle Quinault avec laquelle il était fort lié, et enfin *la Somnambule*, qui eut un grand succès.

Pont de Veyle a laissé la réputation méritée d'un auteur charmant et d'un des hommes les plus aimables de son siècle.

Nous avons déjà parlé de Piron, auteur de belles tragédies, homme d'un grand mérite. Outre les petites pièces qu'il composa pour les théâtres forains, il donna à la scène française quatre comédies, dont l'une, *la Métromanie*, est un chef-d'œuvre. Son début dans le genre fut *l'École des pères*, connue d'abord sous le titre du *Fils ingrat*, représentée en 1728, en cinq actes et en vers. Il fit jouer ensuite, le même jour, en 1734, une comédie en vers, en trois actes, *l'Amour mystérieux*, et une pastorale, *les Courses de Tempé*, en un acte et en vers, avec divertissement et musique de Rameau. La pastorale réussit, Piron la fit imprimer ; la comédie tomba, Piron brûla le manuscrit.

En 1738, cet auteur célèbre fit représenter la comédie en vers et en cinq actes intitulée *la Métromanie*.

La plus grande partie de l'intrigue de cette pièce est fondée sur l'aventure véritable du déguisement de M. Desforges Maillard en mademoiselle Malcrais de la Vigne. Il faut remonter à l'origine de cette plaisante anecdote.

En 1730, M. Desforges Maillard concourut pour le

prix de poésie de l'Académie française, dont le sujet était : *Les Progrès de l'art de la navigation sous le règne de Louis XIV*. Sa pièce ne fut point couronnée, et il crut devoir en appeler. Il envoya du Croisic, petite ville de Bretagne, où il a presque toujours fait sa résidence, son poëme au chevalier de la Roque, qui faisait alors le *Mercure de France*. Un parent de l'auteur présenta très-humblement l'ouvrage à la Roque. Celui-ci le refusa, alléguant pour toute raison qu'il ne voulait pas se brouiller avec Messieurs de l'Académie Française. Le parent insista ; La Roque se fâcha et jeta le poëme dans le feu, en protestant qu'il n'imprimerait jamais rien de la façon de M. Desforges Maillard. Ce dernier en fut inconsolable. Il était occupé de ce désastre à Brédérac, sur les bords de la mer, petite maison de campagne de laquelle dépendait une villa qui se nomme *Malcrais*. Il lui vint dans l'esprit de forcer l'inflexible La Roque à l'imprimer malgré son serment. Il se *féminisa* sous le nom de mademoiselle Malcrais de la Vigne ; il fit part de son idée à une femme d'esprit de ses amies, qui la trouva charmante, et se chargea d'être son secrétaire. Elle transcrivit plusieurs pièces de vers. On les adressa à La Roque, qui en fut enchanté ; il se prit même d'une belle passion pour la *Minerve* du Croisic ; et il s'émancipa dans une lettre jusqu'à dire : « Je vous aime, ma chère Bretonne ; pardonnez-moi cet aveu; mais le mot est lâché ! » Il ne fut pas seul la dupe de cette comédie. Mademoiselle Malcrais devint la dixième Muse, la Sapho, la Deshoulière de notre Parnasse français. Il n'y eut pas de poëte qui

ne lui rendît ses hommages par le ministère commode du *Mercure*. On ferait un volume de tous les vers composés à sa louange. On connaît ceux de M. de Voltaire. Destouches fut aussi un des rivaux. Il fit sa déclaration d'amour à mademoiselle Malcrais : l'étonnement de ces beaux-esprits est aisé à concevoir, quand M. Desforges vint à Paris se montrer à tous ses soupirants. Ils déguisèrent leur dépit et tâchèrent de rire de cette mascarade singulière.

Voilà ce qui a fourni à M. Piron les situations les plus comiques de sa *Métromanie*. Il a su leur donner un tour si plaisant, que cette aventure parviendra à la postérité la plus reculée, avec la comédie immortelle qu'elle a enfantée. Cette pièce fut reçue du public avec les plus grands applaudissements ; elle est restée au théâtre, et peut-être est-elle la meilleure de toutes les comédies, après celles de Molière, par sa vérité, son comique, sa poésie et sa force.

On assure qu'au mois de janvier 1751, un entrepreneur fit donner la *Métromanie* sur le théâtre de Toulouse, et que le premier capitoul en fut excessivement choqué. L'on prétend que ce magistrat lava la tête à l'entrepreneur, et lui demanda quel était l'auteur de cette comédie? On lui répond que c'est M. Piron. — « Faites-le moi venir demain. — Monseigneur, il est à Paris. — Bien lui en prend ; mais je vous défends de donner sa pièce. Tâchez, monsieur le drôle, de faire un meilleur choix. La dernière fois vous jouiez *l'Avare*, comédie de mauvais exemple, dans laquelle un fils vole son père. De qui est

cette pièce? — De Molière, Monseigneur. — Eh ! est-il ici ce Molière ? Je lui apprendrais à avoir des mœurs et à les respecter. Est-il ici ? — Non, Monseigneur, il y a soixante-quatorze ou quinze ans qu'il est mort. — Tant mieux. Mais, mon petit Monsieur, choisissez mieux les comédies. Ne sauriez-vous représenter que des pièces d'auteurs obscurs? Plus de Molière, ni de Piron, s'il vous plaît. Tâchez de nous donner des comédies que tout le monde connaisse ! » L'entrepreneur, soutenu de toute la ville, ne voulut pas obéir à M. le Capitoul; il présenta requête au Parlement, qui ordonna, par arrêt, que la *Métromanie* serait représentée nonobstant et malgré l'opposition de MM. les capitouls. Elle fut donc reprise, donna beaucoup d'argent à l'entrepreneur et de grands ridicules aux capitouls. C'étaient des battements de pieds et de mains qui ne finissaient point à ces endroits-ci :

Monsieur le Capitoul, vous avez des vertiges.
.
. . . Apprenez qu'une pièce d'éclat
Anoblit bien autant que le Capitoulat;

et dans quelques autres endroits qui faisaient épigramme dans cette circonstance. Le fond de cette anecdote est très-vrai, tels que la défense des capitouls et l'arrêt du Parlement qui défend la défense.

Piron vécut très-longtemps et conserva, comme Voltaire, tout le feu de la jeunesse jusqu'à la fin de ses jours. Rival de l'auteur de *Zaïre*, quand il fallait faire assaut de sarcasmes il ne lui cédait en rien pour l'esprit et la gaieté. Ayant appris, en 1768, qu'un

négociant avait fait construire un bâtiment très-beau et lui avait donné le nom de *Voltaire,* il lui écrivit :

Si j'avais un vaisseau qui se nomme *Voltaire,*
Sous cet auspice heureux, j'en ferais un *Corsaire.*

FAGAN, à qui la nature avait donné en partage beaucoup de l'esprit et du caractère du bon La Fontaine, était indolent comme lui et détestait tout ce qui ressemblait à une affaire de quelque sorte qu'elle fût. Doué d'un grand talent dramatique, il composa beaucoup de bonnes pièces en collaboration ou seul pour les Français, les Italiens ou pour les théâtres forains. Parmi celles qu'il fit représenter sur la scène française, nous citerons :

Le Rendez-vous (1733), en un acte et en vers, dont le sujet ressemble à celui de *l'Amour vengé,* de Lafont, jouée en 1712, reprise en 1722 et toujours très-applaudie ; *la Pupille* (1734), en un acte et en prose, dont le succès fut en partie l'ouvrage de mademoiselle Gaussin.

On écrivit à cette charmante actrice après la première représentation :

En ce jour, pupille adorable,
Que ne suis-je votre tuteur ?
Un seul mot, un soupir, un regard enchanteur,
Ce silence éloquent, cet embarras aimable,
Tout m'instruirait de mon bonheur,
M'embraserait d'une flamme innocente :
Une pupille aussi charmante
Mérite bien le droit de toucher son tuteur.

Lucas et Perrette (1734), en prose, en un acte, avec divertissement. Comédie non imprimée.

Il y avait dans le divertissement le joli couplet ci-dessous :

> Que l'amour ici nous unisse ;
> Chantons, dansons.
> Si nous cessons
> D'être garçons,
> Ce n'est point peur de la milice.
> Quand le sort tombera sur moi,
> Ça n'aura rien qui m'inquiète,
> L'été je servirai le roi,
> L'hiver je servirai Perrette.

Fagan fit jouer en 1739 *les Caractères de Thalie*, composée de *trois* comédies en un acte, savoir : *l'Inquiet*, comédie de caractère, en vers ; *l'Étourderie*, comédie d'intrigue, en prose ; *les Originaux*, comédie à scènes épisodiques, en prose. Ce qu'il y avait de plus remarquable dans cette élucubration, c'était un prologue où l'auteur exprimait très-naturellement et très-habilement les alarmes d'un homme dont on va représenter la pièce.

Après la convalescence de Louis XV, en 1744, alors que le prince reçut de son peuple le surnom de Bien-aimé, surnom qu'il ne sut pas conserver jusqu'à la fin de son règne, Fagan donna en collaboration avec Panard la comédie en un acte et en vers intitulée *l'Heureux retour*. On y trouve des louanges délicates à l'adresse du roi.

Lamotte-Houdard, ou plutôt Houdard de Lamotte, à qui tous les genres dramatiques sérieux eurent de

véritables obligations dans la première partie du dix-huitième siècle, donna huit comédies au Théâtre-Français ou aux Italiens. Une de ses meilleures, celle du *Magnifique*, jouée en 1731, d'abord en trois actes, réduite à deux, est restée longtemps à la scène. Cet auteur jouissait d'une singulière faculté, qui donna lieu à une aventure assez jolie. Un jeune homme lui lut un jour une tragédie qu'il venait de terminer. — « Votre pièce est fort belle, lui dit Lamotte après l'avoir écouté avec la plus scrupuleuse attention ; j'ose vous répondre du succès. Une seule chose me fait de la peine, c'est que vous donnez dans le plagiat ; je puis vous citer comme preuve la deuxième scène de l'acte quatrième. » Le jeune poëte se récriant sur ce qu'avançait Lamotte : — « Je n'avance rien, ajouta ce dernier, sans pouvoir donner des preuves à l'appui, et si vous le voulez, je vais vous redire cette scène que je connaissais déjà et si bien que je la sais par cœur. » En effet, il récita la scène depuis un bout jusqu'à l'autre, sans hésiter, sans se tromper d'un seul mot. Tous les spectateurs étaient stupéfaits, le pauvre auteur baissait la tête comme un criminel, ne sachant à quel saint se vouer. — « Allons, remettez-vous, fit en riant Lamotte ; la scène et toute la tragédie sont bien de vous, et de vous seul ; mais vos vers m'ont paru tellement beaux et touchants que je n'ai pu m'empêcher de les retenir. »

A partir de cette époque, les auteurs qui s'adonnent au théâtre deviennent si nombreux qu'il est

difficile de les suivre tous dans leur carrière dramatique. Parmi eux citons : L'Affichard, Gresset, Cahusac, Pierre Rousseau, qui fournirent à la Comédie-Française un très-grand nombre de pièces plus ou moins jolies pendant la première partie du règne de Louis XV.

L'Affichard, le premier dont le nom se présente sous notre plume, souffleur, puis receveur à la Comédie-Italienne, mort en 1753, associé avec Panard, Valois, d'Orville et Gallet, a composé beaucoup de comédies dont plusieurs ont paru sous le nom de ses collaborateurs. Une de celles dont il est seul l'auteur, *les Acteurs déplacés* ou *l'Amant comédien*, jouée au Théâtre-Français en 1735, eut un grand succès, grâce à l'idée originale qui fait le fond de cette petite comédie : celle de faire remplir aux acteurs des rôles complétement contraires à leur âge, à leur sexe, à leur figure, enfin à leur individualité. Ainsi, les rôles de père et de mère avaient été donnés à des enfants de huit ans, celui de la jeune-première à une vieille actrice, celui de l'amoureux au vieux Poisson. Dans les divertissements, un pas de deux très-grave fut dansé sur l'air d'une sarabande par un Arlequin et un Polichinelle; tandis qu'un Italien et un Espagnol se mirent à cabrioler.

L'Affichard donna encore aux Français *la Rencontre imprévue*. Les autres pièces de son répertoire appartiennent à l'Opéra-Comique, aux Italiens et aux théâtres forains. Il avait l'esprit juste, des saillies et du comique de bon aloi; mais une instruction peu étendue, nul usage du monde et une indifférence

complète pour la gloire ou même pour la célébrité. Le théâtre pour lui fut un amusement.

Gresset est le nom d'un poëte trop célèbre pour que nous nous étendions longuement sur son existence, connue de tout le monde. On peut le mettre à la tête des auteurs dramatiques de second ordre, quoiqu'il n'ait fait jouer que trois pièces aux Français, la tragédie d'*Édouard III* et les comédies de *Sidney* et du *Méchant;* car il avait éminemment le génie de la poésie et l'instinct du théâtre. On prétend qu'il avait composé un assez grand nombre de pièces remarquables, mais qu'il lui prit ensuite un remords d'avoir travaillé pour la scène, et qu'il les brûla. C'est là un malheur; car Gresset, s'il pèche un peu par le plan et la marche de ses compositions dramatiques, a un style si plein d'harmonie, une versification si naturelle, si pleine de charmes, si fertile en images, qu'il a fait faire plus d'un pas à la langue française et imprimé un genre nouveau à la poésie.

Gresset fit jouer en 1747 ses deux comédies de *Sidney*, en trois actes et en vers, et du *Méchant*, en cinq actes et également en vers. Cette dernière pièce eut du succès, on la reprend encore quelquefois à la scène française. Elle a, il faut bien le dire, un grand air de famille avec *le Médisant*, de Destouches, paru vingt ans plus tôt.

A l'une des représentations du *Méchant*, une madame de Forcalquier, admirablement belle, étant entrée dans sa loge, tout le parterre se tourna vers elle et, charmé de la beauté de la jeune femme, se mit à l'applaudir sans respect pour la pièce. — « Paix !

Messieurs, s'écria quelqu'un ; convient-il d'interrompre ainsi la comédie? » Alors une voix s'écria, parodiant un vers comique :

La faute en est aux dieux qui la firent *si belle*.

Le lendemain de la première représentation, on envoya à Gresset l'épigramme suivante, composée *par une muse bourgeoise du parterre :*

Un membre de café, philosophe pédant,
Qui de l'esprit se croit et le juge et l'arbitre,
En sots propos s'égayait sur le titre
 De votre pièce du *Méchant*.
 Quelqu'un dit au mauvais plaisant :
 Pour un auteur, c'est bon augure,
 Lorsque, dans un livre nouveau,
L'envie, au désespoir de ne voir que du beau,
 De rage mord la couverture.

La tragédie d'*Édouard III*, en 1740, donna lieu à une jolie critique qui trouva place dans un petit opéra comique intitulé *la Barrière du Parnasse*. Édouard III vient se plaindre à la Muse, de la critique injuste qu'on fait d'une tragédie dans laquelle on trouve une double intrigue, et, par conséquent, un double intérêt. « La critique a tort, répond la Muse, l'intérêt ne peut être double où l'on n'en trouve pas du tout. » Alors Édouard reprend :

De plus, on blâme en moi des scènes applaudies
Qui firent le succès de tant de tragédies.
Feuilletez avec soin tous les auteurs fameux,
Mes traits les plus frappants sont tirés d'après eux,

Le public bonnement, dans son erreur extrême,
Pense que tous mes vers sont faits pour mon poëme.
Madame, en vérité, c'est juger de travers,
Mon poëme n'est fait que pour coudre leurs vers.

Louis DE CAHUSAC, contemporain de Gresset et l'un des auteurs féconds de cette époque, donna aux Français deux tragédies : *Pharamond* et *le Comte de Warwick*, toutes deux fort médiocres, et deux comédies : *Zénéide* et *l'Algérien*.

Zénéide, en un acte, en vers libres, jouée en 1743, eut du succès et le méritait ; c'est une jolie comédie attribuée à plusieurs personnes, mais qui semble bien réellement de Cahusac. *L'Algérien* ou *les Muses comédiennes*, comédie-ballet en trois actes, en vers libres, représentée en 1744, est une pièce de circonstance, composée à l'occasion du rétablissement de la santé de Louis le Bien-Aimé. Cette pièce causa, un jour, une sorte de tumulte. Boindin était à côté de Piron : — « Voyez donc, dit-il à son voisin, combien il y a peu d'ordre à la Comédie-Française. — Ne m'en parlez pas, reprit Piron, c'est une vieille... fille qui a perdu... » (il lui dit le dernier mot à l'oreille).

Au milieu du dix-huitième siècle vivaient trois auteurs du nom de Rousseau ; le plus fameux, Jean-Jacques, s'étant intitulé *de Genève*, on donna au second, Jean-Baptiste, qu'on appela aussi le grand Rousseau, le surnom *de Paris* ; alors le troisième, qui était né à Toulouse, Pierre Rousseau, prit pour sobriquet le nom de sa ville natale.

Ce dernier composa quelques jolies comédies qui furent presque toutes jouées, dans le principe, chez le duc de Chartres, plus tard duc d'Orléans. L'une d'elles, *les Méprises*, en un acte, en vers libres avec divertissement, représentée en 1754, avait été annoncée ainsi dans les *Petites-Affiches* de Paris : *Les Méprises*, comédie par Pierre Rousseau, citoyen de Toulouse. On fit aussitôt une épigramme sur les trois Rousseau, épigramme sanglante pour Pierre et Jean-Jacques.

XIX

LA COMÉDIE SOUS LA SECONDE PARTIE DU RÈGNE DE LOUIS XV

Bret. — *Le Concert*. — *Le Jaloux* (1755). — *Le Faux généreux* (1758). — Anecdotes. — Marmontel. — *La Guirlande*. — Anecdote. — Les commandements du dieu du Goût. — Bastide. — *Le Jeune homme* (1764). — Le chevalier de la Morlière. — *La Créole* (1754). — Anecdote. — Jean-Jacques Rousseau. — *L'Amant de lui-même* (1752). — *Le Devin de village* (1753). — Anecdote. — Les deux Poinsinet. — Les mystifications. — Anecdotes. — Mort tragique de Poinsinet. — Laplace. — *Adèle de Ponthieu* (1757). — Anecdote. — Palissot. — *Ninus second* (1750). — *Les Tuteurs* (1754). — Son genre de talent. — *Le Rival par ressemblance* (1762). — Anecdotes. — *Le Cercle* (1756). — *Les Philosophes* (1760). — Anecdotes. — Parodie. — *Le Barbier de Bagdad*. — *L'Homme dangereux* (1770). — Anecdotes. — Cabales contre cet auteur. — *Les Courtisanes*. — Histoire de cette comédie. — Palissot, plat adulateur de madame de Pompadour. — Saurin, imitateur de La Chaussée. — *Blanche et Guiscard* (1763). — Pièce imitée de l'anglais. — Vers à la Clairon. — *L'Orpheline léguée* (1765) ou *l'Anglomanie*. — *Beverley ou le Joueur* (1768). — Anecdotes. — Vers adressés à Saurin. — Dorat. — Vers, — épigrammes, — pièces diverses sur Dorat. — Marin. — Auteur de *Julie ou le Triomphe de l'amitié* (1762). — Anecdote qui donna l'idée de cette comédie. — Rochon de Chabannes. — *Heureusement* (1762). Anecdote. — Favart. — *L'Anglais à Bordeaux* (1763). — L'abbé Voisenon. — Auteur anonyme. — Son mérite. — Sedaine, Goldoni. — *Le Philosophe sans le savoir* (1765). — *La Gageure imprévue* (1768). — *Le Bourru bienfaisant* (1771). — *Les Huit Philosophes aventuriers*. — Anecdotes. — Prétentions des acteurs. — La Harpe. — Auteur de

tragédies. — *Le Comte de Warwick* (1763). — Anecdotes. — Jeunesse de La Harpe. — Son peu de reconnaissance. — Son esprit satirique. — Timoléon (1764). — Anecdotes. — Bons mots. — Lettre sur les premières représentations. — Réflexions. — *Pharamond* (1765). — Anecdote. *Gustave Vasa* (1759). — *Menzikoff* (1775). — *Mélanie*, drame (1769). — Vers sur La Harpe.

Plus on avance dans le règne de Louis XV et plus on voit augmenter le nombre des auteurs dramatiques ; malheureusement le théâtre ne gagne rien à la multiplicité des ouvrages. De l'année 1750, à laquelle nous sommes parvenus, jusqu'à 1774, les principaux écrivains pour la Comédie-Française sont : Bret, Marmontel, Bastide, La Morlière, Jean-Jacques Rousseau, Poinsinet, Laplace, Palissot, Saurin, Dorat, Marin, Rochon de Chabannes, Favart, l'abbé Voisenon, Sedaine, Goldoni, La Harpe.

Bret, auteur de mérite, ayant de l'élégance dans le style, de la facilité, du naturel et de la justesse dans le dialogue, connaissant à fond l'art dramatique, fit jouer un assez grand nombre de comédies aux Français et aux Italiens. Il donna même quelques opéras comiques. L'une de ses compositions, le *Concert*, en un acte et en prose, représentée en 1747, mais non imprimée, fit dire à Sainte-Foix, auquel un de ses amis demandait d'où il venait : — « Je viens du *Concert*, mais ce n'est pas du *Concert spirituel*. » Le mot était plus joli que vrai. *Le Jaloux* (1755), en cinq actes en vers, ne réussit pas, parce que la donnée était fausse. La jalousie du jaloux s'exerçait sur un rival qui n'était plus. Malgré le jeu remarquable d'une jeune et jolie actrice, mademoi-

selle Guéant, le public ne goûta pas la pièce. Trois ans plus tard, en 1758, Bret donna, au contraire, son *Faux généreux*, également en cinq actes et en vers, qui eut du succès, parce que la donnée est dans la nature. On applaudit surtout une scène touchante dans laquelle un fils veut s'enrôler pour tirer son père de prison avec le prix de son engagement.

En 1767, il fit jouer *les Deux Sœurs*, en deux actes et en prose, comédie qui n'eut aucun succès. A peu près à la même époque, Moissy ayant fait représenter *les Deux Frères*, pièce également fort mal accueillie du public, un plaisant s'écria qu'il fallait marier les deux sœurs avec les deux frères.

MARMONTEL, dont nous avons dit un mot à propos de ses tragédies, au volume précédent, donna aussi quelques comédies à la scène, mais presque toutes au Théâtre-Italien. Un jour que l'on jouait une de ses pièces, *la Guirlande*, fort mal accueillie du public, quoiqu'elle ne méritât pas un si violent courroux du parterre, Marmontel, pressé de se rendre à l'Opéra, prit un fiacre et dit au cocher (craignant l'embarras) : — « Évitez le Palais-Royal. — Ne craignez rien, Monsieur, reprit ce dernier, il n'y a pas foule, on donne aujourd'hui *la Guirlande*. »

On répandit, vers la même époque, une plaisanterie intitulée : *les Commandements du dieu du Goût* :

I. — Au dieu du Goût immoleras
Tous les écrits de *Pompignan*.

II. — Chaque jour tu déchireras
　　　Trois feuillets de l'abbé Leblanc.
III. — De *Montesquieu* ne médiras
　　　Ni de *Voltaire* aucunement.
IV. — L'ami des sots point ne seras
　　　De fait ni de consentement.
V. — La *Dunciade* tu liras,
　　　Tous les matins dévotement.
VI. — *Marmontel* le soir tu prendras,
　　　Afin de dormir longuement.
VII — *Diderot* tu n'acheteras,
　　　Si ne veux perdre ton argent.
VIII. — *Dorat* en tous lieux honniras,
　　　Et *Colardeau* pareillement.
IX. — *Lemière*, aussi, tu siffleras,
　　　A tout le moins une fois l'an.
X. — L'ami *Fréron* n'applaudiras
　　　Qu'à *L'Écossaise* seulement.

Marmontel s'étant marié et sa femme ayant fait un fausse couche, on fit l'épigramme suivante :

> Marmontel se flattait enfin,
> De porter le doux nom de père :
> Sa femme devait en lumière
> Mettre incessamment un Dauphin.
> Mais, espérance mensongère !
> Eh bien ! Quoi ?... Vous le devinez,
> Depuis longtemps il ne peut faire,
> Hélas ! que des enfants mort-nés !

Nous ne dirions rien de BASTIDE, romancier plutôt qu'auteur dramatique, et qui donna quelques comédies médiocres de 1750 à 1767, si nous ne voulions parler de l'une de ses productions, *le Jeune Homme*, en cinq actes et en vers, jouée en 1764 et qui eut la plus singulière destinée. Le commencement du pre-

mier acte fut applaudi avec fureur, la dernière scène fut huée. Au second acte, les murmures recommencèrent ; à la seconde scène du troisième, des expressions trop crues ayant choqué le public, et un des spectateurs ayant imaginé d'éternuer avec affectation et d'une façon comique, les rires redoublèrent. L'actrice en scène, interrompue, ne pouvant reprendre le fil de son rôle, se décida à faire une humble révérence et à se retirer. Ainsi finit la première représentation, et il n'y en eut pas une seconde. C'était bien le cas de dire : *Pauvre Jeune Homme !*

Un autre auteur de la même époque, le chevalier DE LA MORLIÈRE, ne fut pas plus heureux. Il donna trois comédies aux Français, et aucune n'eut de succès. Dans l'une d'elles, *la Créole*, jouée en 1754, un valet dit en scène à son maître, après lui avoir fait le détail d'un divertissement : « Que pensez-vous de tout cela ? — Je pense que tout cela ne vaut pas le diable, » répond le maître. Cette parole fut aussitôt appliquée à la situation par le parterre. Il répéta en chœur une phrase qui devint un jugement définitif et sans appel, car la pièce ne fut pas même achevée.

Jean-Jacques ROUSSEAU, l'un des trois Rousseau dont nous avons parlé, et celui qui fit le plus de bruit dans le monde, eut en 1752 et en 1753 une velléité théâtrale. Il fit jouer aux Français une petite comédie en un acte et en prose intitulée *l'Amant de lui-même*, et à l'Opéra *le Devin du village*, intermède dont les paroles et la musique étaient de lui.

En sortant de la représentation des Français, il se rendit justice à lui-même et dit dans un café voisin,

au milieu d'une foule de beaux-esprits : « La pièce nouvelle est tombée ; elle mérite sa chute ; elle m'a ennuyé ; elle est de Rousseau de Genève, et c'est moi qui suis ce Rousseau. »

A la première représentation du *Devin*, deux spectateurs, l'un grand partisan de la musique française, l'autre non moins chaud admirateur de la musique italienne, soutenaient leur opinion avec une telle véhémence qu'ils troublaient spectateurs et acteurs. La sentinelle, s'approchant d'eux, leur intima l'ordre de baisser la voix. « Monsieur est donc *Bouffoniste ?* » dit le Lulliste au grenadier. A cette apostrophe en pleine poitrine, à laquelle il était loin de s'attendre, le brave soldat troublé retourna confus à son poste. Cette petite pièce ne souleva pas des tempêtes seulement en France ; en Angleterre, où on la joua, avec paroles traduites, sur le théâtre de *Drury-Lane*, les Anglais la soutinrent contre les Écossais qui firent tout leur possible pour la *chuter*.

Le dix-huitième siècle vit deux auteurs du nom de Poinsinet, l'un, POINSINET DE SIVRY, qui traduisit quelques comédies d'Aristophane et composa quelques tragédies, dont *Briséis*, qui eut un grand succès ; l'autre, Henri POINSINET, qui naquit à Fontainebleau en 1735 et acquit une réputation quasi burlesque dans le monde au milieu duquel il vécut.

Ce dernier Poinsinet, dont il est si souvent question dans les *Mémoires secrets*, était d'une famille depuis longtemps attachée à la maison des princes d'Orléans. Il aurait pu succéder à son père dans ses charges ; mais, dès l'âge le plus tendre, il fut *mordu*

par le démon de la métromanie et résolut de se consacrer à l'étude du théâtre. Malheureusement il se donna peu de peine pour cultiver l'esprit dont la nature l'avait doué. Sa vie fut courte; mais depuis 1753, où il publia une parodie de l'opéra de *Titan et de l'Aurore*, il ne cessa de faire retentir son nom sur toutes les scènes de Paris. Toutefois, ce n'est point précisément par ses succès dramatiques que Poinsinet a fait passer ce nom à la postérité, mais par les plaisanteries souvent grotesques dont il a été l'objet, plaisanteries auxquelles il donnait lieu par une crédulité à toute épreuve, par une présomption des plus ridicules et par une poltronnerie des plus divertissantes. C'est grâce à lui et aux plaisanteries dont nous venons de parler que la langue française s'est enrichie du mot *mystification*.

Nous parlerons donc de ses *mystifications* dont quelques-unes sont assez plaisantes, plutôt que de ses pièces qui ne valent pas grand'chose. L'une d'elles, cependant, *Tom Jones,* jouée en 1765, mérite qu'on en dise un mot, tant sa destinée fut singulière. Cette comédie en trois actes et en prose, mêlée d'ariettes, et dont la musique est de Philidor, offrait un sujet grave, pathétique, qui ne fut pas compris par l'auteur. Il parsema cette pièce de plaisanteries grossières et manquant de sel. Les deux premiers actes ennuyèrent le public; mais le troisième mit le parterre en belle humeur, et à l'une des premières scènes il commença à accompagner chaque phrase de huées, d'éclats de rire, d'applaudissements frénétiques, puis enfin il lui prit la fantaisie de chanter chacun

des couplets, ce qui fut comme le bouquet du feu d'artifice.

Poinsinet était furieux ; il avait annoncé plaisamment qu'il allait faire lever *le Siége de Calais*, la tragédie à la mode, voulant dire que le public se tournerait vers sa comédie et abandonnerait l'œuvre de Belloy.

Cependant les jeunes princes de la famille royale, pour qui Poinsinet avait composé un fort médiocre divertissement, en apprenant la chute de la pièce du pauvre auteur, exigèrent de messieurs les gentilshommes de la Chambre qu'on reprît le *Tom Jones*. On distribua une foule de billets *gratis*, une claque fut organisée, et la pièce conspuée la veille fut portée aux nues le lendemain. Ce qui prouve que le charlatanisme dramatique était une monnaie ayant déjà cours. On demanda les auteurs et on les couvrit d'applaudissements. Mais c'était là une fusée qui ne dura que l'espace d'un moment. Quand le vrai public revint prendre ses places, *Tom Jones* tomba de nouveau pour ne plus se relever.

On comprendra le chagrin que causa cette chute au pauvre Poinsinet, lorsqu'on saura par quelles péripéties, par quelle série de mystifications le malheureux auteur avait dû passer avant de faire jouer sa pièce.

« Félicitez-moi, Messieurs, disait-il un jour à ses amis ; enfin l'on va jouer ma pièce ; j'ai la parole des comédiens ; et demain j'ai rendez-vous à leur assemblée, à onze heures précises. » Un de ceux à qui il apprenait cette bonne nouvelle, avait lui-même envie de faire jouer une pièce ; et il se promit

bien de l'empêcher d'aller le lendemain à l'assemblée. Ce fut précisément celui qui le félicita davantage et qui l'exhorta le plus sérieusement à ne pas manquer au rendez-vous. Dans la joie qu'inspiraient à Poinsinet les magnifiques espérances qu'il fondait sur sa comédie, on lui propose un souper qu'il accepte. On le mène dans un quartier de Paris des plus éloignés, chez des personnes qui s'étaient déjà diverties quelquefois aux dépens du poëte, et qui sont charmées de le recevoir. On tient table longtemps; et, vers la fin du souper, on tourne exprès la conversation sur les accidents où l'on est exposé la nuit dans les rues de Paris. On raconte des histoires effrayantes d'assassinats et de vols. On parle d'une aventure tragique, arrivée récemment dans le quartier même où l'on soupe. L'imagination de Poinsinet, disposée à recevoir toutes sortes d'impressions, est si vivement ébranlée, que, pour rien au monde, il n'eût osé s'en retourner, ce soir-là, chez lui. Il avoue naïvement sa frayeur. Tout le monde a l'air de la partager; on lui dit qu'on ne doit pas combattre ces mouvements secrets, qui sont très-souvent d'utiles pressentiments des plus grands malheurs. On le retient à coucher, lui et sa compagnie. Soulagé de sa crainte, il ne demande qu'une grâce; c'est qu'on ait l'attention de le faire éveiller le lendemain, un peu de bonne heure, pour qu'il ne manque pas l'assemblée des comédiens. On le lui promet; et, dans cette confiance, il s'endort. Pendant son premier sommeil, on s'empare de sa culotte; et l'on appuie fortement la pointe d'un canif sur les quatre principales coutures, de manière qu'elles

puissent se rompre infailliblement le lendemain, et toutes à la fois, au plus léger effort. On pense bien qu'on ne fut pas fort soigneux d'éveiller le dormeur à l'heure qu'il avait demandée. Comme il avait donné la veille ample carrière à son appétit, il ne s'éveilla de lui-même que vers les dix heures. Étonné qu'il fût si grand jour : — « Comment, Messieurs, dit-il, en s'élançant hors du lit, il me paraît que je n'avais qu'à compter sur vous? » Il s'approche d'une pendule, et voit, en frémissant, que dix heures vont sonner : — « Vite un perruquier, s'écrie-t-il; je n'ai pas un instant à perdre! » Le perruquier arrive; et comme il faisait assez chaud, notre poëte reste en chemise tout le temps qu'on met à l'accommoder. Enfin sa toilette achevée, il vole à sa culotte, et voulant y passer une jambe, elle se sépare en deux parties. C'était la perfidie la plus propre à faire perdre à ce poëte infortuné le peu qui lui restait de raison. — « Morbleu! Messieurs, le tour est abominable, et je ne vous le pardonnerai de ma vie. Il s'agit de ma pièce, de ma gloire, de l'affaire la plus essentielle pour moi; et c'est ainsi que vous me traitez! Mais vous en aurez le démenti; je me rendrai mort ou vif à l'assemblée. » Il court à la cuisinière, et la supplie à genoux de vouloir bien, au plus vite, reprendre à longs points les quatre fatales coutures, d'où dépendait la solidité de sa culotte. La cuisinière entreprend l'ouvrage; mais combien il la trouvait lente! Il ne faisait qu'aller et venir de la cuisine à la pendule et de la pendule à la cuisine, renouvelant à chaque fois ses imprécations. Onze heures allaient sonner; le haut-de-chausses est rap-

porté. Poinsinet veut y passer la jambe ; mais la mesure se trouve avoir été si mal prise, que sa jambe ne peut y entrer. La maligne cuisinière, en riant aux larmes, le priait d'excuser si elle n'était pas plus adroite dans un métier qu'elle n'avait fait de sa vie. Poinsinet, furieux, fait venir un commissionnaire, qu'il expédie chez lui avec un billet, par lequel il demande promptement une culotte. On intercepte le billet : midi sonne ; et le commissionnaire n'est pas revenu. On lui dit froidement qu'il a eu grand tort d'envoyer un homme qu'il ne connaît pas ; que ce commissionnaire pourrait bien s'être laissé tenter par le besoin pressant que lui-même paraissait avoir d'une culotte. Il prend enfin le seul parti qui lui reste. Après avoir assujetti, par devant et par derrière, les basques de son habit avec quelques épingles, il s'en retourne chez lui.

A quelques années de là, Poinsinet imagina d'offrir un opéra, puis, fier du succès qu'il voyait poindre dans ses rêves, il s'en vint le visage découvert aux bals masqués de l'Académie royale de musique, dont la vogue commençait à cette époque (1768). C'était dans la nuit du 4 au 5 février. A peine est-il reconnu par les principales actrices de Paris que la fameuse Guimard monte un coup. Toutes les belles pécheresses se donnent le mot, se réunissent, l'entourent et tombent sur lui à grands coups de poings. Le pauvre Poinsinet demande ce qu'il a fait, ce qu'on lui reproche. On lui répond en lui donnant des bourrades et en lui disant : — « Pourquoi as-tu fait un méchant opéra ? » Cette plaisanterie assez ridicule avait ameuté des spectateurs. On eut de la peine à

tirer le malheureux auteur de la grille de mesdames de l'Opéra, et il rentra chez lui roué, vermoulu, maudissant la gloire et disant : « Que décidément une grande réputation est quelquefois bien à charge!... »

Poinsinet imagina de composer une tragédie bourgeoise, dans le genre larmoyant, intitulée : *Les Amours d'Alice et d'Alexis*, en deux actes et mêlés d'ariettes, empruntée d'une romance de Moncriff. Il n'eut pas la consolation de la voir représenter avant sa mort, et cette mort fut tragique.

En 1760, il était allé en Italie; en 1769 il fut en Espagne, et on le nomma par dérision *Don Antonio Poinsinet*. Il avait imaginé de se faire directeur d'une troupe ambulante et s'était donné pour mission de propager la musique *italienne* et les ariettes *françaises*. Il se noya dans le Guadalquivir, à Cordoue. Personne n'eut plus d'aventures grotesques, de procès singuliers que ce malheureux auteur. Il parle lui-même de ses mystifications, devenues fameuses, dans une *Ode à la Vérité*. Il s'y compare à un agneau qui va, la foudre en main, poursuivre dans les sombres abîmes ceux qui riaient de son excessive et incroyable crédulité. Palissot, dans sa *Dunciade*, lui consacra les vers suivants :

> Ainsi tomba le petit Poinsinet;
> Il fut dissous par un coup de sifflet.
> Telle, un matin, une vapeur légère
> S'évanouit aux premiers feux du jour,
> Tel Poinsinet disparut sans retour.

LAPLACE, auteur de deux ou trois comédies, rédac-

teur du *Mercure de France,* homme d'esprit, traducteur de plusieurs tragédies du théâtre anglais, donna aux Français, en 1757, *Adèle de Ponthieu.* Cette pièce, présentée aux comédiens, lue, reçue avec acclamation par l'aréopage, fut dix-huit mois sans être jouée, par suite de démarches et de menées secrètes. Les gentilshommes de la Chambre furent obligés de se mêler de l'affaire. Le duc de Richelieu, qui venait de prendre Mahon, était alors d'exercice ; il donna des ordres si formels qu'*Adèle de Ponthieu* fut représentée, mais de mauvaise grâce, par les acteurs. Le public cependant l'applaudit, et l'auteur fit pour Richelieu cet impromptu :

Ton oncle conquit la Rochelle,
Combla les arts de bienfaits éclatants.
Digne héritier de ses talents,
Tu pris Minorque *et fis jouer Adèle.*

Un des hommes du dix-huitième siècle dont le nom eut le plus de retentissement dans la république des lettres fut Palissot, né à Nancy en 1730, et qui, à peine âgé de dix-neuf ans, composa la tragédie de *Zarès,* représentée en 1750 et imprimée sous le titre de *Ninus second.* On prétend que Palissot, à qui ce premier essai permettait d'espérer du succès dans la carrière, lorsqu'il eut réfléchi aux perfections de Racine, se décida à abandonner un genre dans lequel il ne trouvait pas qu'il lui fût permis d'être médiocre.

Il se tourna vers la comédie. Il composa *les Tu-*

teurs en 1754, et le public crut y retrouver les qualités des bonnes pièces de Regnard. La gaieté, le naturel, la vivacité du dialogue, le style, la versification pleine de sel et du meilleur coloris firent pardonner la pauvreté de l'intrigue, et la pièce eut un très-beau succès.

Palissot fit alors *le Rival par ressemblance*. C'était le sujet des *Ménechmes*, anobli et rendu plus vraisemblable, grâce à une idée ingénieuse ; mais la pièce perdit en gaieté sur sa devancière ce qu'elle acquit en finesse. Cette comédie, représentée en 1762, ne fut pas accueillie favorablement du public. D'abord une cabale était montée contre l'auteur, à tel point qu'il fallut l'intervention de la force armée pour le protéger, lui et son œuvre. Une des scènes du premier acte était une sorte de galerie de portraits de l'époque qui désignait des personnages bien connus. On cria à la méchanceté et l'on fut très-mal disposé pour Palissot. Un éloge intempestif de la nation et de M. de Choiseul ne raccommoda rien, et lorsqu'au quatrième acte, pour un changement à vue, le sifflet du machiniste retentit sur le théâtre, la salle tout entière applaudit à l'incident d'une façon humiliante pour l'auteur. On raconte que pendant tout le temps de la représentation, le chevalier de La Morlière, que l'on savait être peu l'ami de Palissot, eut à côté de lui un exempt de police, lequel ne cacha pas à son voisin qu'il était mis là tout exprès pour le *morigéner*, l'engageant à se bien tenir, ce qui fit dire à un plaisant : « La pièce est gâtée, les *mouches* y sont. » On appelait déjà alors *mouches* les hommes de la police. Le titre primiti-

vement donné à cette comédie avait été *les Méprises;* mais un plaisant s'étant écrié que c'était là une véritable *méprise* de l'auteur, ce dernier le changea en celui du *Rival par ressemblance.*

En 1756, Palissot avait fait représenter à Nancy une comédie en prose intitulée *le Cercle.* Cette petite pièce lui fut en partie volée par *Poinsinet,* qui en fit jouer une sous le même titre en 1764. Comme on demandait au véritable auteur pourquoi il n'avait pas revendiqué sa propriété, « — Serait-il décent, s'écria-t-il, pour personne, que Géronte reprît sa robe de chambre sur le dos de Crispin ? » Cette jolie comédie offre d'assez curieuses peintures de ce qui se passait alors parmi les gens d'un certain monde. « — Palissot, lui dit un jour un grand personnage, Palissot, vous avez écouté aux portes. »

La ville de Nancy ayant à donner des fêtes pour l'inauguration de la statue que le roi de Pologne venait de faire ériger à Louis XV, demanda à Palissot, en 1755, une jolie comédie. Palissot composa *les Originaux.* Il y avait dans cette pièce un personnage calqué sur le célèbre Rousseau de Genève et une critique assez forte des écrits du philosophe dont la personnalité, du reste, était respectée. Les amis de Rousseau (il s'en trouve toujours en pareil cas) lui persuadèrent qu'il ne pouvait laisser passer inaperçue l'impertinence de M. Palissot, et qu'il fallait porter plainte au roi de Pologne. Un mémoire fut rédigé, l'orage fut violent mais court et, pour se venger, Palissot publia les *Petites Lettres sur de grands philosophes,* puis il composa la comédie des *Philo-*

sophes, dont on peut dire que celle des *Originaux* fut l'occasion.

Les Philosophes, en trois actes et en vers, comédie jouée en 1760, eut un retentissement énorme à l'époque où on la donna. Voici comment l'auteur explique la raison qui l'engagea à entreprendre cette pièce :

« On fit paraître une traduction de deux comédies de Goldoni, à la tête de laquelle on mit une épigraphe latine, du style du *Portier des Chartreux*, et deux épîtres dédicatoires insolentes, où l'on outrageait deux dames du premier rang qui m'honoraient de leur bienveillance. On y faisait une parodie injurieuse pour elles, de l'épître dédicatoire de mes *Petites Lettres sur de grands philosophes*. La main d'où partait cette atrocité ne demeura pas inconnue. On s'était flatté que ces deux dames, fâchées d'avoir été compromises à mon occasion, cesseraient de me recevoir et m'abandonneraient à mon infortune. Cette noirceur philosophique eut un effet tout opposé, elle ne tourna qu'à la confusion et à l'opprobre de celui qui l'avait conçue ; et si ce fut principalement pour venger la raison et les mœurs, que je fis depuis la comédie *des Philosophes*, je ne désavoue point que le désir de venger ces dames ne fût aussi entré dans mon projet. »

Les comédiens, et surtout mademoiselle Clairon, avaient d'abord refusé *les Philosophes*, parce qu'on y trouvait des personnalités ; mais, comme l'auteur était très-protégé, des ordres positifs prescrivirent de jouer sa pièce. De temps immémorial on n'avait vu un

tel concours de monde à une première représentation. Jamais les chefs-d'œuvre de nos poëtes n'avaient remué tant de monde et autant de passions, ni fait autant de bruit. Une fermentation générale régnait dans Paris. Lorsque le public se fut casé tant bien que mal, l'acteur Bellecour vint faire un compliment et l'on commença. La comédie de Palissot fut écoutée d'un bout à l'autre, ce que l'auteur et ses amis n'espéraient pas. Elle fut applaudie en certains endroits, ce qui les étonna encore plus.

Lorsque Voltaire en eut pris connaissance, il écrivit à Palissot une lettre moitié gaie, moitié chagrine, ce qui fit dire à une femme d'esprit :

« Monsieur de Voltaire ne pardonnera jamais à l'auteur des *Philosophes* d'avoir battu *sa livrée.* »

On raconte, à propos de cette pièce, que dans une lecture faite dans une maison particulière, l'auteur, arrivé au passage où Cidalise dit à sa fille qu'elle l'aime en qualité d'*être,* fut interrompu par les bruyants éclats de rire d'un des auditeurs qui s'écriait: « Oh! je rirai longtemps d'une mère qui prend sa fille pour un arbre (*un hêtre*). »

Dans l'opéra comique intitulé *le Procès des ariettes et des vaudevilles,* on trouve ce couplet relatif aux *Philosophes* de Palissot :

> Quoique son but lui fasse honneur,
> Nous conseillons à cet auteur,
> S'il veut que son nom s'éternise,
> De prendre un pinceau moins hardi,
> Et d'avoir toujours pour devise :
> *Sublato jure nocendi.*

Cette comédie fit des *monceaux* d'ennemis à Palissot. Il avait eu le courage d'attaquer non pas un seul personnage ridicule ou vicieux, mais une secte nombreuse, puissante, accréditée. Elle avait donc une importance plus grande encore que toutes les comédies parues depuis le *Tartuffe*, et jusqu'alors aucune ne pouvait lui être assimilée.

Comme on reprochait beaucoup à Palissot de sacrifier la gaieté à la finesse, dans ses comédies, il imagina d'emprunter aux *Mille et une Nuits* le sujet du *Barbier de Bagdad*. Il fit jouer en société cette charmante pièce, dans laquelle il avait jeté toute la folie dont cette bagatelle était susceptible, afin de bien prouver qu'il était en état de faire rire aussi bien que de plaire. Il est à regretter que cette jolie bluette n'ait pas été mise au théâtre, quand elle parut.

En 1770, Palissot composa dans le plus grand secret une comédie en trois actes et en vers, intitulée : *l'Homme dangereux*. Il en traça le caractère principal d'après l'idée ingénieuse que ses ennemis avaient cru donner de sa personne dans une foule de brochures calomnieuses. Il fit ensuite répandre le bruit que c'était une satire sanglante contre lui et qu'il en était fort affecté. La pièce fut reçue unanimement par les comédiens qui étaient dans le secret. Elle devait être donnée le samedi 16 juin 1770 ; mais au moment de la représenter, un ordre de la police la défendit. Palissot la fit jouer à son théâtre particulier d'Argenteuil, et lui-même voulut remplir le rôle de l'homme dangereux.

Ce qui, probablement, avait engagé Palissot à agir

de ruse pour faire recevoir et jouer sa pièce, c'est qu'il avait appris que l'année précédente, l'Académie française n'avait pas craint de le mettre, de son autorité privée, hors de concours pour le prix qui devait être décerné au meilleur éloge de Molière.

Il est assez curieux de voir comment un auteur de cette époque, peu partisan de Palissot, parle de cette affaire. Voici ce qu'il dit :

« Quoique les juges, pour éviter les tracasseries d'une publicité prématurée, soient fort secrets sur leurs délibérations, il est toujours quelques membres plus indiscrets ou plus aisés à pénétrer, qui laissent transpirer quelque chose. On prétend qu'une pièce entre autres a attiré l'attention de la compagnie, mais que sur un soupçon qu'elle pourrait être du sieur Palissot, on l'a mise à l'écart, pour ne la point couronner, quel qu'en fût le mérite, si elle était réellement de cet auteur. Les académiciens croient pouvoir en cette occasion s'élever au-dessus des règles ordinaires, et exclure du concours un aspirant indigne par ses mœurs et par sa conduite, d'entrer dans la carrière. Il faut se rappeller, ou plutôt on ne peut oublier, avec quelle impudence le sieur Palissot s'est adjugé le rôle d'Aretin moderne, et a versé le fiel de la satire sur les personnages les plus illustres de la philosophie et de la littérature. Par le scandale de la comédie des *Philosophes* et de son poëme de *la Dunciade,* il s'est condamné lui-même au triste et infâme rôle de médire dans les ténèbres du reste de ses confrères. Personne n'a daigné lui faire l'honneur de lui répondre, et son dernier ouvrage, quoique bien fait dans son genre,

et très-digne d'observations et de critiques, n'a pas même reçu les honneurs de la censure. »

Une comédie de Palissot, celle des *Courtisanes*, devait remuer un autre monde. Le sujet était aussi hardi que celui des *Philosophes*. L'auteur la lut aux comédiens assemblés au nombre de treize, en avril 1775. Sept voix furent pour la réception, trois pour le refus, sans motiver les raisons, trois pour le rejet comme étant contraire aux mœurs. Palissot réclama, disant que ce n'était point aux comédiens à se prononcer relativement à ce dernier point de vue, mais à la police. Ayant obtenu une approbation de la police par Crébillon, alors chargé des fonctions de censeur, il exigea une nouvelle assemblée. Vingt-quatre comédiens du Théâtre-Français se trouvèrent réunis, et la comédie des *Courtisanes* fut rejetée par dix-neuf voix contre cinq. Les acteurs déclarèrent en outre qu'ils refusaient la pièce parce qu'elle manquait d'action, d'intérêt, d'intrigue. Tout cela était faux, Palissot furieux en appela de cet inique jugement au public, en faisant imprimer sa comédie; en outre, il se mit bien avec le clergé, et l'archevêque lui-même prit fait et cause pour qu'on représentât cette nouvelle école de mœurs. En attendant, l'auteur, qui avait un esprit des plus satiriques, se moqua des comédiens dans une épître pleine de sel, intitulée : *Remercîments des demoiselles du monde aux demoiselles de la Comédie-Française à l'occasion des Courtisanes*, comédie. Madame Préville fut la plus attaquée dans ce *factum*, des plus curieux et des plus amusants.

Mais si Palissot censura les vices du jour, il se montra en compensation fort plat adulateur de *la maîtresse du roi*. Voulant célébrer la convalescence de madame de Pompadour, il lui envoya effrontément le compliment ci-dessous :

> Vous êtes trop chère à la France,
> Aux Dieux des arts et des amours,
> Pour redouter du sort la fatale puissance :
> Tous les Dieux veillaient sur vos jours,
> Tous étaient animés du zèle qui m'inspire ;
> En volant à votre secours,
> Ils ont affermi leur empire.

Il est difficile de pousser plus loin la flatterie.

Le temps était venu où La Chaussée allait trouver des imitateurs, où la tragédie bourgeoise, autrement appelée drame, s'apprêtait à envahir la scène, même la scène du Théâtre-Français, en attendant la construction de salles spéciales pour le genre nouveau.

Saurin, que nous appellerons le *second* de La Chaussée, vint, de 1760 à 1774, donner sa *Blanche et Guiscard*, son *Orpheline léguée* et son fameux *Bewerley*, pièces ou drames qui firent dire, fort spirituellement, à un prince, peu amateur de la tragédie bourgeoise : — « Je déteste le drame ; il me choque autant que si un peintre s'avisait de représenter *Minerve* en *pet-en-l'air*. »

Ce fut en septembre 1763 que le Théâtre-Français donna la première représentation de *Blanche et Guiscard*, imitée de l'anglais, dont le sujet, puisé dans *Gil Blas* par Tompson, auteur des *Saisons*, fut mis

sur notre scène par Saurin. Ce drame ne fit pas d'abord fortune. Il est vicieux dans ses caractères, dans sa forme. Mademoiselle Clairon, cependant, à la représentation suivante, se montra si supérieure, qu'elle enleva les applaudissements. L'auteur, en sortant, lui envoya ce quatrain :

> Ce drame est ton triomphe, ô sublime Clairon :
> Blanche doit à ton art les larmes qu'on lui donne;
> Et j'obtiens à peine un fleuron
> Quand tu remportes la couronne.

En novembre 1765, Saurin fit jouer un second drame, *l'Orpheline léguée* ou *l'Anglomanie*, en trois actes et en vers libres. Le trait du citoyen de Corinthe qui, en mourant, lègue à son ami le soin de soutenir sa femme et sa fille, avait déjà fourni à Fontenelle le sujet du *Testament*. Il donna celui de *l'Orpheline* à Saurin. Cette pièce avait un but, celui de corriger les Français d'un ridicule fort en vogue à cette époque et qu'on a vu reparaître bien souvent depuis : l'admiration exclusive de quelques personnes chez nous, pour tout ce qui se fait, se dit, se pense de l'autre côté du détroit. Les deux premiers actes renfermaient des scènes plaisantes, spirituelles et ingénieuses, mais le troisième fut trouvé long, diffus et ennuyeux. L'auteur vit le défaut de la cuirasse et fit des coupures qui rendirent le drame très-agréable.

Trois années plus tard, en 1768, parut un nouveau drame de Saurin, drame qui eut un grand retentissement, *Bewerley* ou *le Joueur*, imité de l'anglais. Il eut un succès immense à Paris. En province, notam-

ment à Toulouse, où l'on voulut le voir jouer, le public fut si impressionné de la scène dans laquelle le joueur, à deux reprises différentes, est prêt à tuer son fils pour lui éviter les chagrins de la vie, qu'il sortit du théâtre en poussant un cri d'horreur. Quelques hommes seulement, au cœur plus dur, étaient restés jusqu'à la fin du drame et crièrent aux acteurs : — « Adoucissez le cinquième acte si vous voulez que nous puissions revenir. »

Cette pièce de *Bewerley* fut imitée depuis et en partie reproduite dans celle assez récente de *Trente ans ou la Vie d'un joueur*.

On envoya à Saurin les vers ci-dessous :

<pre>
Grâces à l'anglomanie, enfin sur notre scène,
Saurin vient de tenter la plus affreuse horreur ;
En bacchante on veut donc travestir Melpomène.
Racine m'intéresse et pénètre mon cœur
 Sans le broyer, sans glacer sa chaleur.
Laissons à nos voisins leurs excès sanguinaires.
Malheur aux nations que le sang divertit !
Ces exemples outrés, ces farces mortuaires,
 Ne satisfont ni l'âme ni l'esprit.
Les Français ne sont point des tigres, des féroces,
Qu'on ne peut émouvoir que par des faits atroces.
 Dérobez-nous l'aspect d'un furieux.
Ah ! du sage Boileau suivons toujours l'oracle !
Il est beaucoup d'objets que l'art judicieux
Doit offrir à l'oreille et reculer des yeux.
 Loin en ce jour de crier au miracle,
 Analysons ce chef-d'œuvre vanté :
Un drame tantôt bas, et tantôt exalté,
Des bourgeois ampoulés, une intrigue fadasse,
Un joueur larmoyant, une épouse bonasse.
</pre>

Action paresseuse, intérêt effacé,
Des beautés sans succès, le but outrepassé,
Un fripon révoltant, machine assez fragile,
Un homme vertueux, personnage inutile,
Qui toujours doit tout faire et qui n'agit jamais.
Un vieillard, un enfant, une sœur indécise,
Pour catastrophe, hélas! une horrible sottise,
 Force discours, très-peu d'effets,
Suspension manquée, on sait partout d'avance
Ce qui va se passer. Aucune vraisemblance
Dans cet acte inhumain, ni dans cette prison,
 Où Bewerley, d'une âme irrésolue,
Deux heures se promène en prenant son poison,
Sans remarquer son fils qui lui crève la vue,
 Ce qu'il ne voit qu'afin de l'égorger.
D'un monstre forcené le spectacle barbare
Ne saurait attendrir, ne saurait corriger;
Nul père ayant un cœur ne peut l'envisager.
Oui, tissu mal construit et de tout point bizarre,
 Tu n'es fait que pour affliger.
Puisse notre théâtre, ami de la nature,
Ne plus rien emprunter de cette source impure.

Saurin avait une femme charmante; on prétendit qu'il l'avait prise pour modèle dans madame Bewerley de son drame, et on lui écrivit :

 Saurin, cette femme si belle,
 Ce cœur si pur, si vertueux,
 A tous ses devoirs si fidèle,
 De ton esprit n'est point l'enfant heureux.
 Tu l'as bien peint : mais le modèle
 Vit dans ton âme et sous tes yeux!

Nous avons déjà parlé, dans notre premier volume, de DORAT, qui eut une certaine réputation de poëte agréable et d'homme d'esprit, et qui même obtint

des succès à la Comédie-Française par quelques tragédies et par une comédie qui le mirent fort à la mode.

On fit sur lui une très-spirituelle épigramme que voici :

> Bons dieux ! que cet auteur est triste en sa gaîté !
> Bons dieux ! qu'il est pesant dans sa légèreté !
> Que ses petits écrits ont de longues préfaces ;
> Ses fleurs sont des pavots, ses ris sont des grimaces;
> Que l'encens qu'il prodigue est plat et sans odeur !
> C'est, si je veux l'en croire, un heureux petit-maître ;
> Mais, si j'en crois ses vers, ah ! qu'il est triste d'être
> Ou sa maîtresse ou son lecteur !

Dorat, en lisant ces vers, qu'on attribuait généralement au philosophe de Ferney, répondit fort spirituellement :

> Grâce, grâce, mon cher censeur,
> Je m'exécute et livre à ta main vengeresse
> Mes vers, ma prose et mon brevet d'auteur.
> Je puis fort bien vivre heureux sans lecteur ;
> Mais, par pitié, laisse-moi ma maîtresse.
> Laisse en paix les amours, épargne au moins les miens.
> Je n'ai point, il est vrai, le feu de ta saillie,
> Tes agréments; mais chacun a les siens.
> On peut s'arranger dans la vie,
> Si de mes vers Églé s'ennuie,
> *Pour l'amuser, je lui lirai les tiens.*

La réponse était charmante, et un ami de Dorat publia ce quatrain :

> Non, les clameurs de tes rivaux
> Ne te raviront point le talent qui t'honore,
> Si tes fleurs étaient des pavots,
> Tes jaloux dormiraient encore.

Dorat est certainement un des auteurs de cette époque qui fit et sur lequel on fit le plus de pièces de vers : épigrammes, madrigaux, poésies fugitives, satires, etc.

En 1777, peu de temps avant sa mort, on lui adressa la pièce suivante intitulée : *Confession poétique*, par un académicien des arcades. C'est lui-même qui est censé dire :

> De petits vers pour Iris, pour Climène,
> Dans les boudoirs m'avaient fait quelque nom;
> Désir me prit de briller sur la scène,
> Mais j'y parus sans l'aveu d'Apollon.
> Là, comme ailleurs, s'achète la victoire :
> A beaux deniers l'on m'a vendu la gloire;
> Mieux eût valu, ma foi, qu'on m'eût berné.
> Que m'ont servi tant de prôneurs à gages?
> De mes succès où sont les avantages?
> Un seul encore, et me voici ruiné.

Dorat, en effet, mourut dans la misère.

En 1762, parut aux Français une jolie comédie intitulée *Julie ou le Triomphe de l'amitié*, en trois actes et en prose. L'auteur, MARIN, sut y glisser une charmante histoire, histoire véritable du fameux Samuel Bernard. Un grand seigneur, très-connu pour être un panier percé, empruntant partout mais se gardant bien de jamais rendre, vint un jour trouver le riche banquier et lui dit : — « Monsieur, je vais bien vous étonner. Je me nomme le marquis de F..., je ne vous connais point, et je viens vous emprunter cinq cents louis. — Pardieu, Monsieur, lui répond aussitôt Bernard, je vais, moi, vous étonner bien da-

vantage, je vous connais et je vais vous prêter cette somme. »

Marin, en 1765, fit jouer encore quelques petites comédies assez spirituelles.

Rochon de Chabannes, auteur de la même époque, qui travaillait pour les divers théâtres de Paris, donna en 1762, aux Français, la jolie comédie en un acte et en vers, intitulée : *Heureusement*. Elle est tirée d'un conte de Marmontel. Il y a dans la pièce une scène entre un militaire et une jeune femme pendant laquelle l'officier dit à Marton, la soubrette :

>Verse rasade, Hébé, je veux boire à Cypris.

La jeune femme répond.

>Je vais donc boire à Mars.

Le jour de la première représentation, le prince de Condé, qui revenait de l'armée, se trouvait au théâtre; l'actrice chargée du rôle de Madame Lisban se tourna avec grâce et respect vers le prince, et la salle entière saisissant l'à-propos applaudit à tout rompre.

Nous parlerons plus longuement de Favart, un de nos plus féconds auteurs dramatiques du siècle dernier, et de sa femme, au chapitre relatif à la Comédie-Italienne; nous dirons seulement ici qu'il fit jouer aux Français, en 1763, une pièce qui eut un grand succès, *l'Anglais à Bordeaux*, composée à l'occasion de la paix signée à cette époque avec l'Angleterre. Mademoiselle d'Angeville et la célèbre

Gaussin firent dans cette jolie pièce leurs adieux au public parisien. *L'Anglais à Bordeaux* valut à son auteur une pension de mille livres sur la cassette du roi, pension que lui fit avoir l'abbé Voisenon.

Puisque l'abbé Voisenon est tombé sous notre plume, un mot sur cet homme d'esprit, auteur plus ou moins anonyme de beaucoup de fort jolies comédies. Les œuvres de cet auteur, qui prit toujours autant de soin à se cacher que d'autres en mettent à se faire connaître, sont pleines de poésie et de charme. Elles caractérisent l'homme répandu dans le monde et l'habile écrivain. Ses tableaux sont bien tracés, ses préceptes sont sages, le tour de ses vers est heureux, facile, élégant ; son style est brillant, naturel, solide. L'intrigue dans ses pièces est bien conduite. En outre, on doit lui savoir beaucoup de gré des efforts qu'il fit pour ramener la comédie aux bons et vrais principes de l'art. Imitant l'incognito qu'il chercha toute sa vie, nous ne citerons aucune de ses pièces, bien que le nombre en soit assez considérable.

Sédaine, Goldoni, comme Favart, sont plutôt des auteurs de théâtres lyriques et de troisième ordre que des auteurs de la scène française. Le premier cependant donna deux pièces aux Français, *le Philosophe sans le savoir* (1765) et *la Gageure imprévue* (1768), et le second, *le Bourru bienfaisant* (1771). *Le Philosophe sans le savoir*, comédie en cinq actes, devait être représentée devant la Cour le 22 octobre 1765 ; mais la police y trouvant différentes choses à reprendre, entre autres, un duel autorisé par un père,

exigea de l'auteur des réductions. Sédaine ne voulut pas d'abord y consentir ; on finit par obtenir cependant quelques modifications et, après une répétition générale devant le lieutenant de police, l'interdit fut levé. Le public trouva la pièce de son goût.

Ce titre de *Philosophe* nous permet de dire un mot d'une comédie anonyme imprimée en 1762, en un acte et en prose, intitulée *les Huit Philosophes aventuriers de notre siècle,* dont le sujet est celui-ci. Les huit philosophes, Voltaire, Dargens, Maupertuis, Marivaux, Prévôt, Crébillon, Mouhi, Mainvilliers, se rencontrent d'une façon tout imprévue dans l'auberge de madame Tripandière, à l'enseigne d'Uranie, et s'y livrent à des conversations d'un style à faire rougir le plus médiocre auteur.

La Gageure imprévue, en un acte et en prose, jouée en 1768, était plutôt une comédie de société qu'une comédie à figurer sur le Théâtre-Français. A cette époque eut lieu une contestation des plus vives entre *Messieurs* de la Comédie-Française et Sédaine.

Cet auteur ayant envoyé chercher de l'argent à la caisse, fut fort surpris quand on lui fit dire que sa pièce du *Philosophe* étant tombée dans les règles, il n'avait droit à rien. C'était là un petit tour de Jarnac que les *histrions* (comme on les appelait à cette époque) étaient assez enclins à pratiquer, pour s'attribuer ensuite tout le bénéfice. Sédaine leur écrivit une lettre à cheval, les traitant avec le dernier mépris, leur jetant à la face toutes leurs turpitudes, et se plaignant entre autres choses de ce qu'ils louaient pour cinquante mille écus par an de petites loges dont

le produit réparti aurait dû entrer dans le calcul journalier. Indignés de ce qu'un ancien maçon (car c'était l'état primitif de Sédaine) osât se permettre de leur écrire de la sorte, les comédiens arrêtèrent qu'on ne représenterait plus ses pièces. Cette affaire néanmoins fut le prologue de la longue comédie dont Caron de Beaumarchais s'empara pour amener, par la suite, les acteurs à composition, et les forcer à respecter les droits trop souvent méconnus jusqu'alors, des auteurs qui les faisaient vivre.

GOLDONI, auteur de la Comédie-Italienne, fit jouer en 1771, aux Français, la comédie du *Bourru bienfaisant,* en trois actes et en prose, souvent reprise à la scène et qui a créé un type que l'on n'oubliera jamais.

LA HARPE, si célèbre par son cours de littérature et par ses nombreux ouvrages, n'a guère fait représenter que des tragédies au Théâtre-Français, aussi les anecdotes auxquelles ses pièces ont donné lieu seraient-elles mieux placées au premier volume de cet ouvrage.

Une des premières compositions de La Harpe fut une espèce de tragédie-drame, *le Comte de Warwick,* représentée en 1763, et qui fit une grande sensation. On trouva la conduite de cette pièce pleine de sagesse et de mérite, le style sans boursouflure et laissant loin derrière lui le style ampoulé auquel on sacrifiait alors beaucoup trop. Les gens de goût fondèrent de grandes espérances sur un jeune homme de vingt-trois ans qui avait pu produire seul un pareil ouvrage.

Le Comte de Warwick ayant eu un grand succès, suscita aussi tout naturellement beaucoup d'envieux à son auteur. On se mit en quête de la vie privée, des faits et gestes du jeune poëte, et bientôt les plus noires histoires coururent sur son compte. On le donna comme un monstre d'ingratitude. La fameuse Clairon, piquée au vif de ce qu'un auteur dramatique avait osé composer une pièce sans lui faire un rôle, furieuse de ce que sa rivale, mademoiselle Dumesnil, avait si bien réussi dans celui de Marguerite d'Anjou, accrédita les bruits les plus affreux sur La Harpe, et les répandit de son mieux. Grâce à elle on sut bientôt qu'il était fils d'un porteur d'eau et d'une ravaudeuse, un enfant trouvé qui, ayant eu occasion d'être connu de M. Asselin, principal du collége d'Harcourt, avait été reçu comme pensionnaire par ce M. Asselin, homme de mérite, lequel avait découvert dans l'élève de brillantes dispositions. La Harpe avait répondu par son travail aux bontés de son protecteur, mais non par ses sentiments de reconnaissance; car tout en remportant les prix de l'Université, il ne manquait aucune occasion d'exercer son esprit satirique d'une façon quasi inconvenante contre ses maîtres, et même contre M. Asselin. Il avait trouvé le moyen de faire imprimer une pièce de vers très-spirituelle et très-méchante, dans laquelle il se moquait à plaisir de ceux à qui il n'aurait dû témoigner que de la reconnaissance. M. Asselin voulant réprimer chez son élève une licence qui pouvait lui faire du tort, obtint du lieutenant de police de détenir quelque temps La Harpe

au Fort-l'Évêque. Pendant sa captivité, le jeune poëte composa ses *Héroïdes*, qui eurent un succès médiocre, mais dont la préface fut trouvée impudente parce qu'il y jugeait avec un sans-gêne nullement convenable à son âge, du mérite des auteurs anciens et modernes. Un peu châtié de ses témérités premières, La Harpe baissa le ton et donna son *Comte de Warwick*. Bientôt le naturel reprenant le dessus, il annonça une nouvelle tragédie, celle de *Timoléon* qui, disait-il, devait faire *fondre le cœur* de tous les heureux qui pourraient l'entendre. Cette outre-cuidance suscita une cabale des plus sérieuses. On était indigné de ce ton de morgue et de despotisme littéraire. *Timoléon* parut en 1764, et ne répondit pas aux espérances que l'on avait conçues des talents dramatiques de l'auteur. Les trois premiers actes néanmoins furent applaudis, mais le quatrième parut fort mauvais et le cinquième détestable ! A la fin de la pièce le parterre se divisa en deux partis, celui des *applaudisseurs* et celui des *siffleurs*. Un plaisant dit que La Harpe n'avait pas assez de *reins* pour porter un si lourd fardeau, ni assez de *fond* pour fournir une course tout entière.

A l'occasion de cette tragédie, on inséra la lettre suivante dans *l'Année littéraire* :

« Les jours de pièces nouvelles, il se commet un monopole criant sur les billets du parterre. Il est de fait qu'aujourd'hui, à *Timoléon*, on n'en a pas délivré la sixième partie au guichet. On voyait de toutes parts les garçons de café, les savoyards, les cuistres du canton, rançonner les curieux et agioter sur nos

plaisirs. Les plus modérés voulaient tripler leur mise, et le taux de la place était depuis trois livres jusqu'à six francs. Par là, l'homme de lettres peu à son aise, est privé d'un spectacle particulièrement fait pour lui. Il n'est pas possible que dans le très-petit nombre de billets qu'on distribue, il soit assez heureux pour s'en procurer un, à moins qu'il ne s'expose à recevoir cent coups de poing, à faire déchirer ses habits, à être écrasé lui-même par la foule des gens du peuple qui obsèdent la grille. Le magistrat, citoyen éclairé, vigilant, qui préside à la police, ignore sans doute ce désordre, qui ne peut provenir que d'une intelligence sourde entre les subalternes de la Comédie et les agents de leur cupidité. Il ne serait peut-être pas difficile de rompre cette intelligence, non plus que d'interdire l'accès du guichet à cette canaille qui l'assiége et qui empêche les honnêtes gens d'en approcher. »

Ceci était écrit en 1764; nous sommes en 1864, voilà juste un siècle que les plaintes contenues dans cette lettre curieuse ont été faites, et, loin que les choses se soient améliorées, elles n'ont fait qu'empirer. Les jours de premières représentations, ce n'est plus trois livres, six livres que se paient des places, mais 20, 25, 30 francs et plus. Il est vrai qu'on ne se donne même presque plus la peine, ces jours-là, d'ouvrir le *guichet*, ce serait chose assez inutile, tout est enlevé, distribué, vendu, colporté longtemps à l'avance. On a trafiqué des moindres places; nous ne parlerons pas du parterre; ainsi que nous aurons l'occasion de le

dire, le *parterre* est rayé, dans la plupart de nos théâtres, du nombre des vivants ; le peu de places qu'on y a laissées est réservé à messieurs les chevaliers du lustre, auprès desquels le vrai public se soucie peu de se trouver ; les loges des premières et des avant-scènes sont pour les femmes que l'on désigne aujourd'hui sous le nom de *petites-dames* ou de *cocottes*, quelquefois pour des actrices non moins petites-dames et non moins cocottes ; les fauteuils, pour ceux qu'on appelle les gandins ou pour les critiques de la presse grande et petite ; restent les loges des secondes et des troisièmes dont personne ne se soucie et qui incombent habituellement aux femmes de chambre et aux domestiques de bonne maison.

En 1765, La Harpe fit jouer la tragédie de *Pharamond*, qu'il n'avait pas fait connaître comme étant de lui. L'auteur ayant été demandé à la fin de la première représentation, l'acteur chargé d'annoncer vint dire que le poëte qui avait composé la tragédie de *Pharamond* venait de sortir. On lui demanda le nom. — Personne de nous ne le connaît, reprit-il avec une naïveté magnifique. Alors une jeune et jolie femme, impatientée, se lève, et se tournant vers le parterre elle s'écrie : — « Si j'avais l'honneur d'être le parterre, je ne cesserais de crier que l'auteur n'eût paru. »

L'année suivante, La Harpe donna la tragédie de *Gustave Vasa*, et, en 1769, *Mélanie*, drame en trois actes et en vers, qui ne fut représenté que sur des théâtres de société.

Beaucoup plus tard, vers la fin de 1775, cet

auteur fit jouer à Fontainebleau la tragédie de *Menzikoff*, montée avec un luxe de décors et d'habillements digne des hauts personnages devant lesquels la pièce était donnée. Le Roi, la Reine, les princes, les ambassadeurs, une foule d'étrangers de distinction, de Russes principalement, assistaient à cette représentation. Les acteurs firent de leur mieux ; mais, malgré toutes ces chances favorables, *Menzikoff* parut médiocre aux spectateurs indulgents, mauvais aux gens difficiles, d'un noir ridicule et fatigant à tout le monde.

Lorsqu'en 1776 La Harpe occupa le fauteuil académique, on lui adressa les vers suivants :

> Funeste et glorieux fauteuil,
> Toi, du talent le trône et le cercueil,
> De ta vertu soporifique,
> Sur le pauvre *Bébé* répands l'heureux effet :
> Endors-le moi d'un sommeil léthargique,
> Pour être plus sûr de ton fait,
> Avec *Gustave*, *Mélanie*,
> Et des *Conseils* la froide rapsodie.
>
> Il faut rembourrer ton coussin ;
> Apprête-toi, voici le petit nain !
> On le passe de main en main,
> Il est niché ! Gloire à l'Académie.
> Là, du fauteuil, l'assoupissant génie,
> Vient d'opérer, il saisit le bambin.
> Ah ! n'allez pas troubler sa paix profonde :
> N'est-il pas juste, amis, qu'il dorme enfin
> Après avoir endormi tout le monde !

Pour comprendre cette plaisanterie, il faut qu'on sache que Fréron avait souvent comparé La Harpe

au petit nain du roi de Pologne, que l'on appelait *Bébé*, et cela à cause de la petite taille, du petit orgueil et des petites colères du littérateur, défauts que ledit littérateur possédait, comme le nain, au plus haut degré.

En 1772, on fit encore sur La Harpe, ou plutôt sur son nom, l'espèce de charade suivante :

> J'ai sous un même nom trois attributs divers,
> Je suis un instrument, un poëte, une rue ;
> Rue étroite, je suis des pédants parcourue ;
> Instrument, par mes sons je charme l'univers ;
> Rimeur, je t'endors par mes vers.

XX

LA COMÉDIE A LA FIN DU RÈGNE DE LOUIS XV ET AU COMMENCEMENT DE CELUI DE LOUIS XVI

Le drame prend de l'extension. — M^me DE GRAFIGNY. — Son histoire. — Son drame de *Cénie*. — Celui de *la Fille d'Aristide*. — Vers qu'on lui adresse. — CHAMPFORT. — *La Jeune Indienne* (1764). — Peu de succès de ce drame. — Anecdote. — *Le Marchand de Smyrne* (1775). — CARON DE BEAUMARCHAIS. — Son premier drame d'*Eugénie* (1767). — Vers qu'on adresse à l'auteur. — *Les Deux Amis* ou *le Négociant de Lyon*. — Bons mots. — Mot spirituel de M^lle Arnoux. — *Le Barbier de Séville*. — Anecdote. — Beaumarchais mis au Fort-l'Évêque. — Arrêt. — Vers. — Mémoires sur Marin. — *Ques-à-Co*. — Coiffure de ce nom. — La pièce du *Barbier de Séville*, jouée en 1775. — Singulier jugement sur cette pièce. — Son succès. — *Les Battoirs*. — Préface du *Barbier de Séville*. — Jugement de Palissot sur Beaumarchais.

Le genre appelé *Comédie larmoyante*, que nous désignons aujourd'hui sous le nom de ***drame***, et dont la naissance remonte au milieu du règne de Louis XV, prit une nouvelle extension pendant les quelques années de celui du malheureux Louis XVI. Avant de parler de l'un des auteurs qui ont donné la plus grande cé-

lébrité à la *tragédie bourgeoise*, Caron de Beaumarchais, disons un mot d'une femme de beaucoup d'esprit qui composa deux pièces de ce genre, madame de Grafigny, et d'un auteur qui eut de la réputation, Champfort.

Françoise d'Issembourg d'Happoncourt de GRAFIGNY, fille d'un major de la gendarmerie du duc de Lorraine et d'une petite-nièce du fameux Callot, mariée à François Hugot de Grafigny, chambellan du prince, vécut quelque temps avec son époux, homme violent auprès duquel elle fut souvent en danger. Séparée juridiquement, elle perdit enfin son mari, mort en prison, et libre de ses chaînes vint à Paris avec mademoiselle de Guise, destinée au maréchal de Richelieu. Elle écrivit d'abord pour un recueil une jolie nouvelle espagnole intitulée : *Le mauvais exemple produit autant de vertus que de vices*, puis elle fit ses *Lettres péruviennes* qui illustrèrent son nom et eurent un immense retentissement. Enfin elle composa son drame de *Cénie* qui, après *Mélanide* dont nous avons parlé, fut jugée la meilleure pièce dans le genre attendrissant. Elle donna ensuite *la Fille d'Aristide* qui eut moins de succès. Un jugement sain, un esprit modeste, un cœur sensible et bienfaisant, un commerce doux, lui avaient acquis des amitiés solides. Son cœur plein de délicatesse était malheureusement trop accessible au chagrin que lui causaient la plus légère critique, l'épigramme la plus innocente. Elle l'avouait de bonne foi. Elle est aussi l'auteur d'une petite comédie en un acte et en prose intitulée *Phasa*.

Le sujet de *Cénie*, comédie en cinq actes et en prose, est le même que celui de *Tom-Jones*.

La chute de son second drame, *la Fille d'Aristide* (1758), causa la mort de son auteur. Trop impressionnable pour soutenir cette petite disgrâce, elle en fit une maladie qui la mena au tombeau.

On lui adressa les vers suivants :

>Bonne maman de la gente Cénie,
>A cinquante ans vous fîtes un poupon :
>On applaudit, on le trouva fort bon :
> On passe un miracle en la vie.
> Mais, d'un effort moins circonspect,
>Sept ans après tenter même aventure,
>Et travailler encor dans le goût grec ;
>Pardon ! maman, si la phrase est trop dure ;
> Je le dis, sauf votre respect,
>C'est de tout point vouloir forcer nature.

On prétend que madame de Grafigny a composé plusieurs jolies pièces, représentées à Vienne par les enfants de l'Empereur. Ce sont des sujets simples et moraux, à la portée de l'auguste jeunesse qu'elle voulait instruire. L'Empereur et l'Impératrice la comblèrent de présents. Elle a aussi écrit un acte de féerie intitulé *Azor*, et qu'on la détourna de donner aux comédiens.

DE CHAMPFORT a produit les deux drames de *la Jeune Indienne* et du *Marchand de Smyrne*, qui, l'un et l'autre, sont écrits avec facilité et élégance.

La première représentation de *la Jeune Indienne* eut lieu le 30 avril 1764, à la réouverture du Théâtre-Français. A la suite d'un compliment assez fastidieux

prononcé par l'acteur Auger, on joua *Héraclius*, puis la pièce de Champfort, auteur alors fort jeune, puisqu'il n'avait pas vingt et un ans.

On fondait des espérances sur cette comédie ; mais le public fut assez désappointé de ne trouver, au lieu d'une pièce bien charpentée, que huit scènes copiées de l'anglais (*l'Histoire d'Inkle et de Yarico*), scènes que le poëte français n'avait pas même travaillées avec soin sous le rapport de l'intrigue et du plan.

Nous aurions passé sous silence cette petite pièce, qui n'en est pas une, sans le fait qui se produisit. On avait peu et légèrement applaudi pendant la représentation ; cependant, vers la fin, les partisans de l'auteur, voulant faire une ovation à leur ami, s'avisèrent de le demander. Cela parut plaisant, et d'autres voix, par dérision, se mêlèrent à ces amis maladroits, véritables ours de la fable. Le bruit prenant de l'extension au parterre, les loges, l'amphithéâtre, l'orchestre, au lieu de sortir de la salle, restèrent pour voir le dénoûment de la cohue et l'apaisement du brouhaha. Les comédiens, qui d'abord n'avaient pas fait grande attention à la demande du public, la prenant pour une plaisanterie, feignirent de se donner quelque mouvement pour chercher Champfort. Ce dernier, ayant la conscience de son œuvre, refusa de paraître, et Molé vint dire qu'on ne pouvait le trouver. Alors ce fut un tapage infernal, et les comédiens firent tomber la toile, insolence que jusqu'alors on ne s'était jamais permise dans un cas semblable, et que le parterre toléra, à la grande stupéfaction du public

élevé et peut-être encore plus à l'étonnement de ceux qu'on appelait alors les *histrions*.

Champfort fut plus heureux avec *le Marchand de Smyrne* (1775), qui eut beaucoup de succès. Malheureusement pour lui, un beau jour un de ses envieux déterra une vieille tragédie de *Mustapha et Zéangir*, de M. Belin, jouée soixante-dix ans avant la représentation du *Marchand*, et qui avait un grand air de famille avec cette dernière. Quoi qu'il en soit, ce drame fit époque.

Nous terminerons ce qui a trait à la Comédie-Française par une appréciation et des anecdotes sur le célèbre Caron de Beaumarchais, auteur remarquable, remarqué, attaqué et défendu avec acharnement dans les mémoires du temps, qui a laissé de beaux drames et la réputation incontestée d'homme d'infiniment d'esprit.

La première pièce ou drame que Beaumarchais donna au théâtre, fut, en 1767, *Eugénie*, en cinq actes et en prose. La première représentation fut orageuse, surtout aux deux derniers actes. Les trois premiers avaient été applaudis. A la seconde représentation, ce drame reprit faveur; les femmes y trouvaient de l'intérêt et y revinrent. Le fond du sujet est puisé dans *Clarisse* et dans *l'Aventure du comte de Belflor*, racontée dans le *Diable Boiteux*. Quelques scènes sont imitées de celles du *Généreux ennemi*, comédie de Scarron, et du *Point d'honneur*, de Lesage.

Lorsque la pièce fut imprimée, elle parut avec une préface des plus *singulières* et qui, comme

tout ce qui est *singulier* en France, lui attira de la vogue.

C'est à l'*Eugénie* de Beaumarchais qu'il faut fixer l'époque du changement du mot comédie en celui de *drame*, pour les pièces du genre larmoyant. Avant cet auteur, le mot drame n'était pas employé d'une façon aussi radicale et aussi absolue ; ainsi les pièces de La Chaussée, de Saurin, prenaient encore le nom de comédie.

Beaumarchais, lorsqu'il fit paraître *Eugénie*, était déjà célèbre par ses Mémoires plaisants, publiés par suite de son procès avec madame Goëtzmann, ce qui donna lieu aux vers qu'on va lire :

> Cher Beaumarchais, sur tes écrits,
> En deux mots, voici mon avis :
> Donne au palais ton *Eugénie*,
> Tes *factums* à la Comédie.

Quelques années plus tard, Beaumarchais fit jouer son second drame, *les Deux Amis* ou *le Négociant de Lyon*. Ce drame, comme le précédent, eut ses admirateurs et ses contradicteurs. A l'une des représentations, au beau milieu de l'*imbroglio* assez diffus de la pièce, un plaisant s'écria du fond du parterre : *Le mot de l'énigme au prochain Mercure !* Cette boutade prouve que les charades, logogriphes et énigmes, placés à la fin de certains journaux, ne sont pas d'invention récente.

Il paraît que peu de jours après l'apparition sur la scène française des *Deux Amis*, l'auteur se trouvant à l'Opéra, dans le foyer, eut l'imprudence de faire

remarquer, d'un ton dégagé et dédaigneux, à la spirituelle Arnoux (qu'on appelait le Piron femelle, à cause de ses réponses et de ses saillies), combien ce théâtre était délaissé. — Voilà, ajouta-t-il, une très-belle salle ; mais vous n'aurez personne à votre *Zoroastre.* — Pardonnez-moi, lui dit l'actrice, vos *Deux Amis* nous en enverront.

Les acteurs de la Comédie-Française donnèrent onze représentations du drame de Beaumarchais, et cependant ne voulurent pas qu'il en retirât ses honoraires, ce qui devint le sujet de Mémoires, de réclamations et d'une question de principe soulevée déjà par Sédaine.

La pièce de Beaumarchais qui fit le plus de bruit dans le monde des lettres et dans le monde élevé fut le *Barbier de Séville*. Longtemps elle ne put être représentée, et voici pourquoi :

L'auteur était très-lié avec le duc de Chaulnes, lequel duc avait une fort belle maîtresse nommée Mesnard. Beaumarchais, homme d'esprit, aimable, insinuant auprès des femmes, acquit bientôt une certaine intimité avec la maîtresse du grand seigneur. Ce dernier finit par ressentir une jalousie telle qu'il voulut tuer M. Caron. Il le provoqua ; on convint qu'on se battrait en présence du comte de La Tour-du-Pin, pris pour juge du combat ; mais le comte n'ayant pu se rendre sur l'heure à l'invitation, la tête du duc de Chaulnes s'exalta à tel point, chez son rival même, qu'il voulut le tuer dans sa propre maison. Beaumarchais fut obligé de se défendre à coups de pied et à coups de poing. Son adversaire était un des plus

vigoureux personnages de France, et il commençait à l'assommer lorsque heureusement les domestiques intervinrent; il était temps. Le guet, le commissaire arrivèrent à leur tour, on dressa procès-verbal de cette scène tragi-comique. On donna un garde au battu pour le garantir des fureurs du duc dont on chercha à guérir la tête.

Le plus plaisant de l'aventure, c'est que comme si l'on n'eût pas voulu faire mentir le vieux proverbe : *Les battus paient l'amende*, Beaumarchais fut mis au Fort-L'évêque pour ne s'être pas exactement conformé à l'invitation que lui avait envoyée le duc de la Vrillière de ne pas sortir de sa maison avant la détention du duc de Chaulnes. En outre, l'auteur du *Barbier de Séville* ayant lancé un Mémoire extrêmement vif qui avait déplu à la maison de Luynes, l'on exigea la punition de cette impudence. Du reste, comme Beaumarchais était assez impertinent, ne doutait de rien, il était généralement détesté, avait beaucoup d'ennemis, et quoique dans la circonstance dont nous parlons, les torts ne fussent pas de son côté, on ne le plaignit nullement des vexations qu'il éprouva et l'on ne fit qu'en rire.

Un arrêt étant intervenu contre Beaumarchais, dont le nom réel était Caron, on adressa au tribunal le plaisant quatrain suivant :

> O vous qui lancez le tonnerre,
> Quand vous descendrez chez Pluton,
> Prenez votre chemin par terre,
> Vous serez mal menés dans la barque à Caron.

Au nombre des Mémoires publiés par Beaumarchais, s'en trouvait un dirigé contre le sieur Marin. Ce factum fit beaucoup de bruit ; il était plaisant et spirituel, et se terminait ainsi : « Écrivain éloquent, causeur habile, gazetier véridique, journalier de pamphlets, s'il marche il rampe comme un serpent, s'il s'élève il tombe comme un crapaud. Enfin, se traînant, gravissant, et par sauts et par bonds, toujours ventre à terre, il a tant fait par ses jérémies, que nous avons vu de nos jours le corsaire allant à Versailles, tiré à quatre chevaux sur la route, portant pour armoiries aux panneaux de son carrosse, dans un cartel en forme de buffet d'orgue, une renommée en champ de gueule, les ailes coupées, la tête en bas, râclant de la trompette marine, et pour support une figure dégoûtée représentant l'Europe ; le tout embrassé d'une soutanelle doublée de gazettes et surmonté d'un bonnet carré, avec cette légende à la houpe : « Ques-à-co ? Marin. » Le ques-à-co, dicton provençal voulant dire : « Qu'est-ce que cela ? » fit fureur et plut si fort à la Dauphine lorsqu'elle lut ce Mémoire, qu'elle l'adopta et le répéta souvent. Il devint un quolibet, un mot de Cour. Une marchande de modes imagina de profiter de la circonstance et inventa une coiffure qu'elle appela un *quesaco*. C'était un panache en plumes que les jeunes femmes, les élégantes, portaient sur le derrière de la tête, et qui, ayant été fort bien reçu par les princesses, surtout par la trop célèbre comtesse Dubarry, acquit une faveur superbe et devint la coiffure à la mode.

Enfin, en février 1775, le fameux *Barbier de Sé-*

ville fit son apparition sur la scène française; mais il n'eut pas alors le succès qu'il obtint depuis. Il y avait à la première représentation une telle foule et si peu d'ordre pour la distribution des billets et l'entrée du théâtre, que des malheurs réels furent sur le point d'avoir lieu. Voici le singulier jugement qu'on trouve dans un auteur de l'époque sur cette pièce : « Elle n'est qu'un tissu mal ourdi de tours usés au théâtre pour attraper les maris ou les tuteurs jaloux. Les caractères, sans aucune énergie, point assez prononcés, sont quelquefois contradictoires. Les actes, extrêmement longs, sont chargés de scènes *oisives*, que l'auteur a imaginées pour produire de la gaieté, et qui n'y jettent que de l'ennui. Le comique de situation est ainsi totalement manqué, et celui du dialogue n'est qu'un remplissage de trivialités, de turlupinades, de calembours, de jeux de mots bas et même obscènes; en un mot, c'est une *parade* fatigante, une *farce* insipide, indigne du Théâtre-Français... L'auteur a soutenu cette chute avec son impudence ordinaire; il espère bien s'en relever et monter aux nues dimanche, où elle doit être jouée pour la seconde fois. »

En effet, le 1er mars, *le Barbier de Séville* fut porté aux nues. Le critique dont nous avons cité l'appréciation peu judicieuse, parlant de ce succès, s'écrie : — « *Les battoirs*, comme les appelle le sieur Caron lui-même dans sa pièce, l'ont parfaitement bien servi. Il y désigne, sous cette qualification burlesque, cette valetaille des spectacles, qui gagne ainsi ses billets de parterre par des applaudissements

mendiés et des battements de mains perpétuels. Il a réduit sa pièce en quatre actes, ce qui la rend moins longue, moins ennuyeuse, et ce qui a fait dire qu'il se mettait *en quatre* pour plaire au public. On a dit encore mieux, qu'il aurait plutôt dû mettre ses quatre actes en pièces. Jeu de mots qui, en indiquant le respect qu'il aurait dû avoir pour la décision du public, désigne le principal défaut de son ouvrage, où il n'y a ni suite, ni cohérence entre les différents actes. »

Nous terminerons cette série d'anecdotes sur Beaumarchais, par ce qu'on lit sur la préface du *Barbier de Séville*, dans les *Mémoires Secrets*, et par le jugement de Palissot, sur l'auteur et ses ouvrages, après l'apparition sur la scène de ses deux premiers drames.

Voici d'abord ce qu'on trouve dans Bachaumont :

« Le sieur Beaumarchais vient de faire imprimer son *Barbier de Séville*, comédie en quatre actes, représentée et tombée sur le théâtre de la Comédie-Française, le 23 février 1774. Telle est la modeste annonce qu'il fait de son ouvrage. La préface répond à cette ouverture ; il se met à genoux aux pieds du lecteur, et lui demande pardon d'oser lui offrir encore une pièce sifflée. Mais toute cette humilité prétendue n'est qu'un persiflage, qui répond parfaitement à l'insolence avec laquelle il a soutenu la première chute : on ne peut nier qu'il n'y ait beaucoup d'esprit dans cette diatribe contre le public dénigrant, fort longue, fort verbeuse, fort impertinente, où il bavarde sur mille choses étrangères à sa comédie, où

il affecte une gaîté, une folie même, sous laquelle il cherche à déguiser sa fureur de n'avoir pas réussi ; car, malgré tout ce qu'il dit de la vigueur avec laquelle son *Barbier* a repris pied et s'est soutenu pendant dix-sept représentations, il ne peut se dissimuler les petits moyens dont il s'est servi pour cette résurrection ; il sait qu'on ne revient point de l'anathème une fois prononcé en connaissance de cause par le goût et l'impartialité. Au reste, cette préface est écrite dans le style de ses Mémoires, c'est-à-dire burlesque, néologue et remplie de disparates et d'incohérences. »

On lit dans Palissot :

« On n'a encore que deux drames de cet auteur ; ils sont écrits en prose guindée et partagés en cinq actes. M. de Beaumarchais, persuadé que la perfection est l'ouvrage du temps, et, qu'à bien des égards, notre art dramatique est encore dans l'enfance, paraît s'occuper uniquement de ses progrès et des moyens de plaire que Molière a eu, selon lui, le malheur de négliger.

« Il a surpassé M. Diderot, par l'attention scrupuleuse avec laquelle il décrit le lieu de la scène et jusqu'à l'ameublement dont il convient de le décorer. Il a la bonté de noter, avec le même soin, les différentes inflexions de voix, les gestes, les positions réciproques et les habillements de ses personnages.

« Pour sacrifier davantage au naturel, M. de Beaumarchais a imaginé d'introduire, dans la comédie des *Deux Amis*, un valet bien bête, ce qui est d'une commodité admirable pour les auteurs qui voudront

se dispenser d'avoir de l'esprit. Mais une découverte plus singulière, plus heureuse, et dont toute la gloire appartient à M. de Beaumarchais, c'est le projet qu'il a développé dans la préface de son drame d'*Eugénie,* pour désennuyer les spectateurs pendant les entr'actes ; il voudrait qu'alors le théâtre, au lieu de demeurer vide, fût rempli par des personnages pantomimes et muets, tels que des valets, par exemple, qui frotteraient un appartement, balaieraient une chambre, battraient des habits ou régleraient une pendule : ce qui n'empêcherait pas l'accompagnement ordinaire des violons de l'orchestre. »

XXI

LA COMÉDIE-ITALIENNE

Comédie-Italienne. — PREMIÈRE PÉRIODE. — Troupe *Li Gelosi*, du milieu à la fin du seizième siècle. — Les pièces à l'impromptu. — DEUXIÈME PÉRIODE, de la fin du seizième siècle à l'année 1662. — *Orphée et Eurydice* (1647). — Le cardinal MAZARIN. — Ses essais pour naturaliser en France l'Opéra. — Suppression de la troupe italienne, en 1662. — TROISIÈME PÉRIODE, de 1662 à 1697. — ARLEQUIN, personnification de la Comédie-Italienne. — Origine du nom d'Arlequin. — Bons mots. — Anecdotes. — L'acteur DOMINIQUE et Louis XIV. — Dominique et le poëte Santeuil. — *Castigat ridendo mores*. — Mort de Dominique. — FIURELLI. — Son aventure chez le Dauphin, depuis Louis XIV. — Personnage de Scaramouche. — Scaramouche, ermite. — Anecdote. — Expulsion de la troupe italienne et fermeture de leur théâtre (1692). — Raison probable de cet acte de rigueur. — Retour en France de la Comédie-Italienne. — QUATRIÈME PÉRIODE. — Ouverture de leur scène en 1716. — La troupe devient troupe de Monseigneur le Régent, puis troupe du Roi, en 1723. — Elle joue à l'hôtel de Bourgogne. — Vicissitudes des comédiens italiens. — Ils ferment leur théâtre pour aller s'établir à la foire Saint-Laurent. — CARLIN et réouverture du théâtre de l'hôtel de Bourgogne, le 10 avril 1741. — Fusion du théâtre de la foire Saint-Laurent, Opéra-Comique, avec la Comédie-Italienne, en 1762. — Règlement semblable à ceux des Français et de l'Opéra. — Les quatre auteurs qui ont travaillé pour l'ancien Théâtre-Italien. — FATOUVILLE. — REGNARD. — DU FRESNY. — BARANTE. — Les pièces à Arlequin de Fatouville. — Celles de Regnard. — *Les Chinois* (1692). — Prix des

places au parterre. — Ce qu'est devenu le parterre de nos jours. — *La Baguette de Vulcain* (1693). — Anecdote. — BARANTE.

Vers le milieu du seizième siècle, il arriva en France, puis à Paris, une troupe d'acteurs italiens connus sous le nom de *Li Gelosi*. Cette troupe eut l'autorisation de jouer de temps à autre à l'hôtel de Bourgogne ; mais on ne lui accorda pas d'établissement stable. Elle était pour ainsi dire tolérée, et devait passer par bien des épreuves avant de prendre en quelque sorte droit de cité. Les acteurs avaient un répertoire très-restreint et ne représentaient guère qu'à l'*impromptu*. Voici ce qu'on doit entendre par là. On attachait aux murs du théâtre, dans les coulisses et hors de la vue des spectateurs, de simples canevas concis de la pièce. Au commencement de chaque scène, les acteurs allaient lire ces canevas pour s'identifier aux rôles qu'ils devaient interpréter. Ils venaient ensuite broder de leur mieux leur dialogue sur le théâtre. Avec des artistes intelligents, ayant de l'esprit et de la facilité, cette manière de représenter, assez semblable du reste aux charades en action que l'on joue dans le monde, pouvait avoir du piquant, de la variété. Cela permettait d'entendre plusieurs fois une même pièce, puisque chaque fois les acteurs avaient la liberté de dialoguer d'une façon différente ; mais avec des individus sans imagination, n'ayant pas la réplique facile, les spectateurs étaient appelés à subir bien des inepties.

Au bout de quelques années, la troupe *Li Gelosi* fut remplacée par une autre qui resta jusqu'en 1662.

Pendant cette période, qu'on peut appeler la seconde de la Comédie-Italienne en France, la nouvelle troupe représenta (1647) une tragi-comédie en vers italiens attribuée à l'abbé Perrin, *Orphée et Eurydice*, de laquelle date pour le théâtre une ère toute nouvelle, l'introduction d'un genre jusqu'alors inconnu chez nous, et qui fut bien longtemps avant que de pouvoir y être impatronisé, le genre lyrique.

Le cardinal MAZARIN qui, sans avoir comme son prédécesseur Richelieu, la manie de la composition dramatique, aimait, en sa qualité d'Italien, la bonne musique et les spectacles à grands effets, fit venir une troupe entière de musiciens de son pays, instrumentistes et chanteurs, puis des décors. Il ordonna de monter au Louvre la tragi-comédie opéra d'*Orphée* en vers italiens. Ce spectacle ennuya tout Paris, il faut l'avouer. Il est vrai de dire qu'il était détestable. Très-peu de gens comprenaient et encore moins parlaient la langue italienne, un plus petit nombre était musicien, et en outre généralement on aimait fort peu le cardinal-ministre. Il y avait là plus de raisons qu'il n'en fallait pour faire tomber à plat une malheureuse pièce en faveur de laquelle on avait dépensé beaucoup d'argent. Elle fut sifflée et donna lieu à un grand ballet appelé : *le Branle de la fuite de Mazarin, dansé sur le théâtre de la France par lui-même et par ses adhérents*. Tel fut le prix dont on paya à Son Éminence les efforts qu'elle tenta pour plaire à la nation.

C'est cependant à cet essai fort malheureux que l'on doit rapporter l'introduction sur notre scène de

la musique *théâtrale*, *dramatique*, comme on voudra l'appeler, enfin de l'opéra italien ou français.

« Le cardinal Mazarin, dit Voltaire à ce propos, fit connaître aux Français l'opéra, qui ne fut d'abord que ridicule, quoique le ministre n'y travaillât point. Ce fut en 1647 qu'il fit venir, pour la première fois, une troupe entière de musiciens italiens, des décorateurs et un orchestre (1).

« Avant lui on avait eu des ballets en France dès le commencement du seizième siècle, et, dans ces ballets, il y avait toujours eu quelque musique d'une ou de deux voix, quelquefois accompagnée de chœurs, qui n'étaient guère autre chose qu'un plain-chant grégorien. Les filles d'Acheloys, les Sirènes, avaient chanté en 1582 aux noces du duc de Joyeuse ; mais c'étaient d'étranges Sirènes.

« Le cardinal Mazarin ne se rebuta pas du mauvais succès de son opéra italien, et lorsqu'il fut tout-puissant, il fit revenir les musiciens de son pays qui chantèrent le *Nozze di Pelco et di Thedite*, en trois actes. Louis XIV y dansa. La nation fut charmée de voir son roi, jeune, d'une taille majestueuse et d'une figure aussi aimable que noble, danser dans sa capitale, après en avoir été chassé ; mais l'opéra du cardinal n'ennuya pas moins Paris pour la seconde fois. Mazarin persista. Il fit venir le signore *Cavalli* qui donna, dans la grande galerie du Louvre, l'opéra de *Xerxès*,

(1) Voltaire n'était nullement partisan de la musique sur le théâtre, c'est-à-dire des pièces chantées ou opéras ; il croyait que le genre introduit par Mazarin finirait, tôt ou tard, par tomber, en France. Ses prévisions ont été bien trompées, heureusement pour nous.

en cinq actes. Les Français bâillèrent plus que jamais, et se crurent délivrés de l'opéra italien par la mort de Mazarin qui donna lieu à mille épitaphes ridicules et à presque autant de chansons qu'on en avait fait contre lui pendant sa vie. »

Les réactions sont fréquentes en France, et à cette époque, de ce qu'un ministre protégeait tel établissement ou telle personne, il ne s'ensuivait pas que le successeur voulût agir de même. Le contraire avait même habituellement lieu. C'est ce qui arriva pour la malheureuse troupe italienne qui, en 1662, fut supprimée. Bientôt cependant, il en vint une autre à qui l'on permit de jouer sur le théâtre de l'hôtel de Bourgogne, puis ensuite sur le théâtre du Palais-Royal, alternativement avec la troupe de Molière. En 1680, après la fusion des deux comédies Françaises, les Italiens restèrent seuls en possession de l'hôtel de Bourgogne, où ils s'établirent, mais dont ils furent expulsés ainsi que de la France en 1697, époque à laquelle Louis XIV fit fermer leur théâtre.

Cette période de 1662 à 1697 est la troisième de la Comédie-Italienne.

Arlequin peut être regardé comme la personnification de cette troisième époque. Dans presque toutes les pièces représentées sur le Théâtre-Italien d'alors, il est question de ce personnage, en possession du monopole des bons mots, des lazzis, des farces et devenu un type qui s'est perpétué jusqu'à nos jours.

Le nom d'Arlequin doit son origine à un jeune acteur italien fort habile, qui vint à Paris sous le rè-

gne de Henri III. Comme il était bien accueilli dans la maison du président Achille du Harlay, ses camades, se conformant à l'usage admis dans leur pays, l'appelèrent *Arlequino*, du nom du maître ou patron. Beaucoup de mots heureux sont restés le patrimoine de tous les successeurs d'*Harlequino*, qui prirent après lui le nom d'*Harlequin* ou *Arlequin*.

C'est à Arlequin qu'on fait dire cette naïveté spirituelle : — « Si Adam s'était avisé d'acheter une charge de secrétaire du Roi, nous serions tous gentilshommes. — Et encore cette jolie critique de la noblesse Française : « Autrefois, les gens de qualité savaient tout sans avoir jamais rien appris, aujourd'hui ce n'est plus cela, ils apprennent tout et ne savent rien. »

Dans une comédie, on lui fait raconter la mort de son père qui était un coquin — « Hélas ! dit-il, le pauvre homme, il mourut de chagrin. — Comment, de chagrin ? — Eh ! oui, du chagrin de se voir pendre. » Un jour qu'il n'y avait que fort peu de monde au théâtre, Colombine veut raconter un secret tout bas à Arlequin : — « Parlez haut, s'écrie-t-il, car personne ne nous entend. »

On défendit plus tard la musique aux Italiens. Les acteurs de ce théâtre firent paraître sur la scène un âne qui se mit à braire. — « Veux-tu bien te taire ! lui crie Arlequin, ne sais-tu pas que la musique nous est interdite ? »

La Comédie-Italienne eut, pendant la période théâtrale dont nous nous occupons, un excellent acteur, nommé *Dominique*, qui était le bon génie de la

troupe. *Il faisait les Arlequins.* Louis XIV, qu'il amusait, l'aimait beaucoup.

Les acteurs du Théâtre-Français, mécontents déjà, vers cette époque, de l'extension prise par les Italiens à leur détriment, voulurent les empêcher de représenter en français, usage qui commençait à s'introduire à leur scène. L'affaire fut portée devant le Roi. Baron et Dominique, députés par les deux troupes, furent introduits en présence du puissant monarque. Baron parla le premier. Louis XIV fit signe à Dominique de parler à son tour. — « Dans quelle langue, Sire ? lui dit Dominique. — Parle comme tu voudras, reprit Sa Majesté. — Je n'en veux pas davantage, ajoute Dominique-*Arlequin*, avec un geste comique, la cause est gagnée. » Louis XIV ne put s'empêcher de rire de la surprise, et ajouta : — « La parole est lâchée, je n'en reviendrai pas. »

Un des auteurs qui fournit le plus de pièces à l'ancienne Comédie-Italienne, fut Fatouville, qui composa, pour ce théâtre, plus de trente farces ou bleuettes, dont plusieurs ne manquaient pas d'esprit. Arlequin et Colombine, son inséparable compagne, étaient, dans presque toutes, les deux principaux personnages : *Arlequin Mercure galant, Arlequin lingère du palais, Arlequin Jason, Arlequin Protée,* etc.; mais l'âme de la troupe était le fameux Dominique, dont nous venons de parler, dont on peut citer une foule de traits d'esprit. Il désirait vivement, pour mettre au bas du buste d'Arlequin, qui devait décorer l'avant-scène de la Comédie-

Italienne, une sentence latine. Il voulait l'obtenir du poëte Santeuil, mais il n'osait la lui demander, Santeuil ne se donnant pas volontiers cette peine. Voici ce qu'il imagina pour arriver à son but. Un beau jour il prend son habit de théâtre, sa sangle, son épée de bois, son petit chapeau et un manteau qui l'enveloppe des pieds à la tête, puis il se met dans une chaise à porteur et se fait mener chez Santeuil. Il entre, jette son manteau et court sans rien dire d'un bout à l'autre de la chambre, faisant les mines les plus plaisantes, empruntées à tous ses rôles. Santeuil, d'abord étonné, se prend à rire, puis se met de la partie et court en imitant les gestes de Dominique. Enfin, ce dernier ôte son masque et vient embrasser le poëte qui lui fait immédiatement ce demi-vers : « *Castigat ridendo mores.* » Avis au spirituel *Figaro*, dont c'est aujourd'hui la devise, et qui, du reste, connaissait sans doute cette anecdote bien avant nous.

C'est encore Dominique qui, se trouvant au souper du Roi, fixait si ardemment un certain plat de perdrix, que Louis XIV l'ayant remarqué, dit à l'officier chargé de la bouche. — Que l'on donne le plat à Dominique. — Quoi! Sire, reprend l'acteur, et les perdrix aussi? Le roi partit d'un éclat de rire, en ajoutant : — Et les perdrix aussi.

Louis XIV, au retour d'une chasse, était venu dans une espèce d'incognito rire à la Comédie-Italienne qui se jouait ce jour-là à Versailles. La pièce représentée lui parut des plus ennuyeuses, et en sortant, le Roi s'adressant à Dominique : — Voilà une mauvaise

pièce. — Dites cela tout bas, reprend ce dernier ; car si le Roi le savait, il me congédierait avec ma troupe.

Cet acteur fut victime de son zèle. Dans une scène, il imita le maître à danser du grand Roi ; ce dernier en rit comme un simple mortel et de si bon cœur, que Dominique voulut prolonger outre mesure son rôle. Il y attrapa une fluxion de poitrine et mourut huit jours après. Le théâtre resta fermé un mois en signe de deuil.

On grava au bas du portrait du joyeux scaramouche :

> Cet illustre comédien
> De son art traça la carrière,
> Il fut le maître de Molière
> Et la nature fut le sien.

Nous nous sommes étendus sur le personnage d'Arlequin et sur l'acteur Dominique, parce que ce personnage, et l'acteur qui en jouait alors le rôle, personnifient réellement la Comédie-Italienne de cette époque.

Un autre acteur du même théâtre, FIURELLI, qui vécut jusqu'à quatre-vingt-huit ans, et joua jusqu'à quatre-vingt-trois ans avec tant d'agilité, qu'à cet âge il donnait encore un soufflet avec le pied, tout aussi facilement qu'une triste célébrité chorégraphique du dix-neuvième siècle, eut également une grande réputation (1). Il faisait le rôle-type de Scaramouche.

(1) Nous avons aujourd'hui, au Cirque des Champs-Élysées, un clown, garçon de beaucoup d'esprit, aimé du public, et qui, malgré un âge avancé, conserve l'agilité la plus incroyable.

Venu en France sous le règne de Louis XIII, il allait quelquefois chez la reine qui s'amusait beaucoup de ses grimaces. Un jour, il se trouvait avec cette princesse dans l'appartement du dauphin, plus tard Louis XIV. Le royal enfant, âgé de deux ans tout au plus, était de si mauvaise humeur, que rien ne pouvait apaiser ses cris. L'acteur dit à la reine que si Sa Majesté voulait bien lui permettre de prendre Monseigneur le Dauphin dans ses bras, il se faisait fort de le calmer. La Reine le permit, et Fiurelli — Scaramouche fit tant et de si plaisantes mines à l'enfant, que ce dernier se mit à rire comme un fou ; mais en riant, il satisfit un besoin, et le comédien fut inondé. Depuis ce jour, Fiurelli eut la mission de se rendre chaque soir à la Cour pour amuser le Dauphin. Louis XIV ne pouvait, sans rire, entendre le vieil acteur raconter cette aventure.

Après la mort du pauvre Dominique, CONSTANTINI, qui le doublait dans les rôles d'arlequin, et qui faisait habituellement ceux d'intrigant ou *Mézétin*, fut chargé de le remplacer tout à fait. Il ne réussit pas, et l'on fit venir GHÉRARDI. A la suppression du Théâtre-Italien en 1697, Constantini passa à Brunswick, forma une troupe pour le roi Auguste de Pologne. Ce prince fit la folie de l'anoblir et lui donna la charge de trésorier de ses menus plaisirs. *Constantini* ou *Mézétin*, oubliant son origine, au lieu de se montrer reconnaissant, fit la cour à une des maîtresses du Roi, accompagnant sa déclaration de quelques plaisanteries de mauvais goût sur le souverain. La dame, outrée de cette audace, prévint le prince qui se cacha, surprit

l'ex-acteur au milieu de ses phrases amoureuses, et sortant, le sabre à la main, voulut lui trancher la tête. Le Mézétin eut une peur affreuse. Sa tête ne tomba pas, mais il fut vingt ans en prison. Au bout de ce temps il fut mis en liberté, revint dans la nouvelle troupe italienne, et à son début tout Paris voulut le voir. Il était devenu une curiosité, une célébrité. Malheureusement l'engouement ne dura pas, ses talents n'étaient plus à la hauteur de la vogue, et il quitta Paris pour retourner à Vérone où il mourut.

Parmi les pièces du Théâtre-Italien de cette période, se trouvait celle de *Scaramouche ermite* jouée en 1667, en même temps que le *Tartufe* de Molière au Théâtre-Français. *Scaramouche ermite* était une petite comédie des plus licencieuses, dans laquelle un anachorète, vêtu en moine, monte la nuit par une échelle à la chambre d'une femme mariée, et revient quelque temps après en disant : *Questo per mortificar la carne.* On représenta cette pièce à la Cour. En sortant, le Roi dit au grand Condé : « Je voudrais bien savoir pourquoi les gens qui se scandalisent si fort de la comédie de Molière, ne disent rien de celle de Scaramouche ? —La raison en est fort simple, Sire, répondit Condé : la comédie de Scaramouche joue le ciel et la religion dont ces messieurs ne se soucient guère ; celle de Molière les joue eux-mêmes, ce à quoi ils sont très-sensibles. »

Depuis dix-sept ans, les comédiens italiens représentaient chaque jour, le vendredi excepté, à l'hôtel de Bourgogne, à la grande satisfaction du

public, lorsqu'un beau matin de l'année 1697, M. d'Argenson, lieutenant-général de police, se transporta à onze heures au théâtre, fit apposer les scellés sur toutes les portes, et défendit aux acteurs, de la part du Roi, de continuer leurs représentations, Sa Majesté jugeant à propos de les faire cesser.

Ce fut un coup de foudre pour la troupe italienne. Quel était le motif qui leur attirait cette disgrâce? on le soupçonna, mais on ne le connut jamais d'une façon certaine. Il est à présumer toutefois que madame de Maintenon, alors en grande faveur auprès du vieux Roi, qui tournait à la piété exagérée, ne fut pas étrangère à leur disgrâce. Il est fort probable, en effet, que l'une de leurs pièces, *la Fausse prude*, qui devait être représentée à l'hôtel de Bourgogne au mois de mai, ait fait croire à Louis XIV qu'on avait eu la pensée de désigner l'ancienne veuve du poëte Scarron. Quelques auteurs du temps attribuent la sévérité dont la troupe italienne fut victime, à la maladresse qu'elle mit à *jouer*, dans *Arlequin misanthrope*, M. le premier-président. Cette version est moins probable que la première.

Quoi qu'il en soit, pendant dix-neuf ans, le Théâtre-Italien fut fermé. Les comédiens qui composaient cette troupe s'étaient retirés chez eux ou dispersés. Ce fut le duc d'Orléans, régent du royaume, qui eut l'idée d'en faire venir d'autres. Il chargea de ce soin Riccoboni, fils d'un acteur célèbre. Riccoboni, plus connu sous le nom de Lélio, forma en Italie une nouvelle troupe, composée de dix individus, qu'il

amena à Paris en 1716. Le Régent leur permit de jouer sur le théâtre du Palais-Royal, les jours où il n'y aurait point d'opéra (1), jusqu'au moment où on pourrait leur livrer l'hôtel de Bourgogne. Ce fut le 18 mai 1716, que la troupe de Lélio débuta, par une jolie petite pièce intitulée : *l'Heureuse surprise*. Une foule immense voulut assister à cette représentation, et la recette fut considérable pour l'époque, puisqu'on prétend qu'elle s'éleva à 4,068 livres. Les comédiens ouvrirent leur registre par ces mots : « Au nom de Dieu, de la sainte Vierge, de saint François de Paul et des âmes du purgatoire, nous avons commencé le 18 mai, par *l'Heureuse surprise*, *Inganno fortunato*. » Que font, dans cette affaire de théâtre, Dieu, les saints et les âmes du purgatoire ? c'est ce qu'il serait assez difficile de dire. Deux jours après, une ordonnance relative à leur établissement fut rendue en leur faveur. Le 1er juin suivant, ils prirent possession du théâtre de l'hôtel de Bourgogne, avec le titre de comédiens ordinaires de Son Altesse Royale Monseigneur le duc d'Orléans, régent. Ce prince étant mort le 2 décembre 1723, la troupe obtint le titre de Comédiens italiens ordinaires du Roi, avec quinze mille livres de pension. Elle fit mettre sur la porte de l'hôtel de Bourgogne les armes de Sa Majesté, et au-dessous, sur un marbre noir, cette inscription en lettres d'or : HÔTEL DES COMÉDIENS

(1) Cet usage paraît s'être conservé jusqu'à nous, puisque nous avons vu longtemps de nos jours, à Paris, l'Opéra et l'Opéra italien alterner pour leurs représentations.

ORDINAIRES DU ROI, ENTRETENUS PAR SA MAJESTÉ ; RÉTABLIS A PARIS EN L'ANNÉE MDCCXVI.

Parmi les acteurs engagés par Lélio, se trouvait un nommé Bissoni, de Bologne, chargé du rôle de *Scapin*. Il avait eu de singulières aventures. A l'âge de quinze ans, il avait suivi de ville en ville un charlatan, dont il débitait les drogues en jouant de petits rôles dans les farces composées par ledit charlatan. En forgeant, on devient forgeron ; en voyant opérer, Bissoni devint aussi fort que son maître. Alors il eut une altercation avec lui, et de valet devint rival de l'empirique. Il voulut, se croyant assez fort, voler de ses propres ailes, et se dirigea sur Milan, où il commença à débiter des drogues et des lazzis. Malheureusement pour lui, il se trouvait déjà sur une place voisine, un autre confrère fort en vogue, en sorte que le public entourait toujours les tréteaux de l'ancien opérateur en plein vent, sans même prendre garde au nouveau. Bissoni commençait à se désespérer. La faim, qui fait sortir le loup du bois, vint à son secours et lui suggéra une idée burlesque. Un jour, il parvint à rassembler autour de lui quelques flâneurs, et là, d'un ton pathétique, il leur conte que l'opérateur voisin est son père ; qu'à la suite de quelques espiègleries, ce père sévère l'a repoussé et qu'il ne demande qu'à rentrer en grâce. Lorsque la foule est plus compacte, il l'entraîne sur ses pas et vient se jeter aux genoux du charlatan en l'appelant son père et en lui demandant grâce. L'autre, bien entendu, le repousse, l'injurie. Le populaire prend le change dans cette comédie, où le

charlatan joue son rôle, sans s'en douter, au naturel. On commence à murmurer dans la foule, à accuser le faux père de cruauté ; on abandonne son théâtre, et chacun court acheter à prix d'or, au fils malheureux et tendre, d'affreuses drogues. Bissoni, dès qu'il eut vendu son fonds, se hâta de sortir de Milan. Il s'engagea ensuite dans la troupe de Riccoboni-Lelio, dont il ne fut pas, malheureusement, un des bons acteurs.

Pendant quelque temps, les nouveaux comédiens italiens ne jouèrent que des pièces italiennes. Les femmes du monde, d'abord par genre, avaient paru vouloir apprendre cette langue ; mais elles y renoncèrent et abandonnèrent l'hôtel de Bourgogne, parce qu'elles ne comprenaient pas ce qu'on y représentait. Les femmes qui, au dix-huitième comme au dix-neuvième siècle, ont eu et auront toujours, en France, le privilége d'attirer les hommes à tout ce qui sera spectacle ou fête, ayant cessé d'aller au Théâtre-Italien, les hommes l'abandonnèrent également.

Les Italiens voulurent essayer d'abord de parer à l'inconvénient qu'on leur reprochait, en imprimant le canevas des pièces qu'ils représentaient. Ainsi firent-ils pour l'*Arlequin bouffon de cour;* mais cela ne prit pas, et, à la suite d'une représentation de cette comédie, Thomassin, l'*Arlequin* de la troupe, s'avança sur le bord du théâtre, et, s'adressant aux spectateurs dans un jargon moitié italien, moitié français, dit : — « Messieurs, je veux vous dire *una picciole fable* que j'ai lue ce matin, car il me prend

quelquefois envie de *diventar* savant ; mais la *dirò* en italien, et ceux qui l'*entenderrano*, l'*expliqueranno* à ceux qui ne l'entendent pas. » Alors il raconta, de la manière la plus comique, la fable de La Fontaine, du *Meunier, de son fils et l'âne* ; il accompagnait son récit de tous les gestes qui lui étaient familiers : il descendait de l'âne avec le meunier, il y montait avec le jeune homme, il trottait devant eux, il prenait tous les différents tons des donneurs de conseils, et, après avoir fini ce récit comique, il ajouta en français : — « Messieurs, venons à l'application. Je suis le bonhomme, je suis son fils, et je suis encore l'âne. Les uns me disent : Arlequin, il faut parler français, les dames ne vous entendent point et bien des hommes ne vous entendent guère. Lorsque je les ai remerciés de leur avis, je me tourne d'un autre côté, et des seigneurs me disent : Arlequin, vous ne devez pas parler français, vous perdez votre feu, etc. Je suis bien embarrassé ; parlerai-je italien, parlerai-je français, Messieurs ? » Alors quelqu'un du parterre, qui avait apparemment recueilli les voix, répondit : — « Parlez comme il vous plaira, vous ferez toujours plaisir. »

Les comédiens comprirent la nécessité de jouer des pièces françaises s'ils ne voulaient pas assister à la ruine de leur établissement. Ils eurent recours au répertoire de l'ancien Théâtre-Italien ; mais le goût se modifie, change, et malheureusement pour la troupe de Lélio, ce qui avait fait plaisir avant 1697, ennuya après 1716. Plusieurs fois ces pauvres diables furent sur le point d'abandonner à tout jamais la France et

de retourner en Italie. Voulant cependant essayer de ramener le public dans leur salle, ils chargèrent celui d'entre eux qui faisait habituellement le rôle d'Arlequin, d'adresser un petit discours au public à l'une des représentations :

« Messieurs, dit Arlequin, on me fait jouer toutes sortes de rôles, je sens que dans beaucoup je dois vous déplaire. Le balourd de la veille n'est plus le même homme le lendemain, et parle esprit et morale. J'admire avec quelle bonté vous supportez toutes ces disparates; heureux, si votre indulgence pouvait s'étendre jusqu'à mes camarades, et si je pouvais vous réchauffer pour nous! Deux choses vous dégoûtent, nos défauts et ceux de nos pièces. Pour ce qui nous regarde, je vous prie de songer que nous sommes des étrangers, réduits, pour vous plaire, à nous oublier nous-mêmes. Nouveau langage, nouveau genre de spectacle, nouvelles mœurs. Nos pièces originales plaisent aux connaisseurs; mais les connaisseurs ne viennent point les entendre. Les dames (et sans elles tout languit) les dames, contentes de plaire dans leur langue naturelle, ne parlent ni n'entendent la nôtre, comment nous aimeraient-elles? Quelque difficile qu'il soit de se défaire des préjugés de l'enfance et de l'éducation, notre zèle pour votre service nous encourage; et pour peu que vous nous mettiez en état de persévérance, nous espérons devenir, non d'excellents acteurs, mais moins ridicules à vos yeux, peut-être supportables. A l'égard de nos pièces, je ne puis trop envier le bonheur de nos prédécesseurs, qui vous ont attirés et amusés

avec les mêmes scènes qui, reprises aujourd'hui, vous ennuient, et dont vous pouvez à peine soutenir la lecture. Le goût des spectateurs est changé et perfectionné : pourquoi celui des auteurs ne l'est-il pas de même ? Vous voulez (et vous avez raison) qu'il y ait dans une comédie du jeu, de l'action, des mœurs, de l'esprit et du sentiment, en un mot, qu'une comédie soit un ragoût délicat, où rien ne domine, où tout se fasse sentir. Plus à plaindre encore que les auteurs, nous sommes responsables et de ce qu'ils nous font dire, et de la manière dont nous le disons. J'appelle de cette rigueur à votre équité : mesurez votre indulgence sur nos efforts, nous les redoublerons tous les jours. En nous protégeant, vous vous préparez, dans nos enfants, de jeunes acteurs, qui, nés parmi vous, qui formés, pour ainsi dire, dans votre goût, auront peut-être un jour le bonheur de mériter vos applaudissements. Quel que puisse être leur succès, ils n'auront jamais pour vous plus de zèle et plus de respect que leurs pères. »

Ce discours sauva la Comédie-Italienne. Le public devint plus indulgent, quelques auteurs donnèrent des pièces plus convenables, les comédiens se formèrent, et enfin on parvint à remonter ce théâtre, qui avait été à deux doigts de sa perte. La chose n'avait pas été sans difficulté et cela se conçoit, presque tout le mérite de l'ancienne comédie italienne avait été concentré dans le jeu d'Arlequin. Les autres acteurs étaient sacrifiés. Les *arlequinades* étant passées de mode, il fallut aviser à remplacer les pièces à *Arlequin*, à *Scaramouche*, et à autres personnages du

même genre par des pièces d'un comique de meilleur aloi. On crut y réussir en imaginant un genre qui tînt le milieu entre la comédie française et la comédie italienne. Le *Vaudeville*, puis bientôt après le véritable *Opéra-Comique*, tel qu'il existe encore maintenant, virent le jour.

Tout le monde connaît ce vers de Boileau :

Le Français, né malin, créa le vaudeville.

Après un pareil brevet d'origine, donné au vaudeville, nous n'oserions nous inscrire en faux; mais nous voulons expliquer ici que le *Vaudeville*, tel que l'entend Boileau, c'est l'ariette, le couplet léger, tandis que le vaudeville, comme nous l'entendons, est le genre de pièce qui naquit sur les marches du Théâtre-Italien, de la fusion de la comédie française gaie avec la comédie italienne, d'Arlequin et de Scaramouche.

Cependant la troupe des Italiens, quoiqu'elle fût troupe du Roi, voyant la vogue passée au théâtre de la Foire et le peu de succès qu'elle obtenait, crut bien faire en fermant pour quelque temps la salle de l'hôtel de Bourgogne et en en construisant une autre à la foire Saint-Laurent. L'avantage qu'en retirèrent les comédiens fut des plus minces, et le 10 avril 1741, ils ouvrirent de nouveau la scène de l'hôtel de Bourgogne par la comédie italienne en prose et en trois actes de *Arlequin muet par crainte*. Ce jour-là le nommé *Carlo* Bertinazzi, devenu fameux sous le nom de *Carlin*, devait débuter dans le rôle

d'Arlequin. L'acteur Rochard, qui avait fait le compliment au public, lors de la clôture du théâtre, fut encore chargé de celui d'ouverture, et s'exprima ainsi: « Messieurs, ce jour, qui renouvelle nos soins et nos hommages, devait être marqué par une nouveauté que nous vous avions préparée; mais l'acteur qui va avoir l'honneur de paraître devant vous pour la première fois, avait trop d'intérêt et d'impatience d'apprendre son sort, pour nous permettre de reculer son début. « Si votre nouveauté tombe, a-t-il dit, j'apprendrai comme le public siffle, et c'est ce que je ne veux point savoir; si elle réussit, je saurai comme on applaudit, et ferai peut être une funeste comparaison de sa réception à la mienne. » Pour ne donner à ce nouvel acteur aucun lieu de reproche, nous nous sommes entièrement conformés à ses désirs. Il sait, Messieurs, non-seulement ce qu'il a à craindre en paraissant devant vous, mais en y paraissant après l'excellent acteur que nous avons perdu (Thomassin), dont il va jouer le même rôle. Les sujets d'une si juste crainte seraient balancés dans son esprit, s'il connaissait les ressources qu'il doit trouver dans votre indulgence; mais c'est en vain que nous avons essayé de le rassurer; il ne peut être convaincu de cette vérité que par vous-mêmes, et nous espérons, Messieurs, que vous voudrez bien souscrire aux promesses que nous lui avons faites de votre part. Elles sont fondées sur une si longue et si heureuse expérience, que nous sommes aussi sûrs de vos bontés, que vous devez l'être de notre zèle et de notre profond respect. »

Ce compliment disposa les spectateurs à un accueil favorable pour le sieur Carlin ; et cet acteur outrepassa les espérances qu'on avait de ses talents dans le genre qu'il avait adopté. Il continua de jouer toujours avec le même succès ; de sorte qu'il fut reçu dans la troupe au mois d'août 1742.

> La vérité n'est point flattée :
> Oui, Carlin paraît à nos yeux
> Ce que Momus est dans les cieux,
> Ce que chez Neptune est Protée.

Après la suppression de l'Opéra-Comique, en 1744, la Comédie-Italienne, qui jouait vis-à-vis les Français le rôle dont l'Odéon semble avoir hérité de nos jours, donna plus d'extension sur son théâtre aux pièces à ariettes. Plusieurs des acteurs de Favart furent reçus dans la troupe, et l'on peut dire que cette scène s'achemina graduellement vers sa fusion avec l'Opéra-Comique ; fusion dont il commença à être fortement question dans les derniers jours de l'année 1761. Mais alors cette affaire prit les proportions d'une véritable *affaire d'État*. L'archevêque de Paris intervint, sollicitant vivement la conservation d'un théâtre qui procurait à ses pauvres d'abondantes ressources. En effet, le spectacle de la foire était fort suivi, et versait dans la caisse, au profit des malheureux, le quart de ses recettes. Toutefois, le crédit du respectable prélat ne fut pas assez fort pour empêcher la réunion décidée en grand conseil. En vain le public fut de l'avis de l'archevêque par un motif beaucoup moins sacré ; en vain, les habitants de Paris réclamèrent

disant : Que cette réunion ferait un effet déplorable, et contribuerait à la chute des deux spectacles qui charmaient tout le monde par des pièces appropriées au goût de la nation. Il fut décidé le 31 janvier 1762, que l'Opéra-Comique serait supprimé, que le fond des pièces jouées sur ce théâtre appartiendrait à la Comédie-Italienne ; que la Comédie-Italienne serait soumise comme les Français et l'Opéra à l'inspection des gentilshommes de la Chambre.

Afin, sans doute, d'atténuer le mauvais effet que produisait dans les classes populeuses de Paris, la suppression d'un théâtre très à la mode, on affirma d'abord que la réunion de l'Opéra-Comique avec les Italiens n'avait lieu qu'à titre d'essai ; mais le 3 février, les comédiens italiens donnèrent une représentation qui semblait être et était en effet une véritable prise de possession. Ils commencèrent par une pièce dont le titre était de circonstance : *la Nouvelle troupe* de Favart, à la fin de laquelle on ajouta une scène d'actualité sur la fusion, puis une harangue au parterre en lui demandant ses bontés. On joua ensuite *Blaise le savetier*, bluette de Sédaine, dont la musique est de Monsigny, et enfin : *On ne s'avise jamais de tout*. Le public s'était porté en foule au théâtre ; depuis plusieurs jours tout était loué jusqu'au *paradis ;* mais il ne sortit pas très-satisfait. Il comprit que pour les opéras-comiques, il fallait un local, un orchestre, des acteurs spéciaux ; et tout cela n'existait pas encore à la Comédie-Italienne. On augura donc mal de la mesure qui avait été prise, et dont le but était probablement d'être agréable à

l'Opéra et aux Français, en réunissant dans une seule salle les deux théâtres qui faisaient tort à leurs représentations et leur enlevaient une grande partie de leur public. Toutefois, les justes appréciations des Parisiens semblèrent faire réfléchir. On déclara que la réunion ne serait que provisoire, et cesserait à Pâques, si le suffrage se prononçait contre. On n'admit que cinq sujets, dont deux femmes de la troupe supprimée, et alors il se fit une métamorphose qui n'échappa pas à la causticité du peuple le plus caustique du monde. Les comédiens italiens cherchèrent à se parer de la gaieté naïve des acteurs de l'Opéra-Comique; les acteurs de l'Opéra-Comique cherchèrent, enflés qu'ils étaient de leur nouvelle dignité de *Comédiens du Roi,* à se donner une importance qui gâta tout le naturel de leur jeu. On se moqua des uns et des autres.

Le 20ᵉ mars de cette même année 1762, il s'éleva une difficulté à laquelle on n'avait pas songé. Au moment de la semaine-sainte, les théâtres royaux fermaient leurs portes; la Comédie-Italienne, se disant héritière de l'Opéra-Comique, prétendit pouvoir continuer à représenter. L'archevêque le lui interdit; mais la police l'autorisa à passer outre, sous la condition expresse qu'elle ne donnerait que des *opéras comiques,* et que le profit des représentations de la semaine serait réparti, sur-le-champ, entre les différents acteurs.

Le 8 mars, et sans attendre Pâques, ainsi qu'on l'avait d'abord promis, le sort de l'Opéra-Comique avait été fixé, et ce théâtre définitivement fusionné

avec celui de la Comédie-Italienne. Il fut décidé que ce spectacle aurait lieu toute l'année. Un nouveau réglement intervint ensuite, et l'on connut bientôt les véritables motifs qui avaient hâté la détermination irrévocable qui venait d'être prise. D'une part, la Cour ne voulait pas se priver d'un amusement qui faisait fureur, et d'une autre, on pensa qu'il ne serait pas convenable de faire jouer, devant la famille royale, des *histrions non revêtus du titre de Comédiens du Roi*. Il paraît qu'on n'eut pas l'idée, beaucoup plus simple, de nommer l'Opéra-Comique théâtre royal, en le retirant de la Foire et en lui donnant une salle de spectacle pour ses représentations.

A partir de l'année 1762, la Comédie-Italienne entre donc dans une nouvelle phase et y reste jusqu'à la révolution de 1793, époque à laquelle les acteurs de ce théâtre se dispersèrent et quittèrent la France.

Quatre auteurs ont principalement travaillé pour *l'ancien Théâtre-Italien*, et par ancien Théâtre-Italien nous entendons celui qui exista jusqu'à la suppression de 1697, ces auteurs sont : FATOUVILLE, REGNARD, DUFRESNY et BARANTE.

Ainsi que nous l'avons dit plus haut, les pièces composées par Fatouville de 1680 à 1696, ont presque toutes pour principaux personnages *Arlequin* et *Colombine*, et en cela cet auteur fut imité par tous ceux qui, pendant cette période, travaillèrent pour le même théâtre. Dans le répertoire de cet auteur, nous trouvons Arlequin sous toutes les formes. Une de ses premières comédies à Arlequin (1683), *Arlequin Protée,* fut aussi une des premières parodies

jouées en France, la parodie de *la Bérénice* de Racine. Une autre de ses pièces, *Arlequin empereur dans la lune* (1684), eut un succès immense ; mais lorsqu'au retour de la troupe italienne sur le nouveau théâtre en 1716, on voulut la reprendre même avec des changements, le goût s'était épuré, et la pièce ne fut nullement applaudie. En 1712, on y avait ajouté quelques couplets, et elle avait attiré le public à la foire. Après les *Arlequins*, dont le fameux Dominique était le représentant fidèle, et à la mort de cet excellent acteur comique, vinrent les pièces à Colombine. *Colombine femme vengée* (1689), *Colombine avocat*, etc. Toutes les élucubrations de Fatouville ont leur indispensable Arlequin ou Colombine, et dans beaucoup les deux personnages figurent à la fois. Bref, Arlequin et Colombine restèrent pendant très-longtemps la personnification du Théâtre-Italien, auquel les théâtres forains ne tardèrent pas à les emprunter.

Un auteur comique ayant acquis en France une des plus grandes réputations, Regnard qui, sur la scène française, marche immédiatement après Molière, se voua dans le commencement de sa carrière au Théâtre-Italien. De 1688 à 1696, il fit représenter neuf pièces sur cette scène, dont quatre en collaboration avec Dufresny. Comme son prédécesseur, il dut sacrifier au goût de l'époque et produire des *Arlequins*. Il fit donc *Arlequin homme à bonnes fortunes* (1690) ; *Mézétin* (autre espèce d'Arlequin) *descendant aux enfers* (1689). Une de ses comédies, celle des *Chinois* (1692), en quatre actes avec prologue, faite avec Dufresny, a l'avantage, si elle ne peut plus être

représentée de nos jours parce qu'elle a trop vieilli, de nous apprendre qu'à cette époque (fin du dix-septième siècle) les places au parterre ne coûtaient encore que *quinze sous*. Alors le parterre occupait tout le rez-de-chaussée intérieur des salles de spectacle. Aujourd'hui, les choses se sont modifiées, le parterre n'existe pour ainsi dire plus dans aucun de nos théâtres; il est remplacé tout entier, à peu de chose près, par des places dites d'orchestre, de fauteuils d'orchestre, de stalles d'orchestre, etc., etc., places pour lesquelles on demande une forte rétribution. C'est depuis une vingtaine d'années que l'on a trouvé le moyen de pousser petit à petit le public venant au théâtre, en payant un droit raisonnable, hors de l'enceinte qu'il avait toujours occupée; et le public a laissé faire, sans même protester. Il fallait bien inventer une manière honnête de gagner de l'argent, pour payer des prix fous des artistes médiocres et exigeants; pour fournir la rente à ceux qui font les *avances ou les fonds;* pour solder les décorateurs, les machinistes, les costumiers, puisque c'est dans les accessoires brillants que gît, de nos jours, le succès d'une pièce, féerie, revue, comédie, vaudeville, drame, opéra ou opéra-comique. Peu d'esprit, mais beaucoup de clinquant, de la toile à illusion, de la lumière électrique et du gaz à l'intérieur et même à l'extérieur, des noms connus du public sur l'affiche, et le public est satisfait. Heureux directeurs !

Les *Chinois* de Regnard et de Dufresny nous font connaître aussi que le populaire de cette époque était déjà admis à jouir des représentations *gratis*,

quand venait à se produire pour la France quelque événement heureux, ou du moins réputé tel. En effet, c'est en 1682, à la naissance du duc de Bourgogne, qu'on vit s'établir cet usage qui s'est perpétué jusqu'à nos jours.

Une des plus jolies comédies de Dufresny et Regnard, à l'ancien Théâtre-Italien, fut la *Baguette de Vulcain* (1693). Elle eut un succès prodigieux. Le sujet avait été inspiré aux auteurs par le bruit que faisait alors à Paris un homme, Jacques Aymar, qui prétendait, à l'aide d'une baguette, découvrir une foule de choses extraordinaires. C'était le charlatanisme de la fin du dix-septième siècle, comme nous avons encore le nôtre : les tables tournantes, les esprits frappeurs, les spirites, et, comme chaque siècle, comme chaque année a le sien en France et dans les autres pays dits civilisés. Une scène surtout faisait fureur dans la comédie de la *Baguette de Vulcain*, celle dans laquelle Arlequin (car alors la batte d'Arlequin était de rigueur à la Comédie-Italienne) débitait l'histoire du cabaretier qui, pour perpétuer un muid de vin vieux, le remplissait au fur et à mesure de vin nouveau. Au moyen de sa baguette il faisait croire à la perpétuité de la bienfaisante liqueur.

Le collaborateur de Regnard, *Dufresny*, pillé à plusieurs reprises par lui, s'en étant séparé, donna quelques jolies pièces à la Comédie-Italienne, entre autres *l'Union des deux opéras* (1692), puis il travailla pour le Théâtre-Français.

Barante, pendant trois ou quatre années, s'exerça

aussi dans l'arlequinade. *Arlequin, défenseur du beau sexe* (1694), *Arlequin misanthrope* (1695), etc. *Le Tombeau de maître André* (1695), pièce dans laquelle on trouve la parodie de quelques scènes du *Cid* et de divers opéras, eut un certain succès. C'est à peu près la meilleure comédie de son répertoire.

Nous ne parlerons pas de quelques autres auteurs comiques, fournisseurs d'*Arlequinades* pour la Comédie-Italienne. Nous allons voir la troupe de Lélio jouer, dix-neuf ans plus tard, des pièces de meilleur aloi, et le Théâtre-Italien devenir, peu à peu, le théâtre le plus en vogue de Paris, après avoir toutefois passé par bien des vicissitudes.

XXII

THÉATRE-ITALIEN
(DEPUIS 1716)

Les acteurs italiens reviennent en France (1716). — RICCOBONI ou LÉLIO et LA BALETTI. — Pièces qu'ils composent. — *Le Naufrage.* — Le fils de DOMINIQUE. — *La Femme fidèle* et *Œdipe travesti.* — Chute des pièces burlesques. — *La Désolation des deux comédies.* — *Agnès de Chaillot.* — Les Italiens à la Foire (1724). — *Le Mauvais ménage*, parodie (1725). — *L'Ile des Fées* (1735). — Première pièce du genre de celles appelées *Revues*. — Réflexions. — *Les Enfants trouvés* (1732). — Vers. — Principaux auteurs qui ont travaillé pour le Théâtre-Italien. — AUTREAU. — Il introduit la langue française aux Italiens. — Son genre de mérite. — *Le Port à l'Anglais* (1718). — *Démocrite prétendu fou*, refusé aux Français. — ALENÇON. — Anecdote. — BEAUCHAMP. — *Le Jaloux* (1723). — Couplet. — Bon mot. — FUZELIER. — *La Rupture du Carnaval et de la Folie* (1719). — Jolie critique. — *Amadis le cadet* (1724). — Couplet. — *Momus exilé* ou *les Terreurs paniques* (1725). — Vers. — Bon mot. — SAINTE-FOIX. — *Les Métamorphoses* (1748). — Couplets relatifs aux feux d'artifice introduits au théâtre. — Couplet de Riccoboni fils. — *Le Derviche* (1755). — Ce qui occasionna cette pièce. — MARIVAUX. — Son genre de talent. — *Arlequin poli par l'amour* (1720). — *Le Prince travesti* (1724). — Changement de la toile au Théâtre-Italien. — *L'Amour et la Vérité* (1720). — Anecdote. — *La Surprise de l'amour* (1722). — Début de Riccoboni fils. — Vers. — Succès de scandale. — BOISSY. — *Le Temple de l'Intérêt* (1730). — *Les Étrennes* (1733). — Couplet de circonstance. — Vers à Mlle Sallé. — *La* *** (1737). — Vers. — LA GRANGE. — *L'Accommodement imprévu* (1737). — Anecdote. — PANARD. — Son genre de talent. — Son caractère. — Ses principaux collabora-

teurs. — *L'Impromptu des acteurs* (1745). — *Le Triomphe de Plutus* (1728). — *Zéphire et Fleurette* (1754). — Anecdote sur cette parodie. — Le portrait de Panard, par lui-même. — *Les Tableaux.* — Madrigal. — FAVART. — Son théâtre. — Anecdote la veille de la bataille de Rocroy. — M^{me} FAVART. — Ses belles qualités. — Ses talents. — Vers au bas de ses portraits. — Anecdote sur elle. — *La Rosière de Salenci.* — Anecdotes. — *Les Sultanes,* comédie attribuée à l'abbé Voisenon, fait époque pour les costumes. — Vers sur les deux Favart. — *Isabelle et Gertrude* ou *les Sylphes supposés* (1765). — Favart la dédie à l'abbé Voisenon. — Réponse de l'abbé. — *Les Moissonneurs* (1762). — Bon mot. — *Les Fêtes de la Paix* (1763). — Pièce à tiroir. — *Les Fêtes publiques* (1747). — Anecdote. — ANSEAUME. — Ses pièces plutôt des opéras comiques que des comédies. — Reconnaissance des comédiens italiens pour Favart et Duni. — AVISSE. — Deux de ses pièces. — LAUJON. — Anecdotes plaisantes sur la parodie de *Thésée.* — Conclusion.

Le grand Roi était à peine depuis quelques mois dans la tombe, que tout changeait en France, sous l'administration du régent. Le plaisir succédait aux mœurs austères et quasi monastiques de la fin du règne précédent. Le duc d'Orléans, qui aimait le théâtre et qui avait gardé bon souvenir des arlequinades de la troupe italienne, engagea un directeur dont le vrai nom était *Riccoboni,* mais qui prenait celui de *Lélio,* à recruter pour Paris une troupe nouvelle, bien composée, lui promettant une protection efficace. Riccoboni, à la tête de comédiens depuis vingt-deux ans, avait épousé une demoiselle *Baletti.* Tous deux étaient de fort bons acteurs et s'étaient efforcés de faire perdre à l'Italie le goût de ces pièces ridicules ou farces pour lesquelles les habitants de la Péninsule avaient une prédilection si prononcée. Dans ce but Riccoboni se mit à traduire les comédies de Molière ; mais il ne réussit pas, et le champ de bataille resta à la comédie grotesque. C'est à cette

époque que les deux époux reçurent les offres du Régent (1716). Non-seulement ils se hâtèrent de se rendre aux désirs du duc d'Orléans, mais ils se mirent l'un et l'autre à composer quelques pièces afin de commencer un répertoire pour leur nouveau théâtre. La Baletti écrivit une comédie intitulée *le Naufrage*, imitation de Plaute, mais qui fit un vrai naufrage. Lélio composa cinq à six pièces médiocres qui n'eurent pas plus de succès que celle de sa femme. Il s'associa alors Dominique, fils du fameux acteur de l'ancien Théâtre-Italien, qui, après avoir joué sur diverses scènes de province, en France et dans les principales villes de l'Italie, s'était joint à la troupe de Marseille, plus tard à celle de Lyon, et enfin avait été engagé à l'Opéra-Comique de Paris en 1710. Dominique, fort goûté du public parisien dans toutes les farces, était retourné cependant en province en 1713, trouvant sans doute plus d'avantages pécuniaires à courir les grandes cités. Revenu dans la capitale, il fut engagé par Lélio en 1717, après la Foire Saint-Laurent, et non-seulement il prit les rôles d'Arlequin, mais il essaya de composer pour la troupe des pièces qu'il crut propres à attirer la vogue à la nouvelle Comédie-Italienne. Quelques-unes, en effet, furent applaudies. Déjà, l'année qui avait précédé son engagement, il avait fait jouer *la Femme fidèle* et *OEdipe travesti*, remarquables toutes les deux en ce qu'elles font en quelques sorte époque : la première, parce que c'est une pièce italienne, traduite et jouée en français sur un théâtre où jusqu'alors on n'avait représenté qu'en italien; la seconde, parce qu'elle est

une *parodie* de la tragédie d'*OEdipe*, et que, depuis les pièces de l'ancien Théâtre-Italien, ce genre avait été abandonné.

Cette tentative ayant été bien accueillie, Dominique se mit, pour ainsi dire, à l'affût de toutes les nouveautés des grands théâtres pour les parodier. Il donna ainsi successivement plus de trente petites pièces ou parodies dont quelques-unes, il faut le dire, tombèrent à plat.

Ce genre burlesque, pour lequel il faut beaucoup de verve et d'esprit, soutint pendant quelque temps la nouvelle scène italienne; mais bientôt le public, qui avait oublié les pasquinades et les arlequinades de l'ancien spectacle où trônait Dominique le père, s'éloigna de Dominique le fils, qui lui parut ennuyeux, et dont les comédies n'étaient plus de son goût.

Lélio et son Arlequin eurent alors l'idée de composer une pièce intitulée, **la Désolation des deux Comédies,** dont le sujet leur était inspiré par la nature même des choses et par la position fâcheuse dans laquelle ils se trouvaiant. L'idée était bonne, elle fit rire, et l'on reprit peu à peu le chemin de leur théâtre. Ce ne fut malheureusement pas pour longtemps, et les spectacles forains firent si bien raffle du public que la salle des Italiens se trouva de nouveau déserte, ce que voyant, les malheureux compagnons de Lélio, désespérés, l'engagèrent à demander l'autorisation de représenter à la Foire. Ils obtinrent cette permission, et en 1724 ils s'y établirent et donnèrent une nouvelle pièce de Dominique, *Agnès de Chaillot*, paro-

die de l'*Inès de Castro* de La Motte. On y applaudit beaucoup les couplets suivants :

> Qu'un amant, perdant sa maîtresse,
> Au sort d'un rival s'intéresse,
> Je n'en dis mot ;
> Mais lorsque sa bouche jalouse
> Prononce ce mot : qu'il l'épouse,
> J'en dis du mirlitot.
>
> Qu'en proie à sa juste colère,
> Un fils soit condamné d'un père,
> Je n'en dis mot ;
> Mais qu'un vieux conseiller barbare
> Contre son ami se déclare,
> J'en dis du mirlitot.

Outre cette parodie, on en fit une autre sur l'air du *Mirliton* qui eut une très-grande vogue, qui donna des crispations à l'auteur d'*Inès*, et qui prouve que les *Mirlitons* n'ont pas paru pour la première fois au théâtre en l'an de grâce 1861. Piron, à propos du *Jugement de Pâris*, fit aussi la chanson du *Mirliton*. Elle est trop décolletée pour que nous en donnions même un couplet.

Voltaire redoutait par dessus tout les parodies ; maintes fois il s'était adressé aux plus hautes influences pour obtenir qu'on ne parodiât pas ses pièces. On savait si bien cela qu'en 1725, Dominique, associé à Legrand, donna au Théâtre-Italien le *Mauvais ménage*, parodie de *Marianne*, sans la faire annoncer. Cette charmante critique eut du succès. A la même époque, tant on sacrifiait au goût du public pour ces sortes d'élucubrations peu dignes des grandes

scènes, les Français répétaient une seconde parodie de la même tragédie de Voltaire ; mais, en voyant la vogue de celle des Italiens, ils y renoncèrent.

Une autre des parodies de Dominique et de Lélio, l'*Ile des Fées*, ou le *Conte de Fée*, représentée à la Foire Saint-Laurent en 1735, fait époque en ce sens que c'est peut-être la première pièce *Revue*, genre qui a pris de nos jours une extension déplorable et telle que pas un de nos petits théâtres ne se croit en droit d'échapper, à la fin de chaque année, à une rapsodie de ce genre. Encore était-ce tolérable lorsqu'une liberté résultant d'un autre système politique était laissée aux auteurs qui pouvaient ainsi jeter quelques couplets critiques sur les événements du jour. Mais quand il est interdit de toucher aux actualités, quand il est convenu qu'on ne parlera des événements et des hommes que pour les louer à outrance, tout le sel de ce genre de pièce disparaît pour faire place à des éloges presque toujours ridicules. Quand donc les théâtres et les auteurs comprendront-ils qu'il est des pièces qu'il faut savoir abandonner, parce que les temps ayant changé, les mœurs n'étant plus les mêmes, les usages s'étant modifiés, ce qui était agréable à une époque est devenu inadmissible et ennuyeux à une autre ?

Une des dernières parodies de Dominique et de Lélio, celle de la tragédie de *Zaïre*, *les Enfants trouvés*, jouée en 1732, contient, entre autres critiques pleines d'esprit, ce portrait du sultan qui fut chaleureusement accueilli du public :

> Au sein des voluptés, bien loin que je m'endorme,
> Si je tiens un sérail, ce n'est que pour la forme ;
> Les lois que, dès longtemps, suivent les Mahomet,
> Nous défendent le vin : moi je me le permet.
> Tout usage ancien cède à ma politique,
> Et je suis un sultan de nouvelle fabrique.

Le répertoire de Dominique contient encore deux parodies, celle de l'opéra *d'Hésione,* dans laquelle on trouve ce couplet :

> L'oracle est donc satisfait,
> C'en est fait,
> Par un seul coup de sifflet
> Je suis venu sans monture.
> Des auteurs
> C'est aujourd'hui la voiture.

et la parodie du *Brutus* de Voltaire, *Bolus* (1734). L'auteur eut l'idée plaisante de faire, pour ainsi dire, coup double en remplaçant la haine des Romains contre les Tarquins par la haine des médecins contre les chirurgiens.

A partir de la vogue du nouveau Théâtre-Italien, le nombre des auteurs qui se vouent à ce genre plus facile que celui des comédies sérieuses des Français devient de plus en plus considérable, et nous voyons successivement, de 1716 à 1774 : Autreau, Alençon, Fuzelier, Beauchamp, Sainte-Foix, Marivaux, Boissy, La Grange, Avisse, Lanjeon, Panard, Dorneval, Moissy, Rochon de Chabannes, Baurans, Voisenon, Favart et sa femme faire représenter, sur la scène où l'on abandonnait peu à peu Arlequin et Colombine, une foule de comédies, vaudevilles, opéras comiques, pièces

d'une plus ou moins grande valeur littéraire et dramatique, mais dont le nombre tend à s'accroître chaque jour pendant la majeure partie du dix-huitième siècle.

Il nous serait difficile de rapporter toutes les anecdotes relatives à ces pièces oubliées pour la plupart depuis longtemps, mais dont un petit nombre cependant est arrivé jusqu'à nous; nous ne parlerons donc ici que de celles dont le souvenir n'est point complétement éteint.

Un des premiers auteurs qui se voua à la Comédie-Italienne et à la troupe de Lelio fut *Autreau*, poëte par goût et peintre par besoin, qui mourut dans la pauvreté, à l'hôpital des Incurables, en 1745, après avoir donné au théâtre une vingtaine de pièces et après avoir peint plusieurs tableaux, dont deux sont estimés. Le premier représente Fontenelle, La Motte et Danchet discutant sur un ouvrage dont ils viennent d'entendre la lecture. Le second représente Diogène cherchant un homme et le trouvant dans la personne du cardinal de Fleury. Il montre le portrait dans un médaillon, au bas duquel est une inscription latine dont voici la traduction: *Celui que le Cynique chercha vainement autrefois, le voici retrouvé aujourd'hui.* Il est probable que le philosophe des temps anciens eût passé longtemps avec sa lanterne tout allumée, sans s'arrêter auprès de *l'homme* découvert si ingénieusement par Autreau.

Cet auteur introduisit la langue française sur la scène italienne; de plus, il ramena sur la scène française un genre de comique presque oublié. Son nom

doit donc faire en quelque sorte époque pour les deux théâtres. Esprit fin, délicat, critique, Autreau saisissait promptement et facilement le côté ridicule des hommes et des choses ; malheureusement la gêne dans laquelle il vécut toujours, en l'éloignant du grand monde, ne lui permit pas de prendre ses portraits dans la classe élevée de la société. Ayant au cœur un fond de tristesse causé par sa mauvaise fortune, on ne comprend pas qu'il ait pu surmonter ses chagrins pour jeter dans ses ouvrages la gaîté de bon aloi qui y règne.

La première pièce d'Autreau aux Italiens fut une bonne œuvre, car elle sauva la troupe du désespoir, en lui ramenant le public et en empêchant Lélio et les siens de quitter Paris. Cette jolie comédie, *le Port à l'Anglais* (1718), en trois actes, avec divertissement, prologue, dont la musique est de Mouret, est une sorte d'opéra-comique qui eut un succès immense. C'est la première comédie jouée en français sur ce théâtre.

Cet auteur donna une douzaine de pièces aux Italiens, trois ou quatre aux Français, et plusieurs ballets. Une de ses meilleures, *Démocrite prétendu fou*, avait été refusée par les Français ; il la porta à la Comédie-Italienne. A cette époque, Messieurs de la Comédie-Française étaient peu gracieux pour certains auteurs, et quand un nom ne leur était pas bien connu, ils refusaient impitoyablement les ouvrages, tandis qu'ils acceptaient toutes les rapsodies émanant d'une plume qui leur était sympathique.

Alençon, un des auteurs qui le premier compo-

sèrent pour le Théâtre-Italien de la Régence, mais dont toutes les pièces sont complétement oubliées à l'exception de la *Vengeance comique* et du *Mariage par lettre de change*, était bossu. Il avait une incroyable prétention à l'esprit, et n'en avait qu'une médiocre dose, ce qui rendait furieux un autre bossu beaucoup plus spirituel, l'abbé de Pons, lequel allait partout, disant en parlant d'Alençon : « Cet animal-là déshonore le corps des bossus. »

Un des bons auteurs du Théâtre-Italien de la Régence et des premières années du règne de Louis XV fut Beauchamp, qui donna à la troupe de de Lélio une douzaine de pièces plus ou moins spirituelles. L'une d'elles, *le Jaloux*, jouée en 1723, contient un assez joli couplet qu'on dirait avoir été fait bien plutôt pour l'époque actuelle que pour le commencement du dix-huitième siècle ; le voici :

> Autrefois on ne payait pas,
> Mais il fallait aimer pour plaire ;
> Il en coûtait trop d'embarras,
> Trop de façon et de mystère ;
> Nous avons changé cet abus,
> *Nous payons et nous n'aimons plus.*

Les deux premiers actes du *Jaloux* furent bien reçus du public ; mais le troisième n'ayant paru qu'une répétition fatigante des situations déjà exposées, un plaisant cria du parterre, au moment où la toile tomba : — Je demande le dénoûment !

Fuzelier, contemporain de Beauchamp, mort à l'âge de quatre-vingts ans, avait obtenu le privilége

du Mercure de France avec La Bruère, comme récompense de ses travaux et de ses succès dramatiques. Il composa pour tous les théâtres, et notamment pour la Comédie-Italienne qui reçut de lui une vingtaine de pièces.

L'une de ses parodies, celle de l'opéra d'*Alcyone*, est intitulée *La rupture du carnaval et de la folie* (1759). On y trouve une spirituelle critique de l'action de Pélée qui, voyant sa maîtresse prête à expirer, au lieu de la secourir, chante à tue-tête. Dans la comédie de Fuzelier, Momus dit, en parlant de Psyché :

> Que vois-je ! de ses sens
> Elle a perdu l'usage.

L'Amour lui répond :

— Fort bien ! allez-vous, à l'exemple de Pélée, psalmodier deux heures aux oreilles d'une femme évanouie ? Ces héros d'opéra prennent, je crois, leurs chansons pour de l'eau de la reine de Hongrie.

Un peu plus loin, parlant des auteurs qui ont la prétention de mettre du bon sens dans les opéras, il dit :

— « Un opéra raisonnable, c'est un corbeau blanc, un bel-esprit silencieux, un Normand sincère, un garçon modeste, un procureur désintéressé, enfin un petit-maître constant et un musicien sobre. »

La parodie d'*Amadis de Grèce*, de La Motte et Destouches, *Amadis le cadet* (1724), amusa beaucoup le public, surtout le couplet où l'auteur plaisante sur le départ précipité d'Amadis, le sans-

gêne avec lequel il abandonne Mélisse et le prince de Thrace :

> Partons, m'y voilà résolu,
> Sans que Mélisse m'embarrasse,
> Ni même ce qu'est devenu
> Mon ami le prince de Thrace ;
> Le drôle me rattrapera
> A la dînée..... ou ne pourra.

Une des jolies parodies de Fuzelier fut celle du *Ballet des Éléments*, *Momus exilé* ou *les Terreurs paniques* (1725). Il régnait beaucoup de confusion dans le fameux *Ballet des Éléments;* voici comment l'auteur critique cette espèce de désordre ; un musicien chante :

> Va, triste raison, va régner loin de la treille,
> Et vive le désordre où nous jettent les pots !
> Ainsi que l'Opéra, le dieu de la bouteille,
> Au lieu des éléments, nous fait voir le chaos.

Un autre personnage arrive et chante :

> Paraissez, éléments ;
> Point de dispute vaine :
> Ainsi sur la scène
> N'observez point vos rangs.
> Paraissez, éléments.

Enfin un troisième s'écrie :

> En vain, décorant cet ouvrage,
> Le pinceau, par des coups divers,
> Du chaos nous trace l'image,
> Il est bien mieux peint dans les vers.

Afin de mieux peindre encore la confusion comique qui règne dans le ballet, Fuzelier imagina de faire paraître les éléments en costume de caractère. Des jardiniers et des ouvriers sont chargés de représenter la terre; des souffleurs d'orgue, l'air; des porteurs d'eau, l'eau; des boulangers habillés en glace, le feu (le réchaud de Vesta, dit l'auteur, ne valant pas le four d'un boulanger). Un des plus jolis mots de cette parodie est celui-ci : Dans l'opéra, un amant de cinquante ans marque une impatience invincible auprès d'une vestale de quarante printemps qu'il doit épouser le lendemain, à moins qu'on ne les surprenne, que la vestale ne soit enterrée vive, et l'amant condamné au fouet *selon la loi*. Dans la pièce de Fuzelier, on prétend que cette vivacité de l'amant méritait le fouet *indépendamment de la loi*.

Sainte-Foix, auteur de plusieurs opéras, fit jouer une douzaine de pièces aux Italiens, de 1725 à 1755.

Une des jolies comédies de Sainte-Foix, les *Métamorphoses* (1748), fut le principe d'un usage qui se conserva quelque temps et qui fut remplacé depuis par le couplet final dans les vaudevilles. Cet usage était celui de jeter des couplets au public du haut du cintre après chaque pièce, pour demander son indulgence pour les auteurs. On exécuta à cette époque, au Théâtre-Italien, un feu d'artifice pendant lequel on vit tomber, en bouquet, de l'ouverture ovale au-dessus du parterre, des couplets imprimés et qui pouvaient être chantés sur des airs connus. Ces couplets avaient été composés par Panard et Galet; en voici deux des meilleurs :

Un petit feu
Fait qu'un mauvais ouvrage passe ;
Un petit feu
Aux auteurs ne sert pas de peu :
Quand une pièce est à la glace,
Pour l'aider il est bon qu'on fasse
Un petit feu.

Le succès de l'artificier
L'engage à vous remercier ;
Grâces à l'extrême indulgence
Dont vous honorez ses travaux :
Messieurs, nous n'avons point en France,
Tiré notre poudre aux moineaux.

Lorsqu'on entra dans la voie de s'adresser directement au public pour appeler sa bienveillance, chaque acteur, à la fin de la pièce, voulut avoir son couplet à envoyer ou à dire au parterre. Panard, qui avait ce monopole, ayant oublié un jour d'en faire un pour Riccoboni fils, ce dernier s'en vengea par l'impromptu suivant qu'il composa dans le foyer et dans lequel il fait allusion au grand fabricateur de chansons :

Autrefois, de vos chansonnettes,
Le public s'amusait un peu ;
Maintenant, celles que vous faites
Ne sont bonnes que pour le feu.

En 1755, Sainte-Foix fit jouer une de ses dernières comédies, *le Derviche*, critique spirituelle d'un ordre de religieux, *les Carmes-Déchaux,* dont il avait dit dans ses Essais sur la ville de Paris : « Quoiqu'ils possèdent actuellement cinquante mille écus de rente,

en maisons, à Paris seulement, ces richesses n'ont rien diminué de l'humilité de ces moines, qui, malgré cela, vont tous les jours encore à la quête, pour recevoir les aumônes des fidèles. » Cette façon de vanter leur humilité déplut aux *bons* religieux qui y virent, avec raison, une sanglante épigramme, et firent imprimer trois lettres pour se plaindre de l'auteur. Ce dernier, pour toute réponse, fit sa comédie du *Derviche*, dans laquelle il a peint avec esprit et gaieté la sottise, l'incontinence et la bassesse des religieux... mahométans. Tout le monde comprit.

Un des auteurs féconds du dix-huitième siècle, MARIVAUX, fut un des principaux fournisseurs du Théâtre-Italien pendant le règne de Louis XV. Cet auteur, homme d'esprit, voyant que ses prédécesseurs avaient épuisé une grande partie des sujets de la comédie à caractère, se rejeta sur la comédie à intrigue, et s'y fraya une route nouvelle en se bornant à être *lui-même*. Il introduisit sur la scène la métaphysique, l'analyse du cœur humain.

Le canevas de ses pièces est, en général, une toile légère dont l'ingénieuse broderie, ornée de traits satiriques et plaisants, de jolies pensées et de fines saillies, exprime ce que le cœur a de plus secret, de plus délicat. Il règne dans ses œuvres un fond de philosophie dont les idées principales ont toutes, pour but, le bien de l'humanité. Le style n'est pas toujours naturel ; le dialogue, souvent trop parsemé de pointes d'esprit, est quelquefois un peu long, un peu fastidieux ; certaines locutions sont hasardées, voilà ce qui a fait créer un mot pour peindre sa façon

d'écrire, mot emprunté à son nom, *le marivaudage*. Ce très-spirituel auteur était convaincu que la subtilité épigrammatique de son genre, la singularité de sa manière d'exprimer sa pensée, lui feraient des partisans et même des imitateurs. Il ne s'est pas trompé, et ce fut un malheur, car une foule d'écrivains maladroits s'agitèrent dans un labyrinthe de phrases qui devinrent à la mode. On vit renaître un instant comme une dernière lueur du langage des précieuses de l'hôtel de Rambouillet. La partie saine du public rejeta ce jargon ridicule qu'on ne voulut souffrir que dans les œuvres de Marivaux, parce qu'il faisait passer ce langage à l'aide des grâces qu'il savait répandre partout.

Parmi les nombreuses pièces qu'il composa pour le Théâtre-Italien, nous en citerons d'abord deux, qui font époque par suite de deux circonstances particulières : *Arlequin poli par l'amour* (1720) et *le Prince travesti* (1724). Ce fut pendant les représentations de la première de ces deux comédies que les Italiens firent changer la toile placée depuis leur rétablissement à Paris, en 1716. Elle montrait un phénix sur le bûcher avec cette devise : *Je renais*. Ils firent peindre sur la seconde la muse Thalie, couronnée de lierre, un masque à la main, et ayant autour d'elle les médaillons d'Aristophane, d'Eupolis, de Cratius et de Plaute. En haut de cette toile se trouvait un soleil avec ces deux vers :

Qui quærit alia his,
Malum videtur quærere.

Cette devise ayant déplu, on la remplaça par celle qui avait été longtemps sur le théâtre avant 1796 :

Sublato jure nocendi.

La seconde comédie eut cela de particulier, que c'est la première qui ait été jouée sans être annoncée. On craignait la cabale, et cette façon d'éviter les critiques aux premières représentations prévalut pendant quelque temps.

Citons aussi *l'Amour et la Vérité* (1720), qui tomba; ce qui fit dire à Marivaux, dans une loge où il était *incognito :* — « Cette comédie n'a point eu de succès, elle m'a ennuyé plus qu'une autre, et c'est assez naturel, attendu que j'en suis l'auteur. »

En 1722, parut *la Surprise de l'Amour*, avec divertissement. C'est dans cette pièce que débuta Riccoboni fils ; son père crut devoir prévenir le public que le jeune homme sortait du collége, et réclama pour lui l'indulgence. Riccoboni fils joua très-bien, eut un grand succès, et on adressa à l'heureux père les vers suivants :

> Pour ton fils, Lelio, ne sois point alarmé ;
> Il n'a pas besoin d'indulgence.
> D'un heureux coup d'essai le parterre charmé
> N'a pu lui refuser toute sa bienveillance.
> Pour ses succès futurs cesse donc de trembler ;
> Que nulle crainte ne t'agite,
> Si ce n'est d'avoir dans la suite
> Un généreux rival pour t'égaler.

Il y a toujours eu en France une façon certaine d'obtenir un succès de vogue, c'est en causant, par

un livre bien ou mal écrit, par une pièce bien ou mal faite, le scandale. Boissy le savait, et il obtint, en effet, un grand succès sur la scène italienne au moyen de sa comédie, *du Triomphe de l'Intérêt,* représentée en 1730, mais dont le lieutenant de police crut devoir faire supprimer une scène par trop forte. Cette pièce roulait sur les aventures scandaleuses d'un juif fort riche avec une actrice de l'Opéra, sur celles d'un jeune homme avec une ex-belle assez vieille qui s'était fait épouser par lui. Ces faits, mis en lumière avec toute l'âcreté de la satire, firent un tel effet que tout Paris courut aux représentations.

La Comédie des Étrennes ou la *Bagatelle* (1733) n'eut pas moins de vogue. C'était une critique fort spirituelle des nouveautés dramatiques de l'époque. Boissy y glissa le couplet suivant, faisant allusion à la fuite de mademoiselle Petit-Pas qui venait de se sauver en Angleterre :

>Que des coulisses une tendre princesse
>D'un riche amant écoute la tendresse,
>Lui vende cher ses sons flûtés et doux,
> Le cas n'est pas grave chez nous;
> Mais qu'avec lui la belle,
>Privant Paris de son talent,
>S'enfuie ailleurs à tire d'aile,
>Sans avertir le public qui l'attend,
> Cela passe la *Bagatelle.*

Il envoya sa pièce à mademoiselle Sallé avec ces vers :

>La *Bagatelle* au jour vient de paraître
>Et son auteur ose te l'envoyer ;

> Vertueuse Sallé, par le titre peut-être
> Que l'ouvrage va t'effrayer,
> Rassure-toi, l'enjouement l'a fait naître;
> Mais j'y respecte la vertu.
> Je t'y rends, sous son nom, l'hommage qui t'est dû;
> Paris, avec plaisir, a su t'y reconnaître;
> Je n'eus jamais que le vrai seul pour maître,
> J'y fais ton portrait d'après lui;
> J'en demande un prix aujourd'hui,
> C'est le bonheur de te connaître.

En 1737, Boissy fit jouer une pièce sans titre, *La* ***. Incertain du succès, il avait voulu garder l'anonyme; mais quand elle eut réussi, il fut moins porté à rester inconnu. On lui adressa, d'autres disent *il s'adressa* le quatrain suivant :

> Du public enchanté, le suffrage unanime,
> De l'auteur du secret rend les soins superflus.
> Sa pièce le décèle; on ne l'ignore plus;
> Le talent décidé peut-il être anonyme?

Si Boissy ne reculait pas devant le scandale, il ne reculait pas non plus devant la flatterie; il eut l'idée fructueuse de dédier une de ses pièces, *le Prix du silence* (1751), à madame de Pompadour qui lui fit obtenir le *Mercure de France* et une place à l'Académie.

La Grange, homme d'esprit, d'une bonne famille de Montpellier, mais dissipateur et ayant mangé sa fortune, voulut se faire une ressource des talents que lui avait dévolus la nature, et il composa plusieurs jolies pièces. L'une d'elles, l'*Accommodement imprévu* (1737), amusa beaucoup le parterre, non pas par elle-même, mais à cause d'un original auquel l'au-

teur, sans doute, avait donné un billet pour applaudir, et qui, en effet, applaudissait à tout rompre en criant en même temps à tue-tête : « Dieu ! que c'est mauvais, Dieu ! que cela est détestable. » La police lui demanda pourquoi il faisait tant de vacarme et pourquoi surtout il applaudissait en dénigrant la pièce. « Rien de plus simple, répondit l'individu, j'ai reçu un billet pour applaudir, j'applaudis ; mais je trouve cette comédie déplorable, je suis honnête homme, et je le dis. » Le public, en entendant cette amusante profession de foi, prit le parti de rire et d'imiter. Les battements de mains et les coups de sifflets retentirent en même temps de tous les coins de la salle.

La Grange mourut en 1767 à l'hôpital de la Charité à Paris.

Un des hommes les plus aimables du dix-huitième siècle, un des auteurs qui fournirent le plus de pièces légères à tous les théâtres, mais surtout aux Italiens et aux scènes foraines, fut PANARD dont le nom est resté, comme celui du poëte français, type pour les productions gracieuses, les chansons anacréontiques, les poésies galantes de bon goût. Panard naquit en 1690 près de Chartres, à Courville, et mourut à Paris en 1764, à l'âge de soixante-quatorze ans. Il montra de bonne heure un goût prononcé pour la poésie, et il ne tarda pas à prouver, par des productions pleines d'élégance, qu'il avait en lui quelques étincelles de la verve d'Anacréon. Ses œuvres, quoique ayant moins de correction et de coloris que celles du poëte grec, ont une gaieté, des traits satiriques qui leur donnent

une véritable valeur et un charme inexprimable. C'est de lui que l'on peut dire qu'il peignit, en badinant, les mœurs de son siècle. Il sut toujours si bien déguiser les coups d'épingles de sa muse facile sous des dehors charmants, que jamais on ne lui sut mauvais gré des traits épigrammatiques qui se trouvent dans ses chansons bachiques et galantes, dans sa poésie anacréontique.

D'un caractère plein d'aménité, d'une naïveté d'enfant, d'une candeur, d'une vivacité qu'il conserva jusque dans l'âge le plus avancé, il composa, ou seul ou avec d'autres auteurs, plus de soixante comédies, opéras comiques, pièces foraines, etc. L'Affichard, d'Allainval, Sticotti, Favart, Laujon, Fuzelier, Fagan, Gallet furent ses amis et ses collaborateurs.

Panard donna aux Italiens, entre autres comédies qui eurent un véritable succès, *l'Impromptu des acteurs* (1745), *le Triomphe de Plutus* (1728), *Zéphire et Fleurette* (1754), parodie de l'opéra de *Zelindor, roi des Sylphes*, de Moncrif. Cette jolie pièce, composée par Panard, Favart et Laujon, a une singulière histoire. Elle fut achevée en 1745 ; mais les parodies ayant été défendues, les comédiens ne purent la jouer. Elle tomba alors sous les yeux d'un nommé Villeneuve, qui, sans dire gare, y retrancha une grande partie des couplets, en ajouta d'autres et la fit représenter, ainsi mutilée, hors de Paris ; il la fit même imprimer sous son nom, se contentant de marquer d'une astérisque les couplets qui n'étaient pas de lui. Au bout de quelques années, les parodies furent autorisées au Théâtre-Italien, les

véritables auteurs reprirent leur pièce, y changèrent quelques détails, en élaguèrent tous les couplets de Villeneuve, et la donnèrent au public, qui lui fit un très-bon accueil.

La réputation littéraire de Panard lui fut acquise principalement par les charmants couplets dont il enrichit les pièces qui portent son nom, couplets qu'on appelait alors des *Vaudevilles*. Ce genre de poésie, inventé par nos pères, et qui servit si souvent à les venger des injustices ou à les consoler des malheurs, mais que parfois aussi le libertinage employa à chanter ses excès, devint, grâce à l'imitateur d'Anacréon, le masque le plus séduisant que jamais la sagesse ait emprunté pour attirer à elle et réformer les ridicules.

Voici le portrait que, dans un âge déjà avancé, Panard traça de sa propre personne :

Mon automne à sa fin rembrunit mon humeur ;
Et déjà l'Aquilon, qui sur ma tête gronde,
De la neige répand la fâcheuse couleur.
Mon corps, dont la stature a cinq pieds de hauteur,
Porte sous l'estomac une masse rotonde,
Qui de mes pas tardifs excuse la lenteur.
Peu vif dans l'entretien, craintif, distrait, rêveur ;
Aimant sans m'asservir, jamais brune ni blonde,
Peut-être pour mon bien, n'ont captivé mon cœur.
Chansonnier sans chanter, passable coupléteur,
Jamais dans mes chansons on n'a rien vu d'immonde.
Soigneux de ménager, quand il faut que je fronde,
(Car c'est en censurant qu'on plaît au spectateur),
Sur l'homme en général, tout mon fiel se débonde.
Jamais contre quelqu'un ma Muse n'a vomi
 Rien dont la décence ait gémi ;

Et toujours dans mes vers la vérité me fonde.
D'une indolence sans seconde,
Paresseux s'il en fut, et souvent endormi ;
D'un revenu qu'il faut, je n'ai pas le demi.
Plus content toutefois que ceux où l'or abonde,
Dans une paix douce et profonde
Par la Providence affermi,
De la peur des besoins je n'ai jamais frémi.
D'une humeur assez douce et d'une âme assez ronde,
Je crois n'avoir point d'ennemi ;
Et je puis assurer, qu'ami de tout le monde,
J'ai, dans l'occasion, trouvé plus d'un ami.

Panard était tel qu'il s'est peint. Plus enjoué, mais aussi simple que La Fontaine, d'un caractère vrai et sans fard, sans jalousie et sans ambition ; ardent ami, convive aimable, il conserva sa gaieté dans toutes les situations de la vie. Plus sage encore dans ses mœurs que dans ses vers, il n'afficha jamais cette vaine philosophie qui ne consiste que dans des paroles et dans une conduite singulière. Ce vers que M. Favart, son ami, a fait sur Panard, le caractérise très-bien :

Il chansonna le vice, et chanta la vertu.

Panard ayant fait jouer, en 1747, la jolie comédie intitulée *les Tableaux*, confia le principal rôle à la jeune Camille, encore enfant, qui faisait le rôle de Terpsichore, et y dansait avec un goût parfait. Il lui adressa, après la représentation, le madrigal suivant, rajeuni d'un pareil ayant un siècle de date et dû à Boisrobert :

Objet de nos désirs, dans l'âge le plus tendre,
Camille, ne peut on vous voir et vous entendre

Sans éprouver les maux que l'amour fait souffrir ?
Trop jeune à la fois et trop belle,
En nous charmant si tôt, que vous êtes cruelle !
Attendez, pour blesser, que vous puissiez guérir.

Après Panard, le nom qui vient naturellement sous la plume est celui de son ami et principal collaborateur, FAVART. Le théâtre de cet auteur, le plus fécond peut-être du dix-huitième siècle, est aussi piquant par sa singularité que par la variété des compositions. Il réunit presque tous les genres qui, depuis trente années, alimentaient les diverses scènes de Paris et de la province. On y trouve : des opéras comiques, des parodies, des comédies lyriques, des pastorales, des pièces à caractère, des pièces à sentiment ; enfin tout ce que les comédiens italiens et forains ont produit de plus curieux, tout ce que successivement elles ont laissé introduire, s'y trouve réuni. Favart est le type de l'auteur des scènes de second ordre. L'histoire de ses productions est en quelque sorte l'histoire des théâtres pour lesquels il a principalement composé. Ce qui fait surtout son éloge, c'est qu'on peut dire avec vérité qu'il sut allier au sentiment, à l'esprit, à la gaieté, le coloris le plus vif, le ton le plus décent. On raconte de lui que, la veille de la journée de Rocroy, le maréchal de Saxe l'ayant prié de faire un couplet pour annoncer comme une bagatelle la bataille du lendemain, dont le succès ne pouvait pas même être douteux, Favart, alors directeur de la troupe dramatique qui suivait l'armée, composa immédiatement le couplet suivant, chanté le soir même par une charmante actrice :

> Demain nous donnerons relâche,
> Quoique le Directeur s'en fâche,
> Vous voir comblerait nos désirs.
> On doit céder tout à la gloire :
> Nous ne songeons qu'à nos plaisirs ;
> Vous ne songez qu'à la victoire.

Puis on annonça, pour le surlendemain, *le Prix de Cythère* et *les Amours grivois*, qu'on représenta en effet comme un prélude des réjouissances publiques, ce qui fit dire au camp que le Maréchal avait préparé le triomphe avant la victoire.

La femme de Favart, mademoiselle de Ronceray ou plutôt *Chantilly*, de son nom de théâtre, fut pour son mari, non-seulement la plus aimable compagne, pour les spectacles dont il fut directeur la meilleure actrice, mais encore un collaborateur utile, car on lui attribue plusieurs comédies pleines d'originalité et d'esprit.

On grava son portrait dans un des costumes de l'une de ses comédies, celle des *Amours de Bastien et de Bastienne*, et l'on mit au bas ces vers :

> L'amour, sentant un jour l'impuissance de l'art,
> De Bastienne emprunta les traits et la figure,
> Toujours simple, suivant pas à pas la nature,
> Et semblant ne devoir ses talents qu'au hasard.
> On démêlait pourtant la mine d'un espiègle
> Qui fait des tours, se cache, afin d'en rire à part,
> Qui séduit la raison et qui la prend pour règle.
> Vous voyez son portrait sous les traits de Favart.

Au bas d'un autre portrait de cette charmante femme, on grava :

Nature un jour épousa l'Art ;
De leur amour naquit Favart,
Qui semble tenir de son père,
Tout ce qu'elle doit à sa mère.

Madame Favart, pleine de mérite, fort jolie, ayant de l'esprit, mais modeste, vivant isolée, de la vie de famille, partageant ses soins entre un mari qu'elle aimait, un fils qu'elle adorait et son talent qu'elle cherchait sans cesse à perfectionner, était l'idole du public. Lorsqu'elle mourut en 1771, elle emporta dans la tombe d'unanimes et sincères regrets.

On raconte d'elle que, revenant un jour d'un long voyage à l'étranger, elle fut arrêtée aux barrières de Paris vêtue d'une robe de Perse. On en trouva deux autres dans ses malles. Ces étoffes étaient alors sévèrement prohibées. On voulut les saisir. Elle imagina de jouer d'original une petite scène qui réussit. Elle se mit à baragouiner dans un français germanisé quelques explications pour dire qu'elle était Allemande, qu'elle ne connaissait pas les usages français et s'habillait à la mode de son pays. Elle joua ce rôle avec tant de vérité, que le premier commis de la douane, qui avait été longtemps en Allemagne, y fut pris et ordonna, après s'être confondu en excuses, de la laisser passer.

Quelques-unes des pièces du volumineux répertoire de Favart donnèrent lieu à des anecdotes que nous allons raconter.

Une des jolies compositions de cet auteur est *la Rosière de Salenci*, comédie en trois actes, jouée d'abord à la Cour et plus tard aux Italiens. Le sujet

du ballet qui suit cette pièce, dont l'idée est puise dans l'institution fondée par saint Médard au village où il naquit, rendit cette création de Favart plus intéressante encore. Ce sujet est celui-ci : Louis XIII se trouvant au château de Varannes près Salenci, M. de Belloi, alors seigneur du village, le supplia de faire donner en son nom le prix destiné à la Rosière. Le roi y consentit, chargea son capitaine des gardes de la cérémonie de la rose, et remit par son ordre à la jeune fille désignée une bague et un cordon bleu.

Depuis cette époque, avant la révolution, le jour de la fête après une procession solennelle, on faisait dans la chapelle de Saint-Médard la bénédiction du chapeau de rose, qui était garni d'un ruban bleu à bouts flottants et orné d'une couronne d'argent, en souvenir du roi Louis XIII.

On raconte qu'à l'époque où parut la pièce de Favart, il s'était élevé une singulière contestation entre le seigneur de Salenci et les habitants du village. Le premier prétendait avoir le droit de désigner la rosière seul et sans le concours de ses vassaux qui, eux, soutenaient, au contraire, qu'il ne pouvait la choisir que parmi les trois jeunes filles qu'ils lui présentaient. L'affaire fut portée au Parlement qui jugea en faveur des habitants.

Le public fit à plusieurs reprises l'honneur à l'abbé Voisenon de lui attribuer les pièces de Favart. C'est ce qui arriva pour *Soliman II* ou les *Sultanes*, comédie en trois actes en vers, tirée d'un conte de Marmontel et jouée en 1761. Ce qu'il y avait de plus plaisant, c'est que l'abbé Voisenon avait beau dire et

répéter partout qu'il n'était pour rien dans les élucubrations de Favart, on ne voulait pas le croire. Cependant il est positif que si Voisenon et Favart sont deux peintres agréables, leur style et leur *faire* ne se ressemblent en rien. L'un écrit en homme du monde qui a de l'esprit, l'autre en poëte qui possède son art.

La comédie des *Sultanes* fait époque en ce que l'on vit alors pour la première fois sur la scène des costumes turcs véritables. Ils avaient été confectionnés à Constantinople avec les étoffes du pays. La célèbre Clairon, imitant madame Favart, lutta pour introduire au théâtre le costume, et c'est à partir de ce moment que les acteurs observèrent des règles sages et vraies pour se vêtir suivant les nécessités du rôle.

Après la première représentation, l'abbé Lattaignant qui avait applaudi, avec tout le public, fit en sortant cet impromptu :

> Le joli couple à mon avis,
> Que Favart et sa femme !
> Quel auteur met dans ses écrits
> Plus d'esprit et plus d'âme ?
> Est-il pour l'exécution
> Actrice plus jolie ?
> On prendrait l'un pour Apollon
> Et l'autre pour Thalie.
>
> Que tous deux, d'un commun aveu,
> Ont bien tous les suffrages !
> L'actrice prime par son jeu,
> L'auteur par ses ouvrages.

> Le spectateur prévient le choix
> Du sultan qu'elle irrite ;
> Et de tous les cœurs à la fois
> Elle est la favorite.

Favart eut la bonne fortune de ramener le public au Théâtre-Italien, alors fort abandonné, lorsqu'il fit jouer en 1751 *les Amours inquiets,* parodie de l'opéra de *Thétis et Pélée.* Grâce à cette jolie comédie, à celles qui la suivirent et au jeu gracieux de madame Favart, les Parisiens reprirent un chemin qu'on avait bien oublié.

Isabelle et Gertrude ou *les Sylphes supposés* (1765) fut encore une de celles qu'on attribua à Voisenon. Favart, voyant cela, la lui dédia, et l'abbé, sensible à l'injustice dont il était la cause fort innocente, répondit par ces vers :

> Je sens le prix de ton hommage,
> Quelque dieu de la terre en eût été flatté ;
> Mais tu penses en homme sage.
> Dans l'amitié tu vois la dignité,
> Tu réunis tous les suffrages ;
> Et le public, tiré de son erreur,
> Te rend ta gloire et tes ouvrages.
> Rien ne peut à présent altérer ton bonheur,
> Tes succès sont à toi, j'en goûte la douceur
> Et n'ai jamais voulu t'en ravir l'avantage.
> Ton esprit en a tout l'honneur,
> C'est mon cœur seul qui les partage.

En 1762, sur la fin de sa vie, Favart fit jouer la comédie en trois actes intitulée *les Moissonneurs,* dont le sujet est tiré du livre de Ruth, un des beaux morceaux de l'*Écriture sainte.* Comme on y trouve de

grands principes de morale et qu'elle fut représentée pendant le carême, on dit plaisamment que le *petit père* Favart prêchait *le Carême*, rue Mauconseil.

L'année suivante, Favart donna encore *les Fêtes de la paix*, assez médiocre pièce, du genre de celles dites *à tiroir*. Les scènes sont une sorte de galerie de personnages de toutes les professions, chantant des couplets assez ennuyeux. Elle ne réussit pas à la première représentation, l'auteur la retoucha et la fit accepter du parterre, du reste, fort indulgent pour un des auteurs qu'il affectionnait avec raison.

A l'occasion du mariage du Dauphin, en 1747, Favart fit jouer *les Fêtes publiques*. Il se passa, à la répétition générale de cette pièce, une particularité plaisante qui mérite de trouver place ici, et qui est racontée d'une façon naïve et charmante par un auteur de l'époque:

« Mademoiselle S....., dit-il, connue sous le nom de ma mie Babichon, se glissa derrière le banc des symphonistes qui étaient rangés sur une seule ligne dans l'orchestre. Ces musiciens avaient des perruques ; Babichon y entortilla des hameçons qu'elle avait préparés avec des crins imperceptibles. Ces crins se réunissaient à un fil de rappel qui répondait aux troisièmes loges. Babichon y monte, attend qu'on donne le signal pour l'ouverture. Au premier coup d'archet, la toile se lève et les perruques s'envolent toutes en même temps. M. B..., directeur du grand Opéra, qui présidait à cette répétition avec toute sa dignité, scandalisé d'une pareille indécence, voulut en connaître l'auteur pour le faire punir. Babichon,

qui avait eu le temps de descendre, était auprès de lui et haussait les épaules en joignant les mains; mais on connut, à son air modeste, que c'était elle qui avait fait le coup; elle l'avoua, et dit à M. B...
« Hélas ! Monsieur, je vous supplie de me pardonner; c'est un effet de l'antipathie que j'ai pour les perruques; et même, au moment que je vous parle, malgré le respect que je vous dois, je ne puis m'empêcher de me jeter sur la vôtre. » Ce qu'elle fit en prenant la fuite aussitôt. Chacun dit qu'il fallait venger l'honneur des têtes à perruques. Babichon fut mandée le lendemain à la police; mais elle raconta l'histoire si naïvement et d'une façon si plaisante, que le magistrat s'époufait de rire en la grondant. Elle en fut quitte pour une mercuriale. »

Lorsque Favart mourut, le Théâtre-Italien perdit beaucoup de la faveur du public. Cependant ANSEAUME le soutint quelque temps avec quelques pièces, parmi lesquelles on peut citer *les Deux chasseurs et la Laitière* (1763), *l'École de la jeunesse* (1765), tirée d'une tragédie anglaise de Thomasson, *Barnweld ou le marchand de Londres*, *la Clochette* (1766), *le Tableau parlant* (1769), musique de Duni. Ces diverses pièces, représentées aux Italiens, sont, à proprement parler, des opéras comiques qui ont subsisté au théâtre jusqu'à nos jours et sont encore repris souvent sur nos scènes lyriques de second ordre.

Les comédiens italiens voulant reconnaître ce qu'avaient fait pour leur théâtre Favart et Duni, musicien de mérite, décidèrent à cette époque qu'une pension

viagère de huit cents livres serait servie, sur les fonds de la société à chacun des deux auteurs que nous venons de nommer.

Deux pièces de l'un des auteurs des Italiens, AVISSE, méritent un souvenir, *les Petits-Maîtres* (1743) et *la Réunion forcée* (1730) : la première, parce qu'elle fait époque, puisque ce fut pendant le cours de la représentation que les comédiens imaginèrent de donner sur leur théâtre des feux d'artifice composés par Ruggieri frères, de Bologne ; la seconde, parce qu'elle fut composée au sujet d'un procès fameux, que la demoiselle Duclos, actrice célèbre, avait intenté à son mari, le comédien Duchemin, pour que leur mariage fût annulé.

En 1745, LAUJON, un des collaborateurs de Favart, fit jouer *Thésée*, parodie de l'opéra du même nom ; une aventure des plus plaisantes vint égayer le public le jour de la représentation. Nous laissons à un auteur de l'époque le soin de raconter la chose :

« Un nommé Léger, domestique de M. Favart, animé par l'amour des talents et voulant consacrer les siens au théâtre, débuta dans cette parodie par la moitié d'un bœuf. Pour faire entendre ceci, il est nécessaire d'expliquer que, dans le triomphe de Thésée, la monture de ce héros était le bœuf gras, figuré par une machine de carton, qui se mouvait par le moyen de deux hommes qui y étaient renfermés. Le premier debout, mais un peu incliné ; le second la tête appuyée sur la chute des reins de son camarade. Léger, qui avait brigué l'honneur du début, obtint la préférence pour faire le train de devant. Gonflé d'a-

liments et de gloire, il lâcha une flatuosité qui pensa suffoquer son collègue. Celui-ci, dans son premier mouvement, pour se venger de l'effet sur la cause, mordit bien serré ce qu'il trouva sous ses dents. Léger fit un mugissement épouvantable; le bœuf gras se sépara en deux; une moitié s'enfuit d'un côté, une moitié de l'autre, et le superbe Thésée se trouva à terre étendu de son long. On eut beaucoup de peine à continuer la pièce. A peine fut-elle achevée, que l'on entendit une grande rumeur; c'était Léger qui, prétendant que son camarade lui avait manqué de respect, se gourmait avec lui sur le cintre. Après avoir disputé sur la prééminence et les avantages du train de devant et du train de derrière, ils en étaient venus aux coups. Le pauvre Léger pensa en être la victime. Il tomba du cintre; mais, par bonheur, il fut accroché par un cordage qui le suspendit à vingt pieds de haut, comme une oie que les mariniers vont tirer; il en fut quitte pour quelques contusions. Cet accident ne le dégoûta point des débuts.

« Quelques jours après, comme on allait commencer le spectacle, on apprit que Marville, acteur chargé du rôle de roi dans la même parodie, venait de décamper en poste. Léger se présenta pour le remplacer; c'était la seule ressource pour ce jour-là. Il joua le rôle. Sa figure, sa voix, son geste, et surtout sa confiance insolente, étaient d'un ridicule et d'un comique si parfaits, qu'il fut applaudi généralement. Dès le soir même il donna congé à son maître, et demanda mille écus d'appointements pour s'engager dans la troupe. Comme on n'accepta pas ses propositions,

il cria à l'injustice, et la tête lui tourna tout à fait.

« A une représentation de la parodie de *Thésée*, la demoiselle V..., chargée du rôle de Médée, oubliant le moment qu'elle devait entrer sur la scène, s'amusait à écouter les fleurettes d'un financier sexagénaire. Elle entend sa réplique, comme le bonhomme, transporté d'amour, se précipitait à ses genoux, pour lui baiser la main. Elle s'en débarrasse brusquement; mais, dans le mouvement qu'elle fit, la crinière postiche du vieil Adonis s'embarrasse dans les paillettes de la jupe de Médée. La V... part et laisse son amant en attitude, chauve et prosterné. Elle s'avance sur le théâtre, portant devant elle, sans le savoir, ce grave trophée chevelu, qui, se balançant majestueusement, semblait répondre aux gestes pathétiques de l'actrice. Il s'éleva un applaudissement général, qui devint convulsif lorsque l'on vit sortir d'une coulisse une tête pelée, qui réclamait sa vénérable dépouille. La V..., déjà toute fière de l'accueil favorable qu'elle croyait recevoir du public, faisait de grandes révérences; mais elle ne resta pas longtemps dans l'erreur. En s'inclinant avec dignité pour remercier les spectateurs, elle aperçut la malheureuse perruque. Tout autre qu'elle eût été déconcertée; mais en princesse au-dessus des coups de la fortune, elle détacha tranquillement cet ornement étranger qu'elle rendit, et continua froidement son rôle. Cela lui valut un succès: tant il est vrai qu'il faut se posséder dans les grands événements pour en sortir avec honneur. »

Nous terminerons par ces aventures comiques la série des anecdotes relatives aux deux principaux

théâtres qui existaient avant la révolution, heureux si nous avons pu, en rajeunissant quelques-unes de ces histoires, puisées dans les vieux livres, dans les chroniques, dans les mémoires du temps, faire éclore le sourire sur les lèvres de nos lecteurs et les amuser quelques heures.

FIN.

TABLE DES MATIÈRES

CONTENUES DANS LE SECOND VOLUME

XIII

LA COMÉDIE AVANT MOLIÈRE

La comédie ancienne. — Comédie de caractère et comédie d'intrigue. — Usage à Athènes. — JEAN DE LA TAILLE DE BONDARROY et JODELLE, de 1552 à 1578. — Anecdote sur Jodelle. — JEAN DE LA RIVEY. — CHAPUIS (1580). — *L'Avare cornu* et *le Monde des cornus*. — ROTROU, auteur de plusieurs comédies et tragi-comédies. — La tragi-comédie. — Comédies de Rotrou. — *Les Ménechmes* (1631), sujet souvent remis à la scène. — *Diane* (1635). — *Les Captifs* (1638). — *Célimène* (1633), pastorale. — Sujet de cette pièce. — *Doristé et Cléagenor* (1630). — Mot de Rotrou en donnant son *Hypocondriaque* (1628). — *Les Deux Pucelles* (1636), singularité de ce titre.— Deux vers de *Don Lope de Cordoue*. — SCUDÉRY, de 1630 à 1642. — *La Comédie des Comédiens* (1634). — Anecdote. — *L'Amour tyrannique* (1638), son succès. — *Axiane* (1642), sorte de drame historique. — VION D'ALIBRAI, sa célébrité comme buveur. — BEYS, de 1635 à 1642. — Sa *Comédie des Chansons* (1642). — Origine probable du vaudeville et de l'opéra comique. — DOUVILLE, de 1637 à 1650.— Son genre de talent. — *La Dame invisible* (1641). — *Les fausses Vérités* (1642). — *L'Absent de chez soi* (1643). — Anecdote. — LEVERT, de 1638 à 1646. — *Aricidie* (1646). — Anecdote.— GILLET, de 1639 à 1648, précurseur de Molière. — Son genre de talent. — Ses comédies puisées dans son propre fonds. — *Le Triomphe des cinq passions* (1642). — Citation. — DE BROSSE, de 1644 à 1650. — *Le Curieux impertinent* (1645). — Anecdote.

— Scarron, de 1645 à 1660. — Notice historique sur ce poëte dramatique et sur son genre. — Ses principales productions, pièces burlesques. — Jodelet. — *L'Héritier ridicule* (1649). — Anecdote. — *Don Japhet d'Arménie* (1653). — Anecdotes. — *L'Écolier de Salamanque* (1654). — Anecdote. — Épigramme sanglante. — *Le Menteur*, de Corneille. — Anecdote 1

XIV

MOLIÈRE

Molière, de 1620 à 1673. — Son voyage dans le Midi (1641). — Son entrée dans la troupe de la Béjart (1652). — La comédie de *l'Etourdi*. — Son succès. — L'Illustre Théâtre, débuts de la troupe à Paris (24 octobre 1658). — La troupe de Monsieur. — Ouverture de la salle du Petit-Bourbon (3 novembre 1658). — Rivalité avec la troupe de l'hôtel de Bourgogne. — *Le Dépit amoureux* (1658). — *Les Précieuses ridicules* (1659). — Anecdotes. — L'hôtel Rambouillet. — Bon mot de Ménage. — Influence de la comédie des *Précieuses* sur les mœurs de l'époque. — *Le Cocu imaginaire*. — Anecdotes. — La troupe de Molière au Palais-Royal (4 novembre 1660). — *Don Garcie de Navarre* (1661). — Chute de cette comédie héroïque. — *L'École des maris* (1661). — *Les Fâcheux* (1661). — Anecdotes. — *Le Fâcheux Chasseur.* — *L'Ecole des femmes* (1662). — *La Critique de l'École des femmes* (1663). — Anecdotes. — Citations. — Tarte à la crème du duc de la Feuillade. — *Le Portrait du peintre*, de Boursault, et *l'Impromptu de Versailles*, de Molière. — Double utilité de cette dernière comédie. — Déchaînement des ennemis de Molière contre le grand auteur. — Louis XIV le vengé par ses bienfaits. — *La Princesse d'Élide* (1664). — Les trois premiers actes du *Tartuffe* aux fêtes de Versailles. — *Psyché.* — *Le Festin de pierre* ou *la Statue du Commandeur* (1665). — Anecdote. — *L'Amour médecin* (1665). — *Le Misanthrope* (1666). — Anecdote. — La comédie du *Misanthrope* devant les acteurs du Théâtre-Français. — La troupe de Molière troupe du Roi (août 1665). — *Le Tartuffe* (1667). — Anecdotes. — Plaisanterie de l'acteur Armand. — *Le Sicilien* (1667). — *Amphitryon* (1668). — *Georges Dandin* (1668). — *L'Avare* (1668). — Dernières pièces de Molière, de 1668 à 1673. — Anecdotes. — Anecdotes relatives à *l'Avare.* — *Monsieur de Pourceaugnac* (1669). — *Le Bourgeois gentilhomme* (1670). — *Les Femmes savantes* (1672). — *Le Malade imaginaire* (1673). — Lully en Pourceaugnac. — Anecdote relative à la comédie de *la Comtesse d'Escarbagnas*. — Jugement sur Molière . 29

XV

CONTEMPORAINS DE MOLIÈRE

DE 1650 A 1673

SAINT-EVREMOND. — Sa comédie des *Académies* (1643). — DE CHAPUISEAU. — *Pythias et Damon* (1656). — *L'Académie des femmes* (1661). — Son analogie avec *les Précieuses ridicules*. — *Le Colin-Maillard* et *le Riche mécontent* (1642). — Citation. — *La Dame d'intrigue* (1663). — Plagiat de Molière. — MONTFLEURY (ou ZACHARIE JACOB). — Son genre de mérite. — Ses défauts. — *L'Impromptu de l'hôtel de Condé* (1664). — Anecdotes. — *La Femme juge et partie*. — *Les Amours de Didon*, tragi-comédie héroïque. — *Le Comédien poète* (1673). — *Le Mariage de rien*. — Bon mot à propos de cette petite comédie. — *L'Ecole des jaloux* (1664). — *La Fille capitaine* (1669). — Autres comédies de Montfleury, toutes plus licencieuses les unes que les autres. — *Les Bêtes raisonnables*. — DORIMOND. — Ses pièces en 1661 et 1663. — *Le Festin de Pierre*. — Jolis vers de la femme de Dorimond à son mari. — *L'Amant de sa femme*. — *L'Ecole des cocus*. — Comédies médiocres. — CHEVALIER. — Compose une dizaine de comédies médiocres, de 1660 à 1666. — *L'Intrigue des carrosses à cinq sous*. — *La Désolation des filous*. — Jugement qu'il porte sur ses œuvres. — HAUTEROCHE. — Donne quatorze comédies de 1668 à 1680. — Qualités et défauts de ces pièces. — Citations puisées dans *Crispin médecin*, *le Cocher supposé*, *le Deuil*. — L'acteur POISSON. — Il crée *les Crispins*. — *Les Nouvellistes* (1678). — Anecdotes. — BRÉCOURT. — Sa singulière existence. — Ses aventures. — *La Feinte mort de Jodelet*. — *La Noce de village*. — Anecdotes. — VISÉ. — Rédacteur du *Mercure galant*. — Collaborateur de plusieurs auteurs dramatiques. — *Les Amants brouillés* (1665). — *La Mère coquette*. — *L'Arlequin balourd*. — Anecdote. — *Le Gentilhomme Guespin* (1670). — Anecdote. — Autres pièces de Visé. — *Le Vieillard couru* (1696). — Anecdote. — Sa tragédie des *Amours de Vénus et d'Adonis*. — BOULANGER DE CHALUSSAY. — Ses deux comédies de *l'Abjuration du marquisat* (1670) et *Elomire hypocondre* (1661). — BOURSAULT. — Un mot sur cet auteur. — CHAMPMESLÉ (ou Charles CHEVILLET). — Son genre de talent. — Ses comédies. — Sa femme, élève de Racine. — Épigramme de Boileau. — Quatrain. — La parole de *Delie* (1667). — Acteurs-auteurs de cette époque. — Les deux POISSON (père et fils). — Arrêt de Louis XIV, en 1672. 105

XVI

LA COMÉDIE APRÈS MOLIÈRE. — (FIN DU RÈGNE DE LOUIS XIV.)

Développement que prend le genre comique après et sous l'impulsion de Molière. — LA FONTAINE (1686). — Ses œuvres dramatiques. — *Le Florentin*, comédie. — *Je vous prends sans verd* (1687). — *Le Veau perdu* (1689). — *Astrée* (1691), comédie-opéra. — Anecdote. — Les *a-parte* au théâtre. — Anecdote. — DANCOURT. — Notice sur cet auteur. — Son genre de talent. — Son peu de scrupule. — Dancourt et le Grand Roi. — Anecdotes. — Dancourt et M. du Harlay. — Anecdote. — Son mot au père de Larue. — *Le Chevalier à la mode* (1692). — *Les Bourgeois à la mode* (1692). — *Les Trois cousines* (1700). — Anecdotes. — *Les Curieux de Compiègne* (1698). — *La Gazette de Hollande* (1692). — Anecdote. — *L'Opéra de village* (1692). — Anecdote. — Le marquis de Sablé. — *La foire de Bezons* (1695). — *La foire de Saint-Germain* (1696). — Anecdote. — *La Loterie* (1696). — Origine de cette pièce. — *Le Colin-Maillard* (1701). — Le couplet final. — *Les Agioteurs* (1710). — *L'Enfant terrible*. — Anecdote. — Eloignement du public pour le Théâtre-Français. — *L'Amour charlatan* (1710). — *Sancho Pança*. — *Le Vert-Galant* (1714). — Anecdote. — *La Déroute du Pharaon* (1714). — Anecdote. — BOINDIN, original. — Vers faits sur lui à sa mort. — Son caractère. — Son portrait dans *le Temple du Goût*. — *Les Trois Gascons* (1701). — *Le Bal d'Auteuil*. — Etablissement de la censure théâtrale. — *Le Port de mer* (1704). — *Le Petit maître* (1705). — BRUYEIS et PALAPRAT. — *Le Grondeur* (1691). — Anecdote. — *Le Muet* (1691). — *L'Important de Cour* (1693). — *Les empiriques* (1697). — *L'Avocat Pathelin* (1706). — Anecdotes. — *La Force du sang* (1725). — Paraît le même jour aux Français et aux Italiens. — Histoire de cette pièce. — Amitié touchante de Bruyeis et de Palaprat. — Histoire de la pièce des *Amours de Louis le Grand*. — PALAPRAT. — *Le Concert spirituel* (1689). — Aventure de mademoiselle Molière, à la première représentation de cette pièce. — Epitaphe de Palaprat, faite par lui-même. — Auteurs de la fin du dix-septième siècle. — REGNARD et DUFRESNY. — Notice sur Régnard. — Son genre de talent. — Travaille d'abord pour la Comédie-Italienne. — Comédies de Régnard. — Ses meilleures productions dramatiques. — *La Sérénade* (1693). — *Le Joueur* (1696). — *Le Distrait* (1798). — *Démocrite* (1700). — *Les Folies amoureuses* (1704). — *Les Menechmes* (1705). — *Le Légataire universel* (1708). — Anecdotes sur le *Joueur*. — Sur le *Distrait*. — Sur les *Folies amoureuses*. — Sur les *Menechmes*. — Sur le *Légataire*. — *Attendez-moi sous l'orme*. — Anecdote.

— DUFRESNY. — Notice sur ce collaborateur de Régnard. — Conduite désordonnée de cet auteur, homme de talent et de mérite. — Bontés de Louis XIV pour lui. — Son genre de talent (1692). — *Le Négligent.* — *Le Chevalier joueur* (1697). — *La Joueuse* (1700). — *Le Jaloux honteux de l'être* (1708). — LEGRAND, auteur et acteur. — Ses aventures curieuses. — Son physique ingrat. — Son portrait, fait par lui-même. — Plaisanteries de mauvais goût dans son répertoire. — Citations. — *Plaisantinet.* — Un bon mot de Legrand à un pauvre. — Ses principaux collaborateurs. — *L'Amour diable* (1708). — Critique en trois lignes. — Sujet de cette pièce. — *La Foire de Saint-Laurent* (1709). — Histoire plaisante. — *L'Épreuve réciproque* (1711). — Mot spirituel et méchant d'Alain. — *Le Roi de Cocagne* (1718). — Anecdotes. — Le poète MAY. — *Cartouche* (1721). — *Le Ballet des vingt-quatre heures* (1722). — *Le Régiment de la calotte* (1725). — Anecdote. — *Les Amazones modernes* (1727). — Chute bruyante de cette pièce. — Anecdote. — BARON. — Son orgueil. — Ses aventures. — Son portrait, par Rousseau. — Ses œuvres dramatiques. — *Le Rendez-vous des Tuileries* (1685). — *L'Homme à bonnes fortunes* (1686). — Anecdotes sur cette pièce. — *L'Andrienne* (1703). — *Les Adelphes* (1705). — BOISSY et sa satire sur Baron. — Anecdote sur les *Adelphes.* — Portrait de Baron, par Lesage. — LENOBLE. — Ses aventures. — Sa vie de Bohème. — *Les Deux Arlequins* (1691). — *Le Fourbe* (1693). — Anecdote. — LESAGE. — Donne deux comédies au Théâtre-Français. — *Crispin, rival de son maître,* et *Turcaret* (1707 et 1709). — Anecdotes curieuses. — Citations. — CAMPISTRON. — *Le Jaloux désabusé* et *l'Amante amant.* — LAFONT. — Son genre de talent. — Ses défauts. — Epigramme composée par lui. — *L'Amour vengé* (1712). — *Les Trois frères rivaux.* — Jean-Baptiste ROUSSEAU. — *Le Flatteur* (1696). — Anecdote. — Chanson d'Autreau. — Le café Laurent. — Les épigrammes. — Exil de Rousseau. Sa lettre à Duchet. — Les divertissements introduits par Molière, généralisés à la fin du règne de Louis XIV, prennent une nouvelle extension à la Régence 435

XVII

LA COMÉDIE SOUS LA RÉGENCE
(DE 1715 A 1723)

Influence du théâtre sur les mœurs et des mœurs sur le théâtre. — DESTOUCHES, seul auteur sérieux ayant produit des comédies à caractères pour la Comédie-Française sous la Régence. — Notice sur lui. — Son genre de talent. — *L'Ingrat* (1712). — *L'Irrésolu*

(1713). — *La Fausse Veuve* (1715). — *Le Triple Mariage* (1716).
— Ce qui donna lieu à cette pièce. — *L'Obstacle imprévu* (1717).
— *Le Philosophe marié* (1727). — *Les Envieux* (1727). — Anecdote. — *Le Philosophe amoureux* (1729). — Couplet sur cette pièce. — *Le Glorieux* (1732). — L'acteur Dufresne pris pour type.
— Vers sur la préface de cette pièce. — *L'Ambitieux et l'Indiscrète* (1737). — Comédie longtemps interdite. — *La Force du naturel* (1750). — Mot de Mademoiselle Gaussin. — Bon mot d'une autre Gaussin moderne. — *Le Dissipateur* (1753). — *La Fausse Agnès, l'Homme singulier, le Tambour nocturne*, représentée après la mort de Destouches (en 1759, 1762, 1765). — *Les Amours de Ragonde* (1742), opéra comique composé pour la duchesse du Maine. 205

XVIII

LA COMÉDIE SOUS LOUIS XV

Les comédies de VOLTAIRE. — *L'Indiscret* (1725). — *L'Enfant prodigue* (1736). — *Nanine* (1749). — Anecdotes. — *L'Écossaise* (1760). — *L'Écueil du sage* (1762). — *La Femme qui a raison* (1760). — *Le Dépositaire* (1772). — Anecdote. — Anecdote relative à *l'Écueil du sage*. — Anecdotes sur Voltaire. — Son dernier voyage à Paris en 1778. — *Le credo d'un amateur du théâtre*. — Anecdotes relatives à Voltaire après sa mort. — *L'Ésope* de Boursault à propos des *Muses rivales*. — PELLEGRIN. — Épitaphes. — LACHAUSSÉE. — Inventeur du drame. — Ses productions dramatiques. — Comédies larmoyantes. — Réflexions. — *La Fausse antipathie* (1733). — *Le préjugé à la mode* (1735). — *L'École des amis* (1737). — *Mélanide* (1741). — Anecdote. — Couplet. — *Paméla* (1743). — Anecdotes. — *Le Retour de jeunesse* (1749). — Vers ridicules. — Anecdote. — *L'Homme de Fortune*. — AUTREAU et D'ALLAINVALLE, de 1725 à 1740. — MARIVAUX. — *Le Legs*. — SAINTE-FOIX. — *L'Oracle* (1740). — Anecdote. — *La Colonie* (1749). — Anecdote. — Le manche à balai. — BOISSY. — Son genre de talent. — *Le Babillard* (1725). — *Le Français à Londres* (1727). — *L'Impertinent* (1724). — *L'Embarras du choix* (1741). — Portrait de la Gaussin. — *L'Époux par supercherie* (1744). — Anecdote. — *La Folie du jour et Le Médecin par occasion* (1744). — *Le Duc de Surrey* (1746). — Anecdote. — PONT DE VEYLE. — *Le Complaisant* (1732). — *Le Fat puni* (1739). — *La Somnambule* (1739). — Histoire de cet auteur. — Anecdote plaisante. — Son goût naturel pour la chanson. — PIRON. — *La Métromanie* (1738). — Anecdotes. — FAGAN. — Son caractère indolent. — *Le Rendez-vous* (1733). — *La Pupille* (1734). — Vers à Gaussin. — *Lucas et Perrette* (1734). — Vers. — *Les Caractères de*

Thalie (1737). — Trois comédies en une. — *L'Heureux Retour* (1744). — LAMOTTE-HOUDARD. — *Le Magnifique* (1731). — Sa prodigieuse mémoire. — Anecdote. — Principaux auteurs de cette époque. — L'AFFICHARD. — Son indifférence. — *Les Acteurs déplacés* (1735). — Ce qui fait le succès de cette pièce. — *La Rencontre imprévue.* — GRESSET. — Ses trois pièces. — *Sidney.* — *Le Méchant* (1747). — Anecdotes. — Épigramme. — La tragédie d'*Édouard III* (1740). — Critique spirituelle. — CAHUSAC. — *Le comte de Warwick.* — *Zénéide* (1743). — *L'Algérien* (1744). — Pièce de circonstance. — Anecdote. — Les trois Rousseau. — ROUSSEAU de Toulouse (Pierre). — *Les Méprises* (1754) . 215

XIX

LA COMÉDIE SOUS LA SECONDE PARTIE DU RÈGNE DE LOUIS XV

BRET. — *Le Concert.* — *Le Jaloux* (1755). — *Le Faux généreux* (1758). — Anecdotes. — MARMONTEL. — *La Guirlande.* — Anecdote. — Les commandements du dieu du Goût. — BASTIDE. — *Le Jeune homme* (1764). — Le chevalier DE LA MORLIÈRE. — *La Créole* (1754). — Anecdote. — JEAN-JACQUES ROUSSEAU. — *L'Amant de lui-même* (1752). — *Le Devin de village* (1753). — Anecdote. — Les deux POINSINET. — Les mystifications. — Anecdotes. — Mort tragique de Poinsinet. — LAPLACE. — *Adèle de Ponthieu* (1757). — Anecdote. — PALISSOT. — *Ninus second* (1750). — *Les Tuteurs* (1754). — Son genre de talent. — *Le Rival par ressemblance* (1762). — Anecdotes. — *Le Cercle* (1756). — *Les Philosophes* (1760). — Anecdotes. — Parodie. — *Le Barbier de Bagdad.* — *L'Homme dangereux* (1770). — Anecdotes. — Cabales contre cet auteur. — *Les Courtisanes.* — Histoire de cette comédie. — Palissot, plat adulateur de madame de Pompadour. — SAURIN, imitateur de La Chaussée. — *Blanche et Guiscard* (1763). — Pièce imitée de l'anglais. — Vers à la Clairon. — *L'Orpheline léguée* (1765) ou *l'Anglomanie.* — *Beverley* ou *le Joueur* (1768). — Anecdotes. — Vers adressés à Saurin. — DORAT. — Vers, — épigrammes, — pièces diverses sur Dorat. — MARIN. — Auteur de *Julie ou le Triomphe de l'amitié* (1762). — Anecdote qui donna l'idée de cette comédie. — ROCHON DE CHABANNES. — *Heureusement* (1762). — Anecdote. — FAVART. — *L'Anglais à Bordeaux* (1763). — L'abbé VOISENON. — Auteur anonyme. — Son mérite. — SEDAINE, GOLDONI. — *Le Philosophe sans le savoir* (1765). — *La Gageure imprévue* (1768). — *Le Bourru bienfaisant* (1771). — *Les Huit Philosophes aventuriers.* — Anecdotes. — Prétentions des acteurs. — LA HARPE. — Auteur de tragédies. — *Le Comte de Warwick* (1763). — Anecdotes. — Jeunesse de La Harpe. — Son peu de reconnaissance. — Son esprit satirique. — TIMOLÉON (1764).

— Anecdotes. — Bons mots. — Lettre sur les premières représentations. — Réflexions. — *Pharamond* (1765). — Anecdote. — *Gustave Vasa* (1759). — *Menzikoff* (1775). — *Mélanie*, drame (1769). — Vers sur La Harpe. 263

XX

LA COMÉDIE A LA FIN DU RÈGNE DE LOUIS XV ET AU COMMENCEMENT DE CELUI DE LOUIS XVI

Le drame prend de l'extension. — Mme DE GRAFIGNY. — Son histoire. — Son drame de *Cénie*. — Celui de *la Fille d'Aristide*. — Vers qu'on lui adresse. — CHAMPFORT. — *La Jeune Indienne* (1764). — Peu de succès de ce drame. — Anecdote. — *Le Marchand de Smyrne* (1775). — CARON DE BEAUMARCHAIS. — Son premier drame d'*Eugénie* (1767). — Vers qu'on adresse à l'auteur. — *Les Deux Amis ou le Négociant de Lyon*. — Bons mots. — Mot spirituel de Mlle Arnoux. — *Le Barbier de Séville*. — Anecdote. — Beaumarchais mis au Fort-l'Evêque. — Arrêt. — Vers. — Mémoires sur Marin. — Ques-à-Co. — Coiffure de ce nom. — La pièce du *Barbier de Séville*, jouée en 1775. — Singulier jugement sur cette pièce. — Son succès. — *Les Battoirs*. — Préface du *Barbier de Séville*. — Jugement de Palissot sur Beaumarchais . 299

XXI

LA COMÉDIE-ITALIENNE

Comédie-Italienne. — PREMIÈRE PÉRIODE. — Troupe *Li Gelosi*, du milieu à la fin du seizième siècle. — Les pièces à l'impromptu. — DEUXIÈME PÉRIODE, de la fin du seizième siècle à l'année 1662. — *Orphée et Eurydice* (1647). — Le cardinal MAZARIN. — Ses essais pour naturaliser en France l'opéra. — Suppression de la troupe italienne, en 1662. — TROISIÈME PÉRIODE, de 1662 à 1697. — ARLEQUIN, personnification de la Comédie-Italienne. — Origine du nom d'Arlequin. — Bons mots. — Anecdotes. — L'acteur DOMINIQUE et Louis XIV. — Dominique et le poëte Santeuil. — *Castigat ridendo mores*. — Mort de Dominique. — FIURELLI. — Son aventure chez le Dauphin, depuis Louis XIV. — Personnage de Scaramouche. — *Scaramouche, ermite*. — Anecdote. — Expulsion de la troupe italienne et fermeture de leur théâtre (1692). — Raison probable de cet acte de rigueur. — Retour en France de la Comédie-Italienne. — QUATRIÈME PÉRIODE. — Ouverture de leur scène en 1716. — La troupe devient troupe de Monseigneur le Régent, puis troupe du Roi, en 1723. — Elle joue à l'hôtel de Bourgogne. — Vicissitudes

des comédiens italiens. — Ils ferment leur théâtre pour aller s'établir à la foire Saint-Laurent. — CARLIN et réouverture du théâtre de l'hôtel de Bourgogne, le 10 avril 1741. — Fusion du théâtre de la foire Saint-Laurent, Opéra-Comique, avec la Comédie-Italienne, en 1762. — Règlement semblable à ceux des Français et de l'Opéra. — Les quatre auteurs qui ont travaillé pour l'ancien Théâtre-Italien. — FATOUVILLE. — REGNARD. — DU FRESNY. — BARANTE. — Les pièces à Arlequin de Fatouville. — Celles de Regnard. — *Les Chinois* (1692). — Prix des places au parterre. — Ce qu'est devenu le parterre de nos jours. — *La Baguette de Vulcain* (1693). — Anecdote. — BARANTE. 313

XXII

THÉATRE-ITALIEN (DEPUIS 1716)

Les acteurs italiens reviennent en France (1716). — RICCOBONI ou LÉLIO et LA BALETTI. — Pièces qu'ils composent. — *Le Naufrage*. — Le fils de DOMINIQUE. — *La Femme fidèle* et *Œdipe travesti*. — Chute des pièces burlesques. — *La Désolation des deux comédies*. — *Agnès de Chaillot*. — Les Italiens à la Foire (1724). — *Le Mauvais ménage*, parodie (1725). — *L'Ile des Fées* (1735). — Première pièce du genre de celles appelées *Revues*. — Réflexions. — *Les Enfants trouvés* (1732). — Vers. — Principaux auteurs qui ont travaillé pour le Théâtre-Italien. — AUTREAU. — Il introduit la langue française aux Italiens. — Son genre de mérite. — *Le Port à l'Anglais* (1718). — *Démocrite prétendu fou*, refusé aux Français. — ALENÇON. — Anecdote. — BEAUCHAMP. — *Le Jaloux* (1723). — Couplet. — Bon mot. — FUZELIER. — *La Rupture du Carnaval et de la Folie* (1719). — Jolie critique. — *Amadis le cadet* (1724). — Couplet. — *Momus exilé* ou *les Terreurs paniques* (1725). — Vers. — Bon mot. — SAINTE-FOIX. — *Les Métamorphoses* (1748). — Couplets relatifs aux feux d'artifice introduits au théâtre. — Couplet de Riccoboni fils. — *Le Derviche* (1755). — Ce qui occasionna cette pièce. — MARIVAUX. — Son genre de talent. — *Arlequin poli par l'amour* (1720). — *Le Prince travesti* (1724). — Changement de la toile au Théâtre Italien. — *L'Amour et la Vérité* (1720). — Anecdote. — *La Surprise de l'amour* (1722). — Début de Riccoboni fils. — Vers. — Succès de scandale. — BOISSY. — *Le Temple de l'Intérêt* (1730). — *Les Étrennes* (1733). — Couplet de circonstance. — Vers à Mlle Sallé. — *La **** (1737). — Vers. — LA GRANGE. — *L'Accommodement imprévu* (1737). — Anecdote. — PANARD. — Son genre de talent. — Son caractère. — Ses principaux collaborateurs. — *L'Impromptu des acteurs* (1745). — *Le Triomphe de Plutus* (1728). — *Zéphire et*

Fleurette (1754). — Anecdote sur cette parodie. — Le portrait de Panard, par lui-même. — *Les Tableaux*. — Madrigal. — FAVART. — Son théâtre. — Anecdote la veille de la bataille de Rocroy. — M^me FAVART. — Ses belles qualités. — Ses talents. — Vers au bas de ses portraits. — Anecdote sur elle. — *La Rosière de Salenci*. — Anecdotes. — *Les Sultanes*, comédie attribuée à l'abbé Voisenon, fait époque pour les costumes. — Vers sur les deux Favart. — *Isabelle et Gertrude ou les Sylphes supposés* (1765). — Favart la dédie à l'abbé Voisenon. — Réponse de l'abbé. — *Les Moissonneurs* (1762). — Bon mot. — *Les Fêtes de la Paix* (1763). — Pièce à tiroir. — *Les Fêtes publiques* (1747). — Anecdote. — ANSEAUME. — Ses pièces plutôt des opéras comiques que des comédies. — Reconnaissance des comédiens italiens pour Favart et Duni. — AVISSE. — Deux de ses pièces. — LAUJON. — Anecdotes plaisantes sur la parodie de *Thésée* — Conclusion. 341

FIN DE LA TABLE.

Paris. — Imp. de L. TINTERLIN et C^e, rue Neuve-des-Bons-Enfants, 3.

www.ingramcontent.com/pod-product-compliance
Lightning Source LLC
Chambersburg PA
CBHW071610220526
45469CB00002B/304